예술을
묻다

☆ 왼쪽의 QR코드를 찍으시면, 저자가 이 책『예술을 묻다』를
손에 든 독자님께 직접 전하는 책 소개를 들으실 수 있습니다.

예술을 묻다

발행일 초판2쇄 2022년 6월 20일 | **지은이** 채운
펴낸곳 봄날의박씨 | **펴낸이** 김현경 | **주소** 서울시 종로구 사직로8길 24 1221호(내수동, 경희궁의아침 2단지) |
전화 02-739-9918 | **팩스** 070-4850-8883 | **이메일** bookdramang@gmail.com

ISBN 979-11-92128-12-2 03600

인문교양이 싹트는 출판사 봄날의박씨는 북드라망의 자매브랜드입니다.

예술을
묻다

채운 지음

봄날의
박씨

예술을 묻다
차례

2장.
감각을 묻다
:
감관을
수호하라! 129

3장.
미추(美醜)를 묻다
:
미추의 저편 203

서문

예술을 묻고, 묻다

같은 단어인데 파생적 연관성이 없이 전혀 다른 뜻으로 사용되는 동사들이 있다. 예를 들면, 지다, 부르다, 타다 같은 단어들. '묻다'도 그중 하나다. 묻다는 '질문하다'[問] 이기도 하고 '매장하다'[埋] 이기도 하다. 예술을 '묻다'에는 이 두 가지 뜻이 다 들어 있다. 좋은 쪽으로든 나쁜 쪽으로든 '예술'은 심히 오해되는 영역 중 하나다. 그 한 극단에는 '우와~'라는 감탄이 있고, 다른 한 극단에는 '쯧쯧'이라는 비하가 있다. (뭔지 몰라도) 멋지다, (그런 재능을 가지고 있다니) 부럽다, (일상과 동떨어져 있으니) 고상하다 등이 전자에 속할 테고, 후자의 경우라면 (저런 쓸데없는 걸 하다니) 배가 불렀다, (저런 쓸데없는 거나 하고 있는 걸 보니) 허황되다, (무조건) 쓸데없다··· 정도? 뭐, 다 어느 정도 일리가 있는 말들이다. '하나의 예

술'이 아니라 저마다 경험하고 생각한 '예술들'이 있는 거니까. 때문에 예술에 대한 편견을 반박하거나 예술의 존재 이유를 변론할 생각은 없다. 그리고 사실을 말하자면, 뭐가 예술인지도 잘 모르겠다. 다만, 묻고 싶었다. 물어야/묻어야 할 때가 되었다고 생각했다.

첫번째 이유. 사회의 변화는 필연이지만 변화의 속도는 분야마다 층위마다 상이하다. 우리도 모르는 와중에 어떤 부분은 22세기를 선취하고 있을 수도 있지만, 어떤 문제는 여전히 19세기(심지어 구석기시대)의 지평 안에 갇혀 있다. 어느 쪽이 꼭 좋다고도 나쁘다고도 할 수 없지만, 여하튼 우리의 머릿속에 있는 '예술' 개념과 실천들은 후자의 경우다. 예술을 특권화하는 낭만주의적 사고와 그 반대급부로서 예술을 백안시하는 사고 모두 '근대'라는 자장(磁場) 안에 머물러 있다.

사실 인간의 역사는 잉여적 활동과 함께 시작되었다. 무언가를 사고하고, 초월하려 하고, 형상화하는 태도는 인간의 생존이 단순히 '먹고사는' 문제로 환원될 수 없음을 여실히 보여 준다. 인간의 생존은 신체를 유지하는 문제일 뿐 아니라 마음을 보존하는 문제이기도 한 것이다. 어디 내다 버릴 수도 없는, 소용돌이치는 이 마음을 안고 어떻게 살아갈 것인가. 이 절박한 질문이 문화를 형성하는 힘이 아니던가. 누구도 이런 문화적 맥락으로부터 자유롭지 않으며, 그런 한에서, 각자 생각하는 '예술'이 뭐든 '예술'의 문제는 예술가나 예술애호가의 문제가 아니라 살아가는 모두의 문제다. 그런데 우리 근대인은 예술의 문제를 삶이라는 맥락에서 탈각시켜 버렸다. 인간 존재가 공동체로부터, 자신의 활동으로부

터, 나아가 자기 자신으로부터 제도적으로 소외되던 바로 그때, 예술도 '예술가'라는 특별한(?) 인간들의 문제로 전락해 버린 것. 내가 묻고[問] 싶었던 것은 바로 이런 근대적 예술 존재에 대해서였고, 이를 통해 화석화된 관념과 실천을 묻고[埋] 싶었다.

두번째 이유. 뭔가 전과는 확실히 달라지고 있다. 그것도 아주 빠른 속도로. 어, 이게 뭐지? 이건 새로운 현상인 거 같은데?, 라는 의문이 들지 않은 시대는 없다. 서태지가 출현한 그 무렵이었을까. 그의 노랫말대로 '세상은(yo!) 빨리 돌아가고 있고 사람들은 우리 머리 위로 뛰어다닌다'고 느낀 지는 오래되었지만, 지금만큼 변화를 절감하던 때는 없었던 것 같다. 변화를 피할 길은 없지만, 현기증이 날 정도로 변화를 가속화한 건 분명 코로나 팬데믹이다. 우리는 무엇을 겪었는가. 죽일 놈의 바이러스? 국가의 방역 시스템? 고립과 폐쇄? 아니, 우리가 겪은 건 우리 자신이다. 과거이자 현재이며 미래인 우리 자신. 팬데믹이라는 사건은 우리가 어떻게 살아왔는지를(과거) 알려 주는 신호이며, 우리가 어떤 관계 속에서 무슨 생각으로 살아가는지를(현재) 보게 해 주는 알람이다. 그리고 결정적으로, 우리가 어떻게 살아야 하고 어떻게 살면 안 되는지를, 무엇을 중단하고 무엇을 시도해야 하는지를(미래) 암시하는 계시다. 예술이 인간 역사의 필연적 산물인 한에서, 예술도 이런 상황과 무관할 수 없다. 변화의 조짐은 오래전부터 있었지만, 이 짧은 시간 동안 예술을 창작하고 전시하고 향유하는 방식에 회복 불가능한 균열이 발생했다. 이런 상황에서 내가 주목하고 싶은 것은 예술을 향유하는 대중의 존재다. 지금

까지 그래 왔던 것처럼, 예술가들이야 알아서 하겠지. 각자의 고민 속에서 나름의 방식으로 상황을 돌파하려는 모든 예술가들의 시도를 응원하는 것 외에 그들에게 내가 무슨 말을 할 수 있겠는가. 뚝심 있게, 포기하지 말고, 뭐든 시도하시라. 하지만 나 자신 예술적 생산물을 소비하고 향유하는 대중으로서, 대중과 예술의 관계에 대해서는 무언가를 말해야 한다는 생각이 이 글을 쓰도록 추동한 동력이었다.

일찍이 스피노자가 간파했던 것처럼 대중은 양가적이다. 정치에서만이 아니라 예술에서도 그렇다. 어떤 상황에서는 가장 수동적이고 보수적이지만, 또 어떤 상황에서는 가장 능동적이고 급진적인(radical) 존재가 바로 대중이다. 스피노자가 대중으로부터 기쁨과 긍정의 역량을 이끌어 내고자 했던 것처럼, 예술과의 관계에서 능동적이고 주체적인 대중의 존재를 생각해 보고 싶었다. 클레가 말한 '미래의 대중'을 화두 삼아 그들에게 말을 건네고 싶었다. 시간 죽이기용 콘텐츠들에 눈과 마음을 뺏기지 말고 더 좋은 것들을 탐색하고 발굴하고 공유하고 해석하자고, 자기가 만든 마음의 감옥 속에서 빠져나와 세계를 구성하는 다양한 삶들과 접속하자고, 내가 느끼고 생각해야 할 문제를 타인에게 맡기지 말고 자기 힘으로 구성해 보자고(올해 규문에 '예술평론가 과정 크크랩'을 기획한 이유이기도 하다).

예술이라는 게 태생적으로 귀족들의 사치스러운 취향을 만족시키는 수단이었다고는 하지만, 예술이 삶의 액세서리가 되고 효과적인 재테크 수단으로 전락하는 걸 보는 일은 참 고역이다. 예술이 대단해서가

아니라 그런 허영뿐인 관계 속에서 우리 자신이 비루해지기 때문이다. 인간이 생산한 사물 앞에서 아부하고 굽실거리는 노예 꼴이라니. 대중이 당당하고 고귀해지지 않는 한 예술은 껍데기일 뿐이다. 예술품을 생산하는 건 예술가지만 예술품에 양분을 제공함으로써 시간을 이어 살아가도록 하는 것은 대중이다. 그럴진대 지금 우리에게 필요한 건 메타버스니 NFT니 하는, 변화에 발빠르게 대처하는 기술이 아니라 지금의 변화를 근본적으로 숙고하고 함께할 수 있는 것들을 시도해 보는 일이다. 우리를 구원해 주는 건 기술이나 예술이 아니라 우리 자신이다. 그런 역량을 발휘하는 가운데 우리는 예술도 기술도 구원할 수 있다.

　가끔 도서관이나 관공서 등에서 미술 강의를 마치고 나면, 나이 드신 분들이 사랑 고백이라도 하려는 듯 수줍게 다가와 질문을 하시고는 한다. 저기… 그림을 더 잘 보고 싶은데… 제가 나이는 들고 아는 것도 없고 그런데… 그래도 그림을 잘 볼 수 있으면 좋겠는데… 뭘 읽으면 좋을까요. 또 60대로 보이는 어떤 여성분은 지역을 막론하고 내가 하는 거의 모든 예술 강의에 출몰하시는데(그래서 내 마음으로 '월리'라는 별명을 지어 드리기도 했다), 강의 시간 내내 초롱초롱한 눈빛으로 가장 열심히 들으시고는 강의가 끝나면 또 말도 없이 사라지신다(그러니까 나를 보려고 오시는 게 아닌 건 확실하다. 어쩌면 모든 예술 강좌의 월리일지도!). 내가 초대하고 싶은 독자들은 바로 이런 분들이다. 하나라도 더 알고 싶어 하고 배우고 싶어 하고 자기 힘으로 해석하고 싶어 하는 무정형의 대중. 그들에게 예술을 생각하는 길 하나를 보여 줄 수 있다면, 그들이 용기 내어

질문하고 해석하는 데 써먹을 수 있는 구절 하나를 건네줄 수 있다면 더 없는 기쁨이겠다. 예술작품을 분석한 비평적 글도 아니고 '예술론'이라기에는 턱없이 모자란 생각의 편린들이지만, 적지 않은 시간 동안 예술을 강의하면서 만난 그들에게 이 책이 작은 선물이 되었으면 좋겠다.

그리고…

티베트 오지의 한 마을에서 각자의 이유를 지닌 사람들이 모여 라싸와 카일라스 산으로 순례를 떠날 순례단을 조직한다. 라싸까지의 거리는 총 2,500km, 장장 1년에 걸친 순례가 시작된다. 춥든 덥든 비가 오든 눈이 오든 산이 가로막든 강이 가로막든, 해가 뜨면 오체투지를 하고 밤에는 천막에 모여 함께 기도를 하는 순례길. 화물차는 무시무시한 굉음을 내며 질주하고, 날씨는 인간의 사정을 봐주는 법이 없다. 순례 자체가 자기 전부를 거는 일이다. 다가올 죽음을 앞두고 이번 생의 마지막 순례를 떠난 최고 연장자는 기도 때마다 신신당부한다. "순례는 타인을 위한 기도의 길이야. 그러니까 [오체투지를 할 때마다] 자신을 위해 먼저 기도해서는 안 돼. 먼저 모두를 위해 기도하고, 그러고 나서 자기 기도를 해야 하는 거야."

　　다큐멘터리 영화 <영혼의 순례길>(장양, 2015)을 보다가 문득 이런 생각이 들었다. 내가 이렇게나마 살아갈 수 있는 건 저들의 기도 덕분인

가 보다. 일면식도 없는 이들이 타인들을 위해 온몸으로 행하는 기도의 공덕으로 이나마라도 살고 있는 거구나! 사무치게 고마웠다. 알고 있다. 나를 향한 사랑과 배려는 물론, 스승과 벗들의 걱정과 우려, 미움과 침묵 까지도 나를 살게 하는 자양분임을. 그들의 기도의 힘이 아니었다면 분명 훨씬 더 형편 무인지경으로 살고 있을 거다. 겸허해야겠다고, 늘 감사하는 마음으로 살자고 꾹꾹 눌러 다짐한다.

"책은 언제 나오나요?" 지치지도 않고 물어 주신 분들이 있다(번거롭게 자꾸 물으시게 해서 죄송합니다;;). 그저 묵묵히 기다려 주신 분들도 있다(빨리빨리 안 쓰고 뭐하나, 많이 답답하셨죠?). 이 책은 내가 쓴 게 아니다. 그분들의 기다림의 공덕으로 쓰였다. 짧든 길든 함께 공부했고 공부하고 있는 모든 분들의 공덕으로 겨우겨우 책 한 권을 냈다. 말할 것도 없이, 규문에서 함께 공부하고 먹고 웃는 벗들은 내 든든한 '빽'이고 자산이다. 그러나 그 모든 공덕도 김현경 사장님의 공덕에는 미치지 못할 것이다. 그의 기다림 덕분에 내가 있고 이 책이 있다. 내게는 그가 관세음보살이고 문수보살이다. 내 이 은혜 잊지 않고 꼭 글로 갚으리라.

그리고 엄마. 엄마께 이 책을 드린다.

2022년 3월 18일 규문 공부방에서

채운 쓰다.

일러두기

1 이 책에는 지금까지 국내 출판물에는 없던 새로운 시도 두 가지를 담았습니다.

하나는 책을 읽기 전 이 책의 저자가 독자님들에게 들려 드리는 소개말을 QR코드로 담은 것입니다. 이 QR코드는 판권면에 있습니다. 책을 보시는 독자님들께 직접 인사드리고 싶은 마음으로, 또 이 책과 더 '찐하게' 만나실 수 있지 않을까 하는 바람으로 저자의 육성 안내를 담아 보았습니다.

두번째는, 이 책에 총 61개의 도판 QR코드를 실은 것입니다. 스마트폰 카메라나 사용하시기 편한 앱으로 QR코드를 찍으면 해당 도판을 보실 수 있습니다. 도판을 직접 인쇄해서 넣지 않고, QR코드로 넣은 것은 무엇보다 저작권 침해 없이 저자가 필요하다고 생각하는 도판을 독자님들께 제공해 드릴 수 있는 최선의 방법이기 때문입니다. 도판에는 이미 저작권이 만료된 것도 있지만, 조각 작품이나 설치 작품의 경우에는 사진저작권이 별도로 있으며, 또 행위예술(퍼포먼스) 작품의 경우에는 사실상 직접 싣기 난감한 경우도 많이 있습니다. 저작권 허락을 모두 받는 데 필요한 시간과 비용을 생각하면 사실상 이 책을 언제 선보여 드릴 수 있을지 기약할 수가 없게 됩니다. 이에 저희가 이 책을 가장 빠른 시간 안에 독자님들에게 가장 부담을 덜 드리는 방식으로 전달하기 위하여 도판을 모두 QR코드로 싣습니다.

2 단행본·잡지·정기간행물의 제목에는 겹낫표(『』)를, 그림·조각·설치작품·행위작품·논문·단편·시·노래 등의 제목에는 홑낫표(「」)를, 영화 등에는 홑화살괄호표(〈 〉)를 사용했습니다.

3 인명·지명 등 외국어 고유명사는 2002년에 국립국어원에서 펴낸 외래어표기법을 따라 표기했습니다.

프롤로그.

세 가지
질문

혹은

세 가지
화두

첫번째 질문.
예술은 무엇인가

진부하지만 피해 갈 수 없는 질문. 예술은 무엇인가? 사전적 정의는 실제 그것의 작용이나 존재 양식에 대해 거의 말해 주는 바가 없지만, 통념을 짐작하는 데는 어느 정도 유용한 면이 있다. 사전적 정의에 따르면, "예술(藝術, art)은 학문·종교·도덕 등과 같은 문화의 한 부문으로, 예술 활동(창작, 감상)과 그 성과(예술 작품)의 총칭"이다. 이런 두루 뭉술한 정의에 입각해 보면, '예술'이라는 말과 하나의 계열을 이룰 법한 일련의 단어들이 떠오른다. 아름다움, 창조, 문화, 예술가, 작품, 교양… 19세기 유럽의 부르주아 문화를 연상시키는, 지금의 감수성으로는 오글거리기 짝이 없는 단어들이다. 그도 그럴 것이, 2015년에 '미술'과 관련한 빅데이터 자료를 보면, 연관 검색어 1위를 차지한 단어는 '아트페어'였다. 미술시장, 미술경매 같은 단어들도 상위권에 링크되어 있다. '예술'의 경우도 사정이 별반 다르지 않을 것이다. 예술산업, 예술콘텐츠, 예술마케팅 같은 말들이 범람하는 터에 아름다움, 창조, 교양 같은 말들은 어쩐지 좀 구시대적으로 느껴진다. 격세지감이랄지 낯섦이랄지… 변하지 않은 건 예술이 아니라 예술에 대한 나 자신의 관념이었나 하는, 예기치 못한 각성.

모든 개념이 그러하듯 예술 개념도 구체적이고 역사적인 배치의 산물일 수밖에 없는지라 그 개념이 실체화하는 '본질' 자체도 한시적

일 수밖에 없다. 그렇다면 질문을 바꿔야 한다. 예술이 무엇이냐고 묻는 대신 어떤 것이 예술이냐고 묻기. 지금 여기서 어떤 것이 예술로 기능하는지, 우리는 어떤 예술을 어떤 식으로 경험하고 있는지, 예술의 외부로부터 육박해 들어가기. "인간의 더 높은 가능성들과 가장 높은 가능성들로 우리를 열광시키는 영적 기회들이 존재한다. 여기에는 부에 대한 비-경제적 정의, 고결한 것에 대한 비-귀족적 정의, 최고 기록에 대한 비-운동경기적 정의, 위쪽에 대한 비-지배적 정의, 완전함에 대한 비-금욕(수덕)적 정의, 용감무쌍함에 대한 비-군사적 정의, 지혜와 신실에 대한 비-경건적 정의가 속한다."(페터 슬로터다이크, 『너는 너의 삶을 바꿔야 한다』, 문순표 옮김, 오월의봄, 2020, 34쪽) 아마도, 예술에 대한 비-미적 정의 또한 가능할 것이다.

2020년, 이 원고의 바탕이 된 강의를 준비하던 중에 이른바 '조영남 대작사건'에 대한 최종판결이 선고되었다. 결과는 무죄. 당연하다. 윤리와 양심을 운운한다면 모를까, 애초부터 작품의 귀속 문제를 두고 '죄'를 따질 사건은 아니었으니. 그럼에도 불구하고 어쩌다 조영남 씨는 법정에까지 이르게 되었는가. 공식 자료에 따르면, 이 사건은 "2011~2015년 조씨가 화투짝 그림 이미지를 조수 송모 씨 등 두 명에게 대신 그리게 하고 자기 작품인 것처럼 속여 1억 5천만 원을 받은 혐의(사기)로 검찰이 기소한 사건"이다. 논점은 단순하다. 작업을 조수에게 맡긴 것이 '사기'가 될 수 있느냐 하는 것. 많은 미술 관련자들 사이에 갑론을박이 있었으나, 끝내 조영남 씨에게 '죄'를 물을 수 없

었던 이유는 명백하다. 현대예술의 핵심은 '콘셉트'에 있기 때문이다. 백여 년 전 뒤샹이 기성 변기를 전시하려 한 사건 이후로 게임은 끝난 지 오래다. 조금 과장해서 말하면, 20세기 미술에서 차용과 전유, 베끼기는 '그림은 그리는 것이다'라는 말만큼이나 당연한 것이 되었다. 워홀은 자신의 아틀리에를 아예 '팩토리'라 명명했고, 실제로 그의 '공장'에서는 여러 명의 조수들이 워홀의 아이디어를 실현하고 있었다. 제프 쿤스의 작업장은 규모면에서 더욱 압도적이다. 걸작이라 칭해지는 대가들의 작품을 똑같이 모사한 그림 안에 사방이 훤히 비치는 파란 볼을 붙여 넣은 '게이징 볼'(Gazing Ball) 시리즈는 제프 쿤스의 명령에 따라 일사불란하게 작업하는 조수들 없이는 제작 자체가 불가능하다. 아티스트는 '손'으로 작업하는 자라기보다는 '아이디어'를 제공하는 자라는 것이 현대미술의 통념 중 하나다. 사정이 이러한 마당에 조영남 씨가 화투 그림의 아이디어를 제공하고 조수를 고용한 것이 죄일 수 없음은 당연지사다.

흥미로운 건 이 사건을 둘러싼 반응들이다. 누군가는 예술의 문제를 법의 판단에 맡긴다는 것 자체가 후진적이라 하고, 또 누군가는 '예술에 무지한 대중'의 여론을 이용한 마녀재판이라고 열을 올리기도 한다. 물론 또 다른 편에서는, 어떻게 자기가 그리지도 않은 걸 그렸다고 속일 수 있느냐는 심리적 저항감도 만만치 않아 보인다. 우선, 예술의 문제를 법의 판단에 맡길 수 없다는 말에는 십분 동의한다. 예술이 법마저 초월하는 특권적 영역이라서가 아니라, 인간이 경험하

는 사건들 중에 법으로 심판할 수 있는 문제는 거의 없다고 생각하기 때문이다. 그러나 '대중의 무지' 운운하는 논리에는 선뜻 동의가 되지 않는다. 현대미술에 대한 식견이 있다고 하더라도 이 사건이 제기하는 문제가 명쾌하게 해결되는 것은 아니기 때문이다. 사기를 의도했다고는 할 수 없을지 몰라도 조영남 씨 자신이 조수를 고용했노라고 공공연하게 말한 적이 없거니와(이것도 사기라면 사기다), 그가 조수에게 지나치게 인색했던 것도 사실이다(베풂으로써 인색함을 이기라 했거늘). 거짓과 인색함으로는 사람들의 마음을 얻을 수 없다. 그러나 무엇보다도 이 사건의 포인트는, 예술의 문제가 예술가와 예술작품으로 국한될 수 없다는 사실을 보여 줬다는 데 있다. 조영남 씨는 자신의 작업을 뭐라고 생각했을까? 예술? 혹은 워홀이 그랬던 것처럼 엔터테인먼트? 또 화투 그림의 구매자들은 무엇에 매혹된 것일까? 작가의 아이디어? 화투 그림 속에 담긴 화가의 영혼? 아니면 '조영남'이라는 브랜드? 어쩌면 조영남 씨도, 그림의 구매자들도 모두 '예술'에 속은 건 아닐까? 나는 '예술'을 한다, 나는 '예술품'을 구매한다,라는 자부심. '현대미술의 핵심은 아이디어'라는 변론의 논거가 무색하게도, "직접 마지막 터치를 했고 사인을 했기 때문에 내 작품"이라는 조영남 씨의 주장은 얼마나 구태의연한가. 결국 작품의 귀속성을 판가름하는 것은 예술가의 고유한 터치와 서명이라는, 예술품에는 예술가 자신의 고유한 무언가가 담겨 있어야 한다는 사고로 회귀하고 말았으니 말이다.

문제는 '진짜냐 가짜냐', '사기냐 아니냐'가 아니다. 대체 우리는 무엇을 예술이라고 생각하는 걸까? 물어보자. 조수 송모 씨의 작업은 예술인가 노동인가? 공산품과 예술품을 구분하는 경계는 어디에 있는가? 예술은 노동보다, 예술품은 공산품보다 우월한가? 무엇을 근거로? 만약 송모 씨가 나름의 숙련된 솜씨로 새로운 구성의 화투 그림을 제작했다면, 그건 '표절'인가, 아이디어를 '차용'한 또 다른 '작품'인가? 예술과 비예술, '좋은' 예술과 '나쁜' 예술을 가르는 기준은 어디에 있는가? 장갑을 끼고 조심스럽게 다루는 사치품들(가방, 구두, 보석…)은 예술품인가 아닌가? 어쩌면 예술품은 '예술'이라는 레테르를 붙인 고가의 상품이 아닐까?

최근에는 엔터테이너에서 아티스트로 변신한 이른바 '셀럽'들의 예술이 화제다. 가십거리 기사에 불과하지만, 그들의 작품을 놓고 예술이네 아니네, 입시생 수준이네 작가 수준이네 등등의 평가들이 난무한다. 그 와중에 화가로 활동 중인 권지안 씨의 작품이 런던의 사치 갤러리에 전시되었다는 기사가 올라왔는데, '완판', '대박' 같은 쇼핑 언어(!)와 함께 현대미술의 본거지에 입성해서 인정을 받았다니, 이제는 '진정한 예술가'라느니, 외국에서는 연예인이라는 선입견 없이 작품 자체만 본다느니, 호들갑도 이런 호들갑이 없다. 다 좋다. 작업을 통해 자신을 치유하면서 작가가 되고, 자신의 작업을 많은 사람들과 나누고, 더구나 그 작품이 관객들에게 인정을 받는다는 건 좋은 일이다. 문제는 이 모든 말들 사이에 부유하는 모종의 관념들이다. 작품의

'수준'은 누가 어떤 기준으로 논할 수 있는 것인가? 외국에서 인정을 받고 작품이 완판되면 '진정한 예술가'가 되는 것인가? 무엇보다, 작가와 관객, 비평을 포함한 일체의 외부성으로부터 차단된 '작품 자체'라는 것이 있을 수 있는가? 극찬이든 비난이든, 이런 일련의 질문들을 생략한 채 이뤄지는 평가는 기만이거나 무지다.

다시, 대체 예술이란 무엇인가? '예술'의 본래적 규정이라든가 선험적 경계가 없는 이상 모든 것이 예술일 수 있다. 달리 말해 예술은 아무것도 아니다. 아무것도 아니기 때문에 모든 것일 수 있는 것, 그것이 예술이다. 백남준은 이러한 예술의 처지를 간명하고도 유머러스하게 표현하지 않았는가. 예술은 사기고, 예술가는 고등 사기꾼이라고. 이 말은 예술에 대한 일체의 규정을 거부하는 전략적 언표로 읽힌다. 모든 예술가는 자신의 작업을 누군가에게 설득시켜야 한다. 어쩌면 이런 게 예술이 아닐까요, 나는 예술을 이런 것으로 이해합니다만… 가장 그럴듯한 방식으로 사람들의 마음을 훔쳐야 한다는 점에서, 예술은 사기다. 그리고 이런 점에서, 예술은 아무것도 아니지만, 곧 모든 것이 예술이지만, 우리에게 문제가 되는 것은 언제나 '어떤' 예술이다. 활자로 인쇄된 모든 것이 책이지만 문제가 되는 것이 늘 '어떤' 책들인 것처럼, 관객의 마음을 훔치고 사유를 촉발하는 '어떤' 예술, 그것만이 문제다.

"오늘날 영화 예술은 조직적으로 평가 절하되고, 소외되고, 비하되면

서 '콘텐츠'라는 최소한의 공통분모로 축소되고 있다. 15년 전만 해도 '콘텐츠'는 영화에 대한 진지한 대화를 나눌 때나 들을 수 있는 단어였으며, '형식'과 대비되고 비교되는 의미로만 쓰였다. 그런데 그 뒤로 예술형식의 역사에 대해 전혀 모르고, 심지어 알려고 하지도 않는 이들이 미디어 회사를 인수하면서 점차 '콘텐츠'라는 단어를 쓰기 시작했다. '콘텐츠'는 데이비드 린의 영화, 고양이 동영상, 슈퍼볼 광고, 슈퍼히어로 시리즈, 드라마 에피소드 등 모든 영상 매체에 적용되는 비즈니스 용어가 됐다. (……) [1960년대에] 영화는 언제나 '콘텐츠' 그 이상이었다. 앞으로도 그럴 것이다. 전 세계에서 그런 영화들이 개봉되고, 사람들이 서로 영화에 대해 이야기를 나누며, 매주 예술의 '형식'에 대한 정의를 다시 내리곤 하던 그 시절이 바로 그 증거다. 본질적으로, 이 예술가들은 "영화란 무엇인가?"라는 질문과 끊임없이 씨름했으며, 다음 세대 영화에 그 질문의 답을 넘겼다. 어느 누구도 진공 상태에서 단절된 채로 작업하지 않고, 모든 이가 다른 모든 이에게 반응하면서 서로에게 자양분을 줬다."(마틴 스콜세지, 「펠리니와 함께 시네마의 마법이 사라지다」, 『르몽드 디플로마티크』, 2021년 9월호)

모든 예술이 점점 콘텐츠화되어 가고 있는 지금, 마틴 스콜세지의 회상이 내게는 늙어 가는 영화감독의 진부한 추억담으로 읽히지가 않는다. 그의 말처럼, 어떤 예술도 정의(定義)에서 출발하지 않는다. 거꾸로 예술 행위 자체가 정의를 생산한다. 어떤 영화들은 영화에

대한 기존의 정의나 통념을 의문시하면서 나아가고, 그럼으로써 우리를 새로운 질문에 이르게 한다. 미술도 음악도 마찬가지다. 이런 게 어떻게 미술이지? 이런 게 음악이라구? 익숙함에 길들여진 우리를 당혹스럽고 난감하게 만들면서 규정 자체를 무화시켜 버리는 '어떤' 예술들이 있다. 예술이라는 개념조차 무용하게 만들어 버리는, 예술인가 아닌가 하는 논쟁마저 무의미해지는, 우리의 신경체계를 건드리고 감각의 회로를 변환시켜 끝내 우리로 하여금 사유하지 않을 수 없게 하는 그런 무.엇.인가가.

두번째 질문.
예술은 무엇을 욕망하는가

어쩌다 보니 또 마틴 스콜세지(Martin Scorsese, 1942~)다. 그가 감독한 2013년 영화 〈더 울프 오브 월 스트리트〉의 주인공은 조던 벨포트(Jordan Belfort, 1962~)라는 실존 인물이다. 지방 중산층 출신의 증권맨 벨포트가 하루 아침에 월스트리트의 돈을 쓸어 담는 전설적 인물로 떠오르게 되는 과정을 그린 이 영화를 시종일관 가득 채우는 것은 마약과 섹스와 말(정확하게는 욕)이다.

벨포트의 성공한 상사는 전망 좋은 고급 레스토랑에서, 그것도 훤한 대낮에 코카인을 킁킁 흡입해 가며 성공의 노하우를 거침없이

토해 낸다. 주가의 상승과 하락은 일종의 환상이라고, 서류상의 수익에 취한 고객들이 투자에 재투자를 거듭하며 뺑뺑이를 돌 때 그 회전에서 생겨나는 거금의 수수료를 챙기는 게 브로커의 할 일이라고. 그러려면 하루에 적어도 두 번은 성욕을 분출시켜야 하고 마약은 상시 복용해야 한다고. 매일 숫자와 씨름해서 뇌를 혹사시키다가는 폭발해 버릴 수 있으니, 미쳐서 폭발하지 않으려면 아드레날린의 지속적 분비가 필수적이라는 얘기다. 한마디로, 이 '미친 시스템'을 견디려면 미쳐라! 벨포트는 이 교훈을 충실히 따른 결과 월 스트리트의 신화가 된다. 그러다 FBI의 수사망에 걸려 결국 실형을 살게 되지만, 출소한 뒤에도 그는 뉘우치지 않는다. 되려 자신의 신념을 전파하는 스타 강사로 거듭나 '인생 한방'을 꿈꾸는 이들에게 자신의 노하우를 전수한다. 사기면 어떻고 전과자면 어떠하랴. 사람들은 그의 '돈 쓸어 담는 법' 강의에 기꺼이 자신의 영혼을 바친다. 마틴 스콜세지는 벨포트의 삶을 미친 연출력으로 재현해 낸 후 관객을 향해 묻는다. 그러니까, 니들이 꿈꾸는 성공이라는 게 이런 거야? 악마에게 영혼을 팔면서까지 인간의 한계를 넘어가려 했던 파우스트는 결국 구원을 얻었지만, '영끌'과 '빚투'로 현실초월적 쾌락을 꿈꾸는 이 시대의 벨포트들은 어디에서 구원받을 것인가?

마틴 스콜세지의 영화 제목을 대놓고 차용한 <더 울프 오브 아트 스트리트>(2018)는 미술품 시장을 다룬 다큐멘터리다(원제는 "The Price of Everything"이지만, 이 경우는 번역된 제목이 원제보다 낫다). 여기

에는 마약과 욕설과 섹스 대신 고결한 미술품과 고상한 비평 언어, 최상의 감식안을 지닌 콜렉터들이 등장한다. 그러나 다루는 품목과 태도가 다를 뿐 이들 역시 또 다른 벨포트들처럼 보인다. 영화 도입부에 나오는 그 유명한 소더비 옥션의 경매 장면. 작품 하나가 등장할 때마다 순식간에 100만 달러, 1천만 달러로 작품 값이 치솟고, 스타작가들의 작품은 5분만에 5천만 달러, 1억 달러를 가뿐히 뛰어넘는다. 가격을 제시하는 구매자들의 제스처와 그걸 빠르게 포착해서 속사포 같이 가격을 뱉어 내는 경매 진행자의 노련함은 새벽 도매 시장의 풍경 그대로다. 다른 점이 있다면, 시간이 지날수록 악취를 풍기는 식료품이 아니라 오랠수록 가치가 치솟는 '걸작'을 구매하는 품위 있는 그/그녀들로 북적댄다는 것뿐.

시카고의 한 대(大)수집가는 벨포트의 상사가 그랬듯이 성공적인 미술 콜렉터가 되는 방법을 장황하게 나열한다. 그런가 하면 어떤 전문 경매인은 "[경매시장에서는] 거품 현상이 계속 유지되도록 노력해야" 멋진 작품들이 나올 수 있다는, 기기묘묘하게 합리적인 전망을 내놓는다. 주식과 채권, 부동산과 함께 미술품은 최대한 합리적으로 분산 투자를 해야 할 '자산'으로 취급된다. 불행한 천재적 개인이 가난과 세인의 무관심에도 불구하고 열정적으로 그림을 그리다 죽는다는 고색창연한 낭만주의적 서사 따위는 들어설 여지가 없다. 일단 이곳에 들어오면 모든 것은 '작품'(=투자상품)이 된다. 일례로, 2018년 소더비 경매에 길거리 화가 뱅크시(Banksy, 1974~)의 「풍선과 소녀」(Girl

With Balloon, 2002)가 등장했다.[도판1] 낙찰가는 무려 15억 4천만 원. 그런데 경매 진행자가 노련한 어조와 몸짓으로 낙찰되었음을 선언하자마자 작가가 미리 설치해 놓은 분쇄기에 의해 작품이 파손되었고, 이 희대의 퍼포먼스 덕분에 뱅크시의 작품은 '역사적 예술'로 둔갑했다.(유튜브 Shredding the Girl and Balloon—The Director's half cut) 심지어 미술가가 되기 이전에 실제로 월 스트리트의 증권맨이었던 제프 쿤스는 최초로 미술계에 '선물 시장'(先物市場, futures market) 개념을 도입하기도 했다. 화려한 언변으로 아직 제작하지도 않은 작품을 두고 계약을 성사시킨 이 미술-사업가는, 벨포트가 고객에게 그러했듯 "이건 곧 최고가 될 거다"라는 말을 연발한다.

[도판1]

풍선과 소녀
뱅크시
(위)소더비 경매 영상
(아래)관련 기사

　부디 오해는 없기를. 지금 나는 시대에 뒤처진 구닥다리마냥 "어떻게 예술을 돈으로 환산할 수 있니?"라고 항변하려는 게 아니다. 뭐든 화폐로 교환가능한 시대에, 예술을 돈과 바꾸지 않으면 뭐와 바꾸겠는가? 최고의 '미술 애호가'를 자임하는 이들이야말로 자신은 단순히 돈이 많아서 작품을 사는 게 아니라고(물론 예외는 있다. 앞서 언급한 시카고의 수집가 왈, "돈이 많아서 어떻게든 쓰려고 했어요"), 누구나 가질 수 있

는 작품을 똑같이 구매해서 벽에 거는 건 비겁하다고('비겁하다'의 참신한 용법!), 자신은 '로비 아트'(큰 건물의 로비에 놓인 미술품)를 경멸한다고, 자신이 사랑하는 것은 그저 '걸작'이라고, 진심으로 자신의 취향과 안목을 변론한다. 모두 사실일 것이다. '걸작'을 알아보는 자신의 감식안에 대한 자부심, 경쟁자들을 물리치고 어떤 작품을 자기 손에 넣었다는 성취감이 이해되지 않는 바 아니다. 내 질문은 그들의 진심이 아니라 그들의 쾌락에 관한 것이다.

왜 예술적 쾌락은 소유로 환원되고 마는가. 보고 싶은 작품 제목이나 작가의 이름을 구글에 검색해 보라. 원본보다 더 선명한 화질을 자랑하는 복제 이미지들이 지천으로 널린 시대에 진품을 소유하고자 하는 갈망이 갈수록 커진다는 것은 아이러니하지 않은가. 우리가 원하는 건 예술인가, '걸작'이라는 이름의 명품인가? 예술적인 것의 향유인가, 예술품의 소유인가? 소유하지 않는 향유란 불가능한 것인가? 다큐멘터리에 등장하는 이른바 '전문가'들은 하나같이 '걸작은 누구라도 한눈에 알아볼 수 있다'고 호언하지만, 정말 그럴까? 진품 샤넬과 모조품 샤넬을 구분하듯 '진정한 예술'과 그렇지 않은 예술을 구분할 수 있다고? 뭐가 '진정한' 예술인데? 그들이 원하는 건 결국 희소가치를 지닌 상품(모든 작품은 세상에 한 점밖에 없다)이 아닌가? 갖고 싶은 것을 갖고자 하는 욕망, 손이 닿는 곳에 들여 두고 오롯이 독점하고자 하는 욕망, 집을 소유하고 가방과 구두와 가구를 소유하듯이 '걸작'을 소유하고자 하는 욕망. 한 콜렉터가 작품과 처음 마주친 순간을 회

상하다가 울먹이며 말한다. "보자마자 갖고 싶었어요!" 뭘 덧붙이겠는가. 갖고 싶어서 가졌다는 단순명쾌한 논리 앞에 사족은 필요없다.

단눈치오(Gabriele D'Annunzio, 1863~1938)에게서 단적으로 드러나듯이, 탐미주의와 파시즘이 공존하는 건 우연이 아니다. 『쾌락』에 길게 묘사된 미술품 경매 장면에서, 예술에 대한 탐닉은 섹스에 대한 탐닉과 등치된다. 아름다운 물건들에 대한 욕망은 엘레나의 몸에 대한 욕망으로 연결되고, 미술품을 애무하는 엘레나의 손은 엘레나의 몸을 애무하는 안드레아의 시선과 오버랩된다. 여기서 쾌락이란 대상(아름다운 물건, 여성)을 소유하고 지배하는 데서 오는 폭력적 충족감에 다름 아니다.

예나 지금이나 미술품 경매장은 소유욕과 지배욕으로 넘실거린다. "물건의 소유자 입장에서나 심지어 그것을 구경하는 사람의 입장에서 다 같이 이렇게 탐욕스럽게 물건을 소유하려는 욕망을 노골적으로 드러내는 것이 서구문명의 미술에서 가장 독보적이고 두드러진 특색 가운데 하나로 생각된다."(레비 스트로스; 존 버거, 『다른 방식으로 보기』, 최민 옮김, 열화당, 2012, 98쪽에서 재인용) 예술품을 소유하려는 이 고상한 욕망과 쾌락은 벨포트의 그것으로부터 얼마나 멀리 있을까? 차라리, 벨포트의 노골적 쾌락이 더 '순수'한 건 아닐까? 예술품 구매자들은 자신들의 안목과 미감을 강조함으로써 소유에 들러붙을지도 모르는 일체의 오물을 제거하려 한다. 나는 상품을 구매하는 게 아니라 예술에 깃든 혼의 가치를 사는 것이다, 예술품을 소유하는 것은 보이지 않는 가치

를 욕망하는 것이므로 그 자체로 선이다, 라는 자기 정당화.

　더욱 흥미로운 건 이 소유-지배욕의 이중성이다. 모든 고귀한(=비싼) 예술품은 영웅의 위용을 지닌다. '걸작'(傑作, masterpiece)이라는 말에서 풍기는 마초적 뉘앙스에 주목하시길. 미술시장은 예술의 영웅호걸을 양산하고, 갤러리와 미술관은 이 영웅호걸을 추종하는 숭배자를 생산해 낸다. 예술품은 팔림으로써 나에게 소유되고 나는 숭배함으로써 예술품에 소유된다. 소유함으로써 지배하려는 욕망과 숭배함으로써 지배당하려는 욕망의 이중주. 이 남근적이고 자폐적인 쾌락의 회로에서 벗어나는 길이 있을까?

　2016년, 구겐하임 5층 화장실에 변기 하나가 전시되었다. 그냥 변기가 아니라 무려 18k로 도금된 황금 변기다. 관객들은 이 황금 변기에 배설을 할 수 있는 '특권'을 행사하기 위해 화장실 앞에 길게 줄을 선다. 만일의 사태에 대비해 밖에는 경호원이 대기중이고, 15분마다 변기는 깨끗하게 세척된다. 100년 전 세상을 떠들썩하게 만든 뒤샹(Marcel Duchamp, 1887~1968)의 「샘」(Fountain, 1917)에 대한 오마주 혹은 패러디, 마우리치오 카텔란(Maurizio Cattelan, 1960~)의 「아메리카」(America, 2016) 얘기다.[도판 2] 예술에 대한 조롱이 목적이라면 뒤샹을 훌쩍 뛰어넘었고, 여기에 아메리카의 '부의 독점'에 대한 비판까지 덤으로 얹어 당당히 구겐하임에 입성했으니 사람들의 이목을 집중시키기에는 충분했다. 그러나 딱 여기까지다. 신성불가침의 권력에 맞선 그의 조롱('나에게 배설해 주세요')은 그가 비판하려는 대상만큼이나

남성적이다. 게다가 그 조롱을 위해 동원된 유아적인 수사(황금=똥)라니. 예술을 소유, 지배, 우상화로부터 해방시킬 수 있는 전략은 이보다 훨씬 우아하고 가벼워야 하지 않을까.

아녜스 바르다(Agnes Varda, 1928~ 2019)는 무언가를 줍는 사람들을 찾아 나선다(<이삭 줍는 사람들과 나>The Gleaners and I, 2000). 쓰레기 더미에서 버려진 음식을 줍는 자들, 수확이 끝난 밭에서 과실이나 곡식을 줍는 자들, 버려진 가구와 물건을 주워 무언가를 만드는 자들. 여기에는 '주워 먹고 사는 자들'에 대한 동정 어린 시선도, 그런 사회에 대한 '날선 비판' 같은 것도 없다. 대신 "세상에, 내 나이가 벌써… 그래도 나는 여전히 줍는 사람이네. 여전히 영화를 만들고 있어. 여전히 내 일을 즐기고 있고"라는 즐거운 자각과 예술에 대한 새로운 시선이 있다.

[도판 2]

「아메리카」
마우리치오 카텔란,
2016

"제게 영화를 만드는 일은 아이디어를 줍고 이미지를 줍고 감정들을 줍는 작업이에요. (……) 사실 모든 예술가들은 뭔가를 읽고, 스토리에 귀 기울이고, 카페에 가서 이야기도 나누고, 이런 식으로 이런저런 것들을 줍거나 수집하면서 살아가요. 마음에 드는 것들을 골라 사용하는 거죠. 인용도 하고 응용도 하고요. 영화감독의 경우, 픽션 영화를 만들

면 좀 다른 방식의 과정을 거치지만, 그럼에도 이곳저곳에서 재료들을 줍는 건 마찬가지죠. 그런데 이건 상당히 심도 있는 줍기예요. 팩트, 사실들을 줍는 거죠."(아녜스 바르다, 『아녜스 바르다의 말』, 제퍼슨 클라인 엮음, 오세인 옮김, 마음산책, 2000, 343~344쪽)

읽기, 보기, 귀 기울이기, 다른 사람들과 이야기를 주고받기… 이 모든 것들이 '줍기'의 활동이다. 거리의 사람들이 감자를 줍고 가구를 줍듯이, 예술가는 사실들을 줍고 사건들을 줍고 창작의 재료들을 줍는다. 예술가는 무에서 유를 창조하는 신적인 존재가 아니라 떨어지고 버려진 마음과 생각들을 가지고 작업하는 브리콜뢰르(bricoleur)다.

그런가 하면, "아주 오래전에, 뒤늦게서야 등장한 사치스럽고 불필요한 도구인 무기보다도 먼저, 유용한 칼과 도끼보다도 더 오래전에, 깨고 갈고 채굴하기 위해 없어서는 안 되는 도구들과 더불어, (……) 에너지를 강제로 바깥으로 이끌어 내는 도구들보다도 더 먼저" 에너지를 집으로 담아올 수 있는 도구인 '손가방'(carrier bag)이 있었다고 말한 어슐러 르 귄이 있다.(http://theorytuesdays.com/wp-content/uploads/2017/02/The-Carrier-Bag-Theory-of-Fiction-Le-Guin.pdf) 아, 김수자 (1957~)의 '보따리'도 있었지.[도판 3] 김수자의 「이동하는 보따리 트럭」 (1997) 퍼포먼스는 추방당하고 쫓기고 국경을 넘는 이민자들의 현재인 동시에, 그들이 살아 낸 과거의 이야기이기도 하다. 뭐가 들었는지 알 수 없는, 들어 보기 전에는 그 무게를 가늠할 수도 없는 보따리들의

천 역시 버려진 옷감과 이불들에서 주워 온 것들이다. 배설하고 과시하고 지배하려는 영웅-예술가 이야기의 또 다른 한쪽에는 이처럼 주워 담고 저장하고 꿰매는 반(反)영웅-예술가들의 이야기가 있다.

　과연, 모든 것은 증여에서 시작되었다. 공기와 물을 포함해 지구의 모든 것은 무상으로 주어졌다. 만물은 우리에게 모든 것을 내어 준다. 문명은 이 근원적 증여에서 시작되었다. 무에서 유를 창조한 것이 아니라 무상으로 증여받은 것들을 변형하고 조작한 결과가 인간의 문명과 문화다. '줍기'의 예술은 바로 이 사실을 환기시킨다.

[도판 3]

보따리 퍼포먼스
김수자, 1997

　나카자와 신이치의 표현을 빌리면, 우리는 모두 우연히 "생을 얻은 과객(過客)으로서 지구상에 나타난 존재"이며, "다시 돌아갈 타향의 길손"일 뿐이다.(나카자와 신이치,

'예술과 프라이버시', 『미크로코스모스』, 구혜원 옮김, 미출간본) 필멸의 운명을 지닌 지구상의 어떤 존재도 이 세계의 지배자나 소유자가 될 수 없다. 그러나 인간은 끊임없이 불멸을 욕망하고, 문화와 예술은 어쩌면 그런 불가능한 욕망의 산물인지도 모르겠다. 순간의 이미지를 영원의 형식으로 보존하고자 하는 예술가의 욕망도, 덧없는 이미지에 불과한 예술품을 영원히 소유하고자 하는 콜렉터의 욕망도, 결국은 불사(不死)에 대한 헛된 갈망에 지나지 않는지도.

'줍기'로서의 예술은 이 불사의 욕망에 저항한다. 새로운 것을 '창조하는 신'이 되기를 거부하고, 길 위에 떨어진 삶의 파편들을 줍는 넝마주이가 되기를 자청한다. 가는 곳마다 환대를 받으며 먼 곳의 이야기를 들려주던 방랑자 오디세우스처럼, 누구의 것도 아닌 지구에서 주운 이야기들을 모든 이들에게 되돌려주는 데서 기쁨을 느끼는 넝마주이 노마드. '미래의 예술'은 '소유'라는 따분하고 자폐적인 쾌락에서 벗어나 이 미지의 기쁨을 함께 나누려는 욕망과 더불어 도래하리라.

세번째 질문.
예술은 무엇을 할 수 있는가

2019년 제58회 베니스 비엔날레에서 최고의 호응을 이끌어 내며 황금사자상을 수상한 작품은 리투아니아 국가관에 전시된 「태양과 바다(마리나)」(Sun & Sea[Marina])였다.[도판 4] 오페라 형식을 차용한 이 작품은 24명의 다양한 배우들이 해변에서의 자연스러운 일상을 연기하는 퍼포먼스로 구성된다. 물론 해변은 인공으로 만들어진 모래 해변이다. 음식을 먹고 통화를 하고 카드 게임을 하고 잡지를 읽는 자연스러운 연기를 하면서 배우들은 노래를 부르고, 관람객은 오페라를 구경하듯 위층 난간에서 아래층의 해변을 감상한다. 오페라의 내용

인즉, 이토록 평화롭고 일상적인 행위가 당신도 모르는 사이 기후 변화를 초래하고, 이는 지구에 대재앙을 초래하여 종말에 이를 수도 있다는 일종의 '경고'다. 이 작품을 기획한 작가들에 따르면, "우리 인류가 맞이한 지구 규모의 위협이 우리 자신에 의해 누적된 것이라는 사실을 알지 못함"을 보여 주는 것이 기획의도였다고 한다(Sun & Sea 웹사이트에서 전체 가사를 확인할 수 있다). 영국의 『가디언』을 비롯한 유수의 매체에서 그해 최고의 공연으로 뽑았을 정도로 획기적인 퍼포먼스였다고 하는데, 아니나 다를까 유튜브를 통해 살짝 맛본 몇몇 장면들은 기대 이상으로 '아름다웠다'. 문제는 여기에 있다. 충격적인 게 아니라 아름다웠다는 것. 배우들의 몸짓, 목소리, 그 어느 해변보다도 더 쾌적하고 고요한 해변, 그 모든 것이 지나치게, '보편적으로' 아름답다는 것. 이 지점에서 살짝 의문이 든다. 이 '미적 형식'은 어쩌면 하나의 상상적 도피가 아닐까? 안온하고 쾌적한 미술관에서 이루어지는 '올바르고도 아름다운' 예술적 실천들이 우리의 관성적 의식을 깨우칠 수 있을까, 얼마나? 어떻게?

[도판 4]

태양과 바다(마리나)
2019
(위)퍼포먼스 영상
(아래)관련 사진들

실제로, 「태양과 바다(마리나)」 퍼포먼스는 관객들이 2층에서 내

려다보는 시점을 취하도록 구성되었다. 관객은 구경꾼 혹은 관광객의 시선으로 해변에서의 일상을 내려다보면서 배경으로 깔리는 묵시록적 노랫소리를 듣게 된다. 속수무책. 작가들의 의도가 뭐였든, 이 아름다운 레퀴엠은 관객의 무력감을 극대화한다. 당신은, 예술은, 지금 여기에서 무엇을 할 수 있는가.

「태양과 바다(마리나)」가 인류와 지구의 미래에 대한 공적 담론을 미학화했다면, 트레이시 에민(Tracey Emin, 1963~)은 지극히 사적(私的)인 영역을 미술관 안으로 침투시켰다. 「그냥 날 사랑해 줘」(1998)는 미술관이 아니라면 그냥 지나치기 쉬운 단순한 네온 텍스트 작업이다. 누군가에게 속삭이는 듯한 밀어('그냥 날 사랑해 줘!')가 광고에 쓰이는 전형적 형식(네온사인)과 결합되어 당혹감을 자아낸다. 광고 형식 자체는 새로울 것이 없다. 그러나 다른 작가들의 경우 명백한 (페미니즘적, 정치적, 사회적) 메시지를 효과적으로 전달하기 위해 의도적으로 광고 형식을 차용한 반면, 트레이시 에민의 텍스트('당신은 날 사랑해야 했어', '당신은 내 영혼에 키스하는 걸 잊었구나', '당신과 함께 시간을 보내고 싶어')는 일기장에나 끄적일 법한 감정의 분출이다. 1999년에 터너상 후보에 오른 「나의 침대」(My Bed, 1998)는 거기서 더 나아간다.[도판 5] 이번에는 16년간 작가 자신이 쓰던 침대를 통째로 미술관에 옮겨다 놓았다. 침대 주변에는 벗어 놓은 스타킹, 구겨진 지폐, 콘돔과 피임약, 피 묻은 속옷, 담배와 빈 술병 같은 쓰레기들이 어지럽게 널려 있다. 이 쓰레기들, 아니 오브제들은 작가가 며칠간 앓은 우울증의 흔

적들이다. 일찍이 라우셴버그(Robert Rauschenberg, 1925~2008)가 쓰레기들을 모아 덕지덕지 붙이고 붓질을 가한 '콤바인 페인팅'을 선보인 바 있지만, 트레이시 에민의 '침대'는 단순한 쓰레기가 아니라 작가 개인의 '사적 흔적들'이라는 점에서 맥락이 전혀 다르다. 이 흔적들 앞에서 마주치는 또 다른 무력감. 정말이지 예술은 무엇을 할 수 있을까?

「태양과 바다」와 「나의 침대」 사이, 공적인 것과 사적인 것 사이, 두 무력감 사이에서 예술의 윤리를 생각해 본다. 예술은 지구를 구원할 수도, 인간을 구원할 수도 없다. 그러나 어떤 병의 징후를 포착할 수는 있다. 니체가 철학자에 대해 그랬던 것처럼, 우리는 예술가를 병의 증상들을 해석하는 의사로 생각할 수 있다. 의사의 치료는 병

[도판 5]

나의 침대
트레이시 에민, 1998

을 진단하는 데서 시작한다. 그러기 위해서는 이미 알려진 병과 병증을 대응시키는 것으로는 불충분하다. 환자에 대한 직접적 관찰과 서로 무관해 보이는 증상들을 새롭게 연결시킬 수 있는 민감성이 요청된다. 의사로서의 예술가가 주목하는 병은 문명의 병이다. 사회의 코드가 개체의 자연적 본성을 파괴할 때 삶은 병든다. 우울증과 감정조절 장애, 중독, 포비아, 차별, 배제, 혐오… 도처에서 승리를 거두는 부정적 의지, 삶에 대한 증오, 원한의 감정이라는 감염병. 코로나가 아니

더라도 우리는 이미 엄청난 전염력을 지닌 부정적 감정의 팬데믹 시대를 살고 있다. 예술가-의사는 이런 문명의 병들을 예민하게 포착하고 해석함으로써 병든 자들 스스로가 자신의 병을 자각하고 치유할 수 있도록 이끈다. 혹은 이렇게 말할 수도 있겠다. 예술가는 중생의 병을 자신의 병으로 느끼고, 자신의 병이 모두가 앓는 병임을 자각하는 자라고. 「태양과 바다」는 우리의 안온함이 전 지구가 앓는 깊은 병의 징후라는 것을 일깨우고, 「나의 침대」는 우리의 은밀한 프라이버시가 결코 사적(私的)일 수 없게 되어 버린 사태를 폭로한다.

「태양과 바다」를 보고 돌아간 관객들이 갑자기 생태적 삶을 살지는 않을 테고, 「나의 침대」를 본 관객들이 트레이시 에민과 공감의 연대를 형성하면서 단번에 자신의 우울증을 치유하게 되는 일은 일어나지 않을 것 같다. 그런 점에서 예술은 무력하다. 그러나 「태양과 바다」의 노래와 「나의 침대」의 너절한 사물들은 우리가 잊고 있거나 회피하려는 어떤 문제를 건드린다. 관객들의 심기를 불편하게 만든다. 적어도 이 불편함을 느끼는 한에서만 우리는 비로소 생각을 하기 시작한다. 예술적 경험은 신체적 감각의 낙차를 통해 사유를 발생시킨다. 뭐지, 이 불편함은? 이 순간을 붙들어야 한다. 안온하고 익숙한 감각들이 진동하면서 질문을 발생시키는 순간을. 이런 경험이야말로 우리의 걸음을 멈춰 세워 말을 건네고, 전력을 다해 해석하도록 강요하기 때문이다. 이런 식으로 예술은 우리의 삶에 개입한다. 도덕이 아니라 질문과 해석을 강요함으로써.

'영화란 무엇입니까'라는 질문을 받은 허우 샤오시엔(侯孝賢, 1947~) 감독이 한참을 침묵하다가 이렇게 답했다고 한다. "영화는 세상을 바라보는 태도입니다." 나는 이보다 더 깊은 울림을 주는 정의를 아직 만나지 못했다. 예술은 아름다움에 대한 갈망이나 표현 욕구의 분출이 아니라 세계와 삶, 타자에 대한 하나의 태도다. 그는 무엇에 주목하는가? 무엇을 어떻게 보고 듣고 느끼는가? 무엇에서 기쁨을 혹은 슬픔을 느끼는가? 이것은 미학적 문제인 동시에 윤리적 문제다. 「태양과 바다」의 묵시록, 「나의 침대」의 우울은 어떤 식으로 세상을 대면하고 있는가. 어떤 식으로 세상의 병을 진단하고 있는가. 어떤 식으로 우리에게 말을 건네는가. 작품을 해석하는 것은 오롯이 관객의 몫이다. 그러나 누구도 저들의 질문을 피해 갈 수는 없다. 당신은 지금 어디에 있는가? 당신에게 세계와 타자는 어떻게 경험되고 있는가?

알튀세르가 전하는 (구)소련 시대의 일화 한 토막. 노동을 싫어하는 내색을 하는 노동자에게는 더 일을 해서 돈을 벌라는 제안 혹은 사회주의 사회를 위해 의무로 노동을 해야 한다는 압박(?)이 들어온다고 한다. 그러나 이 두 가지 모두가 안 통할 경우, 최후의 설득 수단은 미학적 수사를 동원하는 것이다. "더 노동하라, 당신들의 노동은 단순한 노동이 아니라 작품, 예술작품이고, 당신들은 예술가니까."(루이 알튀세르, 『비철학자들을 위한 철학 입문』, 안준범 옮김, 현실문화, 2020, 295쪽) 참으로 아름다운 논리 같지만, 당연히(!) 먹힐 리가 없다. 그러니 먹히게 해야 한다. 어떻게? 미학자의 자리를 늘려 인민들이 '순수미술'에 대한 취향을 갖

도록 함으로써. 농담인지 진담인지 확인할 길은 없지만, 알튀세르의 결론은 이렇다. "'예술로의 도피'는 '종교로의 도피'와 등가물일 수도 있다. 사회가 마주친 현실적 난관들에 대한 상상적 해법을 거기서 찾으려는."(알튀세르, 앞의 책, 295쪽)

예술작품들은 일정한 질료를 형상화함으로써 쾌의 느낌을 유발한다. 알튀세르에 따르면, 이 쾌감은 어디까지나 불가능한 욕망이 위험 없이 펼쳐지는 것을 보는 데서 오는 '상상적 쾌감'이다. 예술가는 '자신이' 작품을 만든다고 믿고, 예술 소비자는 '자신이' 심미적으로 소비한다고 믿지만, 둘 다 예술적 실천은 순수행위가 아니라 사회적 관계하에서 규정된다는 점을 망각한 미망(迷妄)일 뿐이다. 사회적 갈등에 대한 관념론적 출구로서의 예술? 알튀세르의 근심 혹은 의심이 놓인 자리. 예술은 어쩌면 모든 사회적 실천으로부터의 도피가 아닐까. 그것은 지배적 이데올로기의 재생산에 기여하는 일종의 무기력이 아닐까. 거짓된 위로, 비겁한 도피가 아닐까.

그러나 많은 비평가들로부터 '자본주의적이고 반동적인 예술성향'을 지닌 작가라는 비난을 면치 못했던 안드레이 타르콥스키는 주경야독하는 학생, 공장노동자, 교사, 퇴직한 노인 등으로부터 받은 편지에 용기를 얻어 지속적으로 영화를 찍고 글을 쓴다. 그들을 위해, 그리고 자신을 위해.

노보시비르스크에서 어느 여자 노동자가 내게 이런 편지를 써보냈다.

"나는 당신의 영화를 일주일 동안 네 번 봤습니다. 그러나 단순히 영화만 보려고 극장에 가지는 않습니다. 적어도 몇 시간이나마 진정한 예술가들과 진정한 사람들과 함께 진정한 삶을 살아 보고 싶었습니다… 나를 괴롭히는 것, 내게 부족한 것, 내가 동경하는 것, 나를 화나게 하는 것, 구역질 나게 하는 것, 나를 숨 막히게 하는 것, 내게 밝고 따뜻한 것, 내가 살아 있게 하고 내가 파멸하게 하는 것… 이 모든 것을 당신의 영화에서 거울 속을 들여다보듯이 봤습니다. 내게는 처음으로 영화가 현실이 됐습니다. 내가 당신의 영화를 보러 가는 이유, 잠시 그 속에 들어가 살려는 이유가 바로 여기에 있습니다." 자신이 하는 일에서 이보다 더 인정을 받을 수는 없을 것이다!(안드레이 타르콥스키, 『시간의 각인』, 라승도 옮김, 곰출판, 2021, 22쪽)

알튀세르는 예술이 강력한 현실도피처가 될 수 있다는 사실을 근심하지만, 타르콥스키는 예술이 누군가에게는 관념을 넘어 삶의 복잡성과 깊이에 이르게 하는 또 다른 현실일 수 있다는 사실을 기쁘게 발견한다.

우리에게는 알튀세르의 의심과 타르콥스키의 믿음 모두가 필요하다. 아마도 예술은 그 사이에서 작동하고 있을 것이다. 예술이 지닌 상상의 힘은 효과적인 방식으로 다수적이고 지배적인 논리에 봉사할 수도 있고, 반대로 소수적이고 창조적인 생성의 힘으로 변환될 수도 있다.

'타르콥스키가 인류에게 남긴 유서'라고 평가되는 영화 <희생>은 시들어 죽어 가는 나무 한 그루를 보여 주는 것으로 시작한다. 이 장면은 타르콥스키가 자기 영화의 토대라고 고백한 전설과 연관된다. 한 수도승이 물이 담긴 양동이를 들고 힘겹게 산을 오른다. 그리고 시들어 죽어 가는 나무에 물을 준다. 한없이 무용해 보이는 행위지만 수도승의 믿음은 확고하다. 하루, 하루, 또 하루… 그리고 마침내 기적이 일어난다. 어느 날 아침 나무줄기가 어린잎들로 뒤덮여 있었던 것. 타르콥스키는 믿는 듯하다. 이 기적이야말로 예술적 진실이라고.

시들어 버린 나무에 물 주기. 예술이란 어쩌면 이와 같은 것인지도 모르겠다. '시들어 버린 나무'는 우리가 함께 겪는 문제들일 수도, 지옥 같은 마음일 수도, 자폐적이고 획일적인 감각일 수도, 갈애에 시달리는 우리의 초상일 수도 있다. 시들어 버린 나무에 물을 주는 행위는 사소해 보이지만 숭고한 실천이다. 불쾌와 고통과 상실로서의 세계에 등 돌리지 않음, 뭐라도 해 봄, 손 내밀어 봄, 말 걸어 봄. 우리는 마주치고 느끼는 몸을 통해 세계로 진입한다. 인간의 감각은 모든 번뇌로 들어가는 문이지만, 동시에 그 번뇌로부터 빠져나가는 문이기도 하다. 우리는 무엇을 어떻게 느끼는가, 그 느낌 속에서 타자와 자아는 어떤 식으로 경험되고 구성되는가. 이에 대한 부단한 탐색이 예술이요, 그 과정을 지속해 나가는 것이 예술의 역량이며, 역량을 발휘하는 꼭 그만큼이 예술의 자유이다.

1장.

기원을
묻다
:
예술의
계보학

1.
뮤지엄의
추억으로부터

나의 사적인 미술관 체험 몇 토막. 대학원에 들어가 미술사 공부를 시작했을 때 가장 놀란 것 중 하나는 동료들의 풍부한 해외 뮤지엄 체험이었다. 나로서는 메트로폴리탄과 모마(MoMa Museum of Modern Art), 대영박물관, 프라도미술관…은 언감생심, 돈을 버는 족족 화집을 사들여 책에 코를 박고 그림을 보는 것만으로도 황홀해하던 터였다. 그도 그럴 것이, 겨우 1990년대 후반 아닌가. 외국여행이 지금처럼 상시적이지 않았을 때다. 아니, 외국여행이라는 말 자체가 아직은 낯설게 느껴지던 시절이었다. 문화적 충격이었는지 계급적 충격이었는지, 아무튼 충격이었다. 그러다 드디어 1997년, 난생처음 파리행 비행기에 오르게 되었다. 지금 생각하면 대체 왜 그랬나 싶지만, 루브르와 오르세, 퐁피두센터를 비롯해 파리와 근교 미술관들을 걸신들린 사람처

럼 훑고 다녔다. 지금 생각하면 또 후회막급이지만, 뮤지엄의 엄청난 규모에 압도되어 그저 책에서 보거나 주워들은 작품들 앞에서 감탄 사만 연발하다 돌아왔다. 다녀온 후에는 한동안 멍했다. 어렵사리 그 먼 곳까지 가서 뭘 봤는지, 뭐에 감탄했는지, 아무것도 기억나지 않았 다. 내가 있는 곳이 파리라는 사실에 감탄한 것인지, 사진으로만 보던 작품을 실견한 데서 오는 감격이었는지, 아니면 그냥 무작정 감탄할 준비가 되어 있었던 것인지. 모든 첫 경험이 그러하듯 서툴고 두서없 고, 한마디로 엉망진창이었다.

그 이후로도 몇 번 외국을 갈 수 있는 기회가 있었고, 그때마다 부 지런히 뮤지엄을 돌아다녔으며, 뭐 그런대로 제법 보는 눈도 생겼다. 뉴욕의 메트로폴리탄에 전시된 비서구권 콜렉션의 위압감, 훌륭한 고대조각들을 볼 수 있을 거라 기대했던 그리스 국립미술관의 초라 함, 독일 뮤지엄들의 빈틈없이 꽉 찬 콜렉션과 달리 바로 옆 체코 국립 박물관에서 맞닥뜨린 몰락한 사회주의의 공허함… 하던 공부의 가락 때문인지는 몰라도, 하나라도 더 봐 둬야 한다는 의무감에 불타 눈과 발이 닳도록 돌아다니던 눈물겨운 투어의 기억. '순례'라는 말이 터무 니없지 않을 만큼 뮤지엄 투어는 신체적·정신적으로 지난한 경험이 다.

아니나 다를까, 미술작품을 해설해 주는 책들에는 순례니 기행이 니 하는 말들이 자연스럽게 따라붙는다. 요즘이야 맛집이나 카페를 찾아다니는 경우에도 '성지 순례'라는 말을 갖다 붙이는 경우가 다반

사지만, 미술관이나 박물관에 관습적으로 순례(巡禮)라는 말을 붙이는 걸 보면 어쩐지 좀 삐딱해진다. 물론 어떤 예술가의 삶은 성자(聖者)의 경지를 보여 준다. 또 어떤 예술품은 '내가 이걸 보려고 그 먼 길을 와야 했구나' 싶은 숙연함이랄지 경외감이 들게 하는 것도 사실이다. 내가 느끼는 거부감은 작가나 작품에 대한 것이라기보다는 뮤지엄에 대한 것이다.

걸으면서 보는 세계는 정말 세상에서 하나밖에 없는 고유한 모습이다. 걷는 속도와 시간, 그것들과 어우러진 공간에 대응하는 신체의 반응은 이런 방식으로 세상을 경험하는 것이 근본적으로 매우 중요하다는 것을 깨닫게 한다. (……)
나는 날마다 목적지에 도착한다. 어떤 때는 5분 전만 해도 그날 묵을 알베르게가 아직도 멀었는가 하고 실망하다가 언덕 꼭대기에서 아래를 내려다보면 갑자기 그것이 바로 발아래 보이는 경우도 있다. 내 신앙도 목적지가 내 육체적 한계 안에 있을 거라고 믿는 것과 같다. 이러한 한계를 경험하는 것은 특히 오늘날처럼 많은 사람들이 한계의 실재를 중요하게 생각하지 않는 시대에 매우 유익하다. 아마도 이러한 인간의 끔찍한 자만심도 사람들이 그런 한계를 경험하지 못하기 때문에 나오는 것일 게다. 지친 몸을 이겨내고 불구가 된 감각을 깨우며 비현실적인 세상을 탐험하고 끊임없이 나태해지는 것에서 벗어날 수 있는 방법은 여러 가지가 있다. 날마다 길을 떠나는 장소는 유쾌하고 구체적이다.

그 공간을 통과해서 걸으며 끊임없이 변화하는 모든 것을 직접 느낄 수 있다. 반면에 하루를 마무리하며 목적지에 도착할 때면 인간의 힘이 얼마나 무력한지 그 한계를 느끼게 된다.(리 호이나키, 『산티아고, 거룩한 바보들의 길』, 김병순 옮김, 달팽이, 2010, 233~234쪽)

리 호이나키의 산티아고 순례기를 길게 인용한 것은, 순례가 주는 저 이중의 느낌, 즉 신체의 한계에 대한 자각과 그로부터 생겨나는 초월의 느낌 때문이다. 모름지기 순례라면 저런 것이리라 생각하는 나로서는 '미술관(박물관) 순례'라는 말에 내포된 종교적 뉘앙스가 영 의심스럽다. 무엇보다도 뮤지엄은 인간이 이룬 성취를 과시하는 공간이다. 국립 뮤지엄 건물들의 압도적 위용, 일사불란한 경비와 보호 속에 진열된 작품들의 거만한 포즈, 도슨트의 진부하고도 과잉된 의미부여. 이곳에서 인간이 자신의 한계를 자각하고, 그 고통스러운 한계의 감각 속에서 다른 감각들을 되살릴 가능성을 찾기는 어려워 보인다. 더군다나 뮤지엄은 거대한 저장공간이다. 우리는 거기서 과거를, 인간의 예술적 혼을, 켜켜이 적재된 의미의 층들을 기억해 내야 한다. 이처럼 의미와 기능이 이미 규정되어 있는 공간에서는 변화하는 세계상에 대한 근본적인 경험을 통해 자아를 비우는 사건이 발생하기란 쉽지 않다. 그러므로 미술관 순례라는 말은 틀렸다, 라고 말꼬투리를 잡으려는 건 아니다. 다만 이 흔한 표현이 풍기는 뉘앙스, 즉 예술에 대한 우상화 내지는 종교화에 대한 일종의 이의제기에서 이야

기를 시작해 보려 한다.

대형 미술관이나 박물관(이 둘은 좀 다르지만, 이후로는 통칭해서 뮤지엄이라 부르겠다)을 다녀온 이들은 알 것이다. 이 공간 배치가 인간의 신체를 얼마나 쉬이 지치게 만드는지를. 천장이 높고 바닥이 널찍한 공간이 인간의 신체를 얼마나 위축시키고 불안감을 증폭시키는지를. 또 행위들에 제한이 가해지다 보니(그림에서 떨어지세요, 사진은 안됩니다, 소리를 내지 말아 주세요…) 지레 긴장이 되는 데다 여간해서는 앉아 쉴 공간을 찾기도 힘들다. 뮤지엄은 전시를 위한 공간이지 앉아서 쉬라고 만든 공간이 아니니까 딱히 할 말은 없지만서두(그래서일까, 모든 뮤지엄에서 가장 붐비는 곳은 뮤지엄 내 카페라는 아이러니!). 하지만 이는 시각적 피로감에 비하면 아무것도 아니다. 방대한 콜렉션을 자랑하는 대형 뮤지엄일수록 한 벽면에 여러 점의 그림들이 빽빽이 걸려 있기 때문에 시각의 소화불량에 걸리기 십상이다. 사람들이 '걸작' 앞으로만 쏠리는 이유다. 인기 아이돌 그룹의 멤버들마다 팬의 쏠림 현상이 있는 것처럼 뮤지엄에 걸린 작품들 사이에도 관객의 빈익빈 부익부가 두드러진다. 평등을 구현한 듯한 뮤지엄 공간이지만 사실은 영웅(=걸작) 중심주의와 위계화된 질서가 만연해 있다고 하겠다. 폴 발레리(Paul Valéry, 1871~1945)는 이런 현상을 두고 "조직화된 무질서"라 명명한다.

나는 박물관을 별로 좋아하지 않는다. (……) 권위적인 몸짓에 약간 주

늪이 들고, 어딘가 구속을 받고 있다는 느낌을 가진 채로 어느 조각 진열실에 들어가게 되면 거기에는 어떤 차가운 혼란이 지배하고 있다. (……) 나는 어떤 신성한 공포에 붙잡힌다. 내 발걸음도 공손해진다. 내 목소리도 변해서 교회에 있을 때보다는 높지만, 일상생활에서보다는 조금 약한 소리를 낸다. 얼마 지나면 나는 사원이나 살롱 같은 면도 있고, 묘지나 학교 같은 면도 있는 이 번쩍번쩍 빛나는 고독의 세계에 자신이 무엇을 하려고 왔는지 알 수 없게 되어 버린다… 나는 무언가를 배우기 위해 온 것일까? 매혹을 찾아서 온 것일까, 혹은 또 의무를 수행하고 의례를 잘 따르기 위해 온 것일까?(폴 발레리, 『인간과 조개껍질』, 정락길 옮김, 이모션북스, 2021, 71~72쪽)

내 마음이 폴 발레리의 마음이다. 정말 이게 최선일까. 이토록 특별한 공간에서 이 막대한 분량의 전시물을 다 보고 나면 우리는 어떻게 달라져 있을까? 문화인? 교양인? 뭐가 됐든, 달라질 수는 있는 걸까?

영화, 음악, 연극 등 예술을 향유하는 공간은 어느 정도 의례적 성격을 띠게 마련이다. 극장, 콘서트홀, 공연장 등에 들어가면 일상과는 다른 매너가 요구되기도 하고(휴대폰을 꺼 두세요, 큰소리로 떠들지 마세요, 음식물 섭취는 삼가 주세요…), 다른 관객들과 맺는 관계에 있어서도 암암리에 어떤 규약이 작동한다. 하지만 이런 공간들에서는 어쨌든 관객이 환대를 받는다. 이에 비해 뮤지엄에서는 작품이 주인공이

고, 관객은 어쩐지 작품의 휴식을 방해하는 불청객 같다는 느낌을 지울 수 없다. 딱히 뭐라 꼬집어 말할 수 없는 이 불쾌감을 존 버거는 이렇게 정리한다. "수동적인 집단인 대중이 정신적인 가치를 구현한 예술작품을 누릴 수 있어야 한다는 그들[전시기획자]의 대중관은, 공적인 예술작품과 자선이라는 십구세기적 전통에 속한다. 요즘은 전문가가 아닌 이라면 누구나 일반적인 미술관에 갈 때마다 자선을 받는 문화적 빈민이 된 느낌을 받게 마련이고, 그 와중에 소소한 예술 전문 서적들의 놀랄 만한 판매고는 그 결과로 이어지는 '자력 구제'에 대한 믿음을 반영한다."(존 버거, 『풍경들: 존 버거의 예술론』, 톰 오버턴 엮음, 신해경 옮김, 열화당, 2019, 230-231쪽) 속이 뻥 뚫리는 일성(一聲)이다.

'이것이 예술이다'라는 암묵적 강요, 이 강요를 효과적으로 내면화시키는 공간적 압박, 다른 공연에서처럼 취향이나 감정을 공유하기 어려운 배치 속에서 섬들 사이를 떠도는 조각배가 된 듯한 고립감. 다른 공연장에서 쉽게 일어나는 감정의 모방과 동화가 미술관에서는 잘 일어나지 않는 것은 그 때문이다. 작품과 나 사이에 놓인 엄격한 유리벽. 치밀한 시선과 어설픈 지식으로 어떻게든 둘 사이에 내밀함을 형성하려 해 보지만… 일단 다리가 아프고, 또 사람들이 계속 몰려드는데 한 자리를 차지하고 있을 수는 없는 노릇이다. 우리가 뮤지엄에서 조우하는 것은, 쇼윈도에 진열된 상품들에 시선을 뺏기면서 어정쩡한 속도로 공간을 배회하는 근대의 구경꾼들이다. 구경꾼은 결코 공간의 주체가 될 수 없다.

인간이 특정한 조건 속에서 출현한 것인 한 언젠가 그것은 사라질 테고, "지금으로서는 형태가 무엇일지도, 무엇을 약속하는지도 알지 못하는 어떤 사건에 의해 그 배치가 뒤흔들리게 된다면, 장담할 수 있건대 인간은 바닷가 모래사장에 그려 놓은 얼굴처럼 사라질지 모른다."(미셸 푸코, 『말과 사물』, 이규현 옮김, 민음사, 2012, 526쪽) 푸코가 『말과 사물』의 마지막에 던진 철학적 예언이다. 배치의 변화와 더불어 근대의 산물인 인간이 사라진다면 근대 인간의 산물인 현재의 예술도 사라지리라. 우리가 의식하지 못할 뿐, 어쩌면 지금이 바로 그때인지도 모를 일이다. 체감의 속도를 앞질러 변화하고 있는 매체 환경은 코로나 팬데믹을 거치면서 변화가 더욱 가속화되었다. 넷플릭스와 유튜브를 비롯한 영상 콘텐츠는 사람들의 신경체계와 일상의 리듬을 지배하고, 각종 온라인 서비스는 듣고 보고 읽는 일련의 활동들을 콘텐츠 소비구조 속으로 빠르게 포섭해 가고 있다. 예술의 향유방식이 점점 개인화되는 흐름 속에서 뮤지엄의 전시도 온라인 중심으로 변환되어 가는 모양새다. 이와 더불어 우리의 신체가 감각하는 방식도 빠르게 변화하고 있다. 불과 10년 만에 스마트폰이 우리의 신체를 어떻게 변형시켜 놓았는지를 곳곳에서 목도하고 있지 않은가. 엄지손가락의 과도한 사용과 스크린의 강렬한 빛에 종속된 아사(餓死) 직전의 눈. 거북목과 굽은 척추는 뭐, 그저 그러려니다. 신체의 변용이 이러하다면 관념과 지각, 정서 또한 지금까지와 다르게 형성될 수밖에 없다. 무언가가 달라지고 있다는 느낌은 있지만, 아직은 잘 모르겠다. 이 길이

어디로 이어질지, 우리가 지금 향해 있는 방향이 어디인지. 이럴 때는, 정신을 똑바로 차리고 지금까지 지나온 길을 다시 찬찬히 되짚어 보는 수밖에 별다른 도리가 없다.

　도대체 우리는 무엇을 '예술' 혹은 '예술적'이라고 생각하고 있는가? 예술의 기원에는 무엇이 있는가? 니체가 말한 대로, 기원은 순수한 흰색이 아니라 뿌연 회색이다. 참된 것, 본질적인 것, 때 묻지 않은 것은 거기 없다. 기원의 자리는 쟁투와 책략, 사기와 둔갑, 그리고 뭐가 될지 알 수 없는 모호한 것들로 가득하다. 때문에 기원으로 돌아가 예술의 발생을 사유하는 과정은 '예술은 무엇인가'가 아니라 예술이 무엇으로부터 되어 왔고, 또 무엇으로 되어 갈지를 고민하는 과정이기도 하다. 푸코를 따라 이렇게 말해 볼 수도 있겠다. 예술은 어떻게 지금과 같은 방식으로 존재하게 되었는가, 그리고 어떻게 지금까지와는 다르게 존재할 수 있는가를 사유하기. 시작해 보자.

2.

미술관

환상

토대로서의
미술관

여기는 영국 런던의 테이트모던 미술관. 사전에 아무런 정보 없이 미술관에 들어선 사람들은 별안간 불안과 공포를 경험하게 된다. 입구에서부터 길게 이어진 바닥의 균열을 목도하게 되기 때문이다. 주의 깊게 바닥을 살피지 않으면 자칫 균열 사이의 깊은 틈에 끼일지도 모른다. 물론 인공 조형물이다. 균열을 포함하도록 미술관 바닥을 새로 제작했을 뿐 미술관은 충분히 안전하다. 이 기상천외한 설치작품은 콜롬비아 작가 도리스 살세도(Doris Salcedo, 1958~)의 「쉽볼렛」(2007)이다.[도판 6] 쉽볼렛(shibboleth)은 강가, 시내라는 뜻의 히브리어로 『구

약』의 「사사기」에서 유래했다고 한다. 요단강을 사이에 두고 같은 민족인 길르앗과 에브라임 두 집단 사이에 전투가 벌어졌는데, 길르앗 사람들이 강을 건너 자신의 땅으로 돌아가려는 에브라임 사람들을 식별하기 위해 'sh' 발음을 해 보도록 시키고 제대로 발음하지 못하면 모두 죽였다는 이야기에 기원을 둔 '쉽볼렛'은 다른 집단에 대한 차별과 배제를 의미한다. 이로부터 유추할 수 있다시피, 도리스 살세도의 「쉽볼렛」은 식민주의와 인종주의, 경계와 차별, 이주와 분리 등의 문제를 효과적으로 환기시킨다.

하지만 내게는 그런 정치적, 역사적 의미보다도 공간의 균열 자체가 더 흥미롭게 느껴진다. 우리가 별 근거 없이 안전할 것이라고, 안전해야 한다고 생각하는 몇몇 공간들이 있다. 교회, 관공서, 학교, 병원 같은, 공교롭게도 근대문명을 상징하는 구조물들이 그것인데, 미술관도 그 중 하나다. 더구나 미술관은 오물도 없고 악취도 나지 않으며 소음마저 차단된(이런 이미지는 안전과 아무 상관이 없다), 항상되고 안전하며 무결(無缺)한 공간으로 간주된다. 이런 굳은 확신을 지닌 이들이 무방비상태로 미술관 바닥의 깊은 균열을 마주했다고 상상해보라. 아찔하다.

또 다른 예. 이번에도 적극적인 상상력이 필요하다. 미술관에 들어서자 묘한 악취가 풍긴다. 큼큼하고 비릿한 것이 영 불쾌하다. 악취의 발원지를 따라가 보니, 거기에는 예쁜 구슬로 장식된 채 비닐 속에 봉합되어 있는 생선들이 즐비하다. 작가는 이불(1964~), 제목은 「장

엄한 광채」[華嚴] 다.[도판 7] 이 작품 역시 다양한 해석이 가능하다. 생선으로 상징되는 여성의 몸, 어려운 시절 백에 구슬을 다는 일로 생계를 꾸려 가던 어머니의 노동에 대한 기억, 시각적 아름다움(광채)과 후각적 끔찍함(악취)의 대비, 영원성(구슬)과 무상함(생선의 부패)의 공존 등 많은 것을 생각하게 하는 작품이다. 그러나 이 전시에서도 먼저 주의를 끄는 것은 작가가 미술관 공간을 활용하는 방식이다. 전시 기간이 오랠수록 악취는 더욱 심해지고, 궁여지책으로 미술관 측에서는 방향제와 탈취제를 뿌려 보지만 상황은 더 악화될 뿐이다. 이 작품을 보려는 자, 악취의 무게를 견뎌야 한다. 1997년 뉴욕 현대미술관에 이 작품이 전시되었을 당시, 관객들의 불만에 시달린 미술관 측에서 계약을 파기하고 작품을 철거해 버리

[도판 6]

쉽볼렛
도리스 살세도, 2007

[도판 7]

장엄한 광채
이불, 1997

는 사건이 발생하기도 했다. 흥미롭지 않은가. 변기도 쓰레기도 모두 예술로 수용할 수 있지만 끝내 악취는 견디지 못하는 미술관의 취약함이라니.

　1755년 11월 1일, 모든 성인을 기리는 만성절(All Saint's Day) 아

침에 대규모의 강진이 포르투갈의 수도 리스본을 덮쳤다. 핀란드와 베네치아, 남아프리카 등지까지 진동이 감지될 정도였다는데, 실제로 리스본의 건물 중 85퍼센트가 붕괴되고 수만 명의 사망자가 있었다고 하니, 말 그대로 '대지진'——토대가 붕괴되는 사건이었다. 하루 아침에 모든 것이, 그것도 모든 성인들을 기리는 만성절 아침에 폐허로 변하다니! 토대(foundation)의 붕괴는 빠르게 사고(思考)의 붕괴로, 신앙의 붕괴로 이어졌다. 그렇게 자연은 예기치 못한 방식으로 인간을 경각시키고는 한다. 영원히 무너지지 않는 건 없어!

　모든 것들은 자신의 토대를 갖는다. 아니, 그렇다고 전제한다. 사물은 무상하고 소멸을 피할 수 없지만 그 무상이 놓인 토대만은 굳건할 것이라고 믿어 의심치 않는다. 토대가 영원한 이상 언젠가 다시 그 모습 그대로 돌아올 수 있으리라! 하지만 이 믿음이 붕괴되고 나면 어찌할 것인가. 그 위에 구축된 위계와 질서와 규정성도 함께 붕괴되고 말 터. 미술관이 그곳에 배치된 사물들에 항상된 규정성('당신이 보는 것은 틀림없는 예술작품입니다'라는 확언)을 부여할 수 있는 것은 '미술관'이라는 물리적, 제도적 토대 때문이다. 일정한 온도, 일정한 습도, 일정한 조도(照度)를 유지할 것. 또한 약탈, 싸움, 폭발, 악취 같은 예기치 못한 변수에 의해 지배되도록 해서는 안 된다. 왜? 그것은 단순한 사물이 아니라 자국의 정신적·문화적 '유산' 혹은 '재산'이기 때문이다. 미술관은 단순한 미술품 저장고가 아니다. 그것은 미술 개념을 발생시키고 지탱하며 미술품에 가치를 부여하는 굳건한 토대다.

그런데 도리스 살세도와 이불의 작업은 우리가 전제하는 항상성의 토대를 위협한다. 지금 당신이 있는 곳은 어디인가? 동선과 시선이 미리 규정되어 있는 이 홈 파인(striped) 공간에서 당신의 신체는 무엇을 어떤 식으로 감각하는가? 이 공간에서 당신이 느끼는 쾌감은 붕괴 직전의 토대 위에 놓인 누각의 아름다움 같은 것이 아닐까? 이 공간이 해체된 후에도 당신은 거기에 놓인 사물들과 여전히 같은 관계를 유지할 수 있을까? 미술품의 권위는 어디에서 기인하는가, '미술관'이라는 제도의 권위가 아니라면. '미술가'가 된다는 것은 '미술관'이라는 제도에 입성(入城)하는 것이다. 그렇다면 누가 미술관에 들어갈 수 있는 작품과 그렇지 않은 작품을 선별하는가? 그 선별의 기준은 무엇인가? 지치지 말고 질문해야 한다. 쉽게 풀리지 않더라도 계속 질문해야 한다. 우리가 단 하나의 이유로라도 예술을 필요로 한다면, 질문하기를 그만두면 안 된다.

미술관,
디스플레이의 정치학

조금만 생각해도 알 수 있듯이, 우리가 지금 미술품이라 명명하는 것들은 하나의 관념과 기능을 지닌 것들로 한 장소에 모여 있지 않았다. 예컨대 조선시대 사람들이 불상과 불탑, 놋그릇, 청자, 산수화 등이 한

장소에 모여 있는 광경을 무슨 수로 상상할 수 있었겠는가? 서양의 경우도 마찬가지다. 그림은 그려져야 할 곳에 그려졌고, 조각은 놓여야 할 곳에 놓였으며, 공예품은 사용되어야 할 곳에서 사용되었다. 사물들은 각각의 사용가치를 가지고 각각의 맥락에서 각각의 삶을 구현했다. 그러던 사물들이 어느 순간 맥락에서 이탈하여 한 공간에 배치되기 시작한다. 이와 동시에, 사물들은 구체적 맥락 속에서 이루어지던 고유한 작동을 멈추고 시각적 전시물로 전락한다. 발터 벤야민(Walter Benjamin, 1892~1940)은 이를 예배가치에서 전시가치로의 변환이라는 말로 요약한 바 있다. 조토의 아레나 예배당 벽화와 노트르담 대성당의 스테인드글라스를 성당과 분리해서 따로 전시한다고 가정해 보자. 배치가 달라지면 같은 사물도 전혀 다른 의미를 띠게 된다. 사물의 의미란 절대적으로 맥락의존적이기 때문이다. 예컨대 동양에서 그림이란 문인들이 여기(餘技)로 혼자 그리거나 친구들과 함께 주고받는 식으로, 폐쇄적 회로 안에서만 순환되던 무엇이었다. 그런데, 상상해 보라. 그러던 것이 어느 날 미술 전람회(展覽會)라는 타이틀 하에 한 공간에 균질하게 배열되어 대중들에게 전시되던 그날 그 자리에 있었던 관객들의 놀라움을. 뤼미에르 형제의 영화가 처음 상영되었을 당시 화면 속에서 달려오는 기차에 놀라 혼비백산했던 대중만큼은 아닐지 몰라도, '본다'는 것에 대한 낯선 경험이 선사한 충격이 어떠했을지 짐작 가능하다.

　　서양의 경우, 회화가 전시될 수 있기 위해서는 먼저 프레스코 기

법의 한계를 넘어서야 했다. 벽이 아니라 이동 가능한 패널이나 캔버스가 요구되었고, 무엇보다 보존력이 우수한 안료가 필요했다. 물론 그 전에, 그런 그림들을 필요로 하는 수요자가 있어야 하는 건 말할 필요도 없다. 다비드 테니르스(David Teniers II, 1610~1690)의 그림**[도판 8]**에서 보이듯이, 17~18세기만 하더라도 회화는 공공장소가 아니라 개인 저택의 화랑에 수집되어 있었다. 화가들은 수집가 겸 후원자들을 위해 그림을 그렸으며, 수집벽을 지닌 '미술 애호가'들은 빼곡히 걸린 자기 소유의 그림들에 둘러싸여 자신의 권력과 취향을 만끽했다. 자연풍경, 누드, 건축물 등 특정 장르에 대한 '덕후' 기질을 지닌 수집가들도 꽤 많았던 것 같다. "대리인으로서의 화가들은 이탈리아 상인들로 하여금

[도판 8]

브뤼셀 회화갤러리의 레오폴드 빌헬름 대공
다비드 테니르스 2세,
1651

자신들이 세상의 아름다운 것과 욕망의 대상이 되는 것들을 모두 소유하고 있다는 확신을 가질 수 있게 해주었다. 피렌체의 궁전에 쌓인 그림들은 하나의 소우주를 대변하고, 그 소우주 안에서 독점적인 소유주는 예술가 덕분에 쉽게 손이 닿을 수 있는 곳에, 그리고 가능한 한 가장 현실적인 형태로, 자신과 관련이 있는 세상의 모든 면모를 재창조할 수 있었다."(레비스트로스 ; 존 버거, 『다른 방식으로 보기』, 100~101쪽에서 재인용)

요컨대, 대중 일반에게 개방되기 전에 미술은 귀족 콜렉터의 사

적(私的) 취향에 복무하는 시각적 사치품이었다. 그런데 소수가 독점했던 이 사치품이 혁명을 거치면서 부르주아의 공적인 소유물이 되었고, 귀족과는 취향과 마인드가 달랐던 부르주아들은 좀더 보편적이고 일상적인 작품을 선호했다. 그들은 귀족의 콜렉션을 뮤지엄으로 공공화하여 미술품을 공공재산으로 만드는 한편, 미술품을 시장으로 내몰아 상품화함으로써 소유의 자유를 만끽하는 '공정한' 소비자가 되려 했다. 마침내 모두가 그림을 볼 수 있고 살 수 있는 기회가 열린 것이다! 시장의 논리에서는 예술도 예외일 수 없는 법. 이제 작품은 동등한 척도(화폐)에 따라 교환가능한 상품으로 변환되기 시작한다. 다만, 미술품의 가격은 일반적인 수요와 공급 곡선을 따르지 않는다. 감식안을 가진 자의 비평과 대중들의 입소문이 미술시장의 질서를 농단하는 일이 다반사, 바야흐로 미술품은 '화폐가치를 지닌 상품'이자 '화폐가치로 환원될 수 없는 작품'이라는 이율배반적 운명을 짊어지게 된다. 그리하여 당도한 '위대한' 19세기, 후원자와 생산자들을 중심으로 형성된 작은 세계를 벗어나 시장과 전시의 결합을 전세계적 규모로 끌어올린 것은 바로 박람회(Great Exhibition)였다.

1851년, 근대 산업화의 심장부인 런던에서 근대 문명의 상징이랄 수 있는 대(大)박람회가 개최된다. 이 박람회를 한마디로 요약하면 '예술의 경지에 올라선 산업'이라 할 수 있을 것이다. 가장 첨단의 것이 가장 아름다운 것이요, 모든 아름다운 것들은 문명의 발전에 복무해야 한다는 관념이 눈부시게 투명한 수정궁 전체를 휘감는다. 보라!

보는 그것을 믿으라! '보는 것이 믿는 것'이라는, 출처를 알 수 없는 격언은 이렇게 의기양양하게 자신을 증명한다. 물론 모두가 열광한 건아니다. 그로부터 약 10년 후 수정궁을 방문한 도스토옙스키는 거기서 근대인의 새로운 우상('바알Baal 신')과 광기 어린 소비주의를 발견한다.

지구 전역에서 단 한 가지 생각을 가지고 온 수십만 수백만의 사람들이 이 거대한 궁전에서 조용히 끈기 있게 입을 다물고 모여 있는 모습을 볼 때, 자네들은 여기에 무엇인가 최종의 것이 성취되어 끝나 버렸다는 느낌이 들 것이다. 이것은 어딘가 구약성서에서 나오는 풍경이나 바빌론의 그 어떤 풍경과 같으며, 눈앞에 실현된 묵시록의 예언과 같다.(표도르 도스토옙스키, 『도스토옙스키의 유럽인상기』, 이길주 옮김, 푸른숲, 1999, 86쪽)

모두가 수정궁의 휘황찬란함에 넋을 잃고 있을 때, 도스토옙스키는 거기서 묵시록의 지옥을 목도한다. 크리스탈(수정)의 반사광에 눈먼 채 마치 그 궁전의 주인공이라도 된 양 밤 새도록 먹고 마시면서 힘들여 번 돈을 탕진하지만, 온몸으로 우울과 공허를 내뿜는 가련한 근대인들이라니. 놀람에 익숙해진 대중들은 이내 권태로워진다. 권태는 쾌락에의 탐닉과 커플이다. 권태로워서 쾌락을 탐하고, 쾌락을 탐하다 보니 또 권태로워진다. 근대세계에는 이 회로의 바깥이 없다. 수정궁으로 상징되는 자본주의는 사방이 투명한 창을 통해 외부를 내

부화하기 때문이다.[도판 9] 수정궁에서는 모든 것이 예외 없이 전시된다. 내부에 배치된 사물들은 물론 구경하는 사람들, 국가, 동물, 바깥의 풍경까지도. 시각에 쉴 틈을 주지 말라는 명령이야말로 근대인의 권태에 대한 극약 처방이다. 일단 보고, 보는 그것을 네 것으로 만들어라! 견물생심의 정치학. 보게 하고, 놀라게 하고, 갖고 싶게 만들기. 무언가가 연상되지 않는가. 그렇다, 백화점! 백화점이 박람회와 비슷한 시기에 생겨난 건 우연이 아니다. 박람회장-백화점-미술관은 일종의 가족유사성을 지닌 근대의 전시공간이다. 이 공간에서 우리의 신체는 일정한 동선에 의해 규제되고, 이에 따라 시선의 흐름이 통제된다.

극장을 가득 메운 산만한 대중들과는 달리, 침묵과 시선집중을 요하는 전시 공간들은 몇 가지 패턴에서 공통적인데, 첫째 놀람(경탄)의 정서를 반복적으로 생산한다는 점, 둘째 결과물을 소외시킨다는 점, 셋째 신체로부터 시각을 분리시킨다는 점이다. 스피노자에 따르면, 놀람(Admiratio)의 정서는 어떤 대상을 우리보다 훨씬 뛰어난 것으로 바라보는 상상의 산물인데, 이는 그 대상을 전체 연관이나 다른 관념들로부터 고립시킴으로써 정서가 대상에 고착되게끔 만든다. 미술관은 이러한 정서메커니즘을 모범적으로 구현한다. 사용가치나 맥락과 무관하게 질서화된 공간 속에 전시된 사물들은 관객의 시각적 쾌와 소유 욕망을 최대한 자극함으로써 그 사물을 다양한 연관관계 속에서 이해하는 길을 차단한다. 미술관이라는 공간 자체가 작품을 '전시될 만한' 것으로, 공식적 검증을 통과한 것으로 가치화하기 때문

이다. 더구나 전시공간이 '국립'(national) 뮤지엄이라면, 관객들은 입구에서부터 놀람의 정서를 장착하기 시작할 것이다. 국립 뮤지엄에 전시된 작품은 '걸작'이라는(백화점에서 판매되는 물건은 좋은 물건이라는) 무조건적 확신. 자신의 감각이 아니라 확신을 확신하는 사태의 발발. 이는 두번째 문제와 직결된다.

모든 작품은 과정으로서만, 한 작가의 전 작업 과정 중에 놓인 일시적 산물로서만 존재한다. 단언컨대, 수많은 구상들과 그보다 더 많은 습작들을 거치지 않은 걸작은 거의 없다. 강의를 다니다 보면 가끔 '어떻게 해야 예술작품을 잘 볼 수 있느냐'고 물어오는 분들이 있는데, 사실 답은 간단하다. 하나의 작품이 어떤 과정을 거쳐 거기에 이르게 되었는지, 그러니까 작품의 모태라 할

[도판 9]

런던 만국박람회 수정궁
1851

수 있는 작가의 노트, 작품이 놓인 다양한 맥락, 작가가 반복한 시행착오들을 하나씩 공부하다 보면 조금씩 작품을 보는 안목이 확장된다. 우리는 "사유재산의 대상으로 부가된 온갖 신비성을 떨치고 예술작품을 볼 필요가 있다. 그러면 상품으로서가 아니라 만들어진 과정에 대한 증언으로서의 예술작품을 볼 수 있다. 완성된 성과 대신 행위의 측면에서 예술작품을 보는 것이다. '무엇이 이것을 만들게 되었을까?'라는 질문이 '이것은 무엇인가?'라는 수집가의 질문을 대체하게 된

다".(존 버거, 『풍경들』, 231쪽) 어쩌면 하늘 아래 어딘가에는 보자마자 바로 작품에 대해 줄줄 읊어댈 수 있는 타고난 감식안을 가진 이가 있을지도 모르는 일이다. 그러나 대개의 일이 그러하듯 작품을 보는 눈을 갖기까지는 지난한 배움과 훈련이 필요하다.

미술관이 대중들의 '시각 도야'를 위해 기능할 수는 없는 걸까. 습작들, 아류작들, 드로잉들, 편지를 비롯한 문헌자료들은 전문연구자가 아니라면 접근하기 어렵다. 귀한 자료일수록 관리가 어렵고, 파손의 위험이 있고⋯ 등등의 논거를 이해하지 못하는 것은 아니지만, 거꾸로 귀한 자료이기 때문에 더 많은 사람들에게 접근이 용이한 방식으로 공개되어야 한다는 논리도 가능하다. 어차피 물질성을 지닌 것들은 우리의 바람과 상관없이 언젠가는 스러지게 마련인 것을. 작품의 보존보다는 활용, 전시보다는 공공 대여가 활성화되길 바라는 건 무리일까. 그러니 어쩌겠는가. '과정'에 접근할 길이 없는 관객으로서는 큐레이터의 설계를 따라 움직이며 도슨트의 설명에 고개나 주억거릴밖에. 놀라고 또 놀라면서.

마지막으로, 전시공간에서 우리의 시각은 신체로부터 분리되는 경향이 있다. 디스플레이(display)의 라틴어 디스플리코(displico)는 분리를 의미하는 접두사 디스(dis-)와 주름 접힘, 엮임, 둘둘 말아 올림을 뜻하는 플리코(plicō)가 결합된 단어다. 따라서 '전시'(display)는 다양한 요소들이 엮이고 주름 접혀 있는 것을 보기 좋게 분리시켜 놓는다는 뜻이 된다. 일상적인 경험을 생각해 볼 때, 공간에서 시각은 고립적

으로 작동하지 않고 다른 감각들과 영향을 주고받으면서 작동한다. 후각이나 시각과 상관없이 작동하는 미각, 혹은 촉각이나 청각 없이 작동하는 시각을 상상할 수 있는가? 이게 가능하다면 음식에 대한 탐욕이나 미인에 대한 갈망도 지금보다는 잦아들지 모른다. 뿐만 아니라 우리의 오감은 신체의 운동과 연결되어 있어서, 예컨대 균형을 잡으려면 시각과 어깨 근육이 함께 작동해야 한다. 그런데 미술관에서는 시각이 특권화된다. 다른 감각들은 거의 차단되고, 몸의 움직임은 최소화된다. 눈이 혹사당함과 동시에 눈과 함께 작동하는 근육도 혹사당하는 것. 구구절절 근거를 대지 않아도 알 것 같다. 야외에서는 네다섯 시간을 너끈히 걸어 다닐 수 있지만 미술관에서는 두세 시간만 걸어도 녹초가 되고야 마는 이유를.

전시는 단순히 사물을 보여 주는 데 그치지 않는다. 미술관은 일정한 공간 속에 세심하게 작품을 배치함으로써 미술의 역사를 내면화하게끔 동선을 통제하고, 이를 통해 문화적 주체를 형성한다. 들뢰즈와 가타리가 『천 개의 고원』에서 얼굴을 '흰 벽과 검은 구멍의 체계'로 정의했는데, 미술관이야말로 이 정의(定義)를 구현한 듯하다. 여기서 '흰 벽'은 의미작용 체계를, '검은 구멍'은 주체화의 점을 뜻한다. 즉, 우리는 누군가의 얼굴을 단지 보는 게 아니라 거기서 사회적으로 규약화된 표정(명령)을 읽고, 이에 맞춰 우리의 행위를 이러저러하게 조응시킴으로써 주체화된다. 이와 마찬가지로, 미술관(특히 현대 미술관)의 흰 벽은 순수한 배경이 아니라 예술에 대한 온갖 관념들로 가득 찬

의미작용 체계다. 온갖 '주의-ism'들, 드라마틱하게 윤색된 작가의 삶, 권위를 얻은 해석들로 가득 찬 벽. 그림은 이 울퉁불퉁한 벽에 뚫린 눈이요, 귀요, 입이다. 미술관은 문화의 '얼굴'이다. 이제 관객은 꼼짝없이 예술의 포로가 된다. 정보망을 가동해 그림의 표정을 읽는다, 감동한다, 구매할 수 있다면 금상첨화겠지. 그 결과로 주어지는 충만한 자의식—"아, 나는 문화인이야!" 초라하기 짝이 없는 자의식이다.

미술관이라는 공간 배치가 지닌 몇 가지 특징들, 그리고 그 배치 위에서 사물과 신체가 맺는 일정한 관계 양상들의 결과로 미술관에 대한 거대한 환상이 만들어진다. 삶은 무상하나 예술은 영원하다, 미술관은 천재적 예술가들의 숨결을 지닌 하나의 소우주다, 기념비적 예술작품과 위대한 예술가들을 향해 경배하라… 미술관은 고대의 성소(聖所)를 대신하여 탄생한 또 다른 의례 공간, 근대가 고안해 낸 가장 스펙터클한 사원이다.

혁명,
그 다음날의 예술

언젠가부터 주거 인테리어를 전문적으로 다루는 예능 프로그램들이 우후죽순으로 생겨나기 시작했다. 포털에는 인테리어 정보가 넘쳐나고 아파트 엘리베이터 광고판에도 고객의 눈길을 사로잡으려는 온갖

인테리어 소품들이 디스플레이된다. 언제부터 '인테리어'(interior)에 슬쩍 '장식'이라는 뜻이 더해졌는지 모르겠지만, 여하튼 인테리어 권하는 사회가 도래했다. 나의 내부는 어찌해 볼 도리가 없으니 집의 내부라도 열심히 가꾸고 꾸며 보자? 지금의 인테리어 광풍은 내면의 공허함에 대한 일종의 보상심리가 아닐까 하는 의심을 지울 수 없다. 문제는 집의 인테리어(실내장식)가 아니라 우리 자신의 인테리어(내면)인 것을. 각설하고, 흥미로운 건 그 인테리어 콘셉트라는 게 많은 경우 갤러리를 모델로 삼는다는 사실이다. 포털의 기사 제목은 진부한 '갤러리 수사'로 넘쳐난다. 갤러리처럼 럭셔리하게 꾸미기, 집이야 갤러리야?, 갤러리처럼 으리으리한 집… 그리고 연예인이나 유명인사들의 집을 소개하는 프로그램에는 으레 '갤러리 같다'는 상찬(!)이 따라붙는다. 도대체 '갤러리 같은' 게 뭔데?

과연, 오늘날의 주거 공간은 또 다른 '화이트 큐브'(갤러리)가 되어가는 듯하다. 약속이나 한 듯이 화이트, 화이트, 화이트다. 이런 욕망에 부합하듯 둔탁하던 TV는 아예 '프레임'이 되었고, 가구와 장식물들은 '오브제'가 되었다. 주거 공간에 놓인 사물들은 꾸미기 위한 것이 아니라 사용되는 것이어야 하고, 그것이 주거인과 맺는 관계는 일상 속에서 변환 가능해야 한다. 일상 속에서 밥그릇은 국그릇이 될 수도, 물컵이 될 수도, 커피잔이 될 수도 있다. 의자 역시 사다리가 될 수도, 책상이 될 수도, 밥상이 될 수도 있다. 주거공간은 상징적 의미가 아니라 변환 가능한 현행적 기능들을 지닌 사물-기계들로 이루어진 공간

이다. 집을 갤러리화한다는 것은 이 모든 일상의 사물을 오브제로 만드는 것인가? 실제로 셀럽들의 '갤러리 같은 집'에는 쓰지 않고 진열해 놓은 그릇들, 켜지 않고 세워 둔 조명들, 앉지 않고 놓아 둔 의자들이 늘 등장한다. 사물과 사람의 상호 소외. 사는 집이 아니라 전시되는 집. 쇼윈도 커플이 사는 쇼윈도 하우스! 일상이 페이크가 되어 버렸다.

집의 갤러리화는 일상을 전시하는 문화와도 무관하지 않아 보인다. 방금 네일링을 마친 손톱과 막 서빙된 따끈따끈한 음식부터 자신이 돌아다닌 여행지의 풍광과 이제 막 순례를 마친 맛집까지, 모든 것이 SNS에 생중계되고 즉각 전시된다. 이뿐인가. 주문한 상품을 언박싱하는 모습, 먹는 모습, 심지어 타인에게 폭력을 가하는 모습까지, 자신의 모든 것을 과시적으로 '셀프 디스플레이' 하는 것이 미덕인 시대다. 셀프-디스플레이는 갤러리 전시가 지닌 폐쇄적 자의식의 극한이다. 여기에는 외부성이, 즉 일체의 타자성이 소거되어 있다. 타자는 자기 전시를 위한 배경 혹은 자기 전시의 관객으로 등장할 뿐이다. 갤러리 공간 역시 타자를 배제한다. 모든 것이 원래 순백이었을지 모른다는 착각을 일으킬 정도로 갤러리 공간은 늘 쾌적한 상태를 유지한다.

그런데, 여기에는 핵심적 질문이 빠져 있다. 누가 이 '순백의 입방체'를 유지하고 돌보는가? 상식적으로 생각해 보자. 지금 같은 맞벌이 시대에 집을 갤러리처럼 유지하려면 청소는 누가 언제 하지? 갤러리를 저토록 순결하게 유지하는 청소노동자는 어디에 있지?

인공지능이 집안 조명을 켜 주면 은근히 감동하고 내 음성 명령에 스테이크 조리법을 알려 주면 탄복한다. TV를 대신 틀어 주고 취향에 맞는 영화를 추천해 줄 때는 만족해한다. 최근에 쏟아지고 있는 '스마트홈' 기기들은 돌봄노동을 경쟁적으로 약속한다. (……) 주위의 돌봄노동을 평가할 때 우리는 이중적이다. 인공지능의 서툰 노동에는 탄복하면서도 내 일상을 떠받치고 있는 배우자의 가사노동은 인정조차 하지 않는다. 나의 감탄은 늘 음성인식 인공지능 스피커에만 닿을 뿐 그 너머에 이르지는 않는다. 음성인식을 위해 녹취 작업을 한 노동자나 데이터 센터에서 서버를 교체하고 있는 노동자의 돌봄노동에는 가닿지 못한다. 우리의 시선과 관심은 기계의 서툰 돌봄노동 앞에서 멈출 뿐이다.(하대청, 「마이크로워크: AI 뒤에 숨은 인간, 불평등의 알고리즘」, 신상규 외, 『포스트휴먼이 몰려온다』, 아카넷, 2020, 224쪽)

인공지능이 작동하는 기반은 데이터다. 그러면 그 데이터는 누가 모으는가? 당연히 인간이다. 돌아다니면서 데이터를 수집하는 데이터 레이블링(data labling), 유해한 콘텐츠를 사전에 걸러 내는 콘텐츠 조정(content moderation) 같은 노동은 모두 인간의 몫이다. 노동자들이 평균 시간당 4.43달러의 임금을 받아 가면서 하는 돌봄노동(이를 '크라우드 워크'crowd work라고 통칭한다)의 결과가 이 '스마트한' 세상이다. 눈에 보이지 않는 것은 없다고 생각해 버리고, 내 삶에 말려 들어가 있을 무수한 존재와 그들의 행위에 대해 질문하지 않는 한, 예술은

기만이고 수치다.

1969년, 유켈리스(Mierle Laderman Ukeles, 1939~)는 '유지관리 미술(maintenance art)을 위한 선언문'을 발표한 후 미술관 안팎을 청소하는 퍼포먼스를 선보였다.[도판 10] 선언문은 크게 두 부분으로 나뉜다. 1부는 "아이디어"라는 표제하에 예술과 노동에 대한 도발적 질문을 담았고, 2부는 "유지관리 미술 전시: 돌봄CARE"라는 표제로 자신이 행할 퍼포먼스 계획을 기술했다. 여기서 유켈리스는 자신의 다양한 정체성을 나열한 후("나는 예술가다. 나는 여성이다. 나는 와이프다. 나는 엄마다.[순서는 무작위]") 이렇게 선언한다. "나는 빨래, 청소, 요리, 재생, 부양, 보존 등의 일을 신물나도록 많이 한다. 또한, 여태껏 이와 별도로 예술(Art)을 '한다'. (……) 이번 전시에서는 예술의 '공허함/무의미함'(empty)을[예술이 아무것도 하지 않는 것을] 보게 될 것이다. 하지만 모두가 보기에 그것은 지속될 것이다." 유켈리스의 질문 — 무엇이 예술이고 무엇이 노동인가, '예술가'로서의 정체성은 '엄마-아내'라는 정체성과 병존할 수 있는가, 두 활동 혹은 두 정체성은 동등한 가치를 지니는가, 예술 행위와 쓸고 닦는 행위는 두 개의 다른 행위인가. 유켈리스의 퍼포먼스는 이러한 질문들 자체다. 이 선언문에서 유켈리스는 발전과 유지라는 두 체계를 구분하고, 순수한 개인의 창조, 새로움, 변화·진보, 흥분, 도주 등의 '발전' 시스템에 대해, 창조를 계속 유지하고, 새로움을 보존하며, 변화를 지속하고 도주를 철회하는 '유지' 시스템을 대비시킨다. 결국 유켈리스의 질문은 이 한마디로 압축된다. "모든

혁명에 대한 불만: 혁명이 일어난 후, 월요일 아침의 쓰레기는 누가 주울 것인가"(자료 참조 : https://queensmuseum.org/wp-content/uploads/2016/04/ Ukeles-Manifesto-for-Maintenance-Art-1969.pdf)

예전에 모 대학교 미술과에 출강하던 때의 일이 떠오른다. 미대의 강의실은 심각할 정도로 더러웠다. 작업의 흔적들이야 그렇다 치자. 과자 부스러기, 나뒹구는 과자봉지와 음료수 병들, 구겨진 종이들… 청소노동자를 탓할 일이 아니다. 작업실 공간이 부족한 학생들이 강의실을 밤새 임시 작업실로 쓰면서 그 꼴로 만든 것이다. 낙서로 얼룩지고 파손된 의자야 말할 것도 없다. 뭐 대단한 예술을 한다고… 추측건대, 그 시절(어쩌면 지금도) 모든 미대는 그 지경이었을 것이다. 자신의 작품 외에 모든 사물을 쓰레기 취급

[도판 10]

퍼포먼스
유켈리스, 1973

하고, 전시실 외에 모든 공간을 폐허로 만드는 미술학도라니. 아마도 그들 중 일부는 멋진 인테리어를 갖춘, 넓고 멀끔한 작업실을 소유한 아티스트를 꿈꾸었으리라. 그런데 얘들아, 청소는 누가 하냐고!

유켈리스의 말대로, 유지한다는 건 매우 귀찮고 지겨운 일이고, 시간도 많이 잡아먹는다. 하지만 티가 나는 일도 아닌지라 누구도 알아주지 않고 이에 합당한 대가를 지급하지도 않는다. 전시를 위해서는 청소노동자와 예술가, 큐레이터가 모두 필요하지만, 그 일에 대한

평가와 대가는 동일하지 않다. 사진 속의 세 인물, 세 개의 직업, 세 개의 정체성, 이들의 행위를 가치평가하는 기준은 무엇인가?[도판 11] 글을 쓰는 현재, 국립중앙박물관에 청소노동자들을 위한 휴게실이 없다는 기사를 접했다. 그들의 쉼터는 화장실이다. 로비 벤치에라도 앉아 있다가는 민원 폭탄을 맞는다. 박물관을 쾌적하게 유지하는 이들의 돌봄노동 없이 전시 관람이 가능한가. 이들이 쉴 곳조차 없는 곳에서 문화유산의 찬란함에 감탄한다는 건 부끄러운 일이 아닌가.

　"우리에게는 예술이 없다. 우리는 모든 것을 잘 해내려고 할 뿐이다"라는 발리 속담에 준거하여, 유켈리스는 매일 이루어지는 유지관리 활동을 '예술'로 변환한다. 자신의 선언대로 전시 기간 내내 미술관 안팎을 쓸고 털고 닦으면서 돌봄노동-예술활동을 지속한다. 천재적 개인의 탁월한 창조활동을 부정할 수는 없지만, 예술 역시 다른 모든 활동들과 마찬가지로 그것을 지속가능하게 만드는 공적 활동들, 돌봄 활동들 없이는 존재할 수 없다. 다시 처음의 질문으로 돌아왔다. 무엇이 예술인가? 예술이 여타의 활동과 다른 것이라면, '예술적인 가치'는 어디에서 파생되는가? 유켈리스의 표현을 빌려 말하자면, 예술은 혁명의 꽃가루를 만드는 일에 가까울까, 혁명 다음 날 쓰레기를 줍는 일에 가까울까? 독자들의 생각은 어떠신지.

　덧붙임.
　현존하는 다큐멘터리의 거장 프레더릭 와이즈먼(Frederick

Wiseman, 1930~)의 <내셔널 갤러리>(2014)는 미술관이라는 제도를 입체적으로 생각해 보게 만드는 탁월한 다큐멘터리다. 와이즈먼의 다큐멘터리에는 세 가지가 없다고 한다. 내레이션, 음악, 그리고 자막. 대단히 불친절해 보이지만, 이로 인해 관객의 능동성은 극대화된다. 그리고 사실, 친절하지는 않을지 몰라도 영화는 충분히 사려 깊고 세심하다. <내셔널 갤러리> 또한 그러하다.

내레이션, 음악, 자막은 물론 어떤 배경이나 보충설명도 없다. 제목은 <내셔널 갤러리>이지만, 이 영화가 다루는 것은 갤러리도, 이곳에 걸린 무수한 걸작들도, 큐레이터도, 관객도 아니다. 어떤 것도 아니지만 그 모두가 영화의 주제다. 갤러리 공간과 작품들은 물론 관객 한 사람 한 사람의 표정과 시선과 반응들, 공간 운영자들, 외부 강사들, 교육

[도판 11]

노동자, 예술가, 관리자
유켈리스, 1973

프로그램의 모델들, 실습생들, 청소노동자, 복원가, 액자제작자, 실내 조경사, 수리공과 설비공, 방송국 관계자들, 수강생들, 국가 예산집행처, 심지어 내셔널 갤러리 꼭대기에서 "유화(oil painting) 반대! 북극을 구하자!"라는 구호가 적힌 플래카드를 내걸고 시위 중인 그린피스 활동가들까지, '내셔널 갤러리'는 이 모든 힘들과의 상호작용 속에서 작용하는 하나의 생명기계다. 이 영화의 미덕은, 탈맥락화되려는 경향을 지닌 미술관을 현실적 배치 속에서 집요하게 맥락화한다는 점이

다. 당신의 시선, 당신이 보고 있는 '예술작품'은 예술 '바깥'에서 작동하는 실제적 힘들로부터 분리될 수 없다는 사실을 와이즈먼은 한순간도 잊지 않는다. 일체의 계몽적 시선과 훈계를 배제한 뚝심의 페다고지!

영화를 보는 우리는 작품 앞에 선 관객들과 '함께' 큐레이터들의 길고도 다양한 작품해석에 귀 기울여야 함은 물론, 갤러리 운영자들의 지루하기 짝이 없는 예산 논의 과정에 인내를 가지고 참여해야 하고, 작품의 복원과정과 여기서 발생하는 문제들을 주의 깊게 경청해야 하며, 휴관 시간에 이루어지는 미술관 청소와 공간 변경 작업을 꼼짝없이 지켜봐야 한다. 이만하면 짐작이 되시겠지만, 이 다큐멘터리는 TV나 유튜브에서 흔히 볼 수 있는 것처럼 아름다운 클래식 음악을 배경에 깔고 영혼 없는 카메라의 시선으로 걸작을 두서없이 훑어대는, 감각충족적이고 관조적이며 얼마간은 관음증적이기도 한 그런 '미술관 투어'가 아니다. 아니, 와이즈먼은 그런 식의 '투어리즘'에 고집스럽게 저항한다. 그리고 이런 저항은 근원적인 질문으로 이어진다. 미술관은 무엇인가? '작품'의 존재 근거는 어디에 있는가? 위풍당당하게 벽에 걸린 걸작들은 과거에 속하는가 현재에 속하는가? 한 작품의 가치와 의미는 어떻게 생산되는가? 미술은, 나아가 예술은 무엇에 의해 지속되는가?

하나의 중심으로 환원될 수 없는 다양한 계열들이 교차하는 시공간, 그것이 바로 미술관이다. 그 질서정연한 외관에도 불구하고, 미

술관은 일종의 카오스, 즉 의미를 발생시키는 영점(零點)이다. 미술의 기원에 대한 탐색을 미술관이라는 제도로부터 시작한 것은 이 때문이다. '태초, 본래, 순수'란 허상이라는 것, 제도란 사물의 은신처인 동시에 사물에 불가피하게 가해지는 구속일 수밖에 없다는 것, 예술의 의미는 그 다가적(多價的) 시원 속에서 구성된다는 것. 그러므로 예술에 대한 일체의 유토피아적이고 낭만적인 환상을 버릴 일이다. 우리는 바로 이 지점에서 예술의 가치 자체를 되물으려 한다. 이제 시간을 훌쩍 거슬러 '예술'이라는 개념이 부재하던 시공간으로 떠나 보자.

3.
예술,
그 표면의 깊이

낮을 비추는
어둠

1940년 프랑스 남서쪽 몽티냐크 마을. 그날도 소년들은 신나게 마을 곳곳을 들쑤시고 다녔을 것이다. 그러다 우연히 조그만 입구 하나를 발견하게 된다. 1970년대 대한민국의 어린이들이 뒷산에서 조그만 구멍이라도 발견하면 북으로 이어지는 땅굴이 아닐까 상상했듯이, 프랑스의 소년들도 다른 장소로 이어지는 비밀의 문 같은 게 아닐까 상상했던 모양이다. 아이들이 아니라면 들어갈 수 없는 작은 구멍. 몸을 웅크려 그 비밀의 동굴로 들어간 아이들은 거기서 놀라운 광경을 마주하게 된다. 뭔지는 알 수 없지만 대단한 게 틀림없다는 놀람과

설렘. 그렇게 동굴의 세계가 세상에 알려지게 되었으니, 바로 라스코 (Lascaux) 동굴벽화다.[도판 12] 상상해 본다. 습하고 어두운 지하, 거기에 말 그대로 '하나의 세계'가 펼쳐지는 모습을. 무엇이 구석기인들을 그 곳으로 이끌었을까? 그들은 왜 훤한 지상이 아니라 어두운 지하를 택 해 그림을 그린 걸까?(동굴에 그려진 것들만이 거친 기후환경에서 예외 적으로 살아남았기 때문이라는 주장도 설득력

이 있지만, 그렇다 해도 '왜 굳이 어두운 동굴에 그렸는가'라는 질문이 무의미해지는 것은 아니 다.) 그들은 무엇을, 왜 그렸을까? 그들에게 '그린다'는 행위는 무슨 의미였을까?

[도판 12]

라스코 동굴벽화

　　서양에는 라스코 동굴, 알타미라 동굴 만큼이나 유명한 동굴이 하나 있으니, 플라 톤의 동굴이 바로 그것. 플라톤의 동굴 스토 리를 요약하면 이렇다. 동굴 속 벽면에 비친 그림자를 실재라 믿는 자들→그 그림자 유희의 근원에 대해 의문을 품은 예외적 인간의 탈출→자신이 본 것이 빛의 그림자에 지나지 않 았음을 깨달은 지자(智者)의 귀환→선각자의 계몽과 수난. 플라톤에 게 동굴이란 진리와 대립되는 무지의 세계요, 빛의 흔적밖에는 갖지 못한 가짜 세계다. 플라톤이 라스코 동굴에 그려진 벽화를 봤다면, 글 쎄 그걸 보고도 '벽면에 어른거리는 그림자의 모방'이라며 비웃고 넘 겼을 것인지.

낮의 세계는 빛과 이성과 논리언어(logos)가 지배하는 세계다. 낮의 세계에서 모든 것은 개체적 형태를 지닌다. 동그란 것과 네모난 것, 빨강과 파랑, 남자와 여자, 인간과 동물… 이 세계는 이분법적 의식이 작동하는 세계, 다시 말해 분별의 세계다. 이와 달리 동굴-어둠의 세계는 이성과 논리회로가 일시중단된 세계, 형상이 죽음을 맞이하는 무분별의 세계다. 인간과 동물, 여자와 남자, 선과 악이 도플갱어처럼 맞물려 있는 세계, 낮의 세계가 배제한 형상 없는 괴물들이 모습을 드러내는 세계, 즉 무의식의 세계다. 동굴, 이 어둠의 세계는 낮 동안 간신히 억눌러 놓은 자기 안의 타자들을 만나게 되는, 또 다른 세계의 입구다. 이런 맥락에서 생각해 보면, 구석기인들에게 동굴은 지금까지와는 다른 세계로 진입하기 위한, 혹은 다른 존재가 되어 세계로 재진입하기 위한 통과의례의 장소였으리라는 추측이 가능하다.

어슐러 르 귄의 표현대로, 아이에게 주어진 유일한 임무는 성장하는 것이다. 그러려면 일차적으로 사회의 일정한 코드를 습득하고 내면화해야 한다. 그러나 그것만으로는 불충분하다. 아니, 불충분하다기보다는 위험하다. 자신의 존재 근거를 이해하지 못한 채 사회적 코드만을 내면화하게 되면, 그는 세계의 차별상을 진실이라 믿고 지배적 논리를 보편화하는 꼰대가 될 게 뻔하다. 몸만 성숙한 '어른이'가 되지 않으려면 "우리의 모든 미덕과 악덕을 초월한 온전한 전체"를, 주야와 명암과 자타(自他)의 일원성을 사유할 수 있어야 한다. 그래야 "우리 모두가 짊어지는 불의와 비탄과 고통을 경험하고, 모든 것의 끝

에 존재하는 최후의 그림자를 마주할 때도 절망에 빠져 포기하거나 눈앞의 광경을 부인하지 않고"(어슐러 르 권, 『밤의 언어: 판타지, SF 그리고 글쓰기에 관하여』, 조호근 옮김, 서커스, 2019, 134-135쪽) 현실을 직시할 수 있게 된다. 어둠을 부정하는 자는 빛의 세계 또한 긍정할 수 없다.

우리의 세계는 우리가 보고 생각하는 대로 존재하지 않는다. 우리 각자가 보고 생각하는 것은 세계의 단편일 뿐이다. 내가 인간이고 남성이고 사냥꾼이라는 사실은 부분적 진실에 불과하다. 또 다른 방향에서 보면 나는 동물이고 여성이며 사냥감이다. 어른이 되기 위해서는 '내가 동물을 잡아먹는다'와 '동물이 내게 자신을 내어 준다'를 함께 사유할 수 있어야 하고, 움츠리고자 하면 반드시 펼쳐야 하고(장욕흡지將欲歙之 필고장지必固張之) 빼앗으려면 반드시 주어야 한다는(장욕탈지將欲奪之 필고여지必固與之)(『도덕경』 36장) 역설을 통찰할 수도 있어야 한다. 이는 코드와 논리가 지배하는 낮의 세계에서는 불가능하다. 세계의 전체상을 이해하려면 우리는 일단 죽어야 한다. 즉 낮의 세계에서 우리 자신과 동일시하던 형상들로부터, 우리 자신을 구성하는 분별시스템으로부터 벗어나야 한다. 현실이라 믿던 낮의 세계에서 벗어나 그 현실을 또 다른 꿈으로 체험할 수 있어야 한다. 꿈과 현실의 관계가 전복되는 혼돈의 한복판으로 자신을 밀어 넣어야 한다. 그런 다음에라야 분쟁과 분별, 죽음과 고통이 난무하는 낮의 세계에서 살아갈 수 있는 힘을 얻게 되는 것이다.

일찍이 니체가 고대 그리스 비극에서 이끌어 낸 것도 바로 그 점

이었다. 니체는 질문한다. 잘나가던 그리스인들은 대체 왜 '막장드라마'와 다름없는 비극을 필요로 했을까? 그리고 철학적 여정 속에서 답을 얻었다. 무지와 오만, 부조리와 불의, 질투와 기만, 갈등과 분쟁이 우리 삶의 조건임을 잊지 않기 위해서였다고. 지금의 행복과 평화와 사랑과 정의는 언제든 뒤집힐 수 있는 한시적 가치다. 일체의 '너머'를 꿈꾸지 않고 현존을 그 자체로 긍정하기 위해서는 삶의 양가성을 기억해야 한다. 어떤 일도 일어날 수 있다. 때문에 어떤 일이 일어나도 그것이 삶을 비하할 이유는 되지 않는다. 이 사실을 잊지 않기 위해 그리스인들은 비극을 '필요로 했던' 것이다. 어쩌면 저 먼 옛날의 호모 사피엔스들에게는 그러한 비극의 무대가 바로 동굴이었는지도 모른다.

안내자(아마도 샤먼이었을)의 인도하에 일군의 청년들이 컴컴한 동굴 속으로 들어간다. 낮의 세계에서는 들리지 않던 것들이 들리고, 아무것도 보이지 않게 되자 비로소 보이는 것들이 있다. 청년들은 자아의 비동일성을 마주하게 된다. 동물에 대한 살해 충동과 감정 이입이 공존하는 모순된 마음을. 또한 자신은 자신이 포획한 동물들의 형제요, 자식이요, 부모였음을. 자신의 생은 누군가에게 먹히고 누군가를 먹는 무수한 관계의 네트워크와 여러 겹의 시간을 통과한 결과라는 사실을. 자신이 짜놓은 인과의 세계는 전 우주의 작은 단편에 불과하다는 사실을. 그렇게 세계와 자신에 대한 느낌을 변환하고 확장한 청년들은 낮의 확신을 버리고 집으로 돌아온다. 어둠을 기억하

게(remember) 된 청년들은 비로소 낮 세계의 진정한 멤버가 된다(re-member).

　여기까지가 동굴에 그려진 황홀경을 이해하는 하나의 방식이다. 그들이 동굴 벽에 그려 놓은 동물들은 단순한 사냥감이 아니다. 동굴에 그려진 동물들의 모습은 하나같이 품위 있고 활력이 넘친다.[도판 13] 반면 인간의 모습은 한없이 왜소하고 볼품없다. 단순히 사냥을 더 잘하기 위해 동물을 시뮬레이션한 것이라고 한다면(그랬을 수도 있지만) 굳이 컴컴한 동굴이어야 할 이유가 없다. 동물 그림에 깃든 일종의 경외감은 그들이 동물을 대상이 아니라 신성한 존재로 느꼈다는 증거다. 동굴 벽을 가득 채운 동물의 환영들은 개체적 의식을 초월하는 우주적 무의식이다.

[도판 13]

동굴벽화 동물들

　첨언. 플라톤은 왜 하필 동굴의 비유를 가져 왔을까. 그 역시 어린 시절 동굴에 들어가 본 적이 있으리라. 아테네의 이 귀족에게는 어둠 속에서 느껴지는 모든 감각이 그토록 고약한 것이었을까. 아니면, 형상을 소멸시켜 버리는 무(無)의 세계가 그토록 두려웠던 것일까. 한때 그도 비극작가를 꿈꿨다고 하는데, 그리고 실제로 그 꿈을 버리지 못해 거의 모든 저작을 대화편으로 구성한 그였지만, 역시 플라톤은 비

극작가가 될 수는 없었던 인물이라는 생각이 든다. 삶이 기반한 불안정성과 마음의 심연을 마주하는 대신 그는 저 높은 곳의 빛을 향했다. 예술이 아닌 형이상학을 원했다.

동굴의 두 용법, 플라톤의 동굴과 라스코의 동굴. 이를 철학과 예술의 차이로 단순화해 볼 수도 있다. 철학자에게 앎은 '빛', 밝히는 것과 연관된다. 무지는 밝지 않음[無明]이고, 안다는 것은 세상을 훤하게 꿰뚫어보는 것[明知, 明哲]이다. 철학은 세계와 인간을 '밝히고자' 하는 욕망이다. 반면, 예술은 어둠의 세계와 연관된다. 낱낱의 개체성이 무화되는 세계, 모호하고 혼돈스러운 세계, 알고 있다고 생각한 것들이 부정되는 세계, 낮의 세계에 대한 의심이 지배하는 세계. 어둠은 인간과 비(非)인간의 무의식이 혼재하는, 위험하면서도 매혹적인 세계다. 물론 빛의 세계와 어둠의 세계는 구분되지 않는다. 낮은 밤에, 밤은 낮에 의존한다. 지성 없이 이루어지는 예술이 어디 있으며, 논리만으로 이루어진 철학이 어디 있겠는가. 의식과 무의식 역시 둘이 아니다. 의식이 현실화된 무의식이라면, 무의식은 잠재화된 의식이다. 다만, 철학과 예술이 시선을 던지는 방식은 다르다. 빛에서 어둠 쪽을 바라볼 것인가, 어둠에서 빛 쪽을 바라볼 것인가.

렘브란트는 집요하리만치 어둠을 응시하고 끝내 어둠을 빛나게 만든 화가다. 「명상 중인 철학자」(1632)[도판 14]는 제목과 달리 철학자임을 암시하는 요소들이 없어서 종교적 주제라는 설도 있고, 학자라는 설도 있고, 그냥 노인이라는 설도 있다. 아무것도 확신할 수 없다

면 예술가라 해도 무방하다. 뭐가 됐든, 이 공간은 기묘하다. 깊은 동굴 같으면서도 지상의 빛이 들이치고, 화면의 오른쪽은 왼쪽의 빛이 미치지 못하는, 동굴 속의 동굴처럼 표현되었다. 어둠 안에 빛이 있고, 그 빛은 또 다른 어둠을 품고 있고, 그 어둠은 다시 빛을 감싸안은 듯한 다중의 공간. 그림 속의 명상자는 어둠에서 빛을 보는 걸까, 빛에서 어둠을 보는 걸까. 동굴 속에서 벽화를 그리던 구석기인들을 상상해 본다. 컴컴한 동굴 속에서 횃불을 밝혀 들고 그림을 새겨 넣을 때, 그들은 무엇을 보고 있었을까?

[도판 14]

명상 중인 철학자
렘브란트, 1632

마음을
마주하다

나카자와 신이치는 동굴벽화로부터 인간의 유동하는 마음이 탄생하는 순간을 일별했다. 그는 동굴을 일상과는 구분되는 공간, 즉 탈코드적 힘들이 착란적으로 작동하는 무의식의 공간으로 이해한다. 나카자와 신이치의 논의를 따라가면 예술의 의미와 관련하여 보다 풍부한 실마리를 얻을 수 있다.

"캄캄한 어둠의 세계에서는 직전까지 바라보던 외부세계가 사라져 버

립니다. 외부세계에서 보던 꽃이나 바위, 나무, 새, 동물들도 그리고 인간들의 모습까지도 전부 보이지 않게 됩니다. 그러고는 자기 마음의 내면세계를 들여다보는 마음의 작용만이 남게 됩니다. 내면의 세계가 확대되어 가는 셈이죠. 이 동굴 속에 모인 사람들은 우리의 직접적 선조인 새로운 인류(호모 사피엔스 사피엔스)의 마음이 탄생한 장소를 깜짝 놀라며 들여다보고 있었습니다."(나카자와 신이치, 『나카자와 신이치의 예술인류학』, 김옥희 옮김, 동아시아, 2009, 25쪽)

호모 사피엔스가 이전의 인류와 결정적으로 다른 점이 있다면? 나카자와 신이치에 따르면, 마음이다. 호모 사피엔스의 뇌구조에 무언가 결정적으로 다른 사건이 발생하기 시작했던바, 다차원적으로 복잡하게 연결된 뉴런들의 네트워크로부터, 분리되어 있던 것들을 종횡무진으로 소통시키는 마음의 작용이 일어나기 시작한 것. 예컨대 동물들은 단순한 신호체계 속에서만 움직인다. 잡느냐 잡히느냐, 이쪽인가 저쪽인가, 마주할 것인가 피할 것인가… 동물들은 딱 거기까지다. 잡히면 그만이지 잡혔다는 사실을 복기하면서 원한에 사로잡히지는 않는다. 이쪽을 선택했으면 그뿐이지 자신이 선택하지 않은 길에 대해 미련이나 후회를 갖지는 않는다. 한마디로, 동물들에게는 망상이 없고, 망상이 없으므로 번뇌도 없다. 그러나 인간은 다르다. 호모 사피엔스에게는 동물들이 행하는 최소화된 판단작용 외에 다른 마음의 작용이 있는데, 그게 바로 망념, 즉 잉여적 표상들이다. 이로

인해 인간은 여기 없는 것을 상상하고, 심지어 그것을 원하고, 두려워하고, 기뻐하고, 집착한다.

현생인류가 마주한 것은 '마음'이라는 이 낯설고 기이한 세계다. 마음은 잠시도 쉬지 않고 나댄다. 어떻게든 이 마음을 길들여야 한다. '이것 아니면 저것'이라는 이분법은 마음을 일정한 방향으로 흐르게 만드는 일종의 수로다. 그런데 수로를 따라 흐르던 마음이 갑자기 범람하기도 하고 들끓어 오르기도 한다. 이분법적 표상에 갇히기에는 마음은 너무 강력하고 무정형적이기 때문이다. 세상을 의식적으로 조직하는 마음 작용이 원활하려면 조직화되지 않는 마음이 발산될 수 있는 또 다른 통로가 필요한데, 이 통로가 바로 예술과 종교다.

동굴 속에 들어간 호모 사피엔스는 일상 속에서 작동하는 마음과는 다른, 이분적으로 질서화된 마음에 균열을 내고 일상에서 작동하던 표상체계를 교란시키는 또 다른 차원의 마음을 경험하게 된다. 이것과 저것이 둘이 아니라는 것, 우리가 현실이라고 부르는 것이 사실은 꿈의 꿈일지도 모른다는 것, 모든 것이 하나로 연결되어 있다는 느낌, 일상의 마음과 연결되어 있지만 그것으로 환원될 수 없는 보다 고차원의 마음작용을. 나카자와 신이치는 이를 '대칭적 무의식'이라고 명명한다. '대칭적'이라는 것은 자유롭게 상호변환될 수 있는 유동성을 의미한다. 경계를 자유롭게 넘나드는 이 유동적인 마음작용으로 인해 우리는 여러 차원의 세계들이 동시에 현현하는 것을 경험하게 된 것이다. 그러니까 종교와 예술은 이런 유동적 마음을 지닌 "미

친 생물"의 필연적 산물인 셈이다. 종교는 초감각적인 길을, 예술은 감각적인 길을 고안해 냈을 뿐, 이 두 길은 이분법적 관념으로 직조된 세계를 초월하려는 욕망의 산물이라는 점에서 동일한 기원을 갖는다.

그러나 낮-일상 세계의 이분화된 코드에서 벗어나 유동하는 마음을 자각하고 감당하기는 쉽지 않다. 우리도 우리의 마음 한 자락을 감당하지 못해 매일 비명을 질러대지 않는가. 습관화된 지각과 사고방식을 넘어가기 위해서는 고행이, 즉 자신에게 가하는 일련의 조작(operation)이 필요하다. 동굴 속으로 들어간 현생인류는 그 점을 자각한 최초의 고행자들이었는지도 모르겠다.

인간의 의식은 상이한 속도와 밀도를 지닌 겹겹의 층들로 구성되어 있다. 그럴 수밖에 없는 것이, 인간은 아득한 옛날에 출현한 미세한 물질로부터 공룡 멸종 후 지상을 점령한 포유류에 이르기까지 진화의 전 과정을 거쳐 온 존재이기 때문이다. 하여 인간의 의식 저 밑바닥에는 식물적 의식, 동물적 의식, 광물적 의식을 비롯해 다양한 의식층들이 잠재해 있는데, 고행이란 이런 이질적 의식층들을 가로지르는 내면의 여행이라 할 수 있다.(나카자와 신이치, 『성화 이야기』, 양억관 옮김, 교양인, 2004 참고) 이처럼 '인간을 넘어가는'(초인적超人的) 수련(修練)의 산물인 사고와 언어, 조형물 등에서 우리가 느끼는 숭고함 내지는 초월성을 '예술적인 것'이라고 명명해 보면 어떨까.

인류학자 카스타네다의 스승 돈 후앙(멕시코 주술사)이 강조하듯

이, 세계를 있는 그대로 '보려면' 개인사를 지워야 한다. 즉 자신이 어떠어떠한 사람이라는 규정 따위는 잊어버려야 한다. "나는 이 모든 것인데 어떻게 내가 누군지를 알 수 있겠나?"(카를로스 카스타네다, 『익스틀란으로 가는 길』, 김상훈 옮김, 정신세계사, 2015, 41쪽) 마음은 기억을 통해 부단히 분별을 재생산하고 그럼으로써 우리의 에고를 강화한다. 그러나 마음은 또한 우리 안의 무수한 타자성을 일깨우고, 개체를 초월하는 세계의 실상을 보여 주기도 한다. 예술은 이 두 마음 사이에서 이루어지는 활동이다. 전자의 고립된 마음을 떠나 후자의 원융(圓融)한 마음에 이르기 위한 일종의 고행이다. 이 고행 끝에는 뭐가 있냐고? 혹 보상을 말하는 거라면, 그런 건 없다. 그저 자기의 견해는 견해에 지나지 않는다는 것, 견해를 버리면 다른 세계들이 펼쳐진다는 것을 느끼고, 이를 형상화하는 데서 기쁨을 느낄 뿐이다. 이런 한에서, 오직 이런 한에서만, 예술은 지복에 이르는 하나의 방편일 수 있다.

반복하건대, 예술은 삶을 구원할 수 없다. 사실, 구원해야 할 삶이라는 것도 없다. 삶은 이미 구원되어 있다. 다만 모를 뿐이다. 예술은 그저 보여 준다. 보여 줄 수 있을 뿐이다. 내 몸과 마음이 작동하는 이 세계를. 번뇌로 들끓는 이곳의 실상을. 그러나 빨간색을 오래 응시하면 주변으로 나타나는 녹색을 볼 수 있듯이, 번뇌로 들끓는 세계와 출렁이는 마음을 집요하게 응시하다 보면 바로 그 세계에 고요와 평안이 내재해 있음을 통찰할 수도 있다.

예술이 꿈을 꾼다고 생각하는가? 혹 그렇다면, 그 꿈은 눈을 뜨

고 깨어 있는 상태에서 꾸는 백일몽일 것이다. 반 고흐가 발작적 상태에서 붓을 들지 않은 것은, 자신의 몸과 마음을 제어할 수 없는 자는 붓질과 색채를 제어할 수도 없음을 알았기 때문이다. 꿈에 취한 자는 술에 취한 자와 마찬가지로 유동하는 마음과 변화무쌍한 세계 앞에서 눈을 감아 버리는 자다. 보여 주려면 먼저 보아야 한다. 무상한 마음을, 천천히, 집요하게, 끝까지, 더이상 볼 수 없을 때까지, 보는 자신이 무화되어 버릴 때까지.

아, 예술의 위대한
무용함이여!

조르주 바타유 역시 동굴벽화에 깊이 매혹되었다. 그는 우리가 선사시대 인류를 상상하는 방식, 예컨대 그들은 우리의 미숙한 유년기라거나, 그들은 일상의 궁핍함으로 인해 생존 외에는 아무것도 생각하지 못했으리라는 사고의 편협성을 꼬집는다. 현재를 인류 전체가 도달해야 할 '목적'으로 생각하는 우리 근대인은 그 뿌리 깊은 오만함으로 인해 근대 이전, 특히 선사시대의 풍요로운 문화를 무시하는 경향이 있다. 그들의 모든 행위는 생존과 연관된 것이었으리라는 우리의 억측과 달리, 라스코인들은 웃는 법을 알았고, 순수하게 무용한 행위를 통해 비참함을 넘어서는 법을 알았으며, 그런 점에서 노동을 숭배

하고 미래를 위한 기획에 자신의 행위를 종속시키는 근대인보다 '주권적'(souverain) 삶을 살았다는 것이 바타유의 지론이다.

인류 역사에서 잉여생산물의 축적이 초래한 결과 중 하나는 제의(종교)와 예술이다. 생존에 대한 두려움의 강박에서 어느 정도 벗어나면 '딴 생각'이 엄습하기 마련. 먹고 사는 것과 직접 관련이 없는 이 '딴 생각'이야말로 인간을 인간이게 하는 핵심 요소다. 무용하기로 말하자면, 종교와 예술이 막상막하다(철학도 더하면 더했지 덜하지는 않다). 물론 '부의 축적'이라는 관점에서 봤을 때 그렇다는 얘기다. 한마디로, 종교와 예술은 반(反)생산의 영역이다. 노동을 숭배하고 성공담을 신화로 간직한 우리 근대인들은 일체의 반생산적(돈 안 되는) 활동을 나중으로 미루는 데 탁월하다. 일단 돈 좀 벌고 나중에, 집부터 마련하고 나서 나중에, 나중에, 나중에… 하긴, 이제는 아무도 노동을 숭배하지 않고 성공신화는 날조된 허구였음이 만천하에 폭로되었으니 사고의 진보를 이루었다 해야 할지. 그러나 우리는 여전히 '무용함'을 참아내지 못한다. 충분히 먹고살 만한데도 무용한 활동에 기꺼이 자신을 내어 주기를 꺼린다. 혹 불멍, 물멍, 게임, 쇼핑… 등의 반대 논거가 떠오른다면 얼른 거두시길. 참된 '무용함'은 단지 '유용하지 않음'을 의미하는 것이 아니라 세상의 가치체계에 대한 유쾌한 전복의 힘을 내포한다. 그것은 이를테면 규정되고 구획된 물건들의 세계에 "동질적이지 않은 것, 탈주하거나 돌발하는 삶 같은 것"을 되돌려 주려는(조르주 바타유, 『라스코 혹은 예술의 탄생/마네』, 차지연 옮김, 워크룸프레스, 2017, 62쪽) 시도,

혹은 "생존에 목적을 둔 세계에 대한 항의"(바타유, 앞의 책, 47쪽) 같은 것이다. 일정하게 길들여진 행위들로 조직된 세계를 교란시키고, 견고하게 설정된 법칙들을 넘어가려는 야생성의 분출. 바타유는 이를 '위반'이라는 개념으로 명명한다. 그에게 예술이란 '위반하는 힘'의 산물이다.

어느 문화에나 금기가 존재하는 법이다. 사회의 질서를 유지하기 위해 요청되는 행위의 마지노선이랄까. 물론 금기가 있어서 위반이 있게 되는 것인지, 반대로 경계를 넘나드는 욕망이 선재하기에 금기가 요청된 것인지에 대해서는 이견이 있을 수 있다. 중요한 건, 인간 사회는 규칙만으로 유지될 수 없다는 사실이다. 인간의 몸이 바이러스, 박테리아, 회충 같은 '침입자'들에 의해 교란된 후에야 재생력을 얻듯이, 사회체 역시 규칙을 위반하는 생각과 행위들에 의해 오염되고 덜컹거림으로써만 지속된다. 금기 앞에서 처벌의 두려움과 소외의 불안을 느낌에도 불구하고 누군가는 '반드시' 그려진 선을 넘는다. 왜? 인간은 인간임을 긍정하기 위해서조차 인간이라는 규정 이전 혹은 인간의 바깥을 필요로 하기 때문이다. 나는 무엇들과 더불어, 무엇 속에서 '인간'일 수 있는가, 라는 질문이야말로 역설적이게도 우리를 '인간'이게 한다.

외부성이 일체 차단된 사회는 바람이 통하지 않는 곳에 놓인 식물과 같아서 금세 부패해 버리고 만다. 물자의 교류든 전쟁이든 혼인을 통한 결연이든, 모든 것은 바깥을 통해 자신의 실존을 유지한다. 축

제가 술과 약을 허용하고 가면과 타투를 애용하는 것은 이 때문이다. 이 세계에는 원래 위-아래도, 좌-우도, 생-사도, 너-나도 없다. 인간의 위계질서 또한 임시적인 질서일 뿐이다. 잊지 말라, 우리는 아무것도 아닌 것에서 온 아무것도 아닌 존재임을. 축제 기간에 인간은 모든 규정을 넘는다. 규칙과 위반의 관계가 역전된다. 망자(亡者)를 소환하고, 우두머리의 지배를 부정하며, 각자의 정체성을 망각한다. 이를 위해 모든 비범한 형태들이 소환된다. 시, 노래, 그림, 춤….

"축제는 종교적이며, 모든 예술적 능력들의 발현에 결합된다. 우리는 축제를 발생시키는 움직임과 무관한 예술이라고는 상상할 수도 없다. 어찌 보면 놀이는 노동의 법칙에 대한 위반이다. 예술, 놀이, 그리고 위반은, 노동의 규칙성을 주재하는 원칙들의 부정이라는 유일한 움직임 속에서 서로 결합된 채로만 존재한다. (……) 우리는 일종의 확신을 가지고 강하게 밀어붙이고자 한다. 위반은 예술이 스스로를 발현시킨 순간에서부터만 존재하는 것이며, 예술의 탄생은 순록 시대에 있어서는 놀이와 축제의 소란과 맞닿아 있다는 사실을. 동굴 깊숙한 곳의 형상들에서 삶은 빛나며, 삶이란 늘 죽음과 탄생의 놀이 속에서 스스로를 극복하고 완성시킨다."(바타유, 앞의 책, 72~73쪽)

일상의 시간이 사회적인 생산에 바쳐지는 노동의 시간이라면, 축제의 시간은 생산물을 소모하고 파괴하는 반(反)생산의 시간이다. 소

비를 위한 노동, 생산을 위한 소비 대신 노동과 생산을 거부하는 소모, 가치를 부정하는 파괴가 등장한다. 축제는 무용한 활동들을 가장 가치 있는 것으로 변환시키는 코드 교란의 시간이다. 예술의 본질은 바로 여기, 코드의 기능을 고장 내고 규칙을 위반하는 데 있다는 것이 바타유의 주장이다. 동굴 벽화에 묘사된 것들은 대체로 죽음, 사냥, 전쟁 등 인간의 질서를 위협하는 것들, 인간의 '인간임'을 흘러넘치는 힘들이다. 인간성을 훌쩍 뛰어넘는 '신성함'의 느낌. 인간에게는 인간성이 필요한 만큼 비인간성(동물성, 광물성, 식물성, 신성…) 또한 필요하다.

우리 현대인에게는 '대칭성'을 회복하는 기억의 시간도, 주어진 규칙을 위반함으로써 존재의 근원에 가닿고자 하는 축제의 시간도 없다. 축제는 자본이나 관이 주도한 지 오래고, 코드의 교란조차 얼마 못 가 자본의 논리에 포획되고 만다. 소비를 위한 활동은 권장되지만 자본의 논리 바깥에 있는 활동은 무의미한 것으로 일축된다. 신성은 명품샵에서나 찾을 수 있을라나… 공동체성은 희미해지고 쾌락 추구는 끝이 없다. 위반? 기껏해야 마약, 사기, 음주운전, 폭행 같은 코드 일탈적 행위가 전부다. 여가는 능동적인가 하면, 노동과 소비로 구성되는 자본의 리듬에 따른다는 점에서는 매한가지다. "아버지는 말하셨지 인생을 즐겨라~ (……) 아버지는 말하셨지 그걸 가져라~"라는, 가사와 멜로디가 귀에 콕 박히던 CM송을 기억하시는지. 그 광고가 카드 광고였다는 사실도? 바타유는 일체의 규정성을 넘어가는 유희의 즐거움을 말하는데, 이 시대의 아버지들은 소유의 즐거움을 전도한

다. 그리고 어김없이 이어지는 잔소리—일 안 하면 어떻게 먹고살려고 그러니, 일을 해야 사람 구실을 하지, 쓸데없는 짓들 좀 그만둬라! 아, 수치심이 밀려온다.

니체는 일찍이 우리 근대인의 기이한 가책을 고발한 바 있다. 여가와 사색에 대한 부끄러움이 그것. 이익을 추구하는 삶이란 허식과 속임수, 기진맥진으로 이끄는 경쟁의 연속이다. 이런 사회에서는 다른 사람을 제치고 더 짧은 시간에 어떤 일을 해치우는 것(우리는 이를 '효율성'이라 부른다)을 최고의 능력으로 추켜세우고, 피곤에 찌든 노예들에게 제공되는 유흥과 향락을 '문화생활'이라는 이름으로 포장한다. 무엇보다 기이한 일은, 이런 사회에서는 사상과 친구를 동반하는 명상적 삶에 가책이 동반된다는(내가 철학이나 하고 있을 때가 아닌데… 이러다 나만 뒤처지는 게 아닐까…) 사실이다. 니체에 따르면, 고귀함과 명예가 오로지 한가함과 전투에만 있던 때가 있었다는데… 어쩌면, 바라건대, '명상적 삶'이 고귀해지는 그런 시대가 임박했는지도 모를 일이다.

예술은 무용하다. 무용하니까 예술이다. 사회적으로 강제되는 쓰임에서 풀려나 스스로 고귀해지려는 활동에 전념하는 일이야말로 '주권적 삶'에 걸맞지 아니한가. 단언컨대, 그런 삶이야말로 고유한 색과 향기를 발하는 그림이요, 시요, 멜로디다.

인간에게는 노동과 사회적 가치의 생산 말고도 할 수 있고 해야 하는 많은 일들이 있다. 공부도 그 중 하나다. 공부는 사회적 코드의

재생산에 복무하지 않는다. 그런 공부라면 그건 노동과 다름없다. 국가나 기관이 주도하는 선전예술처럼 어떤 예술활동이 코드의 확대재생산에 기여한다면, 그 역시 노동이다. 공부든 예술이든 사회와 자본의 획일적 리듬을 벗어날 때만, 또 사회적 가치생산이라는 강박에서 자유로워질 때만 힘을 발휘한다. 다수적(지배적) 가치에서 비껴나 다르게 질문하고, 다르게 느끼고, 다르게 욕망하는 것이 공부요, 예술이기 때문이다. 왜 꼭 배부른 자들이 공부나 예술을 하는 거라고 생각하는가? 왜 공부나 예술처럼 무용하고도 고귀한 활동을 '배부른 자'의 특권으로 만들어 버리는가? 왜 모두가 유용한 일을 해야 가치 있는 삶을 살게 된다고 생각하는가? 노동하고 싶은 자 노동하게 내버려 두자. 그러나 노동에 자신을 바치고 싶지 않다면, 이득을 좇는 삶이 어쩐지 수치스럽게 느껴진다면, 무용한, 그러나 고귀하고도 즐거운 일을 하라. 우리를 고귀하게 만들어 주는 건 화폐가치('몸값')로 가늠되는 세인의 인정이 아니라, "남들이 알아주지 않아도 서운해하지 않고"(人不知而不慍) 자신의 고유한 활동을 조직해 나가는 능동적 역량이다.

예술과
영성

미셸 푸코는 1982년에 진행된 콜레주 드 프랑스의 강연 서두에서, 다

소 생뚱맞게도 '철학과 영성(spirituality)'의 문제를 제기한다. 철학사의 어느 순간, 인식이 실천의 문제와 분리되기 시작했다는 것. "참된 것과 거짓된 것을 존재하게 만드는 바에 대해 질의하고, 또 참된 것과 거짓된 것을 판단할 수 있다거나 그렇지 못하게 만드는 바에 대해 물음을 던지는 사유의 형식"이 '철학'이라면, '영성'은 "주체가 진실에 접근하기 위해 치러야 하는 대가를 구성하는 정화, 자기수련, 포기, 시선의 변환, 생활의 변화 등과 같은 탐구, 실천, 경험 전반"을 의미한다.(미셸 푸코, 『주체의 해석학』, 심세광 옮김, 동문선, 2007, 58쪽) 진실/진리는 주체의 바깥에 충만하게 존재하다가 특정한 순간 주체에게 내려오는 계시 같은 것이 아니다. 진리를 얻고자 하는 자는 자신의 존재를 내기에 걸어야 한다. 즉, 자신에게 가하는 부단한 작업(수련)을 통해 진실에 접근해 갈 수 있는 용기가 필요하다. 진리와 수련은 분리될 수 없다.

앞서도 말했지만, 뮤지엄이나 갤러리라는 공간 속에 안전하게 디스플레이된 예술작품을 의심하는 이유는 그런 근대적 제도와 장치들이 우리가 예술과 맺을 수 있는 다양한 관계의 가능성들을 차단하기 때문이다. 푸코식으로 말하면, 예술적 진리에 접근하기 위해 요청되는 일련의 실천들(배움, 경험, 연마, 관계양식)을 배제한 채, 양자를 우상과 숭배자, 대상과 심판자의 관계로 만들어 버릴 위험이 있기 때문이다. 철학함이 영성(일련의 실천들)을 동반하지 않을 때 진리가 법이 되고 인식이 삶 속에서 헛돌게 되듯이, 예술활동이 우리의 삶과 유리되어 망령처럼 겉돌게 된 것도 어느 순간 예술에서 '영성'이 이탈해 버렸

기 때문은 아닐까.

　코로나의 공포가 전세계를 휘감던 2020년 5월 어느 날, 하루키에 관한 기사 하나를 접했다. 팬데믹으로 실의에 빠진 사람들을 위로하기 위해 이루어진 특별방송 '무라카미 라디오—스테이 홈 스페셜 밝은 내일을 맞이하기 위한 음악'에 대한 소개 기사였다. 별생각 없이 기사를 훑어보던 중 마음이 머무른 구절이 있다. 하나는 코로나와의 '전쟁'이라는 표현을 꼬집는 것이었는데, 바이러스와의 싸움은 선과 악의 싸움이 아니라 '서로를 살리기 위한 지혜의 싸움'이므로 불필요한 적의와 증오를 거두자는. 음… 고개가 끄덕여졌다. 다른 하나는 비틀스의 멤버 폴 메카트니에 대한 일화였다. 10대 시절에 자신(폴 메카트니)이 쓴 시를 학교 문집에 게재하고 싶다는 열렬한 욕망을 가지고 시를 써 보냈는데 보기 좋게 탈락되었다고 한다. 이 일을 계기로 다른 무언가에 의지하지 않고 혼자 힘으로 나아가려고 결심했다는, 다소 뜬금없게 느껴지는 내용이었다. 내 마음이 머무른 건 이를 소개한 후 이어진 하루키의 코멘트였다. 권위를 맹신하지 않고 자신의 방식을 확실히 관철하는 것이 예술적 창조의 조건이다, 여러분도 코로나를 잘 견디면서 자신이 원하는 것을 뜨겁게 추구해 달라 —대강 이런 내용이었다. 아마 앞뒤로 더 풍부한 맥락이 있었겠지만, 원 방송을 찾아 듣지 않은 터에 그 이상은 알 수가 없다. 하루키의 말 자체는 그닥 특별할 것이 없다. 그런데도 내 마음이 그 구절에 머문 것은 그의 마음이, 정확히 말하면 소설을 쓰는 그의 진심이 전해졌기 때문이다.

무라카미 하루키는 성실하기로 소문난 작가다. 성실함이란 항상 적이고 지속적이라는 말과 다르지 않다. 지속적으로 글을 쓰려면 지속력이 몸에 배도록 하라! 이게 하루키의 수칙이다. 잘 알려진 사실이지만, 하루키는 전업 작가가 된 후로 삼십 년 동안 거의 매일을 한 시간씩 달렸다. 만트라 주문을 외우듯 한결같이. 정돈되지 않은 생각들을 성실하게 언어화하는 데 필요한 힘은 지력이나 문장력이 아니라 자신의 역량을 일정하게 발휘할 수 있도록 하는 신체력이라는 것이 그의 신념이다. 고로 그는 달린다. 그리고 매일같이, 일정한 시간에, 일정한 책상에 앉아, 일정한 분량의 원고를 쓴다. 그야말로 자강불식(自强不息)하고 종일건건(終日乾乾)하는 군자가 따로 없다. 20대에는 하루키를 읽으면서, 뭐야 이 허세는, 이라고 속단했더랬는데, 나이 들어 다시 하루키를 읽으면서 허세는 나에게 있었음을 깨닫고는 많이 부끄러웠다.

예술은 영감과 천재성으로 이루어지는 특권적 활동이 아니다. 이 뿌리 깊은 편견을 부수고 나면, 자연스럽게 예술이 영성으로 통하는 길이 열린다. 푸코를 따라, 또 매일 달리고 쓰는 하루키를 상상하면서, 나는 '영성'을 지속적이고 의식적(儀式的)인 자기변형의 실천으로 이해하고자 한다. 니체는 재능과 타고난 능력에 대해서만 말하는 자들을 경멸했다. 어떤 위대한 작가라도 전체를 만들기 위해서는 작은 부분에서 출발해야 한다. 이때 필요한 것은 부분을 완전히 만드는 법을 배우는 장인의 성실성이다. 훌륭한 소설가가 되고 싶은가? 의외로 쉽

다(?). "2페이지 내에서 거기에 들어 있는 모든 낱말이 필연적인 그런 명확성을 지닌 소설의 초고를 백 개쯤 만들어" 보면 된다. 인간을 잘 관찰하고, 매일 일화 쓰기를 연습하고, 모든 말에 쫑긋 귀를 기울이고, 인간에 대한 가르침을 담은 말들을 잘 수집하는 등등의 다양한 훈련을 20~30년 정도 하면 된다!(프리드리히 니체, 『인간적인 너무나 인간적인 I』, 강두식 옮김, 동서문화사, 2016, 128쪽) 그림을 그리든 조각을 하든 작곡을 하든 방법은 대동소이하다. 이것 외에 달리 무슨 방도가 있겠는가.

　'예술적' 진리에 접근할 수 있는 길은 하나다. 자기수련, 시선의 변환, 생활의 변화를 포함한 실천들을 지속해 나가기. 선험적으로 주어진 예술적 진리는 없다. 실천과 더불어 조형되고 다듬어지는 실천적 진리가 있을 뿐이다. 예술은 예술가의 천부적 재능이나 드라마틱한 삶의 산물이 아니다. 보들레르도 말하지 않았던가. 가장 쓰기 어려운 전기(傳記)는 태양과도 같은 삶을 사는 자의 전기라고. 태양처럼 항상적인 삶을 사는 자에게는 그런 삶 자체가 진리이듯, 예술적 진리는 예술가의 항상적 수련 속에서 구성되어 간다.

4.
예술의 비인간적인
기원을 찾아서

예술적인 너무나 예술적인
동물들이여

지금까지는 어디까지나 예술의 기원에 대한 인간학적 질문이었다. 당연하지 않은가? 예술은 오로지 인간만의 활동이고, 예술이야말로 인간과 비인간을 구별하는 바로미터 같은 것이 아닌가 말이다. 하지만 정말 그럴까? 세 동물의 라이프 스토리에서 시작해 보자.

하나. 진드기 이야기.

진드기는 세 개의 원환 운동 속에서 세계를 구성한다. 우선, 진드기는 숲속 빈터의 잔가지 끝에 매달려 있다. 인내심 무량한 이 동물은 외부의 자극이 없는 한 꼼짝 않고 기다린다.(진드기는 먹이 없이 무려

18년을 기다릴 수 있다고 한다!) 둘째, 그러던 진드기에게 사건이 일어난다. 포유류가 다가오고 있는 것. 이때다! 진드기는 과감히 아래로 낙하한다. 셋째, 포유류에게 낙하한 진드기는 털이 없는 장소를 찾는다, 그리고 찌른다.

둘. 큰가시고기 이야기.

큰가시고기는 '부성애'로 유명한 물고기다. 몸통이 전체적으로 청회색을 띠는 큰가시고기 수컷은 산란기가 되면 몇 가지 행동 패턴을 보이는데, 우선 머리 부분이 붉은 색으로 변하고, 자신의 점액과 물풀을 이용해 알을 낳을 수 있는 둥지를 만들고, 준비를 모두 마친 후에는 지그재그 춤을 추며 암컷에게 다가간다. 알을 낳은 암컷은 훌쩍 떠나 버리지만, 수컷은 알이 잘 부화할 때까지 둥지를 지키면서 적을 막고 산소를 공급한다. 둥지(주거지)를 중심으로 큰가시고기들은 일정한 영토(자기 구역)를 형성하는데, 이때 '영토'란 큰가시고기가 외부와 특정한 관계를 구성함으로써 만들어진 환경이다.

셋. 거미 이야기.

이 놀라운 동물은 자도 초크도 가위도 없이 파리의 정확한 치수를 재서 파리가 꼼짝없이 걸려들 수밖에 없는 거미줄을 만든다. 그것도 파리가 지나갈 수밖에 없는 통행로에 자리를 잡고, 날아다니는 파리의 힘을 측정한 다음 이를 견딜 수 있을 정도로 견고하고도 섬세하게 실을 잣는다. 거미줄에 걸린 파리는 이내 실로 칭칭 몸이 감기는 가운데 속수무책으로 죽음을 맞이하게 된다.

그래서? 동물 중에도 몇몇 뛰어난 놈들은 있게 마련. 이런 동물들의 생태가 뭐라고 예술 운운한단 말인가. 그러나 이런 생각은, 예술이란 고도의 지능과 정서를 지닌 인간의 고유한 영역이라는, 어디까지나 인간적인 믿음의 발로다. 동물학자 야콥 폰 윅스퀼(Jakob Johann von Uexküull, 1864~1944)은 동물들의 세계를 동물 종 각각이 자신의 고유한 음색과 멜로디를 대위법적으로 엮어 만들어 내는 거대한 음악으로 이해한다. "생물학의 과제는 자연의 악보를 기록하는 것이 아닐까?"(야콥 폰 윅스퀼, 『동물들의 세계와 인간의 세계』, 정지은 옮김, 도서출판b, 2012, 214쪽) 『곤충극장』의 작가 카렐 차페크는 추악하고 왜소한 인간의 욕망을 위트 있게 풍자하기 위해 곤충의 세계로 갔지만, 과학자 윅스퀼이 보기에 곤충은 그런 식의 메타포로 소모될 존재가 아니라 실로 독창적인 방식으로 세계와의 관계를 형성하는, 스마트하고 능동적인 존재다.

만물은 동일하게 주어진 세계 속에서 동일한 지각과 감각을 가지고 동일하게 반응하면서 살아가지 않는다. 모든 생명체는 "그 자신이 중심을 이루는 그런 고유한 세계 속에 살고 있는 주체"(윅스퀼, 앞의 책, 15쪽)다. 모든 살아 있는 세포들은 자신의 고유한 지각적 특징과 추동력과 능동적 특징들을 소유한 일종의 기술자이며, 이 세포 기술자들의 공동작업의 산물이 능동적·지각적 복합체로서의 동물 주체라 할 수 있다. 이들은 이 복합적 기능을 통해 외부를 수용하고 동시에 외부를 대상화한다. 앞서 예로 든 진드기는 자신의 외부로부터 지각 신호들을 제공받는데, 이 신호는 진드기의 지각적 특징들로 변형되어 진

드기의 능동적 행위를 산출한다. 매달리고, 떨어지고, 찌르는 진드기의 행위를 가능하게 하는 조건인 동시에, 그러한 행위를 통해 구성되는 세계. 윅스킬에 따르면 그것이 바로 진드기의 '환경세계'(Umwelt)다. 하나의 세계는 거저 주어지는 게 아니라 이러한 상호작용을 통해 직조된다. 즉, 모든 것은 다른 모든 것에 대해, 다른 것들과 상호작용하면서 자신을 구성하고 세계를 구성한다.

예컨대 야생화의 줄기는 어떤 환경세계를 구성하는가. 한 소녀가 꽃을 따 모아 작은 꽃다발을 만들어 머리에 꽂을 때, 그것은 멋진 장식물이 된다. 또 꽃잎에서 영양분을 얻기 위해 이동해야 하는 개미에게 곧고 매끈한 줄기는 이상적인 포장도로로 기능한다. 그런가 하면, 잎과 줄기를 우적우적 씹어 삼키는 소에게 그것은 장차 우유로 변형될 사료요, 줄기의 수액으로 거품집을 지어 기거하는 거품벌레에게 줄기는 유용한 건축재료가 되어 준다. 여기에는 꽃줄기를 둘러싸고 구성되는 네 개의 멜로디 라인이 있다. 꽃다발-소녀-머리장식 멜로디 라인, 줄기-개미-도로 멜로디 라인, 꽃줄기-소-사료 멜로디 라인, 줄기 수액-거품벌레-거품집 멜로디 라인. 이렇게 다채로운 멜로디 라인이 대위법적 관계를 이루어 자연의 오케스트라를 만들어 낸다.

음악에서 다양하게 변주되면서 반복되는 모티프처럼 진드기에게 포유류는 진드기의 신체적 장 안에 어떤 모티프들을 제공하고(젖산 냄새로, 털들의 저항으로, 피부의 열기와 침투 가능성으로), 파리는 거미의 멜로디에 고유한 모티프를 제공함으로써 거미의 신체 구성으로

통합된다. 그러니까 선험적으로 결정된 형태가 있는 게 아니라 대위법적인 상호관계가 모티프로 반복되면서 특정한 형태로 구성되어 가는 것이다. 앞에서 예로 든 세 동물들이 보여 주는 건 인간적 의미의 인내심, 부성애, 잔인함이 아니라 다른 존재들과 더불어 멜로디와 세계를 구성하는 그들만의 독특한 리듬이다. 요컨대, 만물의 존재방식 자체가 우리가 '예술적인 것'이라고 이해하는 요소를 내포하고 있는 셈이다. 자연은 예술가의 영원한 스승이요, 영감의 원천이다.

"나는 자연 전체가 나의 물리적이고 정신적인 인격 형성에 모티프로서 참여한다고 단언할 수 있다. 그렇지 않다면 나는 자연을 인식하기 위한 기관들을 갖지 않았을 것이기 때문이다. (……) 자연이 자신의 구성들 가운데 하나로서 나를 들어오게 했던 한에서만 나는 자연에 참여한다. (……) 우리가 우리 고유의 환경세계의 협소함으로부터 우리를 벗어나게 해주는 경로를 발견하게 되는 것은 오로지, 자연 안의 모든 것이 자연의 의미에 따라 창조되었고, 모든 환경세계들이 여러 소리들처럼 우주적인 악보의 구성에 참여한다는 사실을 인식할 때다.

우리가 우리의 한계들로부터 해방될 수 있는 것은 우리 인간의 공간을 수백만 광년의 공간으로 팽창시키면서가 아니라 오히려 우리가 우리의 개별적인 환경세계들 바깥에서 다른 인간들의 환경세계들과 동물들의 환경세계들이, 이 모두를 포함하는 하나의 장에 뿌리내리고 있다는 사실을 인식하면서이다."(윅스퀼, 『동물들의 세계와 인간의 세계』, 233쪽)

이런 관점에서 보면, 인간의 예술 행위는 자연 안에 있는 사물들의 활동 및 관계 방식을 체득함으로써 획득한 필연의 열매인지도 모른다. 우리 자신은 물론 우리가 생산하는 산물들 모두 만물과의 상호관계 속에서 빚어진 것이므로 오롯이 우리 자신의 소유일 수 없다. 예술이 삶과 분리될 수 없다는 말을 이런 차원에서 이해해 볼 수 있을 것 같다. 예술은 삶의 반영이나 모방이 아니다. 우주 속에는 반영하거나 모방할 수 있는 실체적 삶이 따로 존재하지 않는다. 심지어 예술은 인간의 특권적 활동이 아니다. 예술은 우주에 내재한 비가시적인 삶의 원리들을 가시화하는, 생명의 원초적 역량이다.

카오스와 코스모스 사이

들뢰즈와 가타리는 『천 개의 고원』 11장('리토르넬로에 대하여')에서 동물행동학과 예술형태학을 종합하여 인간주의를 넘어가는 독창적 예술론을 전개한다. 이름이 무려 '스케노포이에테스 덴티로스트리스'라는 새는 매일 아침 나뭇가지에서 잎을 떨어뜨리고, 땅에 떨어진 나뭇잎을 흐린 색이 위로 오도록 뒤집어 자신의 무대를 마련한다.[도판 15] 그리고 난 다음에는 자신의 음조와 다른 새들의 음조를 적당히 섞어가면서 목청이 터져라 노래를 부른다. 그야말로 '무대 위의 가수'다.

스케노포이에테스가 나뭇잎을 뒤집어 만든 무대, 그리고 그의 노래 소리가 울려 퍼지는 하나의 영토(윅스킬의 '환경세계')는 이처럼 경계표를 세우거나 지표를 만드는 '예술적' 활동의 효과로서 산출된다. 이런 점에서 "예술은 무엇보다도 우선 포스터 혹은 플래카드이다. (……) 이것이 바로 예술의 토대 또는 토양을 이루고 있다. 어떤 것이라도 취해 표현의 질료로 바꾸는 것. 스케노포이에테스는 소박한 예술을 실천하고 있는 것이다. 예술가는 스케노포이에테스로서, 자신만의 포스터를 내보이는 것이다. 이렇게 볼 때 예술이 전혀 인간만의 특권이 아닌 것은 너무나 명백해 보인다. 많은 새는 단순히 명가수일 뿐만 아니라 동시에 예술가이기도 하며, 특히 무엇보다 영토를 나타내는 노래를 부를 때 그렇다고 말한 메시앙의 이야기는 옳다".(질 들뢰즈·펠릭스 가타리, 『천 개의 고원』, 김재인 옮김, 새물결, 2001, 600~601쪽)

[도판 15]

스케노포이에테스 덴티로스트리스

이처럼 동물들은 아무것도 사유화(私有化)하지 않고 누구도 소외시키지 않으면서도 가장 효과적이고 감각적인 방식으로 영토를 만들어 낸다.

하나의 영토는 그러한 영토화의 결과이고, 여기에는 "리듬 또는 선율의 표현-되기"가 필수적이다. 즉 고유한 개체가 발산하는 색, 냄새, 소리, 행위 등이 어떤 고유한 질을 획득할 때, 이를 통해 대지에 자

신의 서명(sign)을 남기고 깃발을 꽂을 때 비로소 하나의 영토가 탄생한다. 인간 역시 '주어진 영토' 안에서 노동을 하고, 제의를 행하고, 예술을 하는 것이 아니다. 거꾸로, 리듬을 만드는 예술적 행위를 통해 카오스로부터 자신의 영토를 구성해 간다. 몸의 색을 바꾸고 춤을 추고 노래를 부르는 등 일련의 반복을 행하는 동물들을 보라. 전 세계의 민속축제에서 상연되는 것 역시 이런 반복적 행위들에 다름 아니다. 현란한 코스튬과 화장, 노래, 몸짓이 어우러진 퍼레이드는 자신들의 영토에 대한 선언이자 영토화 과정의 단면인 것이다. 우리 자신을 이해하기 위해 타자의 문화를 존중하고 배우듯이, 인간의 예술을 이해하기 위해서는 동물들의 예술에 대한 배움이 절실하다. "예술은 동물과 더불어, 적어도 하나의 영토를 떼내어 집을 만드는 그러한 동물과 더불어 시작"(질 들뢰즈·펠릭스 가타리, 『철학이란 무엇인가』, 이정임·윤정임 옮김, 현대미학사, 1995, 265쪽)된다.

바우하우스에서 색채 및 조형과 관련된 기초교육을 담당하던 두 명의 마이스터 파울 클레(Paul Klee, 1879~1940)와 바실리 칸딘스키(Wassily Kandinsky, 1866~1944)는 기질, 교육방식 등에서 대조적이었지만 한 가지 점에서는 공통된다. 조형예술과 자연과학의 종합을 시도했던 바우하우스의 이념하에 두 화가 모두 자연물의 형태발생과정을 형상 창조의 모델로 도입했다는 점이다. 그들에게 번개, 모낭충, 싹, 물고기, 씨앗 등등 자연물의 발생과 운동은 형태를 창조하는 화가의 스승이었다. 특히 파울 클레는 천체운동에서 씨앗의 발아에 이르

기까지 거의 모든 것들로부터 형태와 색채의 논리를 추상하여 이론화한 방대한 노트북을 남겨 놓았다.[도판 16]

파울 클레의 두 정원(「이상한 정원」, 「장미 정원」)을 보면 앞서 윅스퀼이 묘사한 '자연의 오케스트라'가 선명하게 그려진다.[도판 17, 18] 「이상한 정원」(Strange Garden, 1923)에서 인간과 동물과 식물은 서로의 형태에 침투하고 침투당함으로써 형태를 이루고 있고, 「장미 정원」(Rose Garden, 1920)에서 장미의 핑크색은 집과 대지와 공기에 모티프로 참여하여 대위법적인 영토를 만들어 낸다. 이것은 무엇을 말하는가? 어떤 형태도 독립적으로 주어진 것이 아니라는 것, 개체와 세계는 그런 식으로 상호구성된다는 사실이다. 예술가가 마주하고 있는 것은 규정지어진 세계가 아니다. 그는 규정 이전의 차원(카오스)으로부터 하나의 환경을 조직한다. 즉 특정한 시공간을 구성하는 개체들과 상호작용함으로써 개체들을 변용시키고 그 자신도 변용되는데, 이 과정에서 새롭게 연

[도판 16]

클레의 노트북

[도판 17]

이상한 정원
클레, 1923

[도판 18]

장미 정원
클레, 1920

합된 세계가 탄생한다. 클레의 그림은 클레의 눈에 비친 '주관적 장미'도 아니고 누구나 알고 있는 '보편적 장미'도 아니다. 활짝 개화한 장미가 발산하는 향기에 의해 변용된 세계이자, 집과 창과 길이 있는 세계 속에서 펼쳐지는 중인 '피어남'이라는 사건이다. 그리고 이런 다중적 생성 속에서 예술가 자신 또한 생성되고 있는 중이다. 색채로, 형태로, 소리로, 향기로.

> 어둠 속에 한 아이가 있다. 무섭기는 하지만 낮은 목소리로 노래를 흥얼거리며 마음을 달래 보려 한다. 아이는 노랫소리에 이끌려 걷다가 서기를 반복한다. 길을 잃고 거리를 헤매고는 있지만 어떻게든 몸을 숨길 곳을 찾거나 막연히 나지막한 노래를 의지 삼아 겨우겨우 앞으로 나아간다. 모름지기 이러한 노래는 안정되고 고요한 중심의 스케치로서 카오스의 한가운데서 안정과 고요함을 가져다준다. 아이는 노래를 부르는 동시에 어딘가로 도약하거나 걸음걸이를 잰걸음으로 했다가 느린 걸음으로 바꾸거나 할지도 모른다. 하지만 다름 아니라 이 노래 자체가 이미 하나의 도약이다. 노래는 카오스 속에서 날아올라 다시 카오스 한가운데서 질서를 만들기 시작한다.(질 들뢰즈·펠릭스 가타리, 『천 개의 고원』, 589쪽)

누구에게나 이와 유사한 경험이 있을 것이다. 어둠은 하나의 카오스다. 방향도 없고 안내자도 없는 거대한 심연. 마음은 바쁘지만 발

걸음은 더디고, 한 발 내디딜 때마다 두려움도 그만큼 커진다. 어떻게 이 상황에서 벗어날 것인가. 노래를 불러라! 노래를 부르면 그 소리가 퍼지면서 주변에 하나의 원환이 형성되는데, 적어도 그 원환만큼은 다른 것들이 침입할 수 없는 내 구역이다! 아이의 노래는 카오스로부터 코스모스로 도약한다. 그렇다고 카오스의 힘이 사라지는 건 아니다. 노랫소리가 흩어지는 순간 다시 카오스가 엄습하지만, 아이는 카오스에 맞서, 카오스로부터, 코스모스를 만드는 노래를 멈추지 않는다. 카오스모스(카오스+코스모스)로서의 예술.

　　클레의 회화론은 회색점-카오스에서 시작한다. 그에게 '카오스'는 "무(無)일 수도 있고 휴지상태에 있는 어떤 것일 수도 있으며, 죽음일 수도 있고 태어남일 수도 있는" 측정 불가능한 것, 그러나 잠재적 차원으로서 실재하는 것이다. 또 '회색의 점'은 모든 질서를 잉태한 근원적 무(無)이자 개념들을 발생시키는 '비(非)개념적 개념'으로서, "생성 중인 것과 소멸 중인 것 사이의 숙명적인 위치에" 있다. "흰색도 검은 색도 아니고, 혹은 흰색이면서 동시에 검은 색인", "위도 아래도 아니고 혹은 위이면서 아래인… 뜨겁지도 차갑지도 않고, 비-차원적인 점이자 차원들 사이의 점인" 제로 디그리.(Paul Klee, *Paul Klee: The Thinking Eye (The Notebooks of Paul Klee)*, Lund Humphries, 1961, pp.3~5.) 그러고 보면 『도덕경』이 유럽의 20세기 추상화가들을 매혹했던 건 우연이 아니다. 『도덕경』은 만물을 생성시키는 근원으로서의 '도'(道)를 사고한다. '도'는 모든 것을 낳지만, 그 자체는 어떤 차원도 갖지 않으며 어떤

척도에 의해서도 규정될 수 없는 태허(太虛), 즉 카오스다. 여기서도 무(無)는 있음[有]에 대립하는 '없음'이 아니라, 모든 '있음'들을 발생시키는 '질서 이전'의 상태, 혹은 형태화 이전의 잠재적 상태를 일컫는다. 클레는 회색-카오스[道]로부터 시작하여 형태와 색채의 '발생'이라는 문제에 집중했고, 작품을 통해 이 개념을 부단히 실험했다. 클레의 독창성은, 이처럼 회화를 신적 작가에 의해 창조된 세계가 아니라 예술가를 영매로 삼아 형태 이전의 근원적 힘으로부터 발생하는 또 하나의 자연으로 사유했다는 데 있다. 자연으로 돌아가라! 그러나 이때 돌아가야 할 자연은 인간에 대해 표상적으로 정립되는 자연이 아니라 모든 것을 발생시키는 근원적 힘으로서의 자연이다.

넥스트
아티스트?

반복하건대, 인간은 예술적 존재이지만, 예술이 인간만의 전유물인 건 아니다. 인간보다 먼저 식물, 동물, 원자들은 매 순간 변주되는 반복적 운동(리듬)을 통해 자연 전체를 예술적으로 생산하고 있었다. 그렇다면 기계는 어떤가? 감정을 모르는 AI에게도 예술이 가능할까? 다음 초상화에 주목해 보자.[도판 19, 20] 초상화의 모델이 누구인지는 알 길이 없으나, 미술에 약간의 관심이라도 있는 분들이라면 누가 그린

초상화인지는 짐작할 수 있으리라. 빙고, 렘브란트!

빛의 처리, 화면의 터치감 등으로 보건대 두 편 모두 두말할 것 없이 렘브란트다. 하지만 하나는 '진짜' 렘브란트가 그린 것인 반면, 다른 하나는 얼굴도 손도 없는 21세기 화가가 그린 그림이다. 렘브란트의 회화 346편을 입력하여 데이터화하고, 그 중 얼굴들을 모두 추려 얼굴 하나당 67개의 랜드마크를 매핑하여 눈, 코, 귀, 입을 분석한 자료를 바탕으로 소프트웨어를 개발한 후 이를 3D로 구현한 '넥스트 렘브란트'가 그 주인공이다. 그러니까 후자의 작품을 그린 '작가'는 이 모든 과정을 거쳐 탄생한 '딥러닝 알고리즘'과 3D프린터인 셈이다. 초상화를 그리기에 앞서 주인공이 30~40대의 남성이고 흰 깃이 달린 검은 옷을 입는다는 것,

[도판 19]

안토니 쿠팔의 초상
렘브란트, 1635

[도판 20]

넥스트 렘브란트 초상화

또 모자를 썼으며 얼굴은 살짝 오른쪽을 향해 있다는 등의 디테일을 결정한 것도 AI였다. 게다가 실제 물감으로 프린팅된 이 그림은 무려 1억 4천 8백만 화소에 13개의 레이어로 구성되어 있다고 하니, 17세기의 진품보다도 더욱 압도적인 해상도를 지닌 셈이다.

질문. '넥스트 렘브란트'의 작업은 예술인가 아닌가? AI에 입력된 '정보'는 작가들의 아이디어와 같은가 다른가? 이건 어디까지나 기계가 알고리즘에 따라 수행한 '전산 작업'에 불과하므로 '예술'이 될 수 없다고 할 수 있을까? AI 알파고가 이세돌에게 완승을 거둔 것이 벌써 한참 전 일이다. 자신은 바둑을 두는 전체 과정을 하나의 예술로 배웠노라며, 시대의 흐름을 거스를 생각은 없지만 어쩐지 '게임으로서의 바둑'은 계속하고 싶지 않다는 말을 남긴 채 이세돌은 바둑계를 은퇴했다. 한 사람의 팬으로서 그 마음을 십분 이해하지만, 여하튼 알파고가 바둑을 둔 게 아니라고 말할 수 없는 것과 마찬가지로 저 AI 역시 그림을 그린 게 아니라고 말하기에는 논리가 옹색하다. 이런 주장은 예술이 오로지 인간의 생산물이어야 한다는 전제하에서만 성립하기 때문이다. 어차피 '예술'이라는 개념의 내포와 외연이 시대와 장소에 따라 변하기 마련이라면, 기계의 생산품을 예술이 아니라고 말할 근거 역시 사라진다. 뒤샹의 레디메이드가 예술인 것과 마찬가지로 AI의 생산물도 예술일 수 있다. 만물이 그러하듯, 예술 역시 무언가로 되어 가고 있는 유동체다.

하지만 문제는 생각보다 훨씬 복잡하다. 결과로서의 예술품을 전체 진행 과정에서 분리하는 것이 가능한가? 그럴 수 없다면, 인간이 겪는 과정과 AI가 겪는 과정은 어떻게 다른가? '넥스트 렘브란트'의 작업이 예술이라면, 예술은 데이터의 크기와 등가인가? 근본적으로, 여러 우연과 우회로를 거쳐 도달한 작가의 스타일을 데이터화하

는 게 가능할까? 화면의 얼룩, 지우고 다시 그린 흔적들은 어떤 식으로 입력할 수 있을까? 알파고의 경우 "훈련된 심층신경망(DNN, Deep Neural Network)이 몬테카를로 트리 탐색(MCTS, Monte Carlo Tree Search)을 통해 선택지 중 가장 유리한 선택을 하도록 설계"(위키백과)되었다고 하는데, 예술에서 '유리한 선택'이란 뭘까? 어떤 형태와 색채가 '유리'한 걸까? 바둑이야 모든 기보(棋譜)를 입력할 수 있다고 해도, 그림은 기보가 아니지 않은가. 바둑에서 한 수를 두는 것과 화가가 한 획을 그리는 것을 동일한 원리로 사고할 수 있을까? 바둑에는 승패가 있지만, 예술에 '더'와 '덜'이, '유리'(有利)와 '불리'(不利)가 있을 수 있을까? 예술에서의 실패가 AI의 실패와 같다고 할 수 있을까?

이 모든 문제는 AI의 수행능력 밖의 문제다. AI는 실행할 뿐이고, 이 실행을 가능하게 만드는 것은 전적으로 인간의 몫이다. 결정적으로 AI는 변수에 극도로 취약하다. 규칙이 정해져 있지 않거나 데이터가 풍부하지 않으면 심각하게 무능해진다. 예컨대, 현존하는 작품이 얼마 없는 베르메르라든가 작품의 변화폭이 심한 피카소 같은 작가들의 스타일을 재생해 내기는 어렵다. 무엇보다도 "렘브란트 스타일의 그림을 제작한 인공지능은 자기가 뭘 하는지 전혀 모른다. 본질적으로 굉장히 복잡한 계산을 하고 있을 따름이다. 이세돌 9단을 이긴 알파고도 마찬가지다. 어마어마한 전력을 소비하며 바둑 고수들도 놀랄 만한 수를 산출해 내지만 자기가 뭘 하는지는 전혀 모른다. 알 수 있는 회로 자체가 없다".(이상욱, 「기계지능/3만 년 만에 만나는 낯선 지능」, 『포스트

휴먼이 몰려온다』, 37~38쪽) 결과물은 얼추 비슷할 테지만, 뭘 하는지도 모르고 생산해 낸 그림을 '예술'이라고 부를 수 있을까.

　일이 어떤 식으로 진행되어 갈지는 알 수 없지만 분명해진 것도 있다. 예술은 데이터화할 수 없다는 사실이다. 외관은 흉내 낼 수 있을지 몰라도, 평생에 걸친 수많은 시행착오 끝에 이뤄 낸 작가의 스타일은 데이터화가 불가능하다. 그렇다면, 더욱더 분명해진다. 예술의 핵심은 과정에 있다는 사실이. 예술가의 부단한 수련과 배움, 실패와 좌절, 다시 시작되는 시도, 그리고 시도 속에서의 우연한 발견 등등, 작품의 고유한 아우라는 과정 가운데 얼핏 내비치는 섬광 같은 것이 아닐까. 아직은 알 수 없지만, 예술을 둘러싼 환경은 계속 변해 갈 것이고, 그때마다 예술은 다른 의미를 가지고 다르게 작동할 것이다. 넥스트, 넥스트, 넥스트… 다만, 예술이 어떤 모습으로 어떻게 되어 가든, 인간은 여전히 뭔가를 할 것이다. 여전히 무용하고, 영적이며, 규범과 시스템을 위반하는 무언가를.

5.

예술의

영도零度에서

사물들의

영靈

2019년 노트르담 대성당이 화재로 인해 스러지는 장면을 보았으리라. 그보다 10여 년 전인 2008년에는 남대문이 전소되는 모습을 속절없이 바라만 보던 기억도 있다. 우리가 오래된 건물이나 사물들이 소멸해 가는 모습을 보며 발을 동동 구르게 되는 건 왜일까. 보존의 의무를 지닌 문화재청 직원이 아닌 다음에야 문화재(文化財), 말 그대로 공공 소유의 '재산'이 축났다고 생각하기 때문은 아닐 테고, 아마도 그 사물들에게서 어떤 영(靈)을 감지하기 때문이리라. 저들도 우리와 함께 살고 병들고 죽어 가는구나 싶은 막연한 동류의식이랄까. 일찍

이 왕양명은 만물이 일체(一體)임을 논하면서, 동물은 말할 것도 없거니와 풀포기나 나뭇가지가 부러지거나 기왓장이 깨진 것만 보더라도 애석함을 느끼게 되는 마음을 일러 인(仁)이라 했다. 진성측달(眞誠惻怛), 타자를 진정으로 측은히 여기는 마음이다. 만물을 관통하여 흐르는 공통의 생명력이 없다면 노트르담 성당이 불에 타든 남대문이 무너지든 무슨 상관이란 말인가. 인(仁)이란 만물이 하나로 연결되어 있다는 자각에서 비롯되는 무량한 공감능력이라 할 수 있을 것이다. 바로 여기에 '다른 예술'을 상상할 수 있는 어떤 가능성이 있지 않을까.

우리는 '작품'을 모셔 놓은 뮤지엄 공간에서 시작하여 무의식이 유희를 벌이는 동굴과 예술의 천재(우주적 재능!)인 동물들의 영토를 경유해 여기에 이르렀다. 먼지와 안개로 뒤덮인 뿌연 기원들. 우리는 예술과 관련된 어떤 정답도 가지고 있지 않다. 예술을 규정하고 평가할 수 있는 절대적 척도는 없다는 사실에 이르렀을 뿐이다. 여기에서부터 예술적 공간을 새롭게 상상해 보면 어떨까? 예술가-예술작품-전시공간이라는 삼위일체가 전제하는, 동시에 그로부터 규정되고 재생산되는 예술과는 다른, 사물과 인간이 맺는 또 다른 관계에 대한 상상력을 발휘해 보면 어떨까? 예술도 아니고 인간도 아니고, 사물에서 시작하기.

경주 남산에 가 보신 적이 있는지. 이곳은 우리를 주눅 들게 하는 웅대한 입구도, 행위를 통제하는 경비원도, 바깥 바람과 햇볕을 차단하는 두꺼운 벽도 없는 '열린 박물관'이다(박물관이라고 임시로 명명하

기는 했으나 전시를 목적으로 하지 않았으니 그리 적절한 명명은 아니다). 산 곳곳에서 우리는 불쑥불쑥 나타나는 여래상을 만나게 된다. 절벽에 얇은 선묘로 묘사되어 있기도 하고 바위 틈에 입체적인 부조로 새겨진 경우도 있으며, 두상이 없는 경우도 있고 두상만 있는 경우도 있다. 이 거대한 불산(佛山)은 양식(樣式)에 대해 미학적으로 평가하려는 시도 자체를 무화시켜 버린다. 고대 문화권에서 흔히 볼 수 있는 영산(靈山)들이 그러하듯, 이 영산 또한 많은 전설과 영험을 담은 '이야기 주머니'다. 상태가 양호하고 옮길 수 있는 불상들은 이미 박물관으로 모셔진 터라 남산을 지키는 불상들은 다소 조악하고 소박한 수준이다. 하지만 그런 불상이라도 남산을 오르다 조우하는 것은 박물관에서 만나는 것과 사뭇 다르다. 긴 세월을 거치며 바람에 깎이고 다른 돌들에 패이고 천변만화의 날씨를 겪으면서, 무수히도 산을 오르내렸을 중생들의 손때가 묻어 닳고 부서진 사물성 자체가 내게는 더없이 영적으로 느껴진다. 사물도 그 자신의 삶을 산다는 것이 실감난다. 이처럼 그대로 보존되지 않음으로써만 무언가를 보존하는, 그런 것들이 있다.

일본의 남쪽, 규슈와 아마쿠사 제도에 둘러싸인, 일명 시라누이(不知火) 내해. 이곳 미나마타 시에 짓소 미나마타 공장이 처음 건설된 때가 1908년이다. 초창기 일본의 화학공업을 선도하며 승승장구했으나, 공장에서 흘려보낸 산업폐기물로 인해 내해는 더이상 해양생물들이 살 수 없는 죽음의 바다가 되었다. 해양생물뿐인가. 인근에

살던 고양이들이 먼저 미친 듯이 경련을 일으키다가 죽어 갔고, 사람들도 이내 하나둘씩 감각을 상실하고 걸을 수조차 없는 채로 고통 속에 죽어 갔으니, 이름하여 '미나마타 병'이다.

바다 끝에 점재하는 풍부한 우물은 고기잡이하는 이들에게는 없어서는 안 될 존재였다. 살아 있는 '무염어'(無鹽魚)는 살아 있는 물을 뿌려 가며 요리해야만 어부들의 미각 속에서 되살아났다. 그처럼 살아 있는 채로 있는 것이, 사람들과 물고기의 성스런 관계였던 것이다.

마을의 우물은 아마쿠사의 석공들이 섬세하게 마음을 담아 팠고, 돌담을 두르고 밤톨 같은 돌을 쌓아 만들어졌다. 그러나 이와 같은 공동 우물에서 여자들은 '쌀님'이며 보리를 한 톨도 흘리지 않도록 조심하면서 씻곤 했다. 우물은 성역이기도 했던 것이다. (……)

우물에는 우물 신령님, 산에는 산신령님, 배에는 배의 신령님, 바위에는 바위 신령님, 논에는 논신령님, 바다에는 바다금비라님, 강에는 강의 신령님이 제각각 독특하고 사랑스런 성격을 부여받아 깃들어 있었다.(이시무레 미치코, 『신들의 마을』, 서은혜 옮김, 녹색평론사, 2015, 52~53쪽)

성장과 진보라는 이름으로 산업문명이 마을을 덮치기 전, 내해의 작은 마을에 어떤 식으로 사물들이 존재하고, 사람들은 사물들과 어떻게 관계를 맺었는지, 상상이 되시는가. 바다, 산, 배, 바위, 논, 강이, ──마치 우리가 여행지의 '풍경'을 바라보며 감탄하듯──'아름다웠다'

고 말하려는 게 아니다. 그것들은 아름다운 풍경이 아니라 영을 지닌 사물들로 거기 살고 있었다. 인간은 그 영들과 함께 나고 먹고 웃고 소망하며 살았다. 산업문명이 앗아간 것은 '오염되지 않은 자연'이 아니라 만물의 삶과 그들의 이야기다. 이시무레 미치코가 근대 산업문명을 '원죄'로 명명하는 이유다.

이반 일리치가 물은 몰역사적인 H_2O로 환원될 수 없는, 역사적이고 상상적인 것이라고 말한 것도 동일한 맥락이다. 개발의 논리가 도시를 점령할 때, 사라지는 건 낡은 집, 좁은 골목, 불편한 시설이 아니라 우리 고유의 거주공간, 그리고 거기에 깃든 서사다. "거주한다는 것은 어떤 사람이 남긴 삶의 자취 속에서, 그러니까 조상의 삶을 따라 살아간다는 것을 뜻한다. (……) 거주자들은 하루하루 그의 환경을 만들어 나간다. 모든 발걸음과 행동거지 속에서 사람들은 거주한다. (……) 거주활동은 생물학적 프로그램으로는 환원할 수 없는 인간 존재의 역사적 측면을 어떤 예술보다도 완벽하게 표현한다."(이반 일리치, 『H2O와 망각의 강』, 안희곤 옮김, 사월의책, 2020, 24~26쪽) 거주의 예술. 이건 비유가 아니다. 거주한다는 것은 공간 속의 사물과 독특한 관계를 창출하고, 그럼으로써 거기에 새로운 의미와 기능을 부여하며, 그렇게 형성된 네트워크 속에서 일정한 행위양식 내지는 삶의 스타일을 만들어 냄을 의미한다. 이런 의미에서 거주활동은 예술활동과 다르지 않다.

그러나 근대에 이르러, 주거공간에 살았던, 살고 있는, 살아갈 사물들은 인간의 쾌감을 기준으로 선별되고 미학화된다. 강, 산, 바다,

그리고 거기에서 살아가는 생명들을 잃고 얻는 '찬란한 문화유산'이 무슨 의미가 있을까. 발터 벤야민이 "문화재"라 불리는 것들을 거리를 두고 바라본다고 했던 이유를 알겠다. "문화재들에서 개관하는 것은 하나같이 그가 전율하지 않고서는 생각할 수 없는 곳에서 온 것들이기 때문이다. (……) 야만의 기록이 아닌 문화의 기록이란 결코 없다."(발터 벤야민, 『역사의 개념에 대하여/폭력비판을 위하여/초현실주의 외』, 최성만 옮김, 길, 2008, 336쪽) 벤야민은 문화재가 '지배자의 전리품'임을 예리하게 간파했다. 더 나아가 우리가 자랑하는 문화의 보물은 뭇삶들을 죽이고 얻은 '자본의 전리품'이 아닐까.

　　K-문화, K-콘텐츠, 한류 등의 문화적 자부심이 의심스러운 것은 그 때문이다. 예술적인 것은 국가가 쟁취한 것 혹은 자본이 가꾼 것들이 아니라 각자의 서사를 지닌 지상의 사물에, 인간과 사물이 서로를 존중하며 살아가는 삶의 양식에 깃들어 있다. 상품화되고 콘텐츠화되기를 집요하게 거부하면서 살아남은 것들에. 우리는 모던한 미적 취향과 무수한 이미지들, 환상적 스펙터클과 아름답게 디자인된 갖가지 기구들을 얻었으나, 이를 얻는 대가로 만물과 소통하는 법, 사물을 존중하는 법을 잃어버렸다. 제인 베넷이 "매우 실재적이고 강력하지만 그 자체로 표상할 수 없는 힘"을 명명하기 위해 소로에게서 가져온 개념인 '야생성'(the Wild)을 통째로 자본에 반납한 것이다.(제인 베넷, 『생동하는 물질』, 문성재 옮김, 현실문화, 2020, 23쪽) 물질이 생기를 잃어버리면 그와 얽혀 있는 우리 자신의 생기도 시들어 버린다. 생기 없는 인간에

게서 어떻게 생성의 힘을 보여 주는 예술이 가능하겠는가. 우리에게는 예술의 생태적 전환이 시급하다. 생태문제를 재현하는 예술이 아니라 예술의 존재방식 자체를 생태적으로 전환하려는 시도가 필요하다.

멀티-플렉스 뮤지엄에 대한 상상

코로나 팬데믹이 야기한 많은 변화 중 하나가 전시문화의 변화다. 포털에 접속해서 국내외 유수의 뮤지엄을 검색해 보면, 대개가 온라인으로 전시를 관람할 수 있는 프로그램들을 갖추고 있다. 여간해서는 실관하기 어려운 유명 피아니스트의 콘서트라든가 몇몇 공연들도 온라인으로 중계되는 경우가 점점 늘어나고 있다. 내 방에서, 어떤 사전 준비도 없이(옷, 마음가짐, 휴대폰 끄기, 음식물 섭취 금지⋯) 놀라울 정도로 좋은 화질과 음질로 즐길 수 있다니, 코로나가 예술의 민주주의를 선도하고 있는 게 아닐까, 감사의 마음이 들 지경이다. 게다가 최대한 관객의 동선과 시선을 고려해서 작품을 보여 주기 때문에 직접 가서 보는 것보다 더 효과적으로 작품을 볼 수 있다는 장점도 있다. 가장 한산한 시간을 택해 직접 가서 보더라도, 다른 사람들의 방해를 전혀 받지 않고, 그렇게 디테일한 부분까지 들여다보기는 어렵다. 게다가 작

품에 대한 깨알 같은 설명이 마치 나만을 위해 준비된 것처럼 제공된다.

언제가 될지 모르지만, 팬데믹의 공포가 사라지고 나면 또 언제 그랬나 싶게 지구 곳곳은 관광객들로 들끓고 뮤지엄의 '걸작' 앞으로 관객은 다시 몰려들 것이다. 그렇더라도 한번 구축된 온라인 인프라가 바로 폐기처분될 것 같지는 않다. 온라인 공간은 오프라인 공간을 대체하는 게 아니라 완전히 새로운 공간이며, 이 새로운 공간에서 우리의 지각과 감각이 작동하고 신체가 변용되는 방식도 큰 변화를 겪게 될 것이다. 변화는 변화일 뿐, 그리고 모든 변화가 그러하듯 좋은 것도 있고 나쁜 것도 있겠지만, 중요한 것은 그 변화를 능동적으로 맞이해야 한다는 사실이다. 우리 자신을 온라인 콘텐츠 소비자로 전락시키지 않으려면 더 풍부한 지성이, 더 경쾌한 시도들이 필요하다.

"미술관의 전시는 그 자체로서 세계를 변화시키지 않는다. 뿐만 아니라 세계를 바꾸어야 하는 것도 아니다. 하지만 공적 공간의 한 형식으로서의 미술관은 한 공동체가 전통적인 진리와 가능성들을 시험하고 검토하고 상상력을 통해 새로운 진리와 가능성을 타진하는 장이라 할 수 있다. 과거에 대한 의식 없이 미래를 상상할 수 없다고 종종 얘기되고 있다. 하지만 그 반대 역시 진실이다. 미래에 대한 비전 없이는 유용한 과거를 구성할 수도, 거기에 접근할 수도 없다. 미술관은 과거와 미래가 교차하는 이런 과정의 중심에 위치한다. 무엇보다 미술관은 공동

체들이 스스로를 하나의 공동체로 인식할 수 있게 해 주는 가치들을 완성할 수 있는 공간이다."(캐롤 던컨, 『미술관이라는 환상』, 김용규 옮김, 경성대학교출판부, 2015, 270~271쪽)

어느 정도 동의하는 바다. 뮤지엄이 일종의 예술권력을 형성하고 있더라도 뮤지엄을 없앨 수는 없다. 없애야 한다고 생각하는 것도 아니다. 다만, 뮤지엄의 존재방식에 대해, 즉 그 웅장하고 청결하고 아름다운 외관 속에 감춰진 오만함과 배제와 차별, 그리고 반(反)생태성에 대해 질문할 수 있어야 한다. 온라인으로 변환된다고 달라지겠는가. 온라인 수업을 듣기 위해 성능 좋은 컴퓨터와 잘 터지는 와이파이와 소음이 차단된 공간이 필요하다면(그리고 이 모든 걸 개인이 구비해야 한다면), 온라인 교육은 또 다른 차별을 낳을 수도 있다. 온라인 미술관도 마찬가지다. 거기에는 또 다른 보이지 않는 노동과 착취가 요구될 것이고, 소비를 견인할 또 다른 수익창출 모델이 생겨날 것이며, 오프라인 공간에서보다 더 무기력하고 수동적인 신체를 낳을지도 모른다.

무엇보다 정보 통신 기술 영역은 막대한 에너지를 소모한다. 2040년에 이르면 컴퓨터 사용 전력량이 전 세계 총 발전량을 초과할 거라는 보고도 있다. 무선으로 연결된 접속망은 유선보다 10배 더 많은 에너지를 소비하며, 대규모 데이터센터들이 배출하는 온실가스는 전 세계 총량의 2퍼센트에 달한다. 게다가 스마트폰에 들어가는 천여

종의 물질 중 일부는 채굴과정에서 어마어마한 쓰레기를 발생시키기도 하고, 심각한 독성을 지니고 있는 경우도 많다. "에너지를 크게 소비하고, 독성 폐기물을 발생시키고, 온실가스를 배출하는 각각의 모든 작업이 송전선, 천연가스 수송관, 화물선, 기차, 트럭, 항공기, 선박항로, 철도, 고속도로, 공항, 전기통신 접속망, 데이터센터에 의해 서로 연결되어 하나의 거대한 초대형 세계 공장을 형성하는 셈이다."(케이티 싱어, 「스크린의 배후—인터넷 접속의 진정한 비용」, 『녹색평론』 173호, 119쪽) 그러므로 문제는, 더 신속하고 투명한 온라인 시스템의 활성화가 아니다. 온라인 문화의 생태적, 공동체적 윤리를 함께 논의하고 모색하는 과정이 수반되지 않는 한, 온라인은 예술의 또 다른 디스토피아가 될지도 모른다.

우리는 좀 다른 상상력을 발휘해 보자. 넓은 부지도 필요 없고, 시간 제한도 없으며, 어떤 담론의 권위에도 의존하지 않는 초-시공간 뮤지엄. 이 영감의 원천은 앙드레 말로의 『상상의 박물관』이다. 앙드레 말로 역시 근대 박물관 제도의 핵심을 짚어 낸다. 말로 역시 박물관이 사물의 모든 기능과 의미를 탈각시키고 사물들의 이미지를 '예술작품'으로 변모시켰다고 생각했지만, 박물관 자체를 부정하지는 않았다. 그가 박물관을 못마땅하게 생각하는 이유는 다른 데 있다. 박물관은 우리의 지식과 관념을 감당하기에는 너무 제한적이라, 관객은 박물관에서 운반이 불가능한 사물(스테인드 글라스, 예배당 벽화, 대형 태피스트리 등등)이나 다양한 예술적 산물을 만날 수 없다. 그런 점에서

박물관은 화첩만도 못한 측면이 있다. 그럴 바에야 우리만의 상상박물관을 만들어 보자는 것이 그의 제안이다. 이 상상의 공간에서는 박물관이 채 수용할 수 없는 것들을 한데 모을 수도 있고, 임의의 주제에 따라 작품들을 역동적으로 배치할 수도 있으며, 그럼으로써 예술과 미(美)의 본질에 대한 특정 담론을 해체할 수도 있다.

흥미로운 발상이다. 진품에 집착하지만 않는다면, 다양한 주제에 따라 유동하는 뮤지엄을 구성해 볼 수 있다. 어디에도 없기 때문에 모든 것을 담을 수 있는, 중심화하고 위계화된 기억에서 벗어나 기억과 망각이 유희를 벌이는 헤테로토피아-뮤지엄, 기성의 제도와 미학 담론에서 자유로운 대항-뮤지엄(counter-museum) 만들기! 한데 모일 수 있는 장소만 있으면 된다. 각자가 모든 장비를 따로 구매하지 않아도 공유할 수 있는 최소한의 장비만으로도 충분하다. 디지털 시각자료 외에도 다양한 시각자료를 활용할 수도 있다. 한 화가의 시기별 작품 이미지, 한 감독의 필모그래피 전체, 특정한 해[年]에 발표된 다양한 장르의 작품들, 역사적·정치적·사회적 사건들과 관련된 작품들, 그림을 다룬 영화들, 동시대 화가와 음악가… 주제는 무궁무진하다. 각자 분담해서 텍스트와 이미지 자료를 준비하고, 준비해 온 자료를 전시하고(화첩의 형식일 수도, 슬라이드 쇼의 형식일 수도 있다), 같이 모여서 감상을 나누거나 텍스트를 읽고, 더 나아가 예술 비평 작업을 시도해 볼 수도 있다. 모두가 전시기획자이면서 관객이고 비평가인, 글자 그대로의 멀티-플렉스(multi-plex: 다양하게multi 접힌plex) 뮤지엄!

프랑수아 트뤼포(Francois Roland Truffaut, 1932~1984)는 비평을 하다가 감독이 되었고, 20세기의 예술가 중 다수는 창작자일 뿐 아니라 비평가, 이론가이기도 했다. 예술이 학제화되고 비평이 평가작업처럼 되어 버린 것은 안타까운 일이다. 비평적 글쓰기를 비롯해 각종 콘텐츠 비평은 대중화되었다. 오랫동안 비평은 전문 기자나 평론가가 전담하던 영역이었지만, 디지털 문화가 활성화되면서 포털이나 유튜브에는 상이한 수준의 다양한 리뷰들이 차고도 넘친다. 영화의 경우, 비평이라기보다는 요약과 장면 해석에 가까운 콘텐츠들이 다수고, 미술은 간략한 역사적 배경이나 화가의 라이프 스토리에 대한 설명이 주를 이루는 듯하다. 매체의 특성 때문이기도 하지만, 작품을 읽는 법을 배우고 능동적으로 해석의 역량을 기를 수 있는 계기가 되기에는 한계가 있다. 포털에 올라오는 리뷰들도 대체로 비평이라기보다 감상문에 가깝다. 예외가 없지는 않으나, 시청자나 독자가 지루해하지 않을 정도의 짧은 시간(혹은 분량)과 과하지 않은 정보량, 굳이 깊이까지 파고들어 가지 않으려는 듯한 해석… 콘텐츠의 생산자는 소비자를 의식하고('좋아요'를 의식하지 않는 블로거나 유튜버가 있을까?), 소비자는 콘텐츠들 사이를 부유한다. 더 쌈박하고 더 재미나고 더 짧은 콘텐츠를 찾아 떠도는 디지털 유목민들의 세계. 그러나 이들은 정처가 없다는 것 외에는 유목민들과 공통점이 거의 없다. 매우 반응적이고 즉흥적이며 수동적이다. 이 신(新) 유목민들에게는 반복해서 보고, 오래 생각하고, 다각도로 분석하고, 관점을 확장해 가는 수련의 과

정이 부재한다. 이 작품 해석이 시급해요, 와 저 장면에 저런 의미가 있었군요, 저도 같은 걸 느꼈어요, 재미 있어요… 정보와 반응은 넘쳐나지만, 그게 전부다.

　　예술도 비평도 정보전달을 목적으로 하지 않는다. 우리에게 필요한 것은 더 많은 정보가 아니라 더 깊이 생각하고 더 다양한 방식으로 생각을 나누려는 시도들이다. 이런 과정 속에서 우리는 '해방된 관객'이 된다. 랑시에르에 따르면, 관객의 해방은 보는 관객과 행위하는 예술가 사이의 대립을 의문시할 때, 관객의 행위를 규정짓는 구조가 지배-예속의 관계를 내포하고 있음을 자각할 때, '본다는 것'이 그 자체로 기존의 질서를 변형할 수 있는 능동적 행위임을 이해할 때 시작된다. 전문가에게 해석을 구걸하지 말라. 자신의 무지에 주눅 들지 말라. 그저 연결하고 시도하고 이야기하라. "관객이 된다는 것은 우리가 능동성으로 바꿔야 하는 수동적 조건이 아니다. 관객이 된다는 것은 우리의 정상적 상황이다. 우리는 배우고 우리는 가르친다. (……) 관객은 매 순간 자신이 보거나 말해 온 것, 하거나 꿈꿔 온 것을 연결한다. 특권화된 시작점도 특권화된 형식도 없다. 도처에 시작점, 교차, 매듭이 있으며, 그것들 덕분에 우리는 새로운 어떤 것을 배울 수 있다."(자크 랑시에르, 『해방된 관객』, 양창렬 옮김, 현실문화, 2016, 29~30쪽)

　　배우고 가르치고, 수용하고 생산하는 행위 속에서, 스스로를 해방하는 관객-되기. 기존의 개념과 관습에 얽매이지 말고 지금 여기서 할 수 있는 것을 시도해 보자. 상상은 현실이 된다!

2장.

감각을
묻다 ‥
감관을
수호하라!

1.
비접촉 시대의
접촉에 대하여

.

'거리두기'를
발명하라

대체 무슨 일이 일어난 거지? 난생처음 겪어 보는 팬데믹 상황 속에서 지금 우리가 어디로 가는 건지 짐작조차 하기 어려웠던 2020년 5월. ABC 방송에서 달라이 라마 성하를 인터뷰했다.(2020년 5월 29일 ABC News) 첫 질문은 다분히 의례적인 인사말, "이 팬데믹 시기에 성하의 삶에는 어떤 변화가 있었습니까?" 내가 놀란 건 그 다음이다. "다람살라에도 몇 가지 변화가 있었습니다" 하는 말로 시작할 거라는 내 예상을 깨고 지체 없이 이어진 성하의 답변. "노 체인지." 순간, 멍했다. 사망자가 속출하던 유럽과 미대륙의 국가들이야 말할 것도 없고, 우

리만 하더라도 그 짧은 시간 동안 얼마나 많은 변화가 있었는가 말이다. 마스크 착용이 의무화되었고, 만나면 반갑다고 자연스럽게 나누던 스킨십이 중단되었으며, 줌이니 웹엑스니 나하고는 별 상관없다 생각한 도구가 상용화되었다. 조금이라도 열감이 있으면 가슴이 덜컥 내려앉고, 더구나 비염이 있어서 늘 훌쩍거리는 내 경우에는 버스에서 하도 눈치가 보여 나오는 재채기도 꾹 참고 흐르는 콧물을 남몰래 닦아 내야 했다. 그도 그럴 것이, 당시는 확진자에 넘버링을 해 가며 온갖 비난을 퍼붓던 때였고, 신천지는 '악의 축'으로 지목되어 공분을 사던 때가 아닌가. 그나마 나와 연구실 친구들은 공부를 업으로 하다 보니 일상이라는 게 거기서 거기라 다른 사람들보다는 충격파를 덜 느꼈을 뿐이다. 그런데 '노 체인지'라니. 정말 '변화가 없었다'는 단순한 의미일지 모르지만, 내게 달라이 라마의 이 한 마디는 그 이후로도 하나의 화두였다.

그로부터 벌써 2년하고도 반이 지났다. 코로나는 변이에 변이를 거듭하며 확산되다가 수그러들다가를 반복하면서 끝이 아닌 끝을 향해 가고 있고, 지칠 대로 지친 사람들은 '코로나는 감기'라는 최면을 걸며 애써 두려움을 감추려 한다. 이 와중에 세계 곳곳에서는 전쟁이 벌어지고 난민이 속출하고 있다. 변한 것은 변했고, 변하지 않은 것은 변하지 않았다. 분명한 건, 코로나는 앞으로도 계속 이름을 달리하며 반복되리라는 것, 그리고 우리는 결코 코로나 이전으로 돌아갈 수 없으리라는 사실이다.

프랭크 스노든에 따르면, "역병은 우리가 누구인지를 비춰 주는 일종의 거울"이다.(프랭크 스노든, 「팬데믹의 역사가 가르쳐 주는 것」, 『녹색평론』 173호, 26쪽) 장티푸스와 콜레라가 19세기 "산업화된 환경의 맞춤질병"이었다면, 코로나는 지구화된 사회의 핵심적 전염병이다. "지구화는 환경 파괴를 의미하고, 무한한 경제성장이라는 신화, 엄청난 인구성장, 거대도시, 이 모두를 연결해 주는 고속 항공수송 등을 의미"하는데, 코로나는 이 '지구화'를 발판으로 빠르게 확산되었다. 무한 성장의 신화가 사라지지 않는 한 제2, 제3의 코로나가 재출현할 것이다. 그러나 "그 거울을 보고, 우리 자신이 질병 전파 경로를 만들었다는 것, 따라서 우리 자신이 또한 그것들을 변경할 수 있다는 것, 즉 우리가 동물의 왕국과 맺는 관계를 변경시킬 수 있다는 것을 인식할 수"(프랭크 스노든, 앞의 글, 35쪽) 있다면, 그럴 수만 있다면, 팬데믹은 자연이 내려 준 자비의 계시다.

코로나 바이러스의 막강한 감염력을 실감하면서 '비대면', '비접촉'은 자연스러운 일상이 되었고, '사회적 거리두기'라는 용어는 코로나 시대의 표어가 되었다. 그러나 사람들의 욕망은 락다운이 불가능하고, 때문에 거리두기에 대한 사회적 강제성은 저항에 직면할 수밖에 없다. 더 근본적으로, 지금처럼 상호의존성이 두드러진 시대에 '거리두기' 자체에 한계가 있을 수밖에 없다. 지금 우리가 생각해야 할 문제는 방역보다는 코로나를 계기로 분출된 우리의 병증이다. 솔직히 말해서, '거리두기' 때문에 우리의 관계 맺기에 균열이 생겼다고 할 수

있을까? 그 전에 이미 사회적 관계는 파탄나 있는 상태가 아니었던가.

사실로 말하자면, 코로나 이전에는 우리가 이렇게까지 서로 연결되어 있으리라고는 생각하지 못했다. 확진자 한 사람이 순식간에 클러스터를 만들고, 지구 저편에서 발생한 바이러스가 삽시간에 그 반대편으로 퍼지는 것을 목격하고 나서야 비로소 '지구촌'이니 '세계화'라는 말을 실감한 것 같다. 심지어 박쥐와 우리가 이런 식으로 연결되어 있으리라고는 상상조차 하지 못했다! 더욱 역설적인 것은, 도시 전체가 락다운, 셧다운되면서 가족 관계는 감당하기 힘들 정도로 연결성이 강해지고(그 결과가 가정폭력과 이혼률의 증가라는 아이러니), 의료계 종사자를 비롯한 타인들에 대한 의존도는 훨씬 커졌다는 사실이다. '사회적 거리두기'가 보이지 않던 관계들을 보이게 만들고 미미한 징후들을 증상으로 폭발하게 만든 셈이다. 그렇다면 문제를 다르게 봐야 한다. '거리'를 물리적 거리로 환원하는 대신, 지금까지 우리가 타인, 동물, 사물, 시스템 등등과 어떤 식으로 관계를 맺어 왔는지를 성찰하고, 기존의 삶의 방식과의 '거리두기'로 거리의 의미를 능동적으로 전환해야 할 필요가 있다. 코로나가 우리 사이를 갈라놓았다고 분노하기 전에, 우리 '사이'에 뭐가 있었는지, 팬데믹이 드러낸 여러 문제 중에 정말 중요한 것이 무엇인지를 사유할 수 있어야 한다. 이런 식의 사고 전환과 실천의 모색이야말로 팬데믹 시대가 요구하는 '거리두기'가 아닐까.

아인슈타인이 그랬다던가. '같은 짓을 되풀이하면서 다른 결과를

기대하는 것'이야말로 어리석음이라고. 우리가 지금 겪고 있는 일들을 멈춰서 숙고할 수 없다면, 그저 이 경험을 '악몽'으로만 여기고 하루 빨리 악몽에서 깨어나길 바랄 뿐이라면, 전보다 더 빠른 속도로 달릴 준비를 하면서 과거로의 회귀를 꿈꾼다면, 그건 우리 자신과 일어난 사건을 부정하는 것이다. 지금은 멈춰 서서 근본적으로 묻고 생각해야 할 때다.

자신의 삶에 대한 일말의 성찰도 없이, 쾌락을 향해 오로지 밖으로, 밖으로만 치닫던 우리들에게 팬데믹은 재앙이지만, 그런 삶의 방식과 거리를 둔 수행자에게 팬데믹은 다른 차원에서 체험되고 있을지 모른다. 달라이 라마의 '노 체인지'를 그런 맥락에서 이해할 수 있지 않을까. 매일 한두 시간 정도 TV(BBC 뉴스)를 보고, 시간이 나면 책을 읽고, 대부분의 시간은 명상을 한다는 달라이 라마의 일상. 그가 평생을 실천해 온, 욕망이 무한증식되는 번다한 삶과의 '거리두기'야말로 우리가 배워야 할 궁극의 지혜가 아닐까.

이런 의미에서의 '거리두기'는 지금껏 살아온 대로 살지 않으려는 욕망이요, "폭군처럼… 우리가 그것[팬데믹] 말고는 다른 아무것도 말하지 않기를"(클라우디오 마그리스; 슬라보예 지젝, 『잃어버린 시간의 연대기』, 강우성 옮김, 북하우스, 2021, 186쪽에서 재인용) 원하는 사회에서 어떻게든 생각을 하려는 용기일 것이다. 위드 코로나든 제로 코로나든, 이전으로 되돌아갈 수 없다는 건 확실하다. 그렇다면 "'낡은 일상으로의 복귀'를 꿈꾸는 대신 우리는 새로운 일상을 건설하는, 힘들고 고통스러운 길로 나서

야만 한다. (……) 사회적 삶 전체를 새로운 형태로 발명해야만 한다".(지젝, 앞의 책, 166~167쪽)

감각, 쾌락, 죽음

[도판 21]

핥기와 비누로 씻기
재닌 안토니, 1993

좌대에 흉상이 놓인 고전적 조각상. 이 조각상은 재닌 안토니(Janine Antoni, 1964~)의 자소상(自塑像)이다.[도판 21] 얼핏 평범한 흉상처럼 보이지만, 코를 가까이 대고 냄새를 맡아 보면 깜짝 놀라게 될 것이다. 검은 조각상의 재료는 초콜릿이요, 흰 조각상의 재료는 비누이기 때문이다. 제목은 「핥기와 비누로 씻기」(Lick and Lather, 1993). 전시 기간 동안 작가는 초콜릿을 핥고 비누로 몸을 씻어 내는 퍼포먼스를 병행한다. 핥고 문지르는 행위는 다분히 섹슈얼한 코드를 담고 있는데, 다만 그 탐닉의 대상이 자신의 몸이라는 점이 특이할 뿐이다. 요즘 유행이라는 바디프로필이나 셀카의 예술적 버전이랄까. 자신의 몸이 탐닉의 주체이자 대상이 되는 사태. 탐하고 탐해지기. 이 기형적 자기 탐닉의 결과는? 소멸이다! 핥고 문지르는 행위의 반복으로 인해 상이 소멸되어 간다는 건 매우 의미심장하다. 모든 감각적 쾌락이란 게 그렇지 않은가. 만족을 채우고 나면 다시 갈애(渴

愛)가 솟아오르고, 탐하면 탐할수록 허기는 더해지는 법.『비유경』(譬喻經)에 나오는 나그네의 꼴이 딱 이렇다.

　사막을 횡단하는 나그네를 맹수가 추격해 온다. 사력을 다해 도망치다가 우물가에 도달한 그는 드리워진 칡넝쿨을 타고 우물 속으로 내려가기 시작한다. 이제는 살았다고 생각한 순간, 바닥을 보니 구렁이가 입을 벌리고 있는 게 아닌가. 설상가상 두 마리 쥐가 칡넝쿨을 갉아먹고 있고, 우물 벽에서는 독사들이 혀를 날름거리고 있다. 그런데 이 와중에 칡넝쿨 줄기에 매달린 벌집에서 꿀이 떨어진다. 그깟 꿀 따위, 라고 생각할지 모르지만, 이 절체절명의 순간에 나그네는 맹수고 독사고 쥐고 간에 아랑곳없이 그 꿀 한 방울의 달콤함을 탐닉한다. 공포와 쾌락을 오가는 이 나그네의 모습이 영락없이 우리 자신의 모습이 아닌가. 코앞에 닥친 죽음을 잊게 만들 정도로 감각적 쾌락의 힘(꿀의 달콤함)은 막강하다. 핥고 문지르는 사이, 그 쾌락에 취한 사이, 어느새 당신은 소멸에 이르게 된다. 그래도 당신은 꿀이나 탐하고 있을 텐가.

　이번엔 초콜릿이 아니라 사탕이다. 이번에는 관객에게도 약간의 쾌락이 제공된다. 펠릭스 곤잘레스-토레스(Félix Gonzàlez-Torres, 1957~1996)의 작품「무제(L.A에 있는 로스의 초상)」(Untitled [Portrait of Ross in L.A.], 1991) 얘기다.[도판 22] 쿠바 출신의 난민으로 스페인, 푸에르토리코 등을 전전하다가 뉴욕에 정착한 곤잘레스-토레스는 유색인에 난민이었고, 동성애자에다 에이즈 환자였다. 그 자신도 38살이

라는 젊은 나이에 세상을 떠났지만, 그의 연인은 그보다 먼저 같은 병으로 세상을 떠났다. 떠난 연인을 애도하기 위해 그가 택한 사물은 바로 사탕이다. 전시장 한 구석에 사탕더미를 쌓아 놓고 관객들이 그 자리에서 맛을 보거나 집어 갈 수 있도록 했는데, 전시 기간 동안 사탕더미의 무게는 79킬로그램을 유지하도록 했다. 숫자 79는 연인 로스가 가장 건강했을 때의 몸무게다. 사탕을 입에 넣었을 때의 달콤함과 촉감을 상상해 보면, 이 역시 성적 이미지('물고 빤다')를 환기시킨다. 식인문화권에서 망자를 기억하기 위해 시신의 살점 약간을 떼어 먹는 것처럼, 작가는 연인의 죽음이 관객 모두의 몸에 스며들기를 바랐던 걸까. 먹고 사랑하고

[도판 22]

무제(L.A.에 있는 로스의 초상)
펠릭스 곤잘레스-토레스, 1991

애도하기. 그러나 이 또한 무상하다. 입안의 사탕은 금세 녹는다. 사탕에 대한 기억은 입안에 단맛이 맴도는 딱 그동안만큼이다. 두 신체(나+사탕)가 혼합되는 그 짧은 동안만이라도 유색인의 난민-동성애자-에이즈 환자라는 타자에 대한 감각을 환기시키고 싶었던 걸까. 반대로, 타자에 대한 우리의 감각이 그만큼 피상적이라는 얘기를 하고 싶었던 것인지도.

그리고 <기생충>(2019). 봉준호의 영화 <기생충>은 다양한 해석을 낳았지만, 그중 하나가 '감각의 계급성'에 관한 독해일 것이다. 영

화의 가장 결정적인 순간, 송강호의 우발적 살해를 촉발한 것은 코를 잡고 얼굴을 찌푸리는 이선균의 모습이었다. 앞서 몇 차례의 전조. 폭풍우가 치던 밤, 이선균 부부는 송강호 가족에게서 나는 냄새를 이렇게 묘사한다. "어디서 그 냄새가 나는데? 김기사님 스멜. 그 오래된 무말랭이 냄새." 그리고 그 끔찍한 밤이 지나고 쇼핑을 마친 조여정이 앞좌석에 발을 올린 채로 중얼거리는 말, "이게 무슨 냄새야.."

지상/지하의 경계를 가르는 건 이념이 아니라 감각이다. 이선균 가족과 송강호 가족 사이에는 지상과 반지하라는 공간상의 위계만 있는 게 아니다. 두 가족은 냄새가 다르고, 먹는 음식이 다르고, 날씨에 대한 감각도 다르다. 냄새를 비롯한 감각은 흉내 내려야 흉내 낼 수가 없다. 몸에 배어 있기 때문이다. 흉내조차 낼 수 없는 이 거리감이 송강호에게 무력감과 좌절감을 안겨 주었고, 이런 무력감이 우발적 폭력으로 분출된 것이라고 볼 수 있다. 문제는 그다음이다. 영화 속 송강호의 아들 기우는 그 난리를 겪고 죽다가 살아났음에도 불구하고 아무것도 깨우친 게 없다. 고작 그 저택을 사겠다는 게 꿈이라니. 겪을 만큼 겪었음에도 아버지는 끝내 저택의 지하를 벗어나지 못하고, 아들은 저택에 대한 욕망에서 벗어나지 못한다. 사건은 '묻지마 살인'으로 일단락되었고, 누구의 삶도 달라지지 않았다. 이 영화가 비극이라면, 그 주인공은 이들 부자(父子)다. 끝내 아무것도 배우지 못한, 조금도 다르게 생각하고 욕망할 수 없었던 그들의 무지에 애도를. 그러나 우리는 그들과 다르다고 할 수 있을까. 왜 그리 악착같이 돈을 벌고 싶

은 거냐 물으면, 참 별거 없는 답이 돌아온다. 맛있는 거 먹고, 예쁜 옷 입고, 좋은 데 구경가고, 더 넓은 집에서 살려고! 고작 이게 전부다. 송강호의 가족 역시 개처럼 벌어서 하는 일이라는 게 고작 먹고 마시는 게 전부 아닌가. 고작 이러려고 사람들은 노동에 자신을 바친다. 고작 이 감각적 쾌락을 얻겠다고.

일본이 패전한 지 50년째가 되던 1995년, 일본 열도를 정신적 공황상태로 몰아넣은 사건이 일어난다. 옴진리교도의 사린가스 테러 사건이 그것. 몇 년이 지난 후 무라카미 하루키는 이 사건의 피해자와 가해자를 취재하여 두 권의 책(『언더그라운드』와 『약속된 장소에서』)으로 엮어 낸다. 대체 이 사건을 어떻게 이해해야 하는가? 하루키에 따르면, 사건이 발발한 당시는 바야흐로 일본의 거품경제가 붕괴되기 시작하던 때였다. 그러나 사람들은 몰락의 징후를 읽어 내지 못하고 '잘 될 거야'라는 마취제를 투여하면서 지옥철에 몸을 실었다. 사린 테러 사건은 이 안이한 일상에 들이닥친 강도 높은 경고였다. 하루키가 취재를 통해 알게 된 사실은, 이 사건이 결코 사이비 종교집단의 광기로 설명될 수 없다는 것이다. 그도 그럴 것이 그 끔찍한 일을 자행한 범인들이 모두 이공계에서 수학한 젊은 엘리트였기 때문이다. 일본 경제의 기둥이 되었어야 할 이들 '시라케 세대'(1960년대의 학생운동 이후에 등장한, 정치에 대한 무관심이 만연한 세대. 시라케루는 '빛바래다', '흥이 깨져 어색해지다'라는 뜻이다)는 자기 앞세대에게서 어떤 비전도 발견하지 못했다. 우리가 불행한 건 앞세대 때문이다, 좋은 것은 그들이

다 가져가 버리고 우리는 여기 이렇게 낙오되어 버렸다, 라고 그들은 생각했다. 그도 그럴 것이, 이들의 부모 세대는 자신들의 신념을 조금도 회의하지 않았다. 풍요로움을 만끽하려면 몇몇 사회 문제쯤은 대수롭지 않게 보아 넘길 수 있어야 한다고 믿었다. 그러나 그 자식 세대는 그럴 수 없었다. 평생을 뼈가 부서져라 일해 봐야 도쿄에 만만한 집한 채를 장만하기 어려웠고, 돌아오는 것은 늘어나는 빚과 병이었다. 가족들과 대화를 나눌 저녁 시간도, 친구들과 우정을 나눌 여유도 없었다. 이러고도 아무 문제가 없다고? 그런데도 참고 견디면 행복해질수 있다고? 이런 삶이 나의 미래라니….

이 무력감과 권태 속에서 허우적거리던 그들에게, 시스템 밖의 누군가가 나타나 이렇게 말하는 게 아닌가. 그런 게 다 무슨 소용이야? 이리 와서 내가 시키는 대로 해! '나는 부모처럼 살고 싶지는 않다'고 생각하던 젊은 세대에게 옴진리교의 유혹은 뿌리치기 힘든 것이었다. 죽도록 노력한 결과가 이렇게 별 볼 일 없는 삶이라면, 차라리 대의명분을 위해 목숨을 바치자! 멀쩡한 '선진국' 청년들이 IS에 자진입대하는 이유도 이와 비슷하다. 아, 이 불쾌한 기시감이라니. 확실한건, 감각적 쾌락(우리는 이를 종종 '행복'이라 부른다)을 획득하기 위한우리의 필사적 노력(우리는 이를 종종 '능동적 삶'으로 착각한다)에도 불구하고 그 쾌락은 우리를 구원할 수 없다는 사실이다.

재닌 안토니, 곤잘레스-토레스, 봉준호. 감각을 다루는 세 가지방식, 세 가지의 욕망, 세 가지의 죽음. 이런 현실을 앞에 두고, 그 자체

감각의 생산물인 예술은 대체 무엇을 할 수 있을까? 누구도 살아가면서 모든 것을 경험할 수는 없다. 경험은 제한되어 있고, 우리의 관념은 대체로 우리가 하는 경험에 국한되기 마련이다. 때문에 우리들 대부분은 얼마간은 편협하고, 어떤 부분에서는 꽉 막혀 있으며, 도무지 이해불가한 측면을 저마다 하나씩은 가지고 있다. 그렇다고 밖으로 뛰쳐나가 모든 것을 경험할 수도 없는 노릇이거니와 경험을 한다고 알게 되는 것도 아니다. 중요한 건 경험의 양이 아니라 경험의 깊이다. 경험의 세기가 아니라 경험을 소화하는 방식이다. 일이관지(一以貫之)하는 도(道)를 추구하는 철학과는 달리, 예술은 지극히 구체적인 세계에 천착한다. 구체적인 형태와 구체적인 감정, 구체적인 인물과 구체적인 사건 등등 예술은 구체적 감각들로 직조된 상상의 세계다. 이 세계는 보편적 시비(是非)의 관념이나 도덕적 신념이 적용되지 않는 세계이기도 하다. 예술의 이런 구체성으로 인해 우리는 각자의 경험에 근거해서 구축해 온 성급한 판단과 확신을 넘어설 수 있게 된다. 예컨대, 현실 속에서 라스콜리니코프와 소냐를 어떻게 이해할 것이며(『죄와 벌』), 히스클리프와 캐서린의 사랑을 어찌 용납할 수 있겠는가(『폭풍의 언덕』). 돈키호테의 고독한 무용담과 걸리버가 전하는 기이한 세계들의 소식 역시 마찬가지다. 그러나 도무지 이해할 수 없는 그들을 통해 우리는 인간의 심연에 가닿게 된다. 경험해 보지 않은 세계를 알게 되고 불가해한 것들을 이해하려 애쓰게 된다. 그 결과 일종의 면역력이 생겨나게 된다.

요컨대, 예술은 하나의 허구요, 환영이다. 예술은 세계를 거울처럼 반영하는 게 아니라 현실을 새롭게 직조해 보여 줌으로써 자신의 신념에 침몰되지 않도록 한다. "왕이 벌거벗었다고 폭로하는 것은 왕에게 다시 옷을 입히기 위해서가 아니다. 부당한 권력을 조롱하는 것은 자신들이라면 더 정당한 방식으로 권력을 행사할 수 있을 것이라는 은밀한 생각을 품고 있기 때문이 아니다. (……) 아무런 대안도 제시하지 않는 것이야말로 그들의 독립성을 증명한다. (……) 항상 그렇듯 여기서도 중요한 것은 표현하는 방식이다."(파스칼 샤보, 『논 피니토 : 미완의 철학』, 정기헌 옮김, 함께읽는책, 2014, 75쪽) 그렇다. 중요한 것은 표현하는 방식이다. 죽음에의 공포와 꿀이 주는 쾌락 사이를 오가던 나그네가 문득 자신의 모습을 화면 속에서 보게 된다면, 최소한 '자각' 속에서 죽어 갈 수는 있지 않을까. 예술은 우리가 보지 못하는 혹은 보려 하지 않는 우리 자신의 욕망과 병을 비추는 거울이다.

모든 것은
접촉에서 시작된다

그림 형제의 동화 중에 「'소름'을 찾아 나선 소년」이라는 제목의 동화가 있다.(그림 형제, 『그림 형제 동화전집』, 김열규 옮김, 현대지성, 2015, 149쪽) 우리의 주인공은 '소름'이 뭔지를 전혀 모르는 소년이다. 게다가(?) 멍청하기까

지 해서 '아버지의 짐'이라고 놀림을 받는다. 반면, 소년의 형은 겁이 너무 많아서 '소름 끼치는'(무덤을 지나야 하거나 밤에 해야 하는 등의) 일은 전혀 못하지만 영리하고 일을 잘 해내서 아버지의 사랑을 한 몸에 받았다. 큰놈이야 걱정이 없지만 저 작은놈은 대체 뭘 해서 먹고살려나… 그러나 부모의 걱정을 아는지 모르는지 이 소년이 궁금한 건 오로지 하나, 사람들이 말하는 '소름'의 의미다. 그러던 어느 날 소년은 선언한다. "아버지, 저도 뭔가를 배우고 싶어요. 전 소름 끼치는 법을 알고 싶다구요. 전 그게 뭔지 전혀 모르거든요." 맙소사! 밥벌이할 생각은 안 하고 소름 끼치는 법을 배우겠다니. 하여 소년의 아버지는, 쓴맛 좀 제대로 봐라, 하는 심정으로 소년을 다른 사람에게 보내는데… 교회에서 유령(사실은 유령인 체하는 사람이지만)을 만나고, 교수대에 대롱대롱 매달린 시체들과 하룻밤을 보내도 소년은 끝내 '소름 끼치는 법'을 알 수 없었다. 그렇게 떠돌다가 '귀신 붙은 성'에 관한 소문을 듣게 되고, 거기 살고 있는 마귀들로부터 보물을 무사히 빼앗아 오면 공주를 주겠다는 왕의 약속을 받는다. 그리고 과연, 어떤 버라이어티한 일이 일어나도 이 소년은 소름이 끼치지 않았고, 결국 무사히 돌아와 약속받은 것들을 모두 얻었다. 그리하여 아내와 함께 보물을 가지고 집으로 돌아오니, 아버지는 크게 뉘우치고, 여차저차 모두 행복하게 살았다… 고 하면 그림 형제가 아니지. 이 동화의 마지막은 이렇다.

"소름 좀 끼쳐 봤으면! 소름 좀 끼쳐 봤으면 좋겠어!"

그[왕이 된 소년]의 아내는 그 일 때문에 은근히 걱정을 하고 있었는데 어느 날 시녀가 말했습니다.

"걱정 마세요. 그분은 소름이 뭔지 제대로 아시게 될 테니까요."

시녀는 왕궁 정원을 흐르는 시내로 나가서 양동이 가득 잉어를 잡아 왔습니다. 그날 밤 젊은 왕이 잠들었을 때 그의 아내는 이불을 걷어 내고 차가운 물과 잉어가 가득 든 양동이를 그의 몸 위에 엎어 버렸습니다. 그러자 그 작은 물고기들이 그의 몸 위에서 펄떡펄떡 뛰기 시작하는 바람에 젊은 왕은 잠에서 깨어나 소리쳤습니다.

"오, 소름 끼친다! 소름 끼쳐! 이제 알았소, 부인. 소름이 뭔지를."

'감각'이 뭔지를 소름 끼치도록 명료하게 묘사하고 있지 않은가! 너무 당연해서 잘 인식하지 못하는 사실 하나, 감각을 발생시키는 1차 관문은 신체, 정확히 말하면 신체의 '접촉'이라는 사실이다. '소름'이라는 관념이 형성되려면 우선 두 신체가 접촉해야 한다. 유령이나 시체들이 아니라 물고기를 통해 소름을 배울 수 있었던 건, 물고기와 몸이라는 두 신체가 날것의 상태로 '접촉'했기 때문이다. 스피노자의 통찰대로, 모든 관념은 신체 변용의 결과로서 발생한다. 두 신체의 마주침을 통해 상호 변용(변용하기/변용되기)이 발생하고, 이 변용으로부터 특정한 관념과 정서들이 구성되는 것이다. 위의 이야기에서 보면, 왕의 신체가 펄떡거리는 잉어와 마주침으로써 일어난 변용의 결과가 바로 '소름 끼친다'라는 관념이다. 감각작용은 감각 기관이나 감각 대

상만으로는 발생하지 않는다. 보고 듣고 맛보는 등의 감각적 사건은 다수의 신체가 마주친 결과이고, 해석이라는 것도 다른 관념들과의 마주침을 통해서만 변형되고 풍부해진다고 할 수 있다.

사물의 본질('사물 그 자체')을 의미하는 개념인 이데아(idea)는 '보다, 알다'를 뜻하는 '이데인'(idein)에서 유래한 말이다. 물론 플라톤의 이데아는 육안으로 볼 수 있는 것은 아니고 마음의 눈으로 보아야 하는 것이지만, 고대로부터 '안다'와 '본다'는 밀접하게 연결되어 있었고, 그만큼 시각은 다른 감각에 비해 우월한 것이었다. 그러나 유물론자인 루크레티우스가 보기에 '사물 그 자체'로서의 형상 개념은 정신의 농간이다. 사물은 운동하는 원자들로 구성되어 있고, 운동하는 원자들은 마주침 속에서 결합과 해체를 반복한다. 감각이란 이 원자들의 마주침(접촉)의 산물에 다름 아니다. 마주친 원자들이 결합관계를 지속하는 동안은 지각이 유지되지만 결합관계가 해체되면 지각은 사라진다. 앎은 촉에서 시작된다! 그런가 하면 촉각(특히 손)은 치유의 이미지이기도 하다.

"어린 누나가 어린 남동생이 아파하는 것을 보게 되면, 누나는 아무 지식이 없어도 하나의 방법을 찾아 낸다. 그녀의 손은 동생의 몸을 어루만지면서 길을 찾고, 동생의 아픈 곳을 쓰다듬어 주려고 한다. 이렇게 하여 어린 사마리아 여인은 최초의 의사가 된다. 그녀는 근본적 작용에 대한 예감을 무의식적으로 갖고 있다. 이런 예감은 그녀의 간절한 마음

을 손으로 이끌어 주고, 그녀의 손이 효험 있게 만지도록 한다. 남동생이 경험하게 되는 것은 바로 이것, 손이 도움을 준다는 것이다. 누나의 손이 어루만지는 느낌이 그와 그의 고통 사이에 끼어들고, 이 새로운 느낌이 고통을 밀어 낸다."(빅토르 폰 바이츠제커; 한병철, 『고통없는 사회』, 이재영 옮김, 김영사, 2021, 47~48쪽에서 재인용)

누나(엄마, 아빠, 할머니…) 손은 약손이라는 만고불변의 진리! 접촉은 직접적인 에너지의 전달이다. 그 에너지는 신체의 기(氣)인 동시에 이를 타고 전달되는 마음이기도 하다. 단지 보는 것만으로는 애착도, 치유도 생겨나지 않는다. 핥고, 만지고, 부비고, 문지르고, 쓰다듬고, 토닥이고, 때리고… 신체 접촉은 타자와의 관계로 진입하는 입구다. 사실상 모든 예술은 촉각적인 것이라고도 할 수 있다. 소리 또한 진동, 즉 물질을 통해 전달되는 떨림이다. 떨림이 전달되려면 피아노를 때려야 하고, 현을 뜯거나 켜야 하고, 북을 두드려야 한다. 미술은 시각(봄)에서 시작해서 시각(보임)으로 끝난다고 생각하기 쉽지만, 미술이라는 시각 예술을 가능하게 하는 것 역시 전적으로 촉각이다. 풍경을 그리려는 화가는 눈으로 보기만 해서는 안 되고, 온도와 습도와 바람의 방향을 몸으로 감각할 수 있어야 한다.

데리다는 시각의 우위성에 기반한 사고를 의문시하면서 촉각의 문제를 복권시키고자 했는데, 이를 위한 사례가 앙투안 쿠아펠(Antoine Coypel, 1661~1722)의 「맹인 습작」이다.[도판 23] 맹인들이 보지

못한다는 건 절반의 사실이다. 그들은 눈으로 보지 않을 뿐이다. 그럼 어떻게, 무엇으로 보는가. 손으로, 귀로, 온몸으로. 예컨대, 전맹의 시각장애인이 공간을 파악하는 것처럼.

> [그는] 손님들이 나누는 대화의 톤, 매장에 흐르는 음악이나 소리가 울리는 상태, 또는 뺨에 닿는 공기의 흐름 등을 참고해 순식간에 공간의 '규모'를 파악할 것입니다. [시각장애인인] 나카세 씨는 이렇게 말합니다. "예를 들어 어떤 레스토랑인지 처음 가면 말이죠. 넓어 보이는 레스토랑인지 아담한 레스토랑인지 막연하게 분위기로 알 수 있어요." 단지 그것을 '자리 수'라는 숫자로 표현하지 못할 뿐입니다.(이토 아사, 『기억하는 몸』, 김경원 옮김, 현암사, 2020, 129~130쪽)

[도판 23]

맹인 습작
쿠아펠, 1684년경

「맹인 습작」의 손을 보라. 맹인의 손은 허공을 더듬고 있다. 우리의 눈이 보지 못하는 것을 그의 손은 만진다. 어쩌면 화가는 보지 못하게 되고서야 진짜 보기 시작하는 것인지도 모르겠다. 보이는 것으로부터 해방되고 난 후에야 그리기 시작하는 것인지도. 한편 들뢰즈는 비잔틴 성당의 모자이크를 가져와 '촉각적 시각', '만지는 눈'에 대해

말한다. 모자이크 벽화는 우리의 눈이 빛을 반사하는 유리 파편들(모자이크 조각들) 하나하나를 만지면서 운동하도록 한다. 환영적인 입체 공간 앞에서 속절없이 속아 넘어가던 눈이 여기서는 촉각적인 봄을 통해 스스로 공간을 생성해 나가는 것이다.

맥락은 조금씩 다르지만 핵심은 하나다. 감각이 발생하려면 접촉해야 한다는 것. 작은 것이든 큰 것이든 하나의 신체만으로는 아무 감각도 발생하지 않는다. 모든 감각은 두 신체의 '만남'을 출발로 삼는다. 때문에 감각을 사유하려면 먼저 신체가 마주치는 전체 장을 문제 삼지 않을 수 없다. 내가 어떻게 느끼는가는 결국 내가 무엇과, 어떻게, 어떤 조건에서 만나는가에 따라 결정되기 때문이다.

2.
감각의
역사성

1900년,
스펙터클의 명암

1900년 경자년(庚子年), 세계 곳곳은 전쟁터였고 정세는 오리무중이었으며, 그 와중에 유럽은 잔뜩 들떠 있었다. 자고로 나댐과 들뜸은 위험이 임박했음을 알리는 징조인 법. 세기 초 축제의 취기가 채 가시기도 전에 세계대전이 발발했고, 곧이어 "더이상 서정시를 쓸 수 없는 시대"(아도르노)가 도래했다. 그러나 권투선수 알리의 말대로, "누구나 그럴싸한 계획을 갖고 있다. 한 대 처맞기 전까지는". 1900년 파리만국박람회는, 문명의 힘을 확신했던 유럽인들에게 정말 '그럴싸한 계획'이었다.

우선, 파리만국박람회는 관객의 수와 규모에 있어서 가히 박람회의 절정을 보여 준다. 충격의 강도만 놓고 보면 그 이전에 열린 1889년 만국박람회만은 못했으나(이 박람회의 투 톱은 에펠탑과 철도였다), 20세기의 개막과 함께 본격적인 스펙터클의 시대를 열었다는 점에서 주목할 필요가 있다. 야간을 훤히 밝힌 전구등, 움직이는 보행로(무빙워크), 열기구에서 영사기 여러 대를 동원해 사방으로 이미지를 쏘아 연출한 풍경 파노라마(이를테면 아이맥스), 그리고 서양인들의 오리엔탈리즘을 자극하는 아시아와 아프리카 식민지의 파빌리온들까지, 시뮬레이션할 수 있는 모든 이미지들을 시뮬레이션했고, 과학·산업·예술 생산물 등 전시할 수 있는 거의 모든 것을 전시했으며, 영화, 연극, 음악 콘서트 등 관객의 이목을 사로잡는 공연들이 쉼 없이 펼쳐졌다.[도판 24, 25] 마침 영국에서 유학 중이던 나쓰메 소세키도 이 박람회를 몇 차례 방문했던 모양이다. "유명한 에펠탑 위에 올라 사방을 둘러보는데, 이는 300미터 높이에 인간을 상자에 넣어 쇠줄로 끌어올리고 내리는 방식이다. (······) 사람들 인파가 거대한 산과 같았다"고 적고 있다.(요시미 순야, 『박람회』, 이태문 옮김, 논형, 2004, 100쪽에서 재인용) 소세키의 성정으로 추측해 보건대, 그처럼 위압적이고 과시적인 문명과 서구인들의 호들갑스러운 리액션을 보면서 혀를 끌끌 찼을지도 모른다. 그나저나 산처럼 모여든 관람객들은 알았을까. 천국으로 가는 문이라 생각했던 박람회가 실은 지옥문이었다는 사실을(로댕의 「지옥문」은 1880년에 기획되었는데, 1900년에야 석고 작업이 시작된다. 기가 막힌 우연이다).

기 드보르의 말대로 "현대적 생산 조건들이 지배하는 사회에서 모든 삶은 스펙터클의 거대한 축적물로 나타난다".(기 드보르, 『스펙터클의 사회』, 유재홍 옮김, 울력, 2014, 13쪽) 파리 만국박람회는 우리 삶 자체가 스펙터클이 되고 있음을 증거하는 장이었다. 와서 보라, 이것이 우리의 문명이요, 삶이다! "스펙터클은 반박과 접근이 불가능한 거대한 실증성으로 나타난다. 그것은 오로지 '보이는 것은 좋은 것이며, 좋은 것은 보이는 것이다'라고 말할 뿐이다. 스펙터클이 원칙적으로 요구하는 태도는 무기력한 수용이다."(기 드보르, 앞의 책, 20쪽) 거대한 스펙터클과 더불어 유토피아와 무한한 진보에 대한 희망은 무럭무럭 자라났다. 인간은 신적인 존재가 되었다. 니체가 옳았다. 신은 죽었다. 인간이 신이 되었기 때문이다. 그로부터 한 세기 후,

[도판 24]

파리만국박람회의 시네오라마

[도판 25]

파리만국박람회 전경들

하늘을 날고(라이트 형제의 글라이더 비행시험은 1900년에 시작되어 1903년에 성공한다), 밤을 훤히 밝히고, 먼 데서 벌어지는 일들을 내 눈앞에서 시청하겠다는(TV) 1900년대의 꿈은 현실이 되었다. 이제 세계는 매끈한 모니터 안에서 작동하고, 밤은 사라진 지 오래다. 100년 전의

인간들이 경탄해 마지않던 기계장치들은 딱지처럼 접히고 접혀 우리의 손 안으로 쏙 들어왔다. 그래서? 그래서 우리는 충분히 자유로운가?

니체의 철학적 화두 중 하나는 허무주의다. 기독교의 허무주의, 역사의 허무주의, 진보의 허무주의… 모든 '이상(理想)주의'가 드리운 짙은 그림자. 인간은 어떻게 무를 의지하게 되는가. 이상을 만듦으로써 그리된다는 것이 니체의 결론이다. 천국과 지옥이 있다면, 여기가 바로 거기다. 지상에서 얽히고설키면서 서로를 먹여 살리는 것들 바깥에 그것들을 있게 한 '제1원인' 같은 것은 없다. 하지만 인간들은 이 사실을 견뎌 낼 수가 없다. 초월적 위치에서 우리의 삶을 주재하는 궁극의 원인이 없다면 왜 '아무 잘못도 없는' 내가 이런 불행을 겪어야 한다는 말인가. 신을 만들어 내는 것은 삶에 대한 원한이다. 그런데 삶을 신이 내린 벌로 만들어 버린 원한의 인간이 이번에는 어조를 바꿔 삶 너머를 예찬하기 시작한다. 참고 견디다 보면 좋은 날이 오겠지, 그곳이 낙원일 거야, 그래도 우리는 점점 좋아지고 있어, 시작은 미약하지만 끝은 창대하리라! 울증과 조증은 한 몸이요, 원한과 기대는 쌍생아다.

지금 여기에는 없지만 앞으로 도래할 것, 도래해야 할 것으로서의 유토피아. 미래는 현재의 삶에 대한 '보상'으로 주어질 것이라는 믿음. 그러나 모두가 알다시피, 천지는 불인(不仁)하여 만물을 지푸라기로 만든 개처럼 여긴다 하지 않는가. 이 우주에는 인간의 마음대로 되는 것도 없지만, 그렇다고 신의 마음대로 되는 것도 아니다. 자연은 그저 그러할 뿐 의도도 없고 차별도 없다. 이 사실을 이해하지 못하는 한

우리는 유토피아에 대한 꿈을 내려놓지 못한다. 모두가 평등하고 모두가 자유롭고 모두가 마음껏 자기의 꿈을 실현하며 살아가는 세상? 이게 기만이고 허상이라는 사실을 삶이 매 국면마다 알려 주는데도 우리는 끝내 기대를 내려놓지 못한다. 그래서 늘 우주와 인간은 엇박자다. 꿈꾸고 좌절하고, 희망하다가 절망하고, 기대하고 실망한다. 이상주의와 허무주의는 이렇게 서로를 자양분 삼아 꼭 붙어 살아가는 자웅동체다. 하여, 허무주의에서 벗어나려면? 간단하다. 이상을 내려놓으면 된다. 미래와 꿈 앞에서 도주하라! '이상'이라는 이름의 허무와 부정으로부터 달아나지 않는 한 똑같은 쳇바퀴 속이다.

니체는 평생토록 이 '이상주의-허무주의'와 싸웠다. 그 싸움을 아마도 '자기극복'이라 명명한 것일 테다. 그렇게 긴 싸움을 지속하던 니체는 생애 마지막 10년을 멍하니 앉아 있다가 20세기가 도래하자마자 세상을 떠났다. 유토피아의 꿈에 도취한 대중들이 산처럼 박람회장으로 몰려들던 바로 그 해, 그 대중의 허망한 꿈과 싸우던 니체는 파리에서 그리 멀지 않은 바이마르에서 자신이 누군지도 모른 채 생을 마감한 것이다.

이후 유럽은 두 번의 세계대전과 파시즘을 겪으면서 풍비박산이 나고 말았다. 그뿐인가. 역사상 가장 치명적 인플루엔자였다는 스페인독감은 1918~1919년 두 해 동안 무려 5천만 명의 사망자를 기록하고서야 잠잠해졌다. 코로나가 발발한 때로부터 꼭 100년 전이다. 세기 말의 정신적 불안과 세기 초의 과장된 꿈, 그리고 아무도 예상치 못

한 팬데믹. 이 강렬한 기시감이라니. 1900년으로부터 갑자(甲子)가 두 번을 돌았건만, 우리는 뭐가 변한 거지?

함께 먹음,
함께 나눔

20세기 미술에서 추상화의 경향이 대세가 된 것은 단지 미술의 내적 논리에 따른 결과였을까? 말레비치(Kazimir Severinovich Malevich, 1878~1935)의 이른바 '절대주의(Suprematism) 회화'는 회화의 영도(零度)를 향한 시도였다. 화면에 화면 바깥을 연상시키는 아무것도 남기지 말 것! 영도를 향한 열정 아래 모든 형상을 무(無)로 환원한 결과가 「검은 사각형」이었고, '검다'와 '사각형'마저 지운 것이 「흰 바탕 위의 흰 사각형」이었다.[도판 26, 27] 하지만 아직 '흼'과 '사각형'이 남아 있다는 점에서, 이 시도는 실패다. 말레비치의 시도와 무관하게, 회화의 영도(흰 캔버스)에서 완전히 새롭게 시작한 건 회화가 아니라 영화(흰 스크린)였다. 말레비치가 추구한 '절대주의'란 무엇인가. 나는 이를 '감각이 표백된 세계'에 대한 열망이었다고 해석한다. 전하기로는, 말레비치는 『도덕경』의 독자였다고 하는데, 자신이 이해한 『도덕경』의 무(無)와 허(虛) 개념을 회화에 적용한 결과가 아니었을까 상상해 본다. 모든 형태와 색채의 절대적 근원 혹은 초월적 도달점으로서의 무(無).

몬드리안의 신조형주의 역시 기본적인 조형요소(기본색, 선, 면)만으로 미술의 완전한 유토피아에 이르고자 했다. 이 세계는 심각하게 오염되어 있으므로 미술은 세계 너머로 초월해 가야 한다는 논리다. '그 자체로' 존재하는 순수 조형의 세계에 대한 꿈. 문제는 이들의 시도가 아니라 이들의 꿈이다. 예술이 '외부'를 철저히 제거할 수 있으리라 믿었다는 것, 외부성을 제거한 '순수의 영토'를 꿈꿨다는 것. 그러나 이 무구(無垢)한 유토피아야말로 '위생'을 부르짖으며 등장한 근대문명의 이상이 아니던가. 유리와 철로 이루어진 투명하고 청결한 세계란 결국 더러운(=비정상적인=비균질한) 일체의 것을 소거해 버린 폭력의 세계라는 사실을 그들은 보지 못한 것일까, 보고도 모른 체한 것일까.

[도판 26]

검은 사각형
말레비치, 1915

[도판 27]

흰 바탕 위의 흰 사각형
말레비치, 1918

이반 일리치는 근대에 이르러 어떻게 신체에서 감각기관이 분리되었는지, 이로 인해 신체와 대상이 맺고 있던 직접적 관계성이 어떻게 파열되었는지를 파고드는 '감각의 계보학'을 시도한다. 근대 이전에 사람들이 거쳐 가던 장소는 결코 시각적으로 향유될 수 있는 배경

이 아니었다. 이를 이해하려면 거꾸로 지금 우리가 어떤 식으로 장소를 '풍경화'하는지 생각해 보면 된다. 카메라를 상시 휴대하는 우리 동시대인은 어딜 가든 세계를 프레임화한다. 땅의 감촉, 그 장소를 채우는 소리들, 그곳의 독특한 냄새 같은 것에는 별 관심이 없다. 오로지 멋진 풍경, 예쁜 구도 타령이다. 더럽고 위험하고 불편한 것은 시야에서 다 지워 버리고, 인간마저 제거해야 '완전한 풍경'이 된다. '관광'(觀光, sightseeing)은 글자 그대로 장소를 시각적으로 전유하는 '눈의 여행'이다. 심지어 사는 집을 고를 때도 '뷰'(view)가 중요하다. 창문 한번을 열어 볼 짬이 없이 아침에 나가서 밤이면 돌아와 쓰러져 자는 게 전부인 집이라도, 어쨌든 뷰와 인테리어는 포기하지 못한다. 장례식장, 쓰레기소각장, 묘지, 장애인을 위한 특수학교도 우리 동네에는 있으면 안 된다. 그것들은 냄새나고 불쾌하고 예쁘지 않은, 즉 '뷰'에 포함되어서는 안 되는 것들이기 때문이다.

이반 일리치에 따르면, 세계가 시각화됨과 동시에 다른 감각들은 제거되거나 은유화되었다. 가난한 것은 냄새나는 것이고 더러운 것이요, 교양 있는 것은 향기로운 것이고 청결한 것이라는, 후각의 계층화가 이루어진 것이다. 뿐만 아니라 장소를 구성하던 청각의 중요성도 사라졌다. 일리치는 강연에서 마이크 사용을 꺼렸다고 한다. 마이크는 강연자와 청중 사이에서 진짜 목소리를 가릴 뿐 아니라 말하는 이가 중얼거리는 것을 억제시키기 때문이다. 살아 있는 목소리는 화자와 청자가 만나는 '장소의 그릇'을 만들어 내는데, 이때 장소는 결코

획일적이지 않다. 화자의 바로 앞인지, 멀리 떨어진 뒤쪽 구석인지, 한 가운데인지에 따라 목소리가 퍼지는 정도는 다르다. 청자는 화자와의 거리에 따라 자신의 청각을 조율해야 한다. 음파가 아니라 맨살의 목소리, 그게 화자와 청자의 '장소'를 형성한다. ('마을'도 원래는 교회의 종소리가 퍼지는 소리의 경계를 의미했다고 한다.) 구체적 관계와 무관하게 공간 자체가, 사방을 균질하게 채우는 음파가 따로 있는 것이 아니다.(야마모토 테츠지, 『이반 일리치 문명을 넘어선 사상』, 이적문 옮김, 호메로스, 2020 참고)

우리가 살아가는 세계는 몸들의 접촉을 통해 구성되는 공통의 환경이다. 그곳에 거주하는 몸들은 모두 고유한 생김새만이 아니라 고유한 냄새와 피부결, 그리고 고유한 음색을 지니고 있다. 감각이란 타자를 만나는 문이요, 그 문을 열고 들어가기 위해서는 얼마간의 용기가 필요하다. 타자의 신체란 본디, 자기것이 아니라는 이유만으로도 악취나고 흉물스러운 것이기 때문이다. 그럼에도 불구하고, 상대의 말을 듣기 위해 '몸'을 기울이고, 누군가와 타액 섞인 음식을 나누는 것으로부터 타자와의 만남은 시작된다.

"혼자서 식사를 한다는 것. 이것은 독신으로 사는 것에 대해 제기되는 가장 강력한 이의다. 혼자서 하는 식사는 삶을 힘겹고 거칠게 만들어 버린다. (……) 음식은 더불어 먹어야 제격이다. 식사하는 것이 제대로 효과를 내기 위해서는 나누어 먹어야 한다. 누구와 나누어 먹는가 하는 것은 그다지 중요하지 않다. 예전에는 식탁에 함께 앉은 거지가 매 식

사시간을 풍요롭게 만들었다. 중요한 것은 나누어 주는 것이었지 식사를 하면서 나누는 담소가 아니었다. 그러나 놀랍게도 음식을 나누지 않은 채 이루어지는 사교 또한 문제가 된다. 음식을 대접함으로써 사람들은 서로 평등해지고 그리고 연결된다. (……) 모든 사람이 각자 혼자서 식사를 하고 자리를 일어서는 곳에서는 경쟁의식이 싸움과 함께 일어나기 마련이다."(발터 벤야민, 『일방통행로/사유이미지』, 최성만·김영옥·윤미애 옮김, 길, 2007, 141~142쪽)

'함께 앉아 밥을 먹음'은 감수성을 확장할 수 있는 최고의 배움터다. 함께 밥을 먹을 때 우리는 밥만 먹지 않는다. 타액을 나누고 말을 나누고 몸짓을 나누고 마음을 나눈다. 이 감각의 나눔 속에서 그는 내가 되고 나는 그가 된다. 그와 나는 아무것도 아닌 것이 된다.

파졸리니(Pier Paolo Pasolini, 1922~1975)는 『데카메론』의 이야기를 화가 조토(Giotto di Bondone, 1267?~ 1337)의 관점에서 재구성하여 영화화했다. 조토의 종교화는 어떻게 탄생했을까? 조토가 그린 예수, 마리아, 제자들의 얼굴은 어디에서 왔을까? 파졸리니의 영화에서, 벽화 제작을 의뢰받은 조토는 성화(聖畫)를 그리기 위해 민중의 삶 속으로 뛰어든다. 시장에서, 촌락에서, 수도원에서 그가 만난 민중들은 유쾌하고 분방하다. 싸우고 화해하고 사랑하고 먹고 취한다. 조토는 이 왁자한 세속의 삶에 머물렀다가 유쾌한 웃음을 머금고 예배당으로 돌아와 그가 본 필부들의 얼굴로 성화를 채운다. 조토의 회화에서 보

이는 인물들의 생동감, 미묘하면서도 설득력 있는 몸짓의 표현과 여기에서 느껴지는 다양한 감정의 결들은 그가 민중들과 함께 모든 것을 나눈 결과였으리라고, 파졸리니는 생각한 듯하다.

혼밥과 혼술을 즐기는 자는 결코 예술가가 될 수 없다. 그것은 감각의 무능력에 대한 고백이다. 타인의 현존을 감당하지 않으려는 나르시시즘의 발로다. 타인은 속이 훤히 비치는 투명한 유리가 아니라 피와 살과 뼈와 겹겹의 마음을 지닌 미로와 같다. 예술가는 그런 미로를 이리저리 방황하며 탐색하는 외계의 침입자다. 예술가는 예민하다. 예민하고 섬세하지 않으면 누구나 느끼는 것을 누구나 느끼는 상투적인 방식으로밖에 느낄 수 없다. 그러나 예민함은 취약함이 아니다. 자신의 감각이 타자에 의해 침투당하고 변환되기를, 동시에 침투하고 변환하기를 두려워하는 것은 예민함과 무관하다. 나의 감각은 나의 것이 아니다. 혼자서는 아무것도 느낄 수 없다. 이 사실을 이해한다면, 타자들과 교감하고 함께 나누고 함께 웃고 싶다면, 부디 혼밥을 거두시라.

감각도
배워야 한다

2014년, SNS에 올라온 사진 한 장이 회자된 적이 있다. 암스테르담

국립미술관(Rijksmuseum)이 자랑하는 걸작 렘브란트의 「야경」이 전시된 룸 의자에 앉아 열심히 스마트폰을 보는 소녀들을 찍은 사진이다.* 이들은 지금 뮤지엄 앱을 통해 「야경」과 관련된 정보를 검색 중이라는 항변(?)도 있었지만, 나를 비롯해 대부분의 사람들은 이 말을 믿지 않을 것 같다. 실제로 미술관에 가 보면, 선생님을 따라 단체로 견학 온 학생들 대부분은 그림에 관심이 거의 없다는 걸 알게 된다. 「야경」을 앞에 두고도 「야경」을 보지 않는다. 그런 건 어차피 인터넷에 치면 다 나올 텐데, 굳이 지루하게 설명을 들어 가며 볼 필요가 있겠는가. 일단 저장해 놓고 언제 어디서나 마음만 먹으면 리플레이할 수 있다. 그러니까 그런 건 나중에, 나중에… 사람들은 눈앞에서 펼쳐지는 현실을 유예한 채 쉴 새 없이 업로드되는 스마트폰 속의 이미지와 톡에 마음을 뺏긴다.

스마트폰과 유튜브, 넷플릭스가 사라진 시공간에서 살아갈 수 있을까? 마음을 빼앗기는 영역이 다르고 정도가 다를 뿐 이쯤이면 집단 중독이다. 스티브 잡스를 비롯한 실리콘 밸리의 엘리트들이 자기 자식에게는 아이패드, 아이폰 등의 기기사용을 제한하고 직원들에게 트위터 활동을 자제시키는 이유는 명백하다. 그것이 어떻게 우리의 감각과 사고 능력을 마비시키는지를 너무나 잘 알기 때문이다. 발밑

* 구글에 Gijbert van der Wal이라는 이름을 치면 사진 이미지를 볼 수 있다.

에 떨어진 크고 작은 문제들, 사고와 결단을 요하는 복잡한 문제들 앞에서 우리는 달아난다. 몸의 통증을 느끼면 습관적으로 진통제를 복용함으로써 통증을 소거해 버리듯이, 마음의 통증을 느낄 때 우리는 문제를 직시하기보다는 문제상황 자체를 잊게 만들어 주는 무언가에 자신을 내어 준다. 유사한 콘텐츠의 무한 루프에 오감을 맡긴 채 자동적으로 웃고 울면서 빠져드는 무념무상(無念無想)의 상태. 물론 이때의 무념무상은 생각을 '넘어선' 상태가 아니라 생각하기를 포기한, 극도의 무기력 상태다. 문제의 회피—문제를 눈앞에서 소거시키는 쾌락에 대한 선호—강박적이고 조건화된 쾌락 추구. 중독의 시작이다. "중독은 기억이고 반사적 반응이다. 중독은 자기에게 해로운 어떤 대상으로 자기 뇌를 훈련시키는 것"이다.(데이비드 T. 코트라이트, 『중독의 시대』, 이시은 옮김, 커넥팅, 2020, 17쪽) 데이비드 T. 코트라이트는 이처럼 도취에 의한 쾌락과 중독을 동력으로 삼아 움직이는 이 시대를 "변연계 자본주의"로 규정한다. 뇌의 변연계가 쾌락과 동기, 정서적 기능과 연관되어 있다는 점에 착안하여, 쾌락과 악덕과 중독의 순환에 기반한 자본주의의 속성을 규정한 것이다. 소비시스템에 의존하는 수동적 쾌락은 우리의 사고를 반응적인 차원에 머물게 하고, 이는 자기파괴적인 습관을 형성하는 데 이른다. 스스로 생각하고 질문하기를 중단하면 자극에 취약해질 수밖에 없고, 자극에 취약하다는 것은 반응이 자동적이라는 뜻이다. 중독을 피할 길이 없다.

영화관에서 영화를 보는 것과 OTT 서비스를 통해 혼자서 '자유

롭게' 영화를 보는 것은 전혀 다른 경험이다. 영화를 보다가 중간에 나오는 건 각자의 선택이지만, 어쨌든 영화관에서 한 편의 영화를 보는 일은 두 시간이든 세 시간이든 다른 사람들과 그 장소와 시간을 온전히 공유하는 집단 체험이다. 장면을 놓쳤다고 앞으로 돌릴 수도 없고, 잠깐 볼 일을 보기 위해 화면을 정지시킬 수도 없다. 그러나 혼자 온라인 서비스를 통해 영화를 볼 때는 두세 시간을 온전히 영화에 집중하는 경우가 거의 없다. 스킵과 중지, 앞으로 되돌아가기가 얼마든지 가능하기 때문에 집중력이 현저히 떨어진다. 이마저도 수고스럽게 느껴진다면, 유튜브에 널린 영화 콘텐츠들을 소비하면 된다. 대부분의 콘텐츠들은 친절하게도 15분 내외로 영화 한 편을 깔끔하게 요약해 준다. 주요 장면을 중심으로, 시작부터 결말까지 매끈하게, 그럴듯한 장면 해석까지 덧붙여서. 콘텐츠 소비자들에게는 무한한 선택의 자유가 널린 듯하지만, 사실상 '좋아요'를 유도할 수 있는 콘텐츠들은 어느 정도 뻔할 수밖에 없다. 구매 전에 미리 체험해 보라는 상품 판매전략처럼, 작품이 자신의 취향에 부합하는지를 미리 테스트해 본다.

음악을 소비하는 패턴도 유사하다. '1분 미리 듣기'로 먼저 '시식'을 해 본 다음 도입 부분이 입맛에 맞으면 구매, 아니면 패스다. '아, 망했다' 싶은 결과를 무릅쓰고 전체 앨범을 주의 깊게 듣는 일은 거의 없다. 첫 곡부터 끝 곡까지 앨범을 듣기보다는 대중적으로 검증된 결과라 할 수 있는 음원 차트를 안전하게 소비하는 쪽을 택한다. 미술? 미술은 거의 디자인과 동의어가 된 듯하다. 내 얼굴과 내 몸과 내 집과

내 물건을 예쁘게 꾸미는 기술로서의 미술. 이제야 그 말에 딱 어울리는 옷을 입은 듯, 미술은 '아름답게 하는[美] 재주[術]'가 되었다. 매너가 사람을 만든다더니, 감각하는 방식(매너)이 우리의 취향을 만들고 있다.

요컨대, 우리가 감각하는 방식은 개인의 취향과 기질로 환원될 수 없다. 사회를 구성하는 복잡한 배치에 따라 감각의 관문인 신체의 존재방식이 달라지고, 신체와 세계가 만나는 방식이 다르면 같은 대상에 대해서도 다른 감수성이 생겨날 수밖에 없다. 오래전 일이지만, 드라마 <대장금>에서 어린 장금이가 "저는 제 입에서 홍시맛이 났는데, 어찌 홍시라 생각했느냐 하시면… 그냥 홍시 맛이 나서 홍시라 생각한 것이온데…"라고 대답했던 장면이 있다. 상궁마마는 '타고난 미각'이라며 장금이를 극찬하지만, 사실 '홍시 맛'이라는 것도, 홍시 맛을 감별해 낼 수 있는 '절대미각'이라는 것도 존재하지 않는다. 어떤 음식과 함께 먹는지, 배설 후에 먹는지 전에 먹는지, 또 식습관과 유전적 요소, 사회적 관습, 기분 등에 따라 맛은 얼마든지 달라질 수 있다고 한다. 하지만 어린 장금이는 적어도 우리처럼 자극적인 맛에 길들여지지 않았기 때문에 '단맛'이 아니라 '홍시 맛'을 감별해 낼 수 있었다. 사물들 하나하나를 다른 맛으로 식별하고 느낄 수 있었던 것이다. 그러나 우리는 극단적으로 달고 짜고 매운 맛 외에는 맛을 모른다. 미각을 통해 사물과 교감하는 것이 아니라 익숙한 화학약품의 자극에 반응할 뿐이다.

모니터가 내뿜는 빛의 자극에 길들여지면 현존하는 사물과 어우러지는 시시각각의 빛에 대한 민감성을 상실하게 된다. 현실의 빛이 만들어 내는 색감은 모니터 속의 그것만큼 화려하고 명징하고 밝지 않기 때문이다. 이어폰을 꽂고 외부의 소음을 모두 차단한 채 음악을 듣는 데 익숙해지면, 현실 속의 모든 소리들은 불쾌한 소음 외에 아무것도 아니게 된다. 이 감각적 무능력을 감각적 즐거움이라 할 텐가? 이토록 편협한 감각적 쾌/불쾌를 계속 고수할 참인가? 우리의 감각기관이 어떤 조건 위에서 작동하는지, 우리의 신체가 어떤 것들과 어떤 식으로 마주치는지와 무관하게 감각적으로 좋고 나쁜 대상이 있는 것도 아니고, 좋은 것을 좋다고 나쁜 것을 나쁘다고 느끼는 '나의 감각'이 있는 것도 아니다. 스피노자가 말한 대로, 우리는 어떤 것이 좋기 때문에 욕망하는 게 아니라 욕망하는 것을 좋은 것이라고 생각할 뿐이다. 감각에 대해서도 마찬가지로 말할 수 있다. 이 변화무쌍한 감각을 벗어날 수 없고 벗어나서도 안 되지만, 그 감각이 수반하는 쾌와 불쾌의 느낌에 사로잡혀서도 안 된다. 아울러, 감각이 발생하는 조건을 질문하지 않은 채 감각적 쾌/불쾌를 자신과 동일시해서도 안 된다. 사유를 수반하지 않는 감각은 비록 쾌락을 생산하더라도 우리를 수동적이고 예속적인 상태로 구속한다. 하여, 감각도 배워야 한다. 걷는 법, 말하는 법을 배우듯이 듣는 법과 보는 법을, 느끼는 법을 배워야 한다. '느낌적 느낌'에 머무를 게 아니라 자신의 느낌을 언어로, 리듬으로, 이미지로 번역하는 법을 배워야 한다.

니체가 권하는 배움의 방법은 이렇다. 음악을 배우려면 우선 전체적인 주제와 선율을 파악해야 한다. 귀를 기울여 특정한 소리의 계열을 파악해 내고, 나름의 기준에 따라 경계를 나눈 다음, 충분히 익숙해져야 한다. 낯설고 불쾌한 것마저 부드러운 마음으로 참아 내고 견디다 보면, 마침내 그것에 익숙해지고, 그것을 사랑하게 되리니. 무엇을 배우든 마찬가지다. 바로 그것이 되어라.

니체는 말한다. 그렇게 우리는 모든 것을 배운다고. 사랑도 그런 방식으로 배워야 한다고. 이것이 바로 생소한 것에 대한 선의와 인내, 공정함과 온후함이라고. 하니, '꽂히는' 것을 너무 믿지 마시길. 우리를 즐겁게 하는 것이 치명적 독이 될 수 있음을 잊지 마시길. 반복건대, 감각을 통해 해방에 이를 수도 있고 감각에 갇혀 예속에 이를 수도 있다. 해방이냐 중독이냐! 이것이 문제다.

3.
감각의
논리

감각에서
사유로

한나 아렌트가 1961년에 예루살렘에서 벌어진 나치 전범 아이히만의 재판과정을 지켜본 후 도출한 개념은 '악의 상투성'(banality of evil)이었다. 아이히만이 차라리 끔찍한 악마성을 보여 주었더라면 덜 섬뜩했을지 모른다. 그러나 아렌트가 아이히만에게서 목격한 것은 남다른 악마성이 아니라 '남다른 것'이라고는 전혀 없는 인간, 너무나 평범하고 너무나 뻔해서 도무지 아무것도 '달리' 사유할 수 없는 인간이었다. 아이히만은 괴물이나 악마가 아니라 오로지 상투어로밖에 말할 수 없는 자, 달리 말해 '말하기의 무능성', '생각의 무능성', '타인의 입장

에서 생각하기의 무능성'을 보여 주는 자였다는 것. 정신이 퍼뜩 드는 듯하다. 악이 사유할 수 없는 자들, 즉 오로지 상투어로밖에 말할 수 없는 자들의 행위라니. 상투어와 관용구로밖에 사고할 수 없다는 것은 생성하는 모든 사건에 대해 아무런 주의를 기울이지 않음, 감각의 통로를 닫아 버림을 뜻한다. 그러면 무엇이 남는가. 자기 자신과 자신의 것들로 이루어진, 문도 없고 창도 없는 폐쇄적 영토가. 그는 이 영토를 안전하다고, 아름답다고 느낄지 모르지만, 바깥에서 보기에 그는 유폐된 자다. 누구도 가두지 않았건만 스스로 갇힌 자다. 세상에 이보다 더한 형벌이, 이보다 더 끔찍한 악(나쁨)이 또 있을까.

아이히만이 악행을 저지른 것은, 그가 악하거나 병적이었기 때문이 아니라 '사유하지 못하는 정상인'이었기 때문이다. 나는 시키는 대로 했어요, 나는 몰라요, 내가 뭘 잘못한 거죠?, 내 책임이 아니에요… 자신이 누구와 함께 살아가고 무엇을 행하고 있는지 전혀 사유할 수 없었던 어리석음, 이것이 천박함이고 악이다. 이는 근본적으로 타자와 세계에 대한 무감각함의 발로다.

"여기, 무감각한 한 인간이 있었다. 무엇이 결여되었는지, 그 자신이 아닌 것이 무엇인지, 순수한 비자기성(非自己性) 속의 세계란 무엇인지, 그리고 비자기에 고유하게 존재한다고 주장하는 것들이 무엇인지에 무감각한 한 인간이 있었다. 여기 어떤 사람이 있었다. 나그네일 수 없었고, 얽힐 수 없었고, 살기와 죽기의 선들을 쫓을 수 없었고, 응답-능

력을 배양할 수는 없었던 사람. 자신이 하고 있는 일을 자신에게 설명할 수 없었고, 결과들 속에서 그리고 결과와 함께 살 수 없었고, 퇴비를 만들 수 없었던 어떤 사람이 있었다. 기능이 중요하고 임무가 중요할 뿐, 세계는 아이히만에게 문제가 아니었다. 평범한 사유의 결여에서 세계는 문제가 아니었다. 도려낸 공간들은 모두 정보를 평가하기, 친구와 적을 결정하기, 바쁜 일을 하기로 채워진다. (……) 놀라운 사유의 포기.

(도나 해러웨이, 『트러블과 함께하기』, 최유미 옮김, 마농지, 2021, 67~68쪽)

자기 삶의 안정성 외에는 시종일관한 무관심, 타인들의 이야기에 귀 기울이지 못함, 자기 욕망과 행위의 맥락에 대한 무지, 자신의 판단에 대한 성찰의 부재. 이런 것들이 우리로 하여금 생각하던 대로 생각하게 하고, 느끼던 대로 느끼게 한다. 우리, 관성의 노예들. '무감각'하다는 것은 느끼지 못한다기보다는 습관적인 방식으로밖에는 느끼지 못함을 뜻한다. 관성 역시 자연의 법칙이니만큼 자연스러운 것이지만, 우리에게는 이 관성에 브레이크를 걸 수 있는 힘 또한 내재해 있다. 단, 관성에 따라 사는 데는 힘이 덜 드는 데 비해, 관성에 제동을 걸기 위해서는 얼마간의 충격 내지는 위험을 감수할 수 있는 용기가 필요하다. 익숙한 영토로부터 떠난다는 건 그만큼 어렵고, 그렇기 때문에 우리는 '평범함=사유하지 않음'이라는 안전지대에 머물고 마는 것이다. 이러한 관성을 멈추는 강력한 브레이크, 그것이 바로 사유의 힘이다.

그렇다면 사유하기를 어떻게 시작할 것인가. 들뢰즈에 따르면, "사유는 자신의 선한 본성과 선한 의지를 전제하는 것으로 만족하고 어떤 공통감, 어떤 이성, 어떤 보편적 본성의 사유의 형식 아래 머물러 있는 한에서는 도대체 전혀 사유하지 않는다. (……) 사유는 오로지 '사유를 야기하는 것', 사유되어야 할 것에 직면하여 겪게 되는 강제와 강요의 상태에서만 사유할 따름이다".(질 들뢰즈, 『차이와 반복』, 김상환 옮김, 민음사, 2004, 321~322쪽) 우리로 하여금 사유하지 않을 수 없게 만드는 '강요의 상태'란 신체의 안온한 균형을 깨뜨리는 우발적인 경험들이다.

이를 잘 보여 주는 예가 선문답의 '봉'(棒)과 '할'(喝)이다. 선사들의 일화에는 제자의 습관적 개념이나 전제들을 깨우치기 위해 불시에 소리를 지르거나(할!) 몽둥이로 탁! 치는 경우가 종종 나오는데, 우리 역시 그럴 때가 있다. 넋을 놓고 멍한 상태에 있는데 누군가 탁 치거나 소리를 버럭 지르면 정신이 버쩍 드는 그런 경우 말이다. 외침이나 몽둥이질 같은 불시의 가격(加擊)은 신체를 구성하는 힘들의 배치를 순간적으로 변환시키는데, 이때 발생하는 감각적 차이(놀란다, 가슴이 뛴다, 통증을 느낀다…)가 생각을 하지 않을 수 없게 만든다. 불의의 사고, 누군가와의 만남 혹은 헤어짐, 기존의 방식으로는 도무지 해석할 수 없는 사건들 앞에서 호흡이 가빠 오고 몸은 덜덜 떨리고 머리는 윙윙 소리를 내며 헛돌기 시작한다. 몸이 먼저 신호를 보내오는 것이다. 생각을 해! 생각을 하라구! 사유를 강요하는 것은 '감각적인 것'(차이)의 발생이다. 우리의 인식능력들이 기존의 방식대로 작동하

기를 멈추는 순간, 즉 신체를 강타하는 감각들이 불쑥 침입해 오는 순간, 인식이 마주한 이 막다른 골목에서 비로소 사유는 발생한다. 이대로는 안 되겠어, 이대로는 한 발짝도 움직일 수가 없어… 이 순간을 꽉 붙들어야 한다.

조에 부스케(Joë Bousquet, 1897~1950)는 문학도를 꿈꾸던 청년이었다. 그러나 의사 아버지는 아들도 의사가 되기를 바랐고(세상의 아버지들이란!), 조에 부스케가 아버지에 대한 일종의 반항으로 택한 것이 자진입대였다. 아버지에 대한 복수가 성공했다고 해야 할지, 1차 세계대전 당시 전방에서 싸우던 스무 살의 청년 부스케는 그만 큰 부상을 입고 하반신이 마비된 상태로 깨어나게 된다. 이런 상황에서 흔히 그러하듯 그는 자살을 시도했고, 통증을 잊기 위해 아편을 복용했다. 깨어나지 않기를 바라면서 잠들었으며, 침대에 누워 자신과 세상을 저주했다. 이게 전부였다면 그는 시인이 될 수 없었을 것이다. 설령 시인이 되었더라도 배설적인 시나 써대면서 시와 자신을 욕보였을 것이다. 그러나 반전! 통증이 온몸을 덮친 어느 날, 문득 조에 부스케는 깨닫는다. "고통에 매혹되고 고통을 감내하지 않고는 고통을 사유할 수 없다는 것"을.(조에 부스케, 『달몰이』, 류재화 옮김, 봄날의책, 2015, 53쪽) 내가 고통스러운 것은 고통을 없애려 하기 때문이고, 내가 불행한 것은 불행을 거부하기 때문이다. 그렇다면 차라리 완벽하게 불행을 구현해 버리자, 고통을 강렬하게 원하자! "나는 이 불행을 배우기로 했어요. 왜냐하면 내 영혼이 그것을 바라는 것처럼 보여서요. 나는 내 최선의

세계를 계속해서 건설하고 있어요. 폐허 자체인 세계를 희망하는 일이죠."(조에 부스케, 앞의 책, 102쪽)

조에 부스케는 자신에 대한 비난을 멈추고, 통증을 주시했다. 통증 또한 동일한 감각으로 다가오지 않는다는 사실을 이해했다. 밀려오는 파도처럼 통증의 파고 역시 때로는 높았고 때로는 완만했다. 자신의 통증을 주시하는 힘으로 창문 바깥에서 들려오는 소리에 귀 기울이고, 창을 통해 들어오는 빛을 세심하게 관찰했다. 사물보다 행위들에, 명사보다 동사들에 주의를 기울였다. 그는 더 나아가 보기로 했다. 책을 읽고 그림을 모으고 글을 쓰기 시작했다. 그리고 깨달았다. 예술은 흥분이나 결핍의 결과가 아니며 어떤 것에 반하는 증언이 아니라는 사실을. 예술은 "자신의 모든 것을 수용한 한 사람의 전적인 참여를 기념하는 것이라는"(조에 부스케, 앞의 책, 175쪽) 사실을.

[도판 28]

조에 부스케의 방

부스케의 방.[도판 28] 모르고 보면 그림과 책들로 가득찬 교양인의 평범한 서재처럼 보이지만, 부스케에게 이 방은 우주였다. 세상의 모든 빛과 소리들이 들어오는 창, 글을 읽고 찾아온 친구들을 위해 마련된 의자, 친구들이 가져다 준 그림들과 책들(부스케의 방은 초현실주의자들의 '살롱'이었다고 한다), 무엇보다 매일 다른 감각으로 살아 있음을

일깨워 주는 통증과 흉터들.

감각은 일종의 통증이다. 우주의 모든 것이 동일하다면, 혹은 우주가 고체 상태로 정지해 있다면 아무런 감각도 발생하지 않을 것이다. 그러나 우주와 우주 안에 기거하는 만물은 끊임없는 운동 속에서 차이를 느끼며, 이로 인해 각자의 방식으로 세계를 해석하고 감각한다. 두통, 치통, 복통, 생리통 등의 모든 통증들이야말로 우리의 몸이 외부세계와 상호작용하고, 이를 해석한다는 증거다. 사랑, 감탄, 괴로움 등의 정서 역시 우리가 끊임없이 타자들에 의해, 타자들 속에서 살아가고 있다는 증거다. 느낀다는 것은 일체 번뇌의 출발점이다. 그러나 우리가 그것을 어떻게 이용하는지, 즉 우리가 그것을 어떻게 사유하는지에 따라, 그것은 깨달음의 길로 통하는 문이 될 수도 있고, 무명(無明)의 나락으로 떨어지는 절벽이 될 수도 있다.

세잔,

감각의 수련修練

19세기 후반, 인상주의와 더불어 캔버스는 화가의 비좁은 아틀리에를 벗어나기 시작한다. 인상주의가 포착하려고 했던 것은 '순간적 인상'이었다. 한 순간도 동일하지 않은 빛과 이 빛이 빚어내는 불규칙한 색채에 의해 사물의 윤곽은 깨지고, 형태는 해체된다. 빛으로 채색된

인상주의자들의 화면은 회화사의 빛나는 순간임에 분명하다. 그러나 영광은 오래가지 못했다. 첫 전시가 있은 지 불과 10년 후, 르누아르는 인상주의의 "막다른 골목"에 이르렀음을 토로하며 고전주의 거장들의 가르침으로 돌아갔고, 피사로는 과학을 통해 인상주의 화면의 허약함을 넘어가려 했던 신인상주의에 주목했다.

그리고 세잔(Paul Cézanne, 1839~1906). 그는 인상주의 화면에 '솜방망이' 같은 비전 대신 "박물관에 있는 미술처럼 단단하고 지속적인" 것을 집어넣고 싶어 했다. 그리하여 그는 인상주의가 누리던 일체의 영광을 등진 채 생트-빅투아르(La Montagne Sainte Victoire)로 향했다. 루브르 박물관의 걸작 전부를 합한 것보다도 더 위대한 자연으로부터 다시 시작하고자 했다.

투시도법에 의해 구축된 전통적 회화 공간은 존재하는 것들로부터 변화를 제거한다. 이 경우 회화 평면은 하나의 점(소실점)을 중심으로 질서화됨으로써 공기의 원활한 흐름을 통제하며, 회화의 모든 요소는 대상과 공간에 종속된다. 이와 반대로 인상주의의 캔버스는 모든 것이 변화인, 변화가 모든 것인 공간을 만들어 낸다. 그럼으로써 빛과 대상은 해방되었지만, 안타깝게도 화면은 해방되는 순간 바로 사라져 버리는 잔상(殘像)들, 흔적들의 무덤이 되었다. 세잔은 이 모두를 넘어선다. 그에게 자연은 우선적으로 '진동'이며 '흐름'이다. 그러나 진동은 덧없이 사라지고 마는 순간들이 아니라, 순간 속에 새겨지는 우주적 힘이자 동일성을 생산하는 차이의 장(場)이다.

그렇다면 어떻게 우주의 진동과 흐름을 포착할 것인가. 화가들이 실패하는 것은 그들의 재주 탓이 아니라 화가를 덮고 있는 무수한 이미지들과 견해들 때문이다. 그래서 눈 앞에 사과를 마주하고서도 '있는 그대로'의 사과를 보지 못하고 자신이 아는 사과만을 본다. 사과의 색, 맛, 감촉은 물론 사과의 상징, 앞서 그려진 무수한 사과 그림들 등등 화가의 머리는 사과의 클리셰들로 가득하다. 사과를 '보려면' 먼저 이 모든 것들과 싸워야 한다. 종종 자신이 보는 것 앞에서 오랜 시간 붓을 들지 못하는 화가는 지금, 멈춰 있는 채로 격렬한 전투를 벌이는 중이다. 세잔의 풍경화를 이해하기 위해서는 먼저 그의 오랜 기다림과 침묵을 이해해야 한다. 신중하고 신중하고 또 신중할 것!

"미술가의 전체 목적은 침묵이어야만 한다. 그는 자신 안에 있는 모든 편견의 목소리들을 침묵시켜야 한다. 그는 잊어야, 잊어버려야 하며, 침묵해야 하고, 완전한 메아리가 되어야만 한다. 그러면 완전한 풍경이 그의 존재의 민감한 판 위에 새겨질 것이다. 그런 연후에는, 자신의 재능을 캔버스 위에 그것을 고정시키고 구체화하기 위해 사용해야 할 것이다… 보이는 것으로서의 자연과 느껴지는 것으로서의 자연, 저기에 있는 자연과 여기에 있는 자연[근경과 원경] 모두는 반(半)-인간적이고 반(半)-신적인 삶을 지속하기 위해 융합되어야 한다. 이것이 바로 예술의 삶이며, 원한다면… 신의 삶인 것이다."(Joachim Gasquet, trans. Christopher Pemberton, *Cezanne*, Thames and Hudson, 1991, p.150)

세잔의 풍경화에는 뚜렷한 대상도, 정확한 공간감도 없다.[도판 29, 30] 그런데 놀랍게도, 거기에는 고집스러운 물질성이, 공기에 의해 소통하는 사물들이, 사물들 사이를 연결하는 우주의 에너지가 있다. 사물을 통해, 사물들 속에서 현현하는 신의 삶이 있다. 세잔은 어떻게 감각을 통해 이런 신적 비전(vision)에 이르게 되었는가?

[도판 29]

생트 빅투아르
세잔, 1895

"조금이라도 벌어진 틈새나 구멍이 있어서는 안 되지. 그렇게 되면 정서, 빛, 진실이 그리로 새어 나가고 만다네. 난 캔버스 위에서 모든 것을 한꺼번에 진행시키네. 그리고 동일한 동작, 동일한 확신을 가지고 캔버스 위에 흩어진 소재에 접근하지… 우리가 보는 모든 것들은 흩어지고 사라지지. 자연은 항상 동일하지만 그 외관은 늘 변한단 말일세. 그러니까 우리 예술가의 임무는, 모든 다양한 요소와 늘 바뀌는 외관과 더불어 자연의 영원성의 진동을 전달하는 것이네. 그림이란 모름지기 그 자연의 영원함을 맛볼 수 있게 해 주는 것이어야 하네… 난 자연이라는 쫙 벌어진 손가락들을 잡아서 흩어지지 못하게

[도판 30]

생트 빅투아르
세잔, 1904

꽉 잡아 묶지⋯ 여기, 저기, 그리고 모든 방향에서 말이야. 그런 다음 색채와 색조와 음영을 선택해서 화면 위에 늘어놓고 연결해 나간다네⋯ 그러면 그게 선이 되고, 바위나 나무 같은 대상이 되는 걸세. 나도 모르는 사이에 말이야. 그리고 양감과 색의 가치를 갖는데⋯ 그러면 내 캔버스는 '깍지를 끼게' 되지. 견고하게 말이야. 그렇지만 조금이라도 어긋나거나 느슨해지면, 가령 너무 깊이 해석하거나, 어제의 생각과 모순되는 새 생각에 몰두하거나, 그림을 그리며 딴 생각을 하거나 내가 개입하면, 휙! 하고 모든 것이 부서져 버린다네."(Joachim Gasquet, *Ibid*, p.148)

세잔의 수련을 요약해 보자. 우선, 자연이라는 거대한 박물관 앞에서 자신의 견해를 비운다. 매일, 같은 시간, 같은 자리에서 산을 바라보기. 신체의 리듬을 일정하게 만드는 훈련과 더불어 딱딱하게 굳은 견해가 조금씩 해체되기 시작한다. 그는 자신이 알고 있는 풍경을 보는 대신 "두 원자가 만나는 그날로, 두 회오리바람이, 두 화학적 춤이 결합되는 그날로 거슬러 올라가" 대지의 역사를 상상하고 그 세계를 호흡한다. 세잔은 이를 "경험에 흠뻑 적셔지는" 과정이라 명명했다. 그러나 경험은 이내 흩어져 버린다. 화가에게는 경험을 단단하게 붙들 수 있는 논리가, 감각을 조직할 수 있는 언어가 필요하다. 화가의 수련은 그러한 논리와 언어를 만들어 가는 지난한 과정이다. 세잔은 번번이 실패한다. 다시 시도하고 실패한다. 수많은 생트 빅투아르 풍경화들은 신체의 모호한 감각을 명징한 감각 언어로 풀어내는 과정

에서 계속된 시도와 실패의 흔적에 다름 아니다. 그의 풍경화들이 종종 미완성으로 남을 수밖에 없었던 이유이기도 하다. 화면 곳곳의 여백은 그가 클리셰와의 전투 중에 베인 상처이며 우주의 거대한 힘 앞에서의 멈칫거림이다. 에밀 베르나르에 따르면, 세잔은 사전에 깊이 숙고하지 않은 붓질은 단 한 번도 한 적이 없었다고 한다. 전투가 치열한 만큼, 붓질은 신중해야 했다. 단지 이미지들을 부수고 학대하고 변형하는 데 머무르지 않고 자연의 본질에 이르기 위해서는 무엇보다도 신중하고 엄격해야 한다. 예술가들이 배설적으로 붓을 휘두르고, 즉흥적으로 화면을 채색한다고 생각하는 건 오해다. 누군가를 '예술가'라고 부를 수 있다면, 그를 특징짓는 것은 그가 이룬 것이 아니라 그의 엄격한 수련일 것이다.

본다고 보이는 것이 아니요, 감각한다고 감각되는 것이 아니다. 보고 감각하는 행위는 관습과 개인의 습속에 고착되어 있기 때문에 우리는 '경험에 흠뻑 적셔지지' 않는다. 혹은 경험에 빠져 허우적거리느라 그 경험들을 감각적 논리로 번역해야 한다는 사실을 망각한 채 즉흥적으로 붓을 놀린다. 전자는 관습에, 후자는 감각에 복종한 결과다. 그러나 세잔은 복종을 거부한다. 예술가에게 복종의 문제는 정치권력이 아니라 자신의 습관과 연관된 문제다. 예술가에게 습관보다 더 지배적인 권력은 없다.

세잔의 부단한 시도가 말해 주는 것은, 감각의 수련을 통해 우리는 우리 자신과 우리가 알고 있던 세계의 구속으로부터 풀려나게 된

다는 사실이다. "우리는 세상 안에 있는 것이 아니라 세상과 더불어 생성되고" 있다는 것(들뢰즈, 『철학이란 무엇인가』, 243쪽), 자신이 "믿는 세계를 망각할 때 그 망각이 발산하는 향기 속에 네 삶이 있다"는 사실(조에 부스케, 『달몰이』, 131쪽)을 깨닫는 과정이 예술이다. 분별로 구축한 이 고체적 세계상은 세계의 실상이 아니다. 그렇다고 세계의 실상이 각자의 신체성을 초월한 저 너머에 있는 것은 아니다. 세계는 우리와 더불어 생성 중인, 지금 여기다. '지금 여기'는 차이가 발생하는 현실적 순간인 동시에, 그 순간이 무한의 차원으로 열려 있음을 현시하는 기적의 순간이기도 하다. 이 순간을 포착하는 일, 즉 "유한을 거쳐 무한을 되찾고 복원시키는 일", 그럼으로써 우리가 가설(假設)한 세계를 세계와 동일시하는 우리의 무지에 파문을 일으키는 모든 것, 그것이 바로 우리의 사유에 재료를 제공하는 '감각들'이다. 감각적 생산물로서의 예술은 상투적 견해, 낡은 신념에 대한 일대 전투다.

그러나 갈 길이 멀다. 어떤 것도 저절로 주어지는 것은 없는 법. 세잔이 보여 주듯이, 이 전투를 끈기 있게 수행하는 전사가 되려면 우선 자신의 신체를 다스리는 능력이 필요하다. 모든 역량이 그러하듯, 감각의 역량은 이것저것을 산만하게 많이 경험한다고 생기는 게 아니라 경험을 조직화하는 실험 속에서 단련된다. 감각이란 "쉬운 것, 이미 된 것, 상투적인 것의 반대일 뿐만 아니라, '피상적으로 감각적인 것'이나 자발적인 것과도 반대"이기 때문이다.(들뢰즈, 『감각의 논리』, 하태환 옮김, 민음사, 1995, 63쪽) 또 감각을 훈련하고 감각적인 것을 생산하는 것

은 '감각적 쾌락'을 생산하는 것과는 무관하다. 오히려 예술가는 이미 형성된 감각적 쾌/불쾌의 분할선 자체를 지우면서 대중의 익숙함을 건드린다. 예술가들이 종종 당대의 대중들에게 외면당하는 이유가 여기에 있다. 대중들은 어떤 조건하에서는 혁명적으로 돌변하기도 하지만, 대체로 상식적인 생각과 익숙한 감정들, 보편적인 감각들에 자동적으로 반응한다. '유행'이 먹히는 것도 이 때문이다. 대중들과 불화한다고 해서 뛰어난 예술인 것은 아니지만, 감각과 사고의 상투성과 싸우는 한에서 예술은 불화를 그 안에 내포할 수밖에 없다. 그렇다면 정작 감각의 역량을 키우는 일은 예술가보다도 대중에게 더 시급한 문제다. 달면 삼키고 쓰면 뱉는 대중이 아니라 더 많은 것을 포용하고 더 예리하게 볼 줄 아는 눈을 가진 대중의 도래. 클레가 필요로 했던 그런 대중이 필요하다.

감관을
수호하라!

『주역』 64괘 중에 위아래가 모두 간(艮)괘로 이루어진 중산간(重山艮) 괘가 있다. 산의 속성은 멈춤[止], 안정됨, 중후함, 견고함, 진실함 등인데 간괘의 괘사인즉 이렇다. "등에서 멈추면 몸을 얻지 못하여 뜰에 가서도 사람을 보지 못하여 허물이 없을 것이다."(艮其背 不獲其身

行其庭 不見其人 无咎) 정이천은 선문답 같은 이 괘사를 이렇게 해석한다.

"사람이 합당한 자리에 멈춤을 편안해할 수 없는 것은 욕심에 휘둘리기 때문이다. 욕심이 앞에서 이끄니 멈추기를 구하려고 해도 그렇게 할 수가 없다. 그러므로 멈춤의 방도는 마땅히 '등에서 멈추는' 것이다. 보이는 것이 눈앞에 있는데 등지고 있으니, 이것이 보이지 않는 것이다. 보이지 않는 것에서 멈추면 욕심 때문에 마음이 요동하지 않아서, 멈추면 곧 편안하다. '그 몸을 얻지 못한다'는 것은 그 몸을 보지 못하는 것이니, 사사로운 나를 망각한 것이다. 사사로운 내가 없으면 멈출 수 있다. 사사로운 나를 없앨 수 없으면 멈출 수 있는 방도는 없다. '뜰에 가서도 사람을 보지 못한다'고 했는데, 뜰이란 매우 가까운 곳을 상징한다. 등 뒤에 있다면 매우 가깝지만 보지 못하니, 외물과 접촉하지 않는 것이다. 외물과 접촉하지 않고 마음의 욕심이 싹트지 않아서, 이렇게 하면서 그치면 멈춤이 도를 얻으니 허물이 없다."(정이천 주해, 『주역』, 심의용 옮김, 글항아리, 2015, 1030~1031쪽)

한마디로 요약하면 이렇다. 외물(감각되는 것)에서 등을 돌려, 사욕이 발생할 여지를 제거하라! 아, 삭막하다. 손톱만큼의 사욕이라도 경계하지 않으면 사욕은 자라고 자라서 우리를 지배할 터, 외물로 향하는 욕망을 멈춰라! 감관을 닫아라! 화려한 채색을 물리고 오로지 먹

으로만 그림을 그리는 수묵화의 출현은 성리학자들의 이런 금욕적 사고와도 관련이 있지 않을까. 서구권 『주역』 연구의 선구자인 빌헬름(Richard Wilhelm)의 해석은 좀더 말랑말랑하다. 등은 운동을 관장하는 모든 신경섬유가 모여 있는 곳으로, 등에 위치한 척수신경이 작동하지 않는다면('등에서 멈추면') 한시도 쉬지 않던 자아의식이 사라진다는 것이다. 그리고 이런 고요한(그침) 상태가 되면 외부세계를 향해 돌아앉더라도 동요하거나 갈등하지 않게 된다는 것. 즉 인간의 탐욕과 갈등이 시작되는 것은 바로 감각으로부터라는 얘기다. 외물과 접촉하지 않을 도리야 있겠는가. 다만, 외물과 접촉하더라도 외물로 치닫는 감각을 잘 통제할 수 있으면 된다. 그러면 편안하게[安] 즐거울[樂] 수 있다. 그러나 감관을 수련하는 어떤 기예도 없이 쾌락으로만 치닫는 우리의 종착지는 안락이 아니라 요동치는 즐거움이다. 즐겁지만 항상적이지도 편안하지도 않은 즐거움이다. 이 동요를 멈추게 하는 붓다의 사자후, 감관을 수호하라!

감각적 쾌락의 욕망을 원할 때에 그 감각적 쾌락의 욕망이 이루어지면, 갖고자 하는 것을 얻어서 그 사람은 참으로 기뻐합니다.

감각적 쾌락의 길에 들어서 욕망이 생겨난 사람에게 만일 감각적 쾌락의 욕망이 충족되지 못하면, 그는 화살에 맞은 자처럼 괴로워합니다.

발로 뱀의 머리를 밟지 않듯, 감각적 쾌락의 욕망을 피하는 사람은 세상에서 새김을 확립하고, 이러한 애착을 뛰어넘습니다.

농토나 대지나 황금, 황소나 말, 노비나 하인, 부녀나 친척, 그 밖에 사람이 탐내는 다양한 감각적 쾌락에 대한 욕망의 대상이 있습니다.

나약한 것들이 사람을 이기고 재난이 사람을 짓밟습니다. 그러므로 파손된 배에 물이 스며들 듯, 괴로움이 그를 따릅니다.

그래서 사람은 항상 새김을 확립하고, 감각적 쾌락의 욕망을 피하고, 그것들을 버리고, 배에 스며든 물을 퍼내 피안에 도달하듯, 거센 흐름을 건너야 합니다.(『숫타니파타』, 전재성 역주, 한국빠알리성전협회, 2013, 301~302쪽)

모든 번뇌는 감각적 쾌락을 탐하는 데서 시작된다. 감각적 쾌/불쾌는 호오, 미추 등의 분별을 동반하는데, 이 분별로 인해 우리는 좋은 것은 계속 유지하려 하고 싫은 것은 피하려는 욕망에 사로잡힌다. 그러나 세상사는 내 의지대로 되지 않을 뿐 아니라 좋은 것도 이내 나쁜 것이 되고, 아름다운 것도 금세 추한 것으로 변하게 마련이다. 더 근본적으로 생각해 보면, 애초에 '좋다'는 느낌이 없다면 '싫다'는 느낌도 없을 것이고, '좋은 것'에 대한 탐착의 마음도 생겨나지 않을 것이다. "즐거운 느낌은 자신이 유지되는 것을 즐거움으로 하고 변화를 괴로움으로 하며, 괴로운 느낌은 자신이 유지되는 것을 괴로움으로 하고 변화를 즐거움으로 한다."(『이띠붓따까—여시어경』, 전재성 역주, 한국빠알리성전협회, 2012, 328쪽) 즐거움에서 괴로움으로, 다시 괴로움에서 즐거움으로, 롤러코스터를 타듯 정념의 소란을 겪는 것은 결국 좋다/싫다는 분별을 발생시키는 감각인 것이다. 우리의 쾌락이 안락(安樂)이 될 수 없는 이

유다. 비가 오면 비가 와서, 날이 개면 날이 개서, 우리의 마음은 시시각각 요동친다. 즐거운 것이 사라질까, 괴로운 것이 다가올까 전전긍긍한다. 하여, 붓다는 감각적 쾌락을 끊임없이 경계하고 경계한다. 그러나 이는 감각을 무조건적으로 억압하는 타동적 금욕주의와는 결을 달리한다.

『숫타니파타』 '까씨 바라드와자의 경'에는 이런 이야기가 있다. 바라문 까시 바라드와자가 파종을 하려고 쟁기를 멍에에 묶고 있는데, 아침 일찍 세존께서 탁발을 위해 까시 바라드와자가 있는 곳에 이르셨다. 세존을 본 까시 바라드와자의 도발적 발언, "수행자여, 나는 밭을 갈고 씨를 뿌리며 밭을 갈고 씨를 뿌린 뒤에 먹습니다. 그대 수행자도 밭을 갈고 씨를 뿌린 뒤에 드십시오". 세존께서는 "나도 밭을 갈고 씨를 뿌립니다. 밭을 갈고 씨를 뿌린 뒤에 먹습니다"라고 답하지만, 까씨는 그런 모습을 본 적이 없다며 물러서지 않는다. 그러자 이어지는 세존의 대답.

"믿음이 씨앗이고 감관의 수호가 비이며, 지혜가 나의 멍에와 쟁기입니다. 부끄러움이 자루이고 정신이 끈입니다. 그리고 새김이 나의 쟁깃날과 몰이막대입니다. 몸을 수호하고 말을 수호하고 배에 맞는 음식의 양을 알고, 나는 진실을 잡초를 제거하는 낫으로 삼고, 나에게는 온화함이 멍에를 내려놓는 것입니다. 속박에서 평온으로 이끄는 정진이 내게는 짐을 싣는 황소입니다. 슬픔이 없는 곳으로 도달해 가서 되돌아오

지 않습니다. 이와 같이 밭을 갈면 불사의 열매를 거두며, 이렇게 밭을 갈고 나면 모든 고통에서 해탈합니다."(『숫타니파타』, 456~460쪽)

이보다 멋진 '경작론'(耕作論)을 들어본 적이 있는가. 농부가 밭을 갈 듯 수행자들도 밭을 갈아야 한다. 수행자만이 아니라 우리 모두가 삶의 밭을 갈아야 한다. 깨달음의 씨앗을 틔우기 위한 경작 과정 전체에서 가장 우선시되는 것은 '감관의 수호'다. 감관을 수호한다는 것은 모든 감각을 차단해야 한다는 말이 아니라('몸'을 가지고 살아가는 세계에서 이건 불가능하다) 외물에 집착하지 않는 방식으로 감각의 역량을 기르고 단련함을 의미한다. 연못에 비친 자기 모습을 연못 속에 실재하는 사람으로 믿고 그를 사랑하게 된 나르시스처럼, 자신이 만들어 놓은 분별상을 실체가 있는 것으로 믿고 끊임없이 집착하는 중생들은 결국 갈애(渴愛) 속에서 죽어 갈 수밖에 없다. 마시고 마셔도 갈증이 가시지 않는 상태, 그것이 애착의 비극이다. 그리고 이 비극의 시작은 '무엇이 좋다'는 느낌이다.

생각해 보면, 감각적 쾌락은 허망하기 짝이 없는 것이, 결정적인 순간에는 전혀 도움이 되지 않기 때문이다. 사방에서 벽을 마주했을 때, 생각의 길이 차단된 상황에 맞닥뜨렸을 때, 마음이 정처를 잃고 헤맬 때, 보기 좋고 듣기 좋고 먹기 좋은 것들이 우리를 구원할 수 있는가? 어림없다. 내 경험으로는, 그럴 경우 감각적 쾌락은 위로조차 되지 못한다. 그런데도 조금 살 만해졌다 싶으면 다시 같은 자리로 돌아

가 '좋은 것'들에 탐착하는 게 우리 중생이다. 견해는 분별에서 생기고, 분별은 신체의 접촉이 발생하는 감각적 느낌으로부터 형성된다. 쾌와 불쾌의 느낌이 말해 주는 것은 복수의 신체가 마주쳐서 차이가 발생했다는 사실뿐, 대상에 대해서나 자신에 대해서 알려 주는 바가 없다. 다시 말해, 모든 느낌은 연기(緣起)하는 것일 뿐 그 자체로 실체가 없으며 실체를 전제하는 것도 아니다. 감각의 역량을 기르는 훈련은 이 사실을 깨닫는 데서 출발한다. 코드화된 쾌와 불쾌의 느낌에서 자유로워지기. 소음을 음악에 도입함으로써 소음(불쾌)과 음악(쾌)의 경계를 벗어난 존 케이지를 보라.

우리는 감각을 통해 도출된 판단을 자신이나 대상의 본질로 실체화함으로써 이에 고착된다. 연기하는 현재를 놓치고 마는 것이다. 감관을 수호한다는 것은 느끼지 않는 신체가 되는 것이 아니라 느낌에 고착되지 않는 신체, 모든 것을 연기조건 속에서 감각할 수 있는 신체가 되기 위한 훈련이다. 이런 단련 없이 이루어지는 예술이 있을까. 예술은 부자유한 갈애의 삶과 절연(絕緣)하고 감관을 수호하는 다른 인연장으로 뛰어드는 모험이다.

4.
감각의 역량을
기르는 실험들

흥분계와 억제계의
세트플레이

감관의 수호를 뇌의 작용과 연관시켜 이해해 보면 흥미로운 점이 발견된다. 앤드류 뉴버그에 따르면, 인간의 뇌에는 네 가지 연합영역(주위 연합영역, 정위 연합영역, 시각 연합영역, 언어개념 연합영역)이 있다고 한다.(앤드류 뉴버그 외, 『신은 왜 우리 곁을 떠나지 않는가』, 이충호 옮김, 한울림, 2001, 25~56쪽 참고) 이 중 두정엽이 관장하는 정위 연합영역은 촉감과 시각, 청각으로부터 감각 정보를 받아들여 우리 신체의 3차원 감각을 만들어 내고 공간상에서 신체의 위치를 파악할 수 있도록 한다. 물리적으로 제한된 신체에 대한 감각을 만들어 내는 왼쪽 정위영역과 신체가 위치

하는 공간 좌표 감각을 만들어 내는 오른쪽 정위영역이 협력한 결과 자아에 대한 인식이 생겨난다. 자아란 불변의 실체가 아니라 신체성에 대한 감각과 세계에 대한 감각의 파생물인 셈이다. 그런데 만약 두 정엽의 신경 신호 수입로가 차단된다면? 그렇다면 정위 연합영역을 통해 생산되는 자아와 공간에 대한 지각이 생겨나지 않게 될 것이다. 자아의 느낌과 공간의 느낌이 없는 상태, 앤드류 뉴버그는 이를 수행자들이 경험하는 초월적 의식과 연관시켜 이해한다. 요는, 뇌로 흘러 들어가는 신호 체계를 차단하는 훈련을 통해 '감각-욕망-판단'으로 이어지는 번뇌 생산의 메커니즘을 변환시킬 수 있다는 얘기다.

앤드류 뉴버그의 논의를 조금 더 따라가 보자. 뇌 구조들의 입력 신호를 받아 신체의 기능을 조절하여 몸의 환경을 일정하게 유지하도록 만드는 것을 자율신경계라고 한다. 자율신경계에는 교감 신경계와 부교감 신경계가 있는데, 교감 신경계는 흥분 상태에 놓인 신체가 결정적인 행동을 하도록 하는 기능을 담당하고, 이러한 흥분 기능을 견제하는 기능을 담당하는 것은 부교감 신경계이다. 쉽게 말하면, 교감 신경계와 부교감 신경계는 흥분과 억제 기능을 통해 우리의 신체가 균형을 유지하도록 하는 것이다. 예컨대, 위험에 처했을 경우에는 이에 대응하는 행동을 취하도록 흥분계의 활동이 왕성해지지만 (호흡, 심장박동수의 증가), 위험이 사라지면 이번에는 억제계가 나서서 신체의 에너지 사용을 제어한다. 신경계의 이 일상적 작동을 보다 적극적으로 밀고 나가 감각능력의 훈련에도 적용시켜 볼 수 있다. 종교

는 세계에 대한 우리의 감각을 변환할 수 있는 일련의 의식을 수행한다. 수피즘의 빙빙 도는 춤이나 부두교(voodoo의 원어인 vodun은 '영혼'이라는 뜻) 사제의 격렬한 춤처럼 움직임을 극대화하는 경우도 있고, 기도나 명상처럼 움직임을 최소화하기도 한다. 전자의 경우처럼 강렬하고 지속적인 집중이 극에 달해 흥분계가 과잉상태에 이르면 역으로 억제 반응이 분출되고, 기도나 명상 같은 과잉억제적 행동이 극에 달하면 이와 동시에 흥분계가 분출하는데, 이런 과정에서 일시적으로 자아감각이 사라지게 된다고 한다.

요컨대, 뇌로 들어가는 감각 정보를 차단하거나 신경계의 메커니즘을 조절하는 훈련을 통해 자아의식을 초월하는 종교적 체험에 이르는 것이 가능하다는 얘기다. 어떤 종교적 체험이 단순히 초월적 관념을 믿고 상상하는 문제가 아니라 외부와의 관계망을 변환시키고 신체 자체를 다르게 만드는 실천의 산물임을 짐작할 수 있는 대목이다. 그렇다면 감각적 수련을 통해 다른 차원의 비전(vision)에 도달하는 예술적 체험의 메커니즘에 대해서도 이해할 수 있는 길이 열린다. 독특한 예술적 비전이란 천재적 개인의 특별한 창조력이 아니라 부단한 훈련을 통해 일상적 분별의 세계를 다르게 바라볼 수 있게 된, 각성된 마음의 산물인 것이다.

매일 생트 빅투아르가 보이는 산에 올라 자신의 신체를 '감각판'으로 만들었던 세잔의 훈련, 매일 일정한 시간에 같은 책상에서 두 시간을 앉아 글을 쓴다는 하루키의 수련, 96세의 나이로 생을 마감할 때

까지 몸져 누운 며칠을 제외하고는 어김없이 첼로 연주를 연습했다는 카잘스의 수련, 콘서트를 앞두고는 일체의 연락을 끊고 하루 8시간의 연습을 강행한다는 조용필의 단기적 습관… 나는 이들이 행한 모든 시도를 감관을 수호하려는 수행이라고 이해한다. 그런 수행이야말로 예술-삶의 기예(art)가 아니라면 무엇이겠는가. '예술'이라는 말은 감관의 능동적 제어를 통해 자아의식과 견해를 넘어간 자들에게 헌정되어야 마땅한, 고귀한 자기수련의 과정이다.

그릇을 비우고
자신을 비우다

"이와 같이 들었습니다. 부처님께서 비구 대중 1,250명과 함께 사위국 기수급고독원에 계실 때입니다. 공양 때가 되자 세존께서는 가사를 단정히 입으시고 발우를 가지고 사위성으로 탁발하러 가셨습니다. 차례로 탁발을 하신 후 절에 돌아오셔서 공양을 드신 뒤 가사와 발우를 정돈하시고 발을 씻은 후에 자리를 펴고 앉으셨습니다."(정화, 『금강경』, 법공양, 2005, 17쪽)

『금강경』의 첫 장 '법회인유분'(法會因由分)의 첫 구절이다. 장엄하고 고귀하면서도 더없이 소박하고 아름다운 장면이다. 짧은 구절이지만

승가공동체의 삶이 고스란히 현시되어 있다. 모든 중생이 공덕을 쌓도록 평등하게 일곱 집을 돌면서 얻은 음식을(차제걸이次第乞已) 가지고 절에 돌아와(환지본처還至本處) 함께 식사를 하고, 식사를 마친 후 주변을 정돈하고 몸을 청결히 한 다음(수의발 세족이收衣鉢 洗足已), 법문을 듣기 위해 자리에 앉는 그 순간! 이 순간의 고요와 충만함과 어우러짐을 형상화하는 것이 가능하기나 할까.

나는 늘 이 탁발 앞에서 좌절한다. 생각해 보라. 가난한 집이든 부잣집이든, 비구집단을 반기는 집이든 배척하는 집이든 상관없이 '차례로' 일곱 집을 거치는 동안 벌어질 일들을. 어떤 집에서는 못 먹을 음식을 내버리듯 주는 경우도 있을 테고, 나름 좋은 음식을 보시 받더라도 내 비위에 안 맞는 음식일 수 있다. 음식이라도 얻으면 그나마 다행. '걸식 집단'에게 쏟아지는 비난과 조롱은 또 어떠했을 것인가. 맛있는 음식을 얻었다면 맛에 탐착하기 쉽고, 정성스런 보시를 받으면 그 대우받음에 집착할 수 있다. 하루에 한 번 이루어지는 탁발이라는 의식 자체가 자신의 번뇌지옥을 마주하는 일일 터, 그 지옥이란 바로 자신의 감각적 분별이 만들어 낸 세계라는 것! '맛이 있고(쾌) 없음(불쾌)'에 대한 분별이야말로 관성적 삶을 유지하도록 하는 에너지 공급원인 셈이다. 미각뿐이겠는가. 집, 의복, '좋은 환경'에 대한 탐착 역시 마찬가지다.

『금강경』의 첫 구절을 나는 이렇게 이해한다. 일곱 집을 차례로 돌아 탁발을 하고, '음식'의 형태로 자신을 내어 준 만물-어머니에 대

한 예를 갖춰 식사를 하고, 장소에 남긴 흔적을 지우는 일련의 과정을 통해서만 '이와 같이 들을 수 있는' 힘이 생겨난다. 세계의 존재방식에 대한 통찰은 위대한 자에 대한 신앙이나 신비한 체험을 통해서가 아니라, 앉고 걷고 먹고 듣고 말하는 일상 속에서 이루어지는 신체변용의 훈련을 통해서만 가능하다. 역으로 분별은 변용의 협소함, 즉 신체의 변환 불능성에 대한 증거가 된다. 우선, 네 몸에서 발생하는 감각에 집중하라. 그리고 그 감각이 수반하는 분별을 응시하라, 그 분별이 어떻게 세계를 친구의 세계와 적의 세계로 가르고, 삶을 행과 불행으로 나누는지를, 나아가 끝없는 갈애의 느낌을 재생하는지를 따져 물어라! 분별을 넘어서는 '빌어먹기'의 기예를 연마하지 않으면, 감각적 자극을 빌어먹고 사는 노예의 삶을 벗어날 길은 요원하다.

예술행위는 탁발과 유사한 데가 있다. 예술적 영감은 어디에서 오는가. 세상의 모든 삶으로부터! 지상의 모든 것이 예술의 양식이요, 따라서 예술은 누구의 소유도 될 수 없다. 예술적 재능조차 예술가의 소유가 아니다.

"예술의 진실은 형태조차 없는 것에 뿌리내리고 있기에 재산이 될 수 없습니다. 더군다나 상품도 아니니, 무엇이라 이름 붙여야 할까요? 한마디로 말하자면 기프트(gift), 선물이겠죠. (……) 어떤 보답도 없이, 어떤 보증도 없이, 어떤 의미도 없이, 인간에게 부여된 기프트가 우리 안에 있습니다. 우리를 통과하는, 생명을 통과하는, 상상을 통과하는, 기

프트가 존재합니다. 이 기프트는 결코 재산도 상품도 될 수 없습니다. 우리는 받은 것인 예술을 옹호해야만 합니다."(나카자와 신이치, '예술과 프라이버시', 『미크로코스모스』, 구혜원 옮김, 미출간본)

붓다와 제자들이 '얻어먹음'을 통해 상대에게 '주는 공덕'을 선물하듯이, 예술가는 모든 것들로부터 받은 선물(재능)을 통해 관객들에게 '해석의 공덕'을 선물해야 하는 아름다운 책무를 지닌 존재다.

카프카의
단식-예술가

그런가 하면 카프카에게는 단식광대가 있다. 카프카의 단편 「단식광대」(Ein Hungerkünstler)는 글자 그대로 직역하면 '굶주린(Hunger) 예술가(Künstler)'다. 이 단편 역시 하나의 해석을 허용하지 않는 난해한 작품이지만, 일차적으로는 굶주림을 예술과 연관시켜 이해해 볼 수 있다. 카프카는 예술을 하면 굶주린다는 통념을 비틀어 예술 자체가 '굶주림의 기예'(=단식)라는 사실을 흥미롭게 풀어낸다. 어떤 점에서 그러한가?

우리의 견고한 편견 중 하나는 예술을 과잉(포식)의 문제로 생각하는 것이다. 감정의 분출, 재능의 분출, 표현의 분출, 형상의 분출, 욕

망의 분출… 포식자로서의 예술, 배설로서의 예술작품. 그러나 그런 것이 예술이라면 수행이고 감각의 훈련이고 간에 전혀 문제될 것이 없다. 우리는 이미 타인의 평가와 기성의 가치를 포식(심지어 폭식!)하고, 감정과 말과 행동으로 여과 없이 배설하는 중이기 때문이다. 그러나 카프카야말로 예술은 그런 포식 및 배설과는 가장 거리가 먼, 일종의 단식수행과도 같은 것임을 가장 잘 포착한 자다.

단식(斷食), 먹는 것을 단절한다는 것은 식욕이라는 인간의 기본적 욕망을 마주하는 일이다. 사실 우리는 에너지가 채 연소되기도 전에 무언가를 먹는다. 건강하게 살아야 한다는 말은 잘 먹어야 한다는 말과 동의어가 됐고, '잘 먹는다'는 것은 '좋은 영양분'을 충분히 섭취한다는 말로 번역되곤 한다. '먹음'의 문제를 관계의 문제가 아니라 단지 '나의 몸'을 보존하고 가꾸는 문제로 환원하는 것이다. 게다가 언젠가부터 우리는 맛의 노예가 되었다. 넘쳐나는 먹방과 맛집 투어, 요리 콘텐츠들을 보라. 넘쳐나는 유혹들 속에서 자신도 모르게 배달앱을 누르며 식욕에 굴복하는 모습은 흔한 일상이 되었다. 한시도 먹기에 대한 상상을 중단하지 않는다 해도 과언이 아니다. 먹거나 먹고 싶은 것을 상상하거나! 단식은 이 욕망을 끊어 내는 훈련이다.

하루종일 유튜브를 보고 책을 읽어서 다량의 정보를 수용한다고 생각하는 능력이 커지지는 않는다. 생각은 정보를 끊어 내고 자기 마음에 귀 기울이는 능동적 단절과 더불어 시작된다. 정신에도 이처럼 단식이 필요하다. 몸도 마찬가지다. 내 몸이 필요로 하는 에너지 이상

은 소화되지 않은 채 몸 어딘가에 적체되거나 그대로 배설된다. '먹음에 적당한 양을 알라'는 붓다의 가르침은 단지 '많이 먹지 말라'는 것이 아니라 자기 그릇(몸)의 크기와 작동을 잘 관찰해서 그 이상의 잉여를 취하지 말라는 뜻으로 이해할 일이다. 그런 점에서 보면, 단식은 몸이 외부와 소통하는 방식에 대한 주의 깊은 관찰이자, 몸에 적체된 에너지를 연소함으로써 몸의 배치를 바꾸고, 이를 통해 마음의 길을 다르게 내는 훈련이라 하겠다.

카프카의 단편에 등장하는 단식가-예술가(단식광대)는 처음엔 그저 '굶는 모습'을 보여 주는 퍼포먼서였을 뿐이다. 관객들은 자신들이 차마 감당하지 못하는 것을 단식광대가 대신 행하는 모습을 보며 대리만족을 느끼고, 그의 고통을 상상하면서 자신의 안락함을 확인한다. 예술은 그런 식의 심리적 위로, 상상적 쾌락으로 남을 수도 있었다. 그러나 단식광대는 어느 순간 단식을 자발적으로 원하기 시작한다. 사람들에게는 그가 정말 단식을 하는지 안 하는지, 언제 쓰러질 것인지가 관심사였던 반면, 단식광대에게는 오로지 그 자신을 어디까지 실험할 수 있는지만이 문제가 된 것이다. 관객은 자신이 기대하던 바를 볼 수 없게 되자 단식광대를 의심하며 떠나갔지만, "그는 자신이 할 수 있는 능력껏 단식을 하고자 했고, 이를 실천에 옮겼지만, 아무것도 더는 그를 구원해 줄 수 없었다. 사람들은 그의 곁을 스쳐 지나갔다. 누군가에게 단식법을 설명하려고 해보라! 이를 느끼지 못하는 자에게는 이해시킬 수 없는 노릇이다".(프란츠 카프카, 『변신』, 홍성광 옮김, 열린책들,

2009, 376쪽) 왜 아니겠는가. 변환의 체험은 설명할 수도, 강요할 수도 없는 것. 단식광대는 끝까지 단식을 포기하지 않고 외롭게 죽어 가면서 다음과 같은 말을 남긴다. "여러분은 경탄해서는 안 됩니다. (……) 난 단식을 해야만 하고, 달리는 어쩔 수가 없기 때문이오." 그리고 이어지는 항변. "나는 말입니다. 맛있는 음식을 발견할 수 없기 때문입니다. 그런 음식을 발견했다면, (……) 당신네들처럼 배불리 먹었을 거요."(카프카, 앞의 책, 378쪽)

어떤 것도 나의 입에는 맞지 않는다! 너희들의 취향('맛있는 음식')은 나를 굶지 않을 수 없게 한다! 단식광대가 끊어 낸 음식은 사람들의 보편적 쾌락과 욕망이다. 단식은 그 쾌락과 단절하는 것이지 삶과 단절하는 것이 아니다. 추측건대, 카프카에게 예술이란 그와 같은 무엇이었으리라. 신체가 감각하는 방식을 변환하기 위한 단식수행은 '주는 대로 먹기'(길들여짐)에 대한 결연한 거부이자, 관객의 뻔한 기대(예술의 비극성—좌절, 절망, 고통에 대한 환호)에 대한 배반이다. 광대는 죽고, 마침내 "아무것도 부족한 것이 없는" 배부른 표범의 시대가 도래했다. 관객들은 "필요한 것은 무엇이든, 물어뜯을 것까지도 마련"되어 있는, 자유와 열정을 지닌 표범 앞으로 몰려들었다. 영성은 사라지고 과잉된 자의식이 그 자리를 대신했다. 나르시시즘적인, 너무도 나르시시즘적인 예술이 도래한 것이다. 말년의 카프카는 몸이 음식을 거부하는 상태였다. 그의 사인이 '굶주림'이었다고는 단정할 수 없지만, 그가 단식광대처럼 "계속해서 단식을 하리라는 확고한 확신" 속에

서 죽었으리라는 건 확실해 보인다. 작가가 이처럼 자신의 삶으로 작품을 설명하는 경우도 더러 있는 법이다.

여담. 파격적 퍼포먼스로 유명한 마리나 아브라모비치(Marina Abramović, 1946~)는 뉴욕의 한 갤러리에서 12일간의 단식 퍼포먼스를 감행했다.(「바다가 보이는 집」The House with the Ocean View, 2002) [도판 31] 공연의 형식은 매우 엄격하다. 바닥에서 180cm 위치에 설치된 공간에는 침실, 거실, 화장실이 있고, 그의 모든 행동은 24시간 관객들에게 노출되어 있다. 공간과 바닥을 연결하는 사다리가 있지만, 사다리의 계단은 날이 위로 향하게끔 고정된 식도로 만들어졌다. 12일간을 물로만 버티면서 작가는 자리에 앉아 오고가는 관객을 응시한다. 화랑 입구에 붙어 있는 계약서에 명시된 내용은 이렇다 ―"12일 동안 어떠한 일이 작가에게 발생하더라도 누구든 이 퍼포먼스를 저지할 수 없음", "일일 생활 지침―일곱 시간 수면, 샤워 세 번, 서 있거나 앉거나 누울 수 있음, 주스는 물론이고 물 외에 아무 음식도 먹지 않음, 말하지 못하고, 책도 읽지 못하고 이 공간을 떠날 수도 없음". 보는 것만으로도 불편한 이 퍼포먼스를 보기 위해 비즈니스맨부터 수전 손택, 비요크 등 많은 관객들이 몰려들었고, 그곳에 여러 차례, 그것도 아주 오랜 시간을 머물다 떠난 관객들도 많았다고 한다. 단식광대의 40일에 비해 턱없이 짧은 기간이었기 때문일까, 그 사이에 관객의 수준이 달라진 것일까. 아니면, 다시 예술에 있어서의 영성이 부활한 것

일까. 여하튼, 죽는 순간에 보여 준 단식광대의 확신을 조금이라도 이해할 수 있지 않을까 싶어, 마리나의 인터뷰 일부를 실어 둔다.

"모든 현상은 '에너지 장(場)'에 의해 영향을 받는다. 그리고 무엇을 하느냐보다는 어떻게 하느냐에 따라 달라진다. 마음의 상태를 말한다. 나는 이 퍼포먼스를 진행함에 있어 우선 나 자신을 어떤 틀 속에 집어넣어 본다는 하나의 임무를 세웠다. 벽에 세워진 세 칸의 구조물과 그 속에서 12일 동안 물만 허용되는 단식을 하면서, 말도 하지 않고, 책도 읽지 않는다는 엄격한 규칙을 정해 놓았다. 또한 세 칸의 구조물 속에서 일상의 모든 행위를 사람들에게 적나라하게 노출한다는 것이었다. 일종의 보호받을 수 없는 취약한 상

[도판 31]

바다가 보이는 집
마리나 아브라모비치의
퍼포먼스

황에 나를 던져 놓는 것이었다. 단식을 시작하면서 처음엔 배고픔, 불안감, 에너지 소멸 등 여러 문제가 나타났다. 그러다 에너지가 위로 차츰 상승하면서 몸은 점점 가벼워졌고, 감각은 예민해지기 시작했다. 주위 사람들의 상황과 분위기를 감지하게 되었다. 내 감수성은 활짝 열린 상태에 이르렀다. 이러한 에너지가 관객들에게 영향을 주었다고 본다. 그렇지 않다면 비즈니스맨이 서류가방을 낀 채 세 번씩이나 찾아온 것을 어떻게 설명할 수 있겠는가. 뉴욕을 보라. 30분 동안에도 무수한

것이 쉴 새 없이 바뀌며 돌아간다. 미국인들은 속도문화 속에 살고 있다. 그런데 왜 그런 사람들이 몇 시간이고 이 화랑에 앉아 나를 지켜보았겠는가. 그것은 일종의 에너지의 높은 파장이 사람들에게 전달되었기 때문이라고 본다. (……)

놀랍게도 갤러리의 제약적인 조건과 제한된 공간에서 실재보다 더 자유로웠고 더 시간이 많았다. 시간이 지나면서 매일의 일상적인 행위를 정해 놓은 대로 의식(儀式)을 올리듯 하다 보니, 그 공간의 모든 부분이 우주가 되어 버렸다. 그런데 내가 이 작품을 마친 2주 후에 다시 그 공간을 보러 왔더니 믿을 수 없을 정도로 공간이 작게 보였다. 퍼포먼스를 하고 있을 동안에는 행위를 하던 공간, 그리고 관객과의 대면을 통해 생긴 공간이 그렇게 거대하게 보였다. 그리고 내가 속해 있던 시간은 영원이었다. 퍼포먼스 기간 동안 나에게 시간과 공간은 무한대였다."(「월드 토픽: 마리나 아브라모비치 '지금 여기'를 성찰하는 퍼포먼스」, 『월간미술』 2003년 3월호)

감각적 쾌락 너머의
쾌락

맛 좋은 요리나 그와 비슷한 다른 음식을 보고는 이것은 물고기의 사체이고 이것은 새나 돼지의 사체라고 생각하고, 팔레르누스산(産) 포도주를 보고는 이것은 포도송이의 액즙에 불과하다고 생각하고, 자포(紫

袍)를 보고는 이것은 조개의 피에 담갔던 양모에 불과하다고 생각하고, 성교(性交)라는 것도 장기의 마찰과 진액의 발작적인 분비라고 생각하는 것은 얼마나 멋진 발상인가. 그런 생각은 사물의 본질과 핵심을 건드려 그 사물이 참으로 어떤 것인지 보게 해 준다. 너도 평생 동안 이와 같은 방법으로써, 사물이 너무 믿음직해 보이거든 옷을 벗겨서 그것의 무가치함을 꿰뚫어 보고 그것이 빼기는 후광을 걷어 내야 한다. 가식은 무거운 사기꾼이다. 그리고 네가 진지한 것을 상대하고 있다고 굳게 믿을 때 가장 현혹되기 쉽다.(마르쿠스 아우렐리우스, 『명상록』, 천병희 옮김, 숲, 2005, 86쪽)

불교의 용어로는 이와 같은 훈련을 부정관(不淨觀)이라 한다. 감각적 쾌락의 원인이라고 생각하는 대상을 여실하게 보는 수련이라 할 수 있다. 예컨대, 앉고 서고 걷고 눕는 몸의 움직임을 잘 살피고, 몸이 뼈와 힘줄, 오장육부, 콧물과 땀, 정액 등으로 이루어진 복합체임을 잘 이해하고, 모든 구멍으로 더러운 것이 나오고 죽으면 썩게 되는 몸의 무상함을 있는 그대로 본다면, 자신의 몸에 대한 애착도 아름다운 몸에 대한 갈애도 사라진다. 붓다가 여색(女色)을 좋아하는 난다를 교화하기 위해 사용한 방법이기도 하다. 대상에 대한 탐착은 '아름답다'는 판단에서 비롯되는바, '아름다움'의 실체 없음을 깨닫게 되면 집착은 저절로 사라지게 된다. "몸에 대하여 부정관을 닦으면, 아름다운 세계에 대한 탐욕의 성향이 버려진다. 호흡새김을 내적으로 두루 잘

정립하면, 고뇌와 한편이 되는 외부지향적 사유의 성향이 없어진다. 일체의 형성된 것들에 대해서 무상관을 닦으면, 무명이 버려지고 명지가 생겨난다."(『이띠붓따까』, 398쪽) 마르쿠스 아우렐리우스가 대상에 대한 애착에서 벗어나는 방법으로 권한 것도 이와 동일하다. 만물은 해체의 운명을 피할 수 없는데, 특정한 사물을 찬탄하고 소유하려 하면 마음의 평정을 잃고 두려움 속에서 생을 마치게 된다. 그러니 사물을 피상적으로 보지 말고 전체의 생성 과정 속에서 보라. 일시적 견해 속에서 보지 말고 지속적인 관계 속에서 보라.

틀림없이 누군가는 물을 것이다. 아니, 그럼 대체 무슨 낙으로 살란 말입니까? 이 질문이 수긍되지 않는 것은 아니지만, 아우렐리우스는 말할 것이다. 인생의 즐거움이란 '즐거움'에 대한 표상을 버리는 그 자리, 이성을 따르는 그 마음자리 외에 다른 것이 아니라고. 그리고 호메로스를 빌려 이렇게 덧붙이겠지. 그럴 때만 "내 마음이 웃는다"고.(마르쿠스 아우렐리우스, 앞의 책, 189쪽)

돌고 돌아 다시, 달라이 라마의 "노 체인지"를 떠올려 본다. 제법의 무상함을 본 자는 무엇에도 흔들림이 없다. 우리 범부 중생이야 바람에 나부끼는 잎새처럼 상황에 따라 마음이 펄럭이고, 그 마음 한 자락을 어찌지 못해 여기저기를 기웃거리며 감각적 쾌락에 탐닉하지만. 공자가 "변변치 못한 음식을 먹고 팔꿈치에 기대어 잠을 자더라도(飯蔬食飲水 曲肱以枕之) 그 가운데 있을 거라 했던 그 즐거움(樂亦在其中矣)", 붓다가 깨달음을 이루고 7일 동안 전혀 움직이지 않는 선정에 들

어 누렸다는 그 기쁨은 무엇일까. 우리의 진부한 경험으로는 상상하기 어려운, 그러나 불가능한 것은 아닌 그 즐거움과 기쁨! 제2, 제3의 코로나 시대를 살아가는 지혜가 있다면, 최고의 방역시스템이나 막강한 백신이 아니라 전혀 다른 기쁨에 대한 상상, 그리고 이 상상을 실현하기 위한 감각의 기예가 아닐까.

3장.

미주(美洲)를
묻다 : 미주의
지편

1.

우리,

아름다움의 포로들

아름다움이라는
유령

미학이 뭔지는 몰라도 '에스테틱'이라는 말은 듣거나 본 적이 있으실 터. 상가의 피부관리실이나 화장품 광고에 흔하게 쓰이는 말이니 대강 미용과 연관된 것이겠거니 싶다. '뷰티'는 더 말할 것도 없다. '아름다움'은 어쩐지 좀 낯간지러운 데가 있지만 '뷰티'라고 하면 어디에 붙여도 부담 없고 그럴듯하다. 동네 미용실 상호명부터 뷰티용품, 패션뷰티, 뷰티트렌드, 뷰티산업, 심지어 K뷰티까지 뷰티라는 유령이 도처에 부유한다. 모든 것들은 예쁘고 아름다워야 한다는 강박이 아닐까 싶을 정도로, SNS와 포털은 시시각각 예쁜 사진들로 채워진다. 아

름다운 몸매, 아름다운 머릿결, 아름다운 풍경, 아름다운 음식, 아름다운 사물, 아름다운 건물… "문명화된 21세기에 우리는 미학이 승리를 구가하는 시대, 미에 대한 열렬한 경배의 시대, 다시 말해 미에 대한 우상숭배의 시대를 살아가고 있다."(이브 미쇼, 『기체 상태의 예술』, 이종혁 옮김, 아트북스, 2005, 8쪽)

미학(美學)을 뜻하는 에스테틱(aesthetic)과 미감, 미의식 등 예술과 연관되던 뷰티[美]의 영역은 오늘날 미용산업이 점령했다. 우리 시대에 아름다움이 요구되는 영역은 예술이 아니라 몸이다. 몸의 미학화. 머리끝부터 발끝까지 '아름답게' 가꾸라는 지상명령. 바야흐로 자기성애적이고 자아도취적인 미학(에스테틱)의 시대다. 우리의 몸은 우리의 우상이다. 내 집을, 내 아이를, 내가 살고 먹고 소유한 모든 곳, 모든 것을 내 몸과 똑같이 아름답고 순결하게 도색하고자 하는 욕망, 그리고 이 욕망이 동반하는, 아름답지 않은 것에 대한 혐오. 실제로, 나치 시대에 대대적으로 열린 퇴폐미술전(Ausstellung der entarteten Kunst, 1937)에 전시된 작품들은 부르주아적 아름다움을 거부하는 현대미술이었다.[도판 32] '퇴폐적'(Entartet)이라는 단어는 부패한, 변종된, 타락한, 부도덕한 등의 뜻을 담고 있는 독일어다. 칸딘스키와 클레를 비롯해 관습화된 미의식과 재현방식을

[도판 32]

퇴폐 미술전

거부한 현대미술가들의 작품이 이 전시회를 통해 '퇴폐적인'(=추한) 예술로 낙인찍히고 소각되었다. 동질적인 것은 아름다운 것이요, 이질적인 것은 추한 것이라는 파시즘적 사고의 발로다.

움베르토 에코에 따르면, '아름다움'에 내포된 의미는 "예쁜, 귀여운, 기분 좋은, 매력적인, 상냥한, 사랑스러운, 유쾌한, 황홀한, 조화로운, 신기한, 섬세한, 우아한, 훌륭한, 웅장한, 굉장한, 숭고한, 예외적인, 멋진, 경이로운, 환상적인, 마법 같은, 감탄스러운, 정교한, 호화로운, 화려한, 최고의" 등이다. 반면 '추함'에 내포된 의미는 "불쾌한, 끔찍한, 소름 끼치는, 역겨운, 비위에 거슬리는, 그로테스크한, 혐오스러운, 징그러운, 밉살스러운, 꼴불견의, 기분 나쁜, 무시무시한, 겁나는, 으스스한, 악몽 같은, 지긋지긋한, 욕지기나는, 악취 나는, 가공할, 야비한, 볼품없는, 싫은, 피곤한, 화나는, 일그러진, 기형의" 등인데, 아름다움과 연관된 단어들에 비해 훨씬 격렬한 정서적 반응을 야기한다.(움베르토 에코, 『추의 역사』, 오숙은 옮김, 열린책들, 2008, 16쪽) 아름다움에 대한 호감은 고스란히 추함에 대한 반감으로 역전된다. 즉, 아름다움에 대한 경배는 추함에 대한 혐오를 내포하는바, 우리 시대에 만연한 외모에 대한 평가와 '뷰티'에 대한 탐심(貪心)은 어쩌면 '추함'으로 표현되는 일체의 다름을 못 견디는 진심(瞋心)의 배면(背面)이 아닐까. 뜻대로 되는 일은 없고, 그렇다고 뭘 해야 할지 출구를 찾기는 어렵지만(혹은 귀찮지만), 그나마 마음먹은 대로 어찌해 볼 수 있을 듯한 마지막 보루는 내 몸이다! 내 몸 가지고 내 마음대로 한다는데 누가 말리랴. 더 예쁘

게, 더 어려(젊어) 보이게, 더 매력적으로! 경쟁적으로 자신의 몸을 꾸미고 전시하려는 욕망을 추동하는 것은 마음의 공허다. 문자 그대로 허.영.심(虛榮心).

물론, 인류의 역사상 '외모 가꾸기'에 관심이 없었던 시대가 있었느냐고 묻는다면 할 말이 없다. 몸을 씻고 옷을 입고 몸에 무언가를 바르고 새기는 자체가 몸은 깊이이기 전에 표면임, 전시될 수밖에 없는 외관임을 증거하는 것일 수도 있겠다. 그러나 자기 신체를 전시하고 향유하려는 최근의 욕망(바디프로필의 유행을 보라)은 이 시대가 앓고 있는 어떤 병의 징후가 아닐까.

한 통계에 따르면, 미국이나 유럽에서 문신은 유행을 넘어 필수처럼 여겨지고 있다고 하는데, 굳이 통계자료를 들먹이지 않더라도 주변이나 미디어를 보면 익히 알 수 있는 사실이다. 얼마 전까지만 해도 문신이라 하면 으레 조폭을 떠올렸지만, 지금은 문신이 조폭의 전유물도 아니거니와 '문신' 대신 부정적 이미지가 제거된 '타투'라는 말이 보편화되었다. 개인적으로는, 일이 이렇게 된 마당에 타투를 합법화하는 것이 옳다고 본다. 그러나 진짜 생각해 봐야 할 문제는 타투의 합법화나 신체의 자유가 아니라, 타투의 유행 자체다. 몸에 무늬를 새기는 행위는 화장을 하고 옷을 입는 것보다 한층 강렬한 자기표현이다. 문신을 새로운 세대가 신체를 경쟁적으로 조작하는 방식의 하나라고 본 지그문트 바우만은 이런 현상을 "삶의 덧없음에 쏠리는 태도"로 규정한다. "신체 조작과 관련된 이 방식은 사회적 정체성에 대한

근대의 인위적 변화에서 비롯된 것으로, 근대 이전에는 '주어진 것'으로 여겨지던 신체가 근대 이후에는 '해결해야 할 과제'로 바뀌었다는 점이 바로 변화의 요체"다.(지그문트 바우만·토마스 레온치니, 『액체 세대』, 김혜경 옮김, 이유출판, 2020, 25쪽)

　　원시 부족의 구성원들이 온몸에 새기던 문신은 자신이 그 부족에 속해 있음을 표시하는 정체성의 각인이었다. 그러나 이 시대의 문신은 사회적 정체성이 아니라 자신의 신체에 대한 결정권을 자기가 지닌다는 의견표명이자 자신의 개별적 정체성을 표현하기 위한 수단이다. 신체의 권리와 개인적 아이덴티티의 영원한 각인. 화장이나 옷과 달리 성형과 문신은 몸을 영구적으로 변환하는 일이다. 신체의 아름다움과 개성을 구현하기 위해 목숨을 무릅쓰는 일종의 이니시에이션! 게다가 이 트렌디한 신체미학은 자연스럽게 부(富)와 연결된다. 자기정체성을 형성하기 위해서는 논리와 투쟁이 아니라 화폐가 필요하다. 아름다움이 부유함이요, 부유함이 곧 아름다움이다! 신체발부수지부모 불감훼상(身體髮膚 受之父母 不敢毁傷)? 이 무슨 시대착오적 발상이란 말인가. 돈만 있다면 싹 다 바꿀 수 있다. 화폐 본위의 시대에 미는 선천이 아니라 후천이다. 누구나 아름다워질 수 있다, 돈만 있으면. 자본은 미에 대한 복음이다. 마르크스의 선견지명에 따르면, 내가 누구인가를 결정하는 것은 개성이 아니라 내가 소유한 화폐다. 나는 못생겼지만 가장 아름다운 여자를 사들일 수 있다. "따라서 나는 추하지 않은데, 추함의 작용, 사람을 겁나게 하는 힘은 화폐에 의해서

없어지기 때문이다. 나는 절름발이지만, 화폐는 나에게 24개의 다리를 만들어 준다. 따라서 나는 절름발이가 아니다." 아름다운 것을 화폐와 교환하는 게 아니라 화폐야말로 아름다운 것이다.(칼 마르크스, 『경제학-철학 수고』, 강유원 옮김, 이론과실천, 2012, 177쪽)

생 오를랑(Saint ORLAN, 1947~)은 아름다운 외모에 대한 이 시대의 갈망을 극단까지 밀고 나가 자신의 신체에 적용한다. 1990년에서 1993년 사이에 9차례에 걸쳐 이루어진 성형수술 과정을 중계한 퍼포먼스 「성 오를랑의 환생」(The Reincarnation of Saint Orlan)이 그것. 보티첼리가 그린 비너스의 턱, 다빈치가 그린 모나리자의 이마를 비롯해 서양회화에 등장하는 '아름다운 여인들'의 눈, 코, 입을 모델로 얼굴 전체를 바꾸는 성형수술이었다.[도판 33]

[도판 33]

성 오를랑의 환생
생 오를랑, 1990~1993

결과는? 예상대로다. 아름다운 부분들을 조합하면 가장 아름다운 전체가 되는 것이 아니라 괴물스러운 것이 된다. 이후로도 그는 현대의학과 기술을 자신의 몸에 접목하는 이른바 '테크노 바디' 작업을 계속하고 있는데, 보기에 따라서는 가학적으로 느껴지기도 하는 성형 퍼포먼스를 통해 오를랑이 제기하는 문제는 명확하다. 주어진 미적 가치에 대한 거부, 여성의 아름다움에 대한 이의제기, 그리고 우리의 몸에 가해지는 사회·정치·종교적 압박에 관한 저항이다. 우리의 몸은 건

강과 질병, 미와 추, 정상과 비정상, 인간과 기계 등등의 가치들이 경합하는 전쟁터다. 오를랑은 이 전쟁터에서 자신의 몸을 이용해 전력을 다해 싸운다. 그는 무엇이 되려 하는 것일까. 어쩌면 아무것도 되고 싶지 않은 것일까. 여성의 몸, 인간의 몸이라는 정체성과 싸우는 오를랑의 전투가 어쩐지 눈물겹다. 우리가 갈망하는 '건강하고 아름답고 정상적인 인간의 몸'이란 무엇인가? 우리의 몸을 휘감고 있는 이 가치들에 대한 질문을 무시하고서 자신의 몸을 지킬 수 있을까?

신체의 미학화는 마음의 무기력증에 대한 하나의 징후인지도 모르겠다. 늙고 병들어 가는 '있는 그대로'의 몸을 왜 이토록 버거워하는 것일까. 자기 몸의 주인이라는 자가 어찌 이리도 자기 몸을 들볶아대는 것인지. 어쩌면, 우리가 견디지 못하는 건 몸이 아니라 마음이 아닐까. 마음을 어쩌지 못해 몸에 집착하는 건 아닐까. 미쳐 날뛰는 마음을 제어할 수 없는 무능력이 자기 몸에 대해 전권을 행사하려는 히스테릭한 지배욕으로 분출되는 건 아닐까.

영화 <언더 더 스킨>(Under The Skin, 2013)의 외계인 스칼렛 요한슨의 신체(외피)는 모든 남자를 유혹할 수 있을 정도로 아름답다. 지구의 남성들은 빈틈만 보이면 어김없이 그녀를 탐하고 겁탈하고 사랑하… 한마디로, 소유하려 한다. 지구인 남성의 본능을 학습한 외계인은 아름다운 외모를 무기로 그들을 유혹하여 차례차례 죽이는데, 뼈와 피와 내장은 한데 갈려 어디론가 흘러가고 남는 건 그들의 초라한 껍데기(피부)뿐이다. 영화의 마지막, 그녀의 아름다운 피부가 허물

처럼 벗겨지면서 속살이 드러나는데…. 오, 맙소사! 그것은 흉측하게 검은 덩어리다. 아름다운 피부가 가리고 있는 무명(無明). 사기꾼의 감언이설이 우리를 속이듯, 아름다운 것은 우리를 기만한다. 당신의 피부 아래를 보라. 거기에 무엇이 있는가?

매끈함의
미학

[도판 34]

밀로의 비너스

세 개의 비너스상에서 시작해 보자. 먼저 「밀로의 비너스」(Venus de Milo).[도판 34] 기원전 130~100년 정도에 제작된 것으로 추측되는, 2미터가 조금 넘는 이 대형 대리석상은 비너스의 대명사격인 비너스다. 비너스 여신을 형상화한 것인지는 정확히 알 수 없지만, 한때 대한민국의 미대 입시생들은 이 조각상을 질리도록 그려야 했고, 루브르 박물관에서는 가장 많은 관객들의 시선을 한 몸에 받으며 위풍당당하게 서 있다. 지금의 기준으로 보면 다소 우람하고 건장한 감이 없지 않지만, 안정된 비례와 역동성이 느껴지는 실루엣 등으로 인해 '이상적인 미'를 구현한 조각으로 칭송된다. 그런데 이 비너스 상이 갖는 변별력은 뭐니뭐니 해도 팔이 없다는 데 있다. 다른 비너스 상들을 보면 두 팔을

어디 둘지 몰라 어정쩡한 포즈를 취한 듯한 느낌이 있는 데 비해, 이 조각상은 두 팔이 없다 보니 오히려 더 안정감이 있고 당당해 보인달까. 두 팔이 없이 태어난 구족화가 앨리슨 래퍼(Alison Lapper, 1965~)가 이 비너스 상을 보고 자신의 신체를 긍정할 수 있었다더니, 십분 이해되고도 남는다. 아이러니하지 않은가. 현실에서라면 '비정상'(=추함)으로 간주되었을 신체가 조각에서는 완벽한 미로 추앙된다는 사실이.

두번째는 「빌렌도르프의 비너스」(Venus of Willendorf)다.[도판 35] 구석기 시대(2만 4천 년 전후)의 유물로 고증된 이 석회암 상은 11cm 정도의 작은 상이다. 빌렌도르프에서 발굴된 이후 붙인 별칭이 '비너스'일 뿐 '미'를 상징한다고 보기는 어렵다. 물론 비너스(아프로디테)가 미와 성욕, 번식 등을 상징하는 여신이고 빌렌도르프의 조각 역시 풍요나 번식을 기원하는 주술적 사물이었다고 추측되는 이상, 이 별칭이 전혀 말도 안 되는 것은 아니다. 그렇더라도 고대 그리스 이후 비너스 여신이 지닌 이미지나 형상화 방식과는 한참 떨어져 있는 게 사실이다. 미감(美感)을 어떤 사물이나 사태에 대한 쾌의 느낌이라고 정의해 본다면, 저 조각상이 구석기인들의 미감을 반영한다고는 할 수도 있겠지만, 그게 무엇이었을지를 상상하기는 거의 불가능하다. 이 형상이 어떤 미적 척도를 반영하고 있다고 보기는 어렵고, 또 세워지지 않는 상이라는 점으로 보아 시각적 쾌감을 주기 위해 제작된 것이 아님은 분명해 보인다. 확실한 건, 지금 우리가 이 조각상을 아름답다고

느끼지 않는다는 사실이다. 그러기에는 너무 기형적이고 거칠거칠하다. 결정적으로, 인간임을 보증하는 얼굴이 없다. 얼굴 없는 비너스라니….

마지막 비너스는 아주 최근에 탄생한 비너스다. 바로 제프 쿤스(Jeff Koons, 1955~)의 「벌룬 비너스」(Balloon Venus, 2013).[도판 36] 형태는 「빌렌도르프의 비너스」에 가깝지만 현대적으로 환골탈태한 비너스다. 반짝거리는 핫핑크색으로 우리의 시선을 잡아끄는 이 스테인리스 스틸 조각은 구석기 조각상처럼 풍요를 상징하는 데 머무는 게 아니라 풍요(자본)의 바다에서 태어나 또 다른 상품을 출산하는 실제 상품이다. 그 이름도 찬란한 동 페리뇽 로제 빈티지(Dom Pérignon Rosé Vintage)(이 비너스와 그가 품은 아이는 총 600점 한정으로 제작되어 전 세계로 판매되었다고 한다). 「벌룬 비너스」의 미감은 어디에서 찾을 수 있을까? 제프 쿤스의 벌룬 시리즈는 한결같이 반짝거리는 표면과 선명한 원색으로 시선을 압도하면서 관객의 소유욕을 자극한다. 이래도 안 살래? 파티와 축제의 쾌락을 연상시키는 판타지 보조물이지만 이

[도판 35]

빌렌도르프의 비너스

[도판 36]

벌룬 비너스
제프 쿤스, 2013

내 터지거나 쭈글쭈글해지고 마는 고무풍선의 단점까지 보완하여 제프 쿤스는 마침내 '영원한 즐거움'을 만들어 내는 데 성공했다. 즐거운 것은 아름다운 것이고, 아름다운 것은 영원해야 한다! 제프 쿤스의 비너스는 앞의 두 비너스가 하지 못한 일을 해냈다. 「빌렌도르프의 비너스」는 소유하기엔 너무 추하고, 「밀로의 비너스」는 소유하기엔 너무 부담스럽지만, 「벌룬 비너스」는 딱 갖고 싶게 만들어진 고가의 완구다. "제프 쿤스의 예술은 구원을 약속한다. 매끄러움의 세계는 미식(美食)의 세계, 순수한 긍정성의 세계이며, 그 안에는 어떤 고통도, 상처도, 책임도 없다. 출산하는 자세를 취하고 있는 조상 「벌룬 비너스」는 제프 쿤스의 마리아다."(한병철, 『아름다움의 구원』, 이재영 옮김, 문학과지성사, 2016, 16쪽) 그러나 그 마리아는 잉태의 과정도, 출산의 고통도 모르는 해피 마리아다.

한병철은 제프 쿤스 작품의 특징인 '매끄러움'에 대한 추구를 현대의 한 징표로 본다. 신체(왁싱, 도자기 피부)만이 아니라 소통방식('좋아요')과 정보획득방식(스킵, 서핑)에 있어서도 문턱과 장애물이 있어선 안 된다. 음악시장이 음반이 아니라 음원을 중심으로 돌아가고, 음악을 듣는 방식이 스트리밍으로 바뀌면서 나 또한 '매끄러움의 시대'를 체감하는 중이다. 일일이 CD나 LP를 갈아끼우는 수고를 하지 않아도, 프로그램이 내 취향을 파악해서 비슷한 느낌의 곡들을 무한히 재생해 준다. 딱히 좋지도 딱히 나쁘지도 않은, 이것이 저것 같고 저것이 이것 같은 음악의 무한 재생. 스마트 기기와 와이파이만 있으면 충

분하다. 아, 또 한 가지. 요즘 나오는 이어폰이나 헤드폰에는 외부의 소음을 거의 완벽하게 차단해 주는 '노이즈 캔슬링' 기능이 장착되어 있다. 뭐 대단한 음악을 듣는다고, 내 '리스닝'을 방해할 수 있는 일체의 소음을 없는 것으로 만들어 버리는(캔슬!) 매끈함의 장치라니. 내 귀가 막귀인 탓인지는 모르겠으나, 음악 특유의 거칠거칠한 질감마저도 납작하게 만들어 버리는 듯한 이 노이즈 캔슬링 기능이 정말 음악을 위한 기능인지, 의문이다. 존 케이지의 통찰대로 소음이 아닌 음악이 어디 있으며, 모든 소리가 제거된 침묵(silence)의 상태가 어디 있단 말인가.

고화질과 고음질이 감수성의 역량을 고양시킨다는 건 착각이다. 좋은 음질보다 좋은 음악이 먼저고, 좋은 화질보다 좋은 영화가 먼저라는 건 불변의 진리다. 그런데 좋은 음악과 좋은 영화, 좋은 그림에 대한 논의 대신 더 향상된 테크놀로지가 우리의 감수성을 점령해 버린 것은 아닌지. 자나 깨나 풀메이크업으로 무장한 아름다운 인물들이 아름다운 배경만 골라서 아름다운 사랑고백을 하는 영화를 누구도 좋은 영화라고 생각하지 않을 것이다. 그런데도 정작 우리는 우리의 일상을 매끈하고 아름다운 것들로 가득 채우고 싶어 한다. 불편하고 불쾌한 것들은 가라! 삐걱거리고 덜컹거리는 것들, 느리고 더듬거리는 것들, 거칠거칠한 것들은 모두 사라져라! 정 견딜 수 없다면, 추마저도 미학화하라. "오늘날에는 아름다움뿐만 아니라 추(醜)도 매끄러워진다. 추 또한 악마적인 것, 섬뜩한 것 혹은 끔찍한 것의 부정성을

잃어버리고 소비와 향유의 공식에 맞춰 매끄럽게 다듬어진다."(한병철, 『아름다움의 구원』, 19쪽) 이쯤 되면, 아름다움은 세상을 자기화해 버리는 좀비와 다를 것이 없다.

한 가지 더. '미의 여신' 비너스의 그리스 이름은 아프로디테다. 아프로디테는 어떻게 태어났는가. 헤시오도스의 『신들의 계보』에 따르면, 크로노스가 어머니 가이아와 공모하여 아버지 우라노스를 거세했는데, 우라노스의 남근이 바다에 떨어질 때 생긴 거품에서 태어난 신이 바로 아프로디테다. 이런! 아름다움이란 결국 거품이로다. 게다가 그 아프로디테의 배우자는, 추남에다 불구자인 대장장이 헤파이스토스다. 미와 추는 떼려야 뗄 수 없는 커플이라는 얘기다. 여기가 끝이 아니다. 아프로디테의 애인은 파괴와 전쟁, 불화의 신 아레스요, 이둘 사이에서 태어난 쌍둥이가 전쟁터를 떠도는 두려움과 공포의 신 포보스와 데이모스다. 거품에 불과한 미(美)를 얻기 위해 벌어지는 싸움과 이 과정에서 발생하는 질투와 분노와 죽음. 대체 미가 뭐라고. 당신은 정말 그런 아름다움을 원하는가? 거품과도 같은 그것을?

인간적인
너무나 인간적인

한 유튜브 채널에서 다양한 성과 연령대의 사람들에게 "당신이 아름

답다고 생각하는 것은 무엇인가요?"라고 묻고, 이에 대한 대답을 편집해 놓은 영상을 본 적이 있다. 어느 정도는 예상했지만, 대답은 예상보다 훨씬 획일적이었다. 크게 보면 사람(부모, 자식), 사물(지구, 자연물, 자연), 감정(사랑, 모성애)으로 압축된다. 맞다. 사람이 꽃보다 아름다운 것도 맞고, 꽃 한 송이 풀 한 포기가 어떤 사람보다 아름다운 것도 맞다. 미감이란 지극히 주관적인 것이므로 뭘 아름답다고 느끼든 '틀린' 대답은 없다. 다만 의문스러운 한 가지는 저 '아름다움'에 내포된 지독한 인간주의다.

'아름다움 그 자체'라는 것은 단지 말에 불과하며, 개념도 되지 못한다. 아름다움에서 인간이 완전성의 척도로 정립하는 것은 자기 자신이다. 특별한 경우에 그는 아름다운 것을 찬탄할 때 실은 자기 자신을 찬탄한다. 이런 식으로만 인류는 자기 자신을 긍정할 수 있다. 인류의 가장 깊은 본능인 자기보존 및 자기확장 본능이 아름다움과 같이 고상한 것들에서도 빛을 발하고 있다. 인간은 세계 자체가 아름다움으로 가득 차 있다고 믿는다. 인간은 자신이 그 아름다움의 원인이라는 사실을 망각해 버리는 것이다. 다름 아닌 인간이 세계에 아름다움을 선사한 것이다. 아아! 다만 아주 인간적이고―너무나 인간적인 아름다움만을 그는 세계에 선사했다. 인간은 근본적으로는 사물에 자기 자신을 반영하며, 자신의 모습을 되비추어 주는 모든 것을 아름답다고 여긴다. '아름답다'는 판단은 인류가 자신에 대해서 갖는 허영심인 것이다. (프리드리히 니

체, 『우상의 황혼』, 박찬국 옮김, 아카넷, 2015, 120~121쪽)

그야말로 '뼈를 때리는' 통찰이다. 미학이 기초하고 있는 것, "미학의 제1진리"는 인간이다. 인간에 의한, 인간을 위한, 인간의 미학. 그런데 미학의 원리로서의 인간은 '어떤 인간'인가? '규범적'이고 '정상적'인, 만물의 척도로서의 인간이다. 예컨대, 「비트루비우스적 인간」. [도판 37] 레오나르도 다 빈치는 로마의 건축가 비트루비우스가 쓴 『건축 10서』(De architectura)에 나오는 원리('인체의 건축에 적용되는 비례의 규칙을 신전 건축에 사용해야 한다')를 한 장의 그림으로 구현해 냈다. 곰곰이 들여다보면 맞지 않는 구석이 있지만, 요점은 간단하다. 인간의 신체는 기하학적으로 완전한 비례를 실현하고 있다는 것. 인간은 자연의 척도다. 흥미로운 것은, '자연의 척도'가 되는 그림 속 인간은 우월한 신체 비율을 지닌 '백인 남성'이라는 사실이다. '비트루비우스적 인간'은 어디까지나 당시의 유럽인이다. 유럽 세계의 척도일지는 몰라도 비유럽 세계의 척도일 수는 없다는 얘기다. 그런 그들이 아메리카, 아시아, 아프리카 대륙에 도착했을 때 그곳의 인간들을 어떻게 보았을지를 상상하는 건 그리 어렵지 않다. 그들이 거기서 발견한 것은 퇴락한 인간들, 자신들의 척도를 벗어나는 인간들, 즉 '아름다움'에 반하는 '추함'이었을 터. "어렴풋하게라도 퇴락을 상기시키는 것은 우리에게 '추하다'라는 판단을 불러일으키기" 때문이다.(니체, 앞의 책, 122쪽)

캐리 메이 웜스(Carrie Mae Weems, 1953~)의 「거울아 거울아」

(1987)는 백설공주의 패러디다.[도판 38] 여기서는 백설공주의 마녀 대신 잔뜩 꾸민 흑인 여성이 거울을 보며 묻는다. "거울아 거울아 이 세상에서 누가 제일 예쁘니?" 거울 속 요정의 답—"그야 백설공주지, 이 흑인년아, 까먹지 좀 말라구!!!"("SNOW WHITE, YOU BLACK BITCH, AND DON'T YOU FORGET IT!!!") 아깝게 세상을 떠난 마이클 잭슨이 떠오른다. 지금은 그의 피부색 변화가 백반증 때문이라고 알려졌지만, 당시만 해도 전신 박피술을 했다느니 피부를 표백했다느니 하는 등의 루머가 많았다. 검게 때가 묻은 부분을 닦으면 다시 하얘지듯이 박피를 하면 하얗게 될 거라는 발상은 얼핏 생각해도 상식 밖이다. 유색의 피부는 흰 피부를 가리는 얼룩에 지나지 않는다는 끔찍한 미의식이다. 척도화된 아름다움을 강요하는 사회의 거울은 몇 번을 물어도 똑같은 답을 들려준다. 세상에서 아름다운 건 언제나 백설공주(눈처럼 흰 피부를 가진 백인snow white)라고. 폭력적인 너무도 폭력적인 아름다움. 최근에는 '정치적 올바름'에 대한 강박이 아닐까 싶을 정도로 등장인물에 여러 인종을 적절히 안

[도판 37]

비트루비우스적 인간
레오나르도 다빈치,
1490년경

[도판 38]

거울아 거울아
윔스, 1987

배하는 것이 트렌드가 된 듯한데('히어로=백인'이라는 공식을 깨고 다인종 히어로들로 진용을 정비한 마블 시리즈도 놀랍지만, 디즈니에서는 급기야 얼굴이 '까만 백설'공주가 등장했다!), 어쩐지 기존의 가치를 전복한다기보다는 은폐하는 듯한 느낌을 지울 수 없는 것은 나의 기분 탓일까.

자신과 전혀 다른 구조와 형상을 지닌 대상에게서는 공포를, 반대로 자신과 유사한 대상에게서 안전함을 느끼는 것은 인지상정이다. 우리가 '아름답다'고 느끼는 것은 그 익숙함이나 안전함의 느낌과 크게 다른 것이 아니다. 이 사실을 망각한 채 자신을 척도로 삼아 세상을 '아름답다/추하다'라고 판단하는 것은 불합리를 넘어 폭력이다. 우리가 '좋다'고 하는 것에는 은연중에 '아름답다'는 감각판단이 개입되어 있다. 인간은 아름답다, 질서는 아름답다, 성장은 아름답다, 가족은 아름답다, 사랑은 아름답다, 노동은 아름답다… 우리가 욕망하는 근대적 가치들은 그것이 '욕망의 대상'이라는 이유로 아름다운 것이 된다. 그렇다면, 근대적 가치를 의심하는 일은 우리의 미적 판단을 묻는 일에서 시작해야 한다. 아름다움을 논하기에 앞서 먼저 인간적, 인종적, 근대적 허영심을 내던질 것. 그러지 않는 한 '아름다우므로 아름답다'는 동어반복과 '인간에게 아름다운 것은 보편적으로 아름다운 것이다'라는 오만에서 벗어날 수 없을 터. 이제 우리가 물어야 할 것은 아름다움이 아니라 미추의 분할선 자체다.

2.
취미와 미학,
그리고 배움에 대하여

대체 미학이
뭐예요?

앞에서도 말했지만, 피부관리나 화장품 등 미용 관련 분야에 흔히 쓰이는 '에스테틱'(aesthetic)은 통상 '미학'으로 번역된다. 단어의 기원만 놓고 보면 '미학'도 썩 적절한 번역어라고는 할 수 없다. 에스테틱의 기원이 되는 그리스어 '아이스테티코스'(aisthetikos)는 '민감한, 지각이 있는, 감각적 지각과 관련된' 등을 의미하고, '아이스테시스'(aisthēsis)는 감각, 지각을 뜻한다. 이를 종합하자면, '에스테틱스'(aesthetics)는 '감각(혹은 감성)에 관한 학(學, scientia)' 정도로 풀이된다. 그러니까 미학이란 일차적으로 감각적 지각을 다루는 학문이라고 할 수 있지만,

대체로는 미에 관한 학문으로 이해되었다.

　이처럼 감각 혹은 미를 학문적으로 다루는 미학이 출현한 것은 18세기의 일이다. 서양 형이상학의 전통 속에서 신체를 매개하는 '감각'은 변덕스럽고 주관적인 것으로 폄하되는 경향이 있었기 때문에 그것을 굳이 따로 다뤄야 할 필요도, 그래야 한다는 인식도 없었다. 보편적이고 절대적인 진리를 초월적 기준으로 삼고 전개되는 형이상학의 구도에 신체를 위한 자리는 따로 마련되지 않았던 것. 하여 니체는 철학자들에게서 나타나는 "역사적 감각의 결여, 생성이라는 생각 자체에 대한 증오"를 꼬집으면서 다음과 같이 풍자하지 않았던가.

　　이러한 개념의 우상숭배자들은 숭배 대상의 생명을 빼앗아 버리고 박제로 만든다. (……) 존재하는 것은 생성하지 않는다. 생성하는 것은 존재하지 않는다. … 그리하여 철학자들은 모두 절망하면서까지 존재하는 것[영원불변하게 존재하는 것]을 믿는다. 그러나 존재하는 것은 손에 잡히지 않기 때문에 그들은 그것이 잡히지 않는 근거를 찾는다. "만약 우리가 존재자를 지각하지 못한다면 거기에는 무엇인가 착각이나 기만이 있음이 틀림없다. 그렇게 기만하는 자는 어디에 숨어 있는가?"— "찾았다"라고 그들은 환호한다. "감성이 바로 기만하는 자였다. 그렇지 않아도 부도덕한 감각이 참된 세계에 대해서 우리를 속인다."(니체, 『우상의 황혼』, 40~41쪽)

감각은 허위고 사기다. 그것은 영원불변하지 않기 때문이다. 그러니 감각을 부정하라, 육체를 버려라! 이게 철학의 믿음이었다. 니체의 철학이 미학적 뉘앙스를 띨 수밖에 없는 것은 이러한 믿음을 비판하고 신체와 감각으로부터 출발하기 때문이다. 감각/감성을 학문적 차원에서 다루기 위해서는 두 가지가 복권되어야 하는데, 신체와 개인이 그것이다. 외부와 접촉하고 느끼는 이 몸, 이 마음의 생생함을 출발점으로 삼는다는 점에서 미학의 출현은 근대적 사건이다. 조화, 질서, 균형 등 아름답다고 느끼는 지점이 동일할지라도 이처럼 근대 미학은 전과는 다른 전제에서 출발한다. "바로 여기에 고대와의 진정한 결별이 있는 것인데, 이 조화는 더이상 인간의 밖에 있는 어떤 질서의 반영으로 생각되지 않게 된다. 즉, 이제 어떤 대상이 즐거움을 주는 것은 그 자체가 내재적으로 아름답기 때문이 아니다. 결국은 그것이 어떤 특정한 형태의 쾌락을 주기 때문에 사람들은 그것을 아름답다고 부르는 것이다."(뤽 페리, 『미학적 인간』, 방미경 옮김, 고려원, 1994, 14쪽)

미학의 역사를 논할 때 가장 먼저 거론되는 인물은 알렉산더 고틀리프 바움가르텐(Alexander Gottlieb Baumgarten, 1714~1762)이다. 그는 미학을 "감성적 인식에 관한 학문"으로 규정하고, 미학의 목적을 "감성적 인식 자체의 완전함"에 두었다.(알렉산더 고틀리프 바움가르텐, 『미학』, 김동훈 옮김, 마티, 2019, 35쪽) 바움가르텐은 '감성'의 문제를 충분히 파고드는 대신, 기존의 '취미판단' 개념을 가져와 미에 대한 판단을 이성적 원리와 결합시키려고 했다. 취미란 무엇인가. 아름다움에 대한 판단

능력, 즉 미추를 구별할 수 있는 인식능력이다. '아름다움'이란 객관적으로 현존하는, 따라서 인식가능한 보편적인 것이며, 이러한 '대상의 객관적 성질'로서의 아름다움을 파악하는 이성적 능력이 취미라는 것이다. 요컨대, 감성적 인식은 "판명한 상태 아래에 계속 머무르는 표상들이 결합된 상태"(바움가르텐, 앞의 책, 36쪽)로, 이를 인식하는 것은 이성이다. 그렇다면 '아름다움 자체'를 외재적 실재로 전제하고 이를 인식할 수 있는 힘을 이성에 부여했던 고대철학과 다를 게 뭐란 말인가. 칸트는 이런 점에서 바움가르텐을 비판했던 것이다.

칸트의 논리는 이렇다. '아름답다'는 판단은 상상력에 의해 표상을 주관의 쾌/불쾌의 감정에 관계시킴으로써 발생하는 감성적 판단이다. 즉, '무엇이 아름다운가'라는 질문은 '아름다운 대상'을 향해 있지 않고 아름답다고 느끼는 주체를 향해 있다. 여기서 관건은 이러한 취미판단에 어떠한 이해관심도 개입되어서는 안 된다는 점이다. 대상의 유용성, 대상이 놓인 맥락, 대상에 대한 규약, 대상의 지시적 의미 등을 모두 괄호에 넣고서야("무관심성") 성립하는 것, 그것이 감성적인 취미판단이다.

따라서 취미판단은 전적으로 주관적인 것이지만 이게 전부라면 '미학'을 운운할 수 없게 된다. 미학을 논하려면 여기서 한 걸음 더 나아가야 한다. 취미판단은 전적으로 주관적 판단이지만, 이 판단에 대해 우리는 다른 사람들의 동의를 구할 수 있어야 한다. 다시 말해 주관적 느낌을 객관적으로 설득시킬 수 있어야 한다. 때문에 미적 판단은

즉흥적이고 우연적인 반응과 구별된다. 대상에 대한 수동적 반응은 보편성을 획득할 수 없다. 보편성을 획득하기 위해서 주체는 대상과의 거리를 확보할 수 있어야 하는데, 이것이 바로 '무관심성'이다. 대상의 사용가치, 대상에 대한 관습적 관념들과 욕망으로부터 거리를 둘 때라야 그 '거리' 속에서 대상을 판단할 수 있는 자유의 공간이 생성된다.

요컨대, "근대 미학의 주된 문제는 미에 대한 주관적 이해(미는 이제 더이상 '그 자체'로 존재하는 것이 아니라 '우리에게' 존재하는 것이라는 사실)와 '기준'의 요구를 조화시키는 일이었다. 즉, 미는 주관적인 것이지만 또한 객관성 혹은 세계와 반드시 어떤 관계를 지니고 있어야만 한다는 것이었다".(뤽 페리, 『미학적 인간』, 15쪽) 이후의 미학적 논의들은 이 과제를 중심으로 전개된다. 어떻게 유한한 인간의 주관적 감성을 타인과 공유할 수 있을 것인가. 그 원리는 무엇인가. 주관적 감성의 표현물인 예술이 보편적 진리를 구현할 수 있는가. 예술의 진리를 말할 수 있다면 그 진리는 어떤 진리인가.

인식에 대한 우리의 오해 중 하나는 인식할 만한 무엇이 있어서 그것을 인식하게 되었다는 식으로, 즉 인식을 대상세계에 대한 반영으로 사고하는 것이다. 하지만 실상은 반대다. 대상이 출현하는 것은 특정한 관계들의 복잡한 그물망 아래서다. 그러니까 인식되기를 기다리는 '미 자체'가 존재하는 것이 아니라 특정한 제도들, 담론들, 실천들의 관계망 속에서 인식의 대상으로서 '미'가 출현하게 되었다는

얘기다. 역설적이게도, 미학의 출현이 말해 주는 것은 미의 존재가 아니다. 오히려 '미'를 대상으로부터 분리시키는 사고, 미를 추상해 내는 새로운 시선의 탄생, 그리고 사물을 비신체적으로 변환시키는 담론적/비담론적 배치들을 전제하는 것이 바로 '미'다. 태초에 아름다움이 있었다? 아니, 태초에 무언가를 아름다움으로 명명하는 담론이 있었다!

앞서 한번 언급했지만, 1755년 리스본 대지진은 매우 상징적인 사건이다. 바야흐로 절대 흔들리지 않을 거라 믿었던 토대가 무너지기 시작했다. 세계에 이르는 단 하나의 길이 막혀 버린 것이다. 이제 어떻게 할 것인가? 다른 길을 내는 수밖에. 믿을 수 있는 유일한 존재는 이제 신이 아니라 우리 자신이다. 볼테르는 '이 세계는 최선의 상태로 존재한다'는 라이프니츠의 명제를 조롱하면서, 이 잔혹한 폐허 위에서 우리의 정원을 일궈야 한다고 주장했다. 서양의 근대철학은 이 언저리에서 출발한다. 토대가 무너진 그 자리에서. 그러나 이들이 새로 일궈 낸 토대 역시 영원하지 않기는 마찬가지다.

생각해 보면, 지금 우리가 바로 그런 지점에 와 있는 건 아닐까 싶다. 자본과 국가와 가족, 그리고 그 위에 구축된 주체성이 붕괴되기 시작하는 팬데믹의 시대. 팬데믹으로 인해 문제들이 가시화되었을 뿐, 사실 징후는 오래전부터 있었다. 이상기후와 정신적 공황, 출구를 찾지 못한 자들의 중독증과 자살률의 증가… 다만 모른 체했을 뿐이다. 당신은 무엇을 아름답다고 느끼는가? 자연? 실컷 착취하다가 문득 감

상에 잠겨 예찬하고는 하는 그 자연? 멀리서 초월적 시선으로 바라본 푸른 지구? 모성애와 사랑? 혹시, 모든 것을 희생하며 자신을 내어주는 그런 모성애, 혹은 세상을 핑크빛으로 물들이는, 루크레티우스의 표현에 따르면 '착란상태'와도 같은 그런 사랑 말인가? 어쩌면, 당신이 소유하고 싶은 것, 당신이 꿈꾸는 것을 '아름답다'고 우기고 있는 것은 아닌가? 우리 자신과 타자들, 이 세상을 느끼는 방식을 전면적으로 되묻고 교정해야 할 때가 도래했다.

'취존',
노 터치?

'취존'(취향입니다, 존중해 주세요)이라는 말이 유행한 적이 있다. 새삼 말할 필요가 없을 만큼 당연한 일이 되어 그런지 지금은 그렇게 잘 쓰이는 것 같지 않지만, 2019년 당시에는 TV프로그램이나 각종 행사, 유튜브 콘텐츠에서 꽤 유용한 콘셉트였다. '개인의 취향'이라는 명분을 내걸고 음식, 음악, 의상, 동물뿐 아니라 정치적 견해, 성정체성 등에 이르기까지 자신의 호불호를 당당히 드러내는 게 하나의 트렌드가 된 지 오래다. 말이야 맞는 말이다. 타인의 취향을 짓밟거나 타인에게 자신의 취향을 강요해서야 되겠는가. 당연히 개인의 취향은 존중해 줄 일이다. 그런데 의문이 든다. 어디까지가 취향의 영역이고, '존

중한다'는 건 어떤 태도를 말하는가? 뭐가 됐든 '내 취향입니다!'라고
하면 그런가 보다 해야 하는 건가? 아니면 맞장구라도? 여기에는 어
떤 함정이 있는 게 아닐까.

취향(혹은 취미)은 서양미학에서 핵심적인 개념이다. 구미(口味)
에 맞다, 구미가 당긴다 등의 표현도 있지만, 취미/취향으로 번역하는
독일어 Geschmack은 미각, 맛이라는 뜻을 가지고 있다. 다른 감각이
아니라 왜 하필 미각일까. 동아시아에도 작품을 음미(吟味)한다거나
일미(一味), 무미(無味) 등으로 작품을 평가하는 말이 있는 걸 보면,
미각이 감각적 경험 중에서도 가장 직접적인 신체 접촉으로 생겨나
는 것이기 때문이 아닐까 싶다.

맛이란 무엇인가? 저 구름과 노을, 비단과 자수를 보지 못했는가? 그것
을 보고 있노라면 순식간에 마음과 눈이 함께 거기로 옮아가서 잠깐 사
이에도 변화가 무쌍하다. 그 모양을 대충 보아 넘기면 그 실제 모습을
이해할 수 없지만 세밀하게 음미하면 그 맛은 무궁하다. 무릇 사물이
변화하여 마음을 움직이고 눈을 즐겁게 하는 것, 그것이 모두 맛이다.
(……)
짜고 시고 달고 쓰고 매운 이 다섯 가지 맛은 혀가 느껴서 얼굴에 표현
된다. 맛을 속일 수 없는 것이 이와 같다. 이와 같지 않으면 그것은 맛이
아니다. (……) 공자는 "먹고 마시지 않는 사람은 없지마는 맛을 잘 아는
이는 드물다"라고 했다. 이 말씀을 통해서 성인은 세밀한 마음을 가졌

음을 짐작하게 된다. 세밀한 마음의 소유자이기 때문에 입에서 느끼는 맛을 통하여 말로 표현할 수 없는 오묘한 이치를 터득하는 것이다.(박제가, 「시선서」詩選序, 『궁핍한 날의 벗』, 안대회 옮김, 태학사, 2000, 74~75쪽)

시 선집에 붙인 서문에서 박제가는 쾌의 느낌을 발생시키는 것을 '맛'으로 보고, 이 '맛'이야말로 진솔한 감각이라고 단언한다. 시공이 다른데도 언어적 감각이 통하는 데가 있는 걸 보면 인간이 같은 데서부터 진화해 왔다는 사실이 실감난다. 감각은 우리 자신으로 들어가는 가장 직접적인 관문이다. 이처럼 감각적 지각에 대한 판단을 통해 형성되는 것이 바로 취향이다. 독일어 Geschmack(ge+schmack)에 반복 혹은 과거를 나타내는 접두사 ge가 붙은 것도 취향이란 '이미 맛본 것', 내지 반복적 경험을 통한 판단에 근거하고 있음을 추측케 한다. 칸트에게 미학은 이와 같은 취미판단, "미적인 것을 판정하는 능력"을 뜻한다. 미각이 그러하듯 취미판단은 감성적인 것이기 때문에 애초에 그 근거가 주관일 수밖에 없다. 단, 앞서 말했다시피 이는 다른 사람들과 공유될 수 있는 보편적 근거를 지녀야 한다. 주관적이면서도 보편성을 요구하는 감정의 원리를 칸트는 '공통감'(sensus communis)이라 명명했는데, 이 공통감을 전제로 우리는 주관적 느낌을 타인과 공유할 수 있는 것이다.

취미판단은 누구에게나 동의를 감히 요구한다. 어떤 것이 아름답다고

언명하는 사람은 누구나 눈앞에 있는 그 대상에 대해 찬동을 보내고, 그와 함께 그 대상이 아름답다고 언명해야 한다고 의욕한다. 그러므로 미감적[감성적] 판단에서 '해야 한다'[당위]는 제아무리 판정에 필요한 모든 자료에 따라서라 할지라도 단지 조건적으로만 표명되는 것이다. 사람들이 다른 모든 사람의 동의를 구하는 것은, 그러한 동의를 위한 만인에게 공통인 근거를 가지고 있기 때문이다.(임마누엘 칸트, 『판단력 비판』, 백종현 옮김, 아카넷, 2009, 239쪽)

인간이 이런 식으로 미적 감정을 공유할 수 없다면, 상상력을 비롯한 인식능력들이 활발하게 작용하지 못할 테고, 그 결과 즉자적인 대상 존재에 얽매인 채 살아가는 무감한 생명체가 되고 말 것이라고 칸트는 생각했다. 따라서 칸트에게는 취향의 주관성만큼이나 취향을 교감할 수 있는 공동체적 삶이 중요했던 것이다.

'취존'의 문제로 돌아와 보자. 취향이 문제가 된다면, 그건 취향이 개인의 환원불가능한 정체성의 표현이기 때문이 아니라, 각자의 경험에서 비롯한 감각적 판단이야말로 타인을 만나는 통로이기 때문이다. 취향은 주관적이지만 주관적인 것 자체가 세계와 접촉한 결과이기 때문에 취향은 자아의 견고한 보호막이 될 수 없다. 예컨대, 당신의 음악취향은 어떻게 형성되었는가? 하나마나한 말이지만 취향을 선천적으로 가지고 태어나는 일은 없다. 친구들이나 선배들과의 교류 속에서, 즉 타자들의 취향을 모방하거나 각자의 감각판단을 두고 서

로 논쟁하고, 나보다 잘 훈련된 귀를 가진 무림의 고수들(학교나 동네의 레코드숍을 뒤지면 만날 수 있었다)을 따라다니며 캐묻고, 책방에 죽치고 앉아 잡지에 실린 리뷰를 독파하면서 어렵사리 음악사의 지도를 그리는 과정에서 취향을 형성해 가던 시절이 있었다. 책도 그렇고, 그림도 영화도 마찬가지다. 내 취향은 사실 내 것이 아니라 타인의 취향에 대한 모방과 종합의 산물이다. 그럴진대 '취존'을 외칠 이유가 없다.

멜론이나 벅스 같은 스트리밍 서비스에서 실시간 차트에 오른 음악이나 프로그램 추천 음악을 듣는 것도 그와 비슷한 면이 없지 않지만, 뭔가 허하다. 이 친절한 '서비스'는 어쩐지 취향을 다양화하는 게 아니라 획일화한다는 느낌을 지우기 힘들다. 취향을 공유하기보다는 소비하고 엿보는 기분이다. 여기에는 '바로 이거야!' 싶은 쾌감도 없지만, '아, 이건 영 아니로군' 하는 낭패감도 없다. 모든 음식이 다 차려진 뷔페 앞에서 허기를 느끼는 꼴이랄까. 그럼에도 불구하고, 아니 그렇기 때문에 더욱, 취향을 만들어 나가려는 시도와 노력이 중요하다. 누군가가 공들여 제작한 생산물이 계속 삶을 지속할 수 있도록 하는 것은 그것을 향유하는 대중들이기 때문이다. 문제는 새로운 것이 아니다. 새로운 것을 가치 있는 것과 등치시키는 것은 상품의 논리일 뿐이다('신상' 중심주의!). 우리에게 필요한 것은 온고지신(溫故知新), 즉 기존의 것을 다른 맥락 속에서 다시 작동시키는 독창적 해석의 능력이다.

그렇다면 해석하는 힘은 어떻게 단련되는가? 영화를 예로 들면, 같은 영화를 반복해서 보는 것이 그 출발점이다. 같은 영화를 여러 번 본다는 것은 하나의 작품을 보다 주의 깊게, 맥락화하면서, 행간(틈)을 채워 가면서 능동적으로 만나는 것이다. 그러다 보면 자연스럽게 하고 싶은 말이 차오르게 마련이다. 그리하여 마침내, 직접 쓰고 만드는 창작자가 된다. 어떤 거장이든 마음을 다해 보는(듣는, 읽는) 데서 시작한다. 그러다 보면 해석의 욕망이, 나아가 해석할 수 있는 힘이 생긴다. 수련은 예술가에게만이 아니라 작품을 수용하는 대중들에게도 요구되는 덕목이다.

『나니아 연대기』의 작가 C. S. 루이스는 어떤 작품(책, 음악, 그림 등등)을 자신의 경험을 환기하는 방식으로 향유하는 것을 비판하는데, "이렇게 해서는 자신을 결코 넘어설 수 없기 때문"(C. S. 루이스, 『오독』, 홍종락 옮김, 홍성사, 2021, 33쪽)이다. 그런 향유방식은 우리 안에 이미 존재하던 것만을 불러내며, 따라서 우리 자신이 기존의 한계를 넘어 그 작품이 세상에 더해 준 새로운 영역 안으로 진입하는 것을 방해한다. "여기서 내가 발견하는 것은 지겹도록 늘 나 자신뿐인 것"이다. 예컨대, 음악을 들으면서 슬픔, 기쁨, 우울함, 상쾌함 등 기존의 감정을 환기하고 그 감정을 즐기는 것에 그친다면, 어떤 위대한 예술에서도 우리가 배울 것은 없다.

정서적 반응이 잘 일어나면 상상으로 연결이 됩니다. 가눌 수 없는 슬

품, 성대한 잔치, 승리한 전장에 대한 희미한 관념들이 떠오릅니다. 시간이 갈수록 우리가 진짜 즐기는 것은 바로 이것들입니다. 작곡가가 곡조를 어떻게 활용하고 연주 수준은 어떤지는 물론이고 곡조 자체조차 거의 들리지 않게 됩니다. (……) 보즈웰은 모든 음악에 그렇게 반응했습니다. "음악을 들으면 종종 신경이 고통스러울 만큼 뒤흔들려 마음에 처량한 실의가 찾아오고 금세라도 눈물이 쏟아질 것 같아지는가 하면 때로는 과감한 결의가 밀려와 가장 치열한 전투가 벌어지는 전장 한복판으로 달려가고 싶어진다고 했다." 그 말에 대한 존슨의 대답은 기억할 만합니다. "글쎄요, 음악이 나를 그런 바보로 만든다면 난 음악을 절대 듣지 않을 겁니다."(C. S. 루이스, 『오독』, 35쪽)

당신은 무엇을 즐기는가? 자동반사적으로 떠오르는 관념인가, 우리를 미지의 세계로 이끄는 작품인가. 생각으로 이어지지 않는 취향은 공허하고, 배움을 통해 단련되지 않는 취향은 무상하다. 감각을 통해 사유로 이끌리고, 사유의 힘이 다른 방식으로 감각하는 능력의 확장으로 이어지지 않는다면, 취향이란 한낱 감각적 습관에 지나지 않을 것이다. 그러니 자신의 취향에 갇힌 불통의 '덕후'가 되지 않으려거든, 먼저 접속하라. 접속하여 생각하는 법을, 사랑하는 법을, 듣고 보는 법을 배우라. 배움보다 더한 존중은 없으니.

3.
미는
어디에 있는가

미는
자유에 있다

매거진 『필로』 12호에서 왕빙(王兵, 1967~)의 다큐멘터리 <미는 자유에 있다>(美在自由, 2018)에 대한 정성일의 평론을 읽었다. 형편없는 검색 실력을 발휘해 영화를 찾아봤지만… 이 글을 쓰는 현재까지도 보지 못한 상태다. 그럼에도 이 영화를 언급하는 것은 정성일의 평론에서 '미'에 관한 질문 하나를 얻었기 때문이다.

 <미는 자유에 있다>는 중국의 미학자이자 화가인 가오얼타이(高爾泰, 1935~)에 대한 다큐멘터리다. 가오얼타이는 누구인가. 정성일의 비평과 검색 사이트에서 찾은 단편적 정보들, 그리고 국내에 번역

된 그의 편지 '수취인불명'(『중국이 감추고 싶은 비밀』에 수록)의 기록들을 종합해서 알게 된 사실은 이렇다.

1957년에 『신건설』에 '미를 논하다'라는 글을 발표했는데, 이 글이 '관념론 미학이론'으로 분류되면서 가오얼타이는 우파분자로 고발되어 노동교양 처분을 받게 된다. 근대적 사회주의 건설을 모토로 이루어진 이른바 '대약진운동' 시기에 그는 간쑤성 고비사막 근처에 있는 강제노동수용소 농장으로 이송된다. 1959년에는 간쑤성 박물관으로 배치되어 둔황 문화유적 복원사업에 복무하다가 1962년에 대약진운동의 실패로 농장이 폐쇄되면서 귀향 조치된다. 통계자료는 없지만 몇천 만 명이 혹독한 노동과 기아에 시달리다 사망한 중국현대의 잔혹사였다. 그러나 복권은커녕 1966년 문화대혁명 때 다시 우파분자로 고발된 그는 또 다시 사상재무장 명령을 받고 농촌노동에 동원되었다가 1977년에 하방(下方)이 해제된 후에야 란저우대학 철학과 부교수로 부임하게 된다. 그러나 여기가 끝이 아니다. 1989년 천안문 사태 당시 다시 '반혁명 선동과 반란죄'로 구금되었다가 이듬해 석방되었으나 학교에서 해임된다. 그가 이런 상황에서 택한 것은 망명이었다. 직장과 집을 모두 빼앗기고 저술과 강의 활동조차 전부 막힌 상황 속에서, 1992년 우여곡절 끝에 딸아이는 남겨 두고 아내와 둘이 홍콩으로 밀입국을 하게 된다. 그리고 마침내 1993년에 미국으로 이주하여 현재 라스베이거스에 체류 중이다. 그 사이 본국에 남겨진 딸은 정신분열증을 앓다가 세상을 떠났다(이 죽은 딸에게 보낸 편지가 '수취

인불명'이다). 여기까지가 이런저런 정보를 짜깁기해서 정리한 가오얼타이의 삶이다. 내가 아직 보지 못한 이 영화는 가오얼타이 앞에 카메라를 세워 놓고 한없이 그의 이야기를 경청하고 그의 행위를 지켜보는 영화라고 한다(이 영화의 러닝타임은 265분이다).

단편적 정보들을 찾고 정성일의 리뷰를 읽는 내내 떠나지 않았던 질문은 하나다. 대체 가오얼타이는 <미를 논하다>에서 무슨 얘기를 한 걸까? 중국 현대미학사에서도 거의(전혀라고 해도 무방하다) 언급되지 않는다니, 대체 얼마나 불온한 것이었으면? 그런데 검색을 통해 찾은 한 논문에 따르면, 그의 미학사상은 한마디로 이렇게 요약할 수 있다고 한다.

객관적인 미는 존재하는가? 나의 대답은 부정적이며, 객관적인 미는 결코 존재하지 않는다. (……) 미란 사람이 그것을 느낄 때 존재하고 느끼지 않으면 존재하지 않으므로, 미감을 초월한 미의 연구는 사실상 불가능하다. 미감을 초월한 미는 존재하지 않으며 미에 대한 객관적인 시도는 모두 과학에도 어긋난다.(이상희, 「가오얼타이 미학의 주관성과 사회주의 중국미학에서 주관성의 허용 범위」, 『인문논총』제53집, 27쪽에서 재인용)

맙소사! 고작 저 문장 때문에 인생을 걸어야 했단 말인가? '미는 주관적인 것'이라는, 그 흔해 빠진 생각을 지키기 위해 그 모든 고난을 무릅써야 했다고? 문득, 푸코가 68년 당시에 튀니지 대학 체류 경험

을 두고, 프랑스에서 마르크스주의를 둘러싸고 이루어진 차갑고 학술적인 논쟁과 달리, 마르크스주의에 대해 일천한 이해밖에 없던 튀니지의 학생들이 얼마나 격렬하고 강도 높게 마르크스주의를 지켜내고 있었는지를 말하던 인터뷰가 떠올랐다. 프랑스 지식인들에게 마르크스주의는 하나의 이론 혹은 현실을 분석하는 하나의 방법이었지만, 튀니지의 젊은이들에게 그것은 "도덕적 힘이자 놀라운 실존적 행위"였다는 것. 푸코는 말한다. 자신을 바꾼 것은 프랑스에서의 68년 5월이 아니라 제3세계에서의 68년 3월이었노라고.(미셸 푸코·둣치오 뜨롬바도리, 『푸코의 맑스』, 이승철 옮김, 갈무리, 2004, 130~131쪽) 그렇다. 문제는 이론이나 개념이 아니라 그것이 삶 속에서 작동하는 실제적 방식이다.

미는 객관적 세계를 반영해야 하고, 주관적인 것은 객관적인 것과 통일을 이루는 실천(노동)이어야 한다는, 사회주의 미학의 오랜 테제를 부정했다는 것이 그의 죄다. 미는 미감, 즉 느끼는 자의 주관에 있다는 이 '소박한' 주장이 '철두철미한 주관유심주의'로 낙인찍히고, 그는 그 주장을 지키기 위해 자신의 실존 전부를 걸어야 했다.

가오얼타이는 영화에서 '미'에 대한 자신의 개념을 설명한다. 그런 다음 그 개념이 어떻게 '자유'를 요구하는지, 이를 행동으로 밀고 나갈 필요가 있는지를 놓고 학생들과 토론한 일화를 소개한다. 가오얼타이에게 '미'는 막연한 개념이 아니다. 평생에 걸쳐 그걸 지켜 내기 위해 스스로에게 질문하고, 그런 다음 얻어 낸 결론. 말 그대로 결론으로서의 결

론. 그는 그걸 아카데미 안에 있는 자기방에서 생각하고 얻어 낸 것이 아니다. 노동으로 고통스러운 육체. 기아 상태에 놓인 몸. 자벤거우 강제노동수용소 농장에서, 굶주리면서 질문하고, 고비사막 둔황의 문화 유적 동굴 복원사업에 동원되어 벽에 마오쩌둥의 혁명 구호를 그려 넣으면서 질문하고, 문화혁명 중에 하방되어서 농민들 틈에서 질문하였다. 내가 무언가 잘못한 것일까. 모든 시작은 단 하나의 글, '미를 논하다'에서 시작하였다. 미에 대한 질문. 내 오류는 무엇인가. 거기서 나는 무엇을 지켜야 하는가. 그때 그의 손에 들린 책은 단 두 권뿐이었다. 마르크스가 1857년에 쓴 『정치경제학 비판 요강』. 그리고 레닌이 1914년에 쓴 『철학노트』. 그 책을 지지해서가 아니라 그 두 권이 허락된 유일한 책이었기 때문이다. 하지만 가오얼타이는 이 두 권의 책을 (비판적으로) 읽어 나가면서 소외의 문제를 '미'의 감상이라는 차원에서 발생시키는 모순의 질문으로 밀고 나아갔다. (……) 가오얼타이의 '미'는 제도에서 나온 말이 아니다. 그건 살아남은 말이다.(정성일, 「미는 자유에 있다」, 『필로』 12호, 74쪽)

영화의 영어 제목은 'Beauty Lives in Freedom'이다. 직역하자면 '아름다움은 자유 속에 산다' 정도일 텐데, 정성일 평론가는 '미재자유'를 '미는 자유에 있다'로 번역하기를 주장한다. 가오얼타이의 '미'에 담긴 역사와 실존의 무게를 전하고 싶었던 것이리라. 상식적 아름다움 혹은 학문적 대상으로서의 아름다움이나 미감이 아니라, 끊임없이

질문하고 한 글자씩 새겨 가면서 가까스로 지켜 낸 미. 자신의 온 삶으로 증거한 미. 가오얼타이는 그 '미'를 지키고자 자신의 생을 건 것이다. 영화의 스틸 컷 한 장면. 손바닥만 한 작은 종이에 깨알처럼 써 내려간 글씨가 보인다.[도판 39] 대학이 아니라 사막에서 몸으로 길어 낸 질문들. 가오얼타이의 미는 거기에 있다. 미(美)가 탄생할 수 없을 것 같은 불모의 장소에서 그는 묻고 또 물었다.

미가 자유에 있다면, 자유는 이토록 절실한 질문에 있다.

[도판 39]

영화 <미재자유> 스틸 컷
왕빙, 2018

미는
실존에 있다

난세의 영웅 알렉산드로스에게는 꿈이 하나 있었으니, 철학자, 그것도 디오게네스 같은 철학자가 되는 것이 그것. 디오게네스(Diogenēs, 기원전 400~기원전 323)는 누구인가. 로마 시대의 또 다른 디오게네스(Diogenes Laertios, 180~240)가 전하는 바에 따르면, 견유주의(키니코시즘) 철학자 디오게네스의 부친은 시의 공금을 유통시키는 환전상이었는데, 위조화폐를 유통시킨 죄로 시민권을 박탈당한 채 추방당했다고 한다. 고향에서 쫓겨난 디오게네스는 델포이로 가서 신탁을 청한다. 신탁의 질문은 '내가 좋은 평판을 회복

하려면 무엇을 해야 하느냐였는데, 신탁의 답이 기가 막히다. '통화를 교란시켜라!' 화폐 질서를 교란시켜 쫓겨난 자에게 주어진 미션이 통화를 교란시키라는 것이라니. 아테네로 향한 디오게네스는 신탁대로 통화(currency)를 교란시키는 삶을 살기 시작한다. 여기서 통화(화폐)는 다름 아닌 사회적 척도를 의미한다. 안티스테네스를 따라 철학에 전념한 디오게네스는 권력, 도덕, 규범, 죽음, 인간 등등에 대한 관습적 통념들을 전복하면서 '개(cynos)와도 같은 삶'을 자청한다. 인간은 왜 비참하고 부자유한 삶을 사는가? 디오게네스에 따르면, 사회적 관습에 얽매여 있기 때문이다. 사회적 관습이란 다른 말로 하면 타인의 시선이다. 타인의 시선에 예속된 자들은 자신을 교양과 장식물로 치장하고 부와 명예를 얻으려 안간힘을 쓰느라 자연으로부터 부여받은 본성을 망각한다. 디오게네스가 화두로 던진 '개와도 같은 삶'이란 본성에 따른 삶을 의미한다. 복종하는 삶이 아니라 본성에 따르는 삶을 살라! 쓸데없는 편견들과 거추장스러운 가치들, 허망한 욕망에서 벗어나 독립적인 삶을 살라!

디오게네스는 가치를 교란했을 뿐 아니라 자신의 생각들을 실제로 살았다. '다른 사람처럼 살지 않겠다'는 다짐이나 관념이 아니라 자기의 진실을 실존으로 보여 주었다. 말년의 푸코는 전투적이면서도 미학적인 견유주의적 삶의 양식에 주목했다. 그들은 자신의 진실을 '개와도 같은 삶'으로, 즉 인간적 가치를 난폭하게 의문시하는 방식으로 표명했다는 점에서 전투적이고, 자신의 실존 자체를 단련하고 조

형해야 할 무엇으로 만들었다는 점에서 미학적이다. "문화를 상대로, 사회규범을 상대로, 미학적인 가치와 규범을 상대로 잘라내고, 거부하고, 습격하는 그러한 논쟁을 일으키는 관계를 만들어 내는" 것으로서의 예술적 삶. "푸코 자신의 말에 따르면 '견유학파는 삶의 절대적 가시성' 속에 있었다. 개는 다 보여 준다. 자신의 삶을, 치부를, 성을, 자신의 죽음에 이르기까지. (……) 여기에는 무엇인가 다른 것이 있다. 여기에 있는 것은 '다른 삶'으로 변하기를 희구하는, 기묘하리만큼 집요한 지속이다. 투쟁의 지속이다. 보편적인 것, 불변한 것에 저항하려는 자들의 지속이다. 혁명, 예술, 영성을 관통하며 조용히 명동(鳴動)하기를 멈추지 않는 '투쟁의 울림소리'. (……) 누구에게도 복종하지 않기에 주구가 아닌 개들. 신출귀몰한 개들."(사사키 아타루, 『야전과 영원』, 안천 옮김, 자음과모음, 2015, 802~803쪽) 디오게네스의 '개와도 같은 삶'이란 지배적이고 인간적인 가치로부터 벗어나려는 필사적인 도주였다.

　　푸코는 질문한다. 왜 예술은 대상을 창조하는 문제로 환원될까. 왜 예술은 전문화된 영역에 머무르는 것일까. 왜 그림이나 집, 오브제만 예술적 대상이 되는 것일까. 모든 개인의 삶이 예술작품일 수는 없을까. 우리 자신의 실존을 예술의 재료로 삼아 이를 어떤 양식(style)을 지닌 작품으로 만들 수는 없는 것일까. 이런 문제의식 속에 도출된 개념이 바로 '실존의 미학'이다. 시비와 선악, 규범 같은 기준으로는 판단불가능한, 독특한 기운을 내뿜는 그런 삶이 있다. 이것 혹은 저것이라는 정체성으로는 도무지 규정할 수 없는 아우라를 지닌 그런 사람

들이 있다. 이런 삶이나 인물에 수식어 따위가 무슨 소용이냐 싶지만, 이들의 실존을 설명하려 할 때 '미학적'이라는 말보다 더 적당한 말이 뭐가 있는지, 아직은 잘 모르겠다.

"제가 처음 소를 잡기 시작할 때 제 눈에는 소 아닌 것은 보이지 않았습니다. 3년이 지나자 저는 소의 전체 모양이 보이지 않았습니다. 지금 저는 신기(神氣)로써 소를 대할 뿐 눈으로 보지 않습니다. 감각과 지각이 멈추면 신기의 작용이 시작됩니다. 살 속으로 나 있는 자연의 결[天理]를 따라 큰 틈 속으로 칼을 밀어 넣고, 뼈마디에 난 큰 구멍을 따라 칼을 당겨 본디 생겨난 길을 따라갑니다. 지맥과 경맥 그리고 경락과 근육이 미세하게 뒤얽혀 있는 부위조차 칼날로 끊어 낸 적이 없으니, 큰 뼈는 말할 나위가 있겠습니까? (……) 소의 마디에는 틈이 있고 칼날은 두께가 없습니다. 두께가 없는 것을 그 틈 안으로 집어넣으니 넓고 넓어서 칼을 놀리기에 여유가 있습니다. 그래서 19년이 지났는데도 칼날은 마치 방금 숫돌에 간 것과 같습니다."(「양생주」, 『장자』, 김갑수 옮김, 글항아리, 2019, 78~79쪽)

『장자』 「양생주」(養生主) 편에 나오는 포정의 '소 해체'[解牛] 퍼포먼스다. 양생(養生)의 도를 말하면서 소 잡는 기예를 끌어오다니 독특하기 짝이 없다. 나아가 포정이 칼질하는 소리가 '음률에 꼭 맞아서'[中音] 탕왕의 음악과 부합했다는 데 이르면, 가장 천한 일을 가장

고상한 천자(天子)의 음악과 다이렉트로 연결짓는 사고의 분방함에 감탄하지 않을 수 없다. 포정의 천의무봉(天衣無縫)한 기예[技]를 어떻게 볼 것인가.

첫 단계는 대상과 주체가 나뉜 상태에서 감각작용이 일어나는 단계다. 소 잡는 주체 앞에 이름과 모양을 지닌 하나의 실체로서의 소가 있다. 소는 분할된 기관들의 집합으로서의 대상이다. 규정성에 의해 이미 경계가 그어진 상태에서는 칼을 대는 족족 날이 닳는다. 그러나 소가 더이상 소가 아니게 되는 단계, 즉 소가 주체에 의해 지각되는 대상으로서 존재하지 않게 되는 단계에서는 칼을 어디에 대도 충돌하는 부분이 없게 된다. '소 잡는 사람—소 잡는 도구—소'라는 분별의 경계가 사라졌기 때문이다. 칼로 물을 벨 수 없듯이 규정성을 벗어난 세계는 베어지지 않는다. 그러니 칼이 닳을 턱이 있는가. 포정이 말하는 도는 이렇다. '저것은 무엇이다'라는 규정에서 벗어나라!

소를 해체한다는 것은 내가 알고 있다는 믿음, 내가 지각하고 감각하는 대로 세계가 존재한다는 믿음을 해체하는 것이다. 이 해체의 주역은 지식인이 아니다. 그렇다고 백정도 아니다. 문혜군(文惠君) 앞의 포정은 규정 가능한 존재가 아니다. 소(대상)를 해체하는 순간 그 자신(주체) 또한 해체되고 있기 때문이다. '개와도 같은 삶'을 표방하던 디오게네스가 알렉산드로스 대왕의 호의와 권위를 지푸라기 대하듯 조롱하면서 자신의 실존 양식을 가시화했다면, 포정은 군주 앞에서 소 잡는 천한 일을 가장 우아한 예술로 변형시키는 기예를 실연

한다. 주체/대상의 이분법적 감각을 해체하는 포정의 행위역량을 장자는 '양생'(養生)이라 명명한다. 장자의 양생(養生)이야말로 삶을 조형하는 기예, 푸코가 말한 '실존의 미학'에 대응하는 개념이다. 그렇다면, 포정은 대체 어떻게 그런 무아적 경지에 이를 수 있었는가. 이를 알기 위해서는 또 다른 인물 재경에 대한 탐구가 필요하다. 노나라 임금이 재경에게 종 틀을 만드는 비법을 묻는다.

저는 목수에 지나지 않는데 무슨 대단한 비법이랄 것이 있겠습니까? 그렇지만 한 가지 있기는 합니다. 소신이 종 틀을 만들 때는 결코 함부로 기를 소모하지 않고, 반드시 재계하여 마음을 고요하게 합니다. 재계한 지 3일이 되면 상이나 벼슬이나 녹봉 따위를 감히 마음에 품지 않습니다. 재계한 지 5일이 되면 비난이나 칭찬, 기술의 뛰어남이나 서툶 같은 것을 감히 마음에 품지 않습니다. 재계한 지 7일이 되면 제가 사지와 육체를 가지고 있다는 사실을 홀연히 잊어버립니다. 이때가 되면 마음에는 이미 조정의 일은 아랑곳없고 오로지 자신의 기예에만 전념하며, 외부로부터의 방해가 사라집니다. 그런 다음에야 숲으로 들어가 타고난 재질과 생김새가 빼어난 나무를 찾습니다. 그런 다음 완성될 종 틀을 머리에 그려 보고, 그러고 나서 비로소 손을 대서 일을 시작합니다. 그렇지 않으면 그만둡니다. 이렇게 하면 저의 천성과 나무의 천성이 하나가 되는데, 작품이 귀신의 솜씨로 의심되는 것은 이 때문인가 봅니다.(「달생」達生, 『장자』, 338쪽)

종(鐘)을 거는 틀[鐻]을 만드는 목수 재경은 주문이 들어오면 다짜고짜 작업을 시작하는 대신 먼저 마음을 조형화하는 일에 착수한다. 작업의 결과물, 그것이 불러올 타인의 평판, 그 일에 대한 자신의 기대 등등 자신에게 속해 있지 않은 것으로부터 시선을 돌린다. 그러면 무엇이 남는가. "사물을 보내지도 않고 맞이하지도 않으며, 모습을 비추어 줄 뿐 간직하지는 않는"(「응제왕」), 거울과도 같은 마음이 남는다. 그 마음으로 재경은 나무의 영(靈)과 소통한다. 돈 후앙의 말대로, 인생에서 중요한 것은 어떤 길이냐가 아니라 그 길에 마음이 깃들어 있느냐다. 마음이 깃들어 있지 않은 길을 택하면 길은 끊어질 것이요, 마음이 담겨 있다면 그 길은 좋은 길이다. 포정과 재경이 보여 주는바, '미적인 것'은 그들이 만들어 내는 결과물이 아니라 그들의 삶에 있다. 그가 남긴 것이나 그가 도달한 곳이 아니라 그가 걸어간 길[道]에, 점이 아니라 선(線)에, 외부의 찬사가 아니라 동요 없는 마음에.

『주역』 지산겸(地山謙) 괘의 괘사를 보면 '군자는 마침이 있다'(君子有終)라는 구절이 나온다. '유종'(有終)은 흔히 '유종의 미'라는 구절로 사용된다. 대개는 '마무리를 잘 해서 좋은 결과를 낸다' 내지는 '끝이 좋아야 좋다' 등의 의미로 쓰는데, 겸괘에 나오는 '유종'의 해석은 사뭇 다른 뉘앙스다. 겸괘의 형상은 땅 속에 산이 있는 모양, 즉 높은 산이 낮은 데 처해 잘 드러나지 않는 형상이다. 이 모습을 본받아 "덕이 있으면서도 그 덕에 대한 인정과 대가를 바라지 않는 것"을 '겸'(謙)의 의미로 취했다. 겸은 겉으로 드러나지 않아도 안으로 충만한 덕이

요, 따라서 겸은 누군가에게 의식적으로 자신을 낮추는 것이 아니라 타인의 평가와 무관하게 항상된 삶을 살아가는 자의 태도를 의미한다. 그리고 이런 자에게는 '마침이 있다'(有終).

생각해 보면, 즉흥적 반응을 자아내는 감각적 조형물은 찬사를 받지만 이내 잊힌다. 그러나 누군가가 남긴 삶의 자취는 잊히지 않고 이어진다. 붓다와 공자 같은 성인들이 항상되게 보여 준 배움과 가르침, 그들이 길 위에서의 마주침을 통해 변용되고 변용하는 능력을 생각해 보라. 이런 삶 속에 깃든 고유한 에너지는 드러내지 않아도 드러난다. 남들이 아무리 퍼다 쓰더라도 고갈되는 법이 없다. 그러한 삶은 지상에 길을 남긴다. 저렇게 살 수도 있구나, 저런 삶이 가능하구나, 저 길을 따르고 싶다… 그렇게 길은 또 다른 길로 이어진다. 이런 의미에서 '마침'이란 끝이 아니라 끝의 시작이다. 때문에 '군자는 마친다'가 아니라 '군자는 마침이 있다'(유지한다)고, 그런 삶이야말로 '멋지다'[美]라고 한 것이 아닐까. 이에 견줄 수 있는 예술이 뭐가 있을까. 미는 실존에 있다.

4.

미추의

저편

미추불이 美醜不二의

세계

"왜 우리는 차라리 허위를, 불확실성을, 무지를 원하지 않는가?"<small>(프리드</small>
<small>리히 니체, 『선악의 저편』, 박찬국 옮김, 아카넷, 2018, 22쪽)</small> 니체의 『선악의 저편』 서
두는 이와 같은 도발적 질문으로 시작된다. 갑작스러운 일격과도 같
은 이 '뜻밖의' 질문은 '우리는 진리를 원한다'는 보편적 확신을 공격
한다. '진리가 있다 →그것은 우리가 추구해야 할 보편적이고 불변하
는 진리다 →우리는 진리를 원한다'는 논리 구도. 그런데 이런 논리는
출발부터가 잘못됐다. 사건을 재구성해 보자. 우리는 불변하고 최고
로 가치 있으며 결단코 우리를 속이지 않을 무언가를 원한다. 왜? 이

세계가 변덕스럽고 예측 불가능하며 혼란스럽게 느껴지기 때문이다. 이런 세계에 대한 혐오와 구토가 헛된 확신을 주조한다. 그렇지 않은 세계가 있을 것이다, 있으면 좋겠다, 있어야만 한다! 이런 갈망 속에서 우리는 우리의 바람과 믿음을 진리로 명명하기에 이른다. 때문에 '진리가 있고, 우리는 그것을 원한다'는 논리는 필연적으로 '다른 편에는 진리가 아닌 것이 있고, 그것은 진리의 장애물이므로 제거해야 한다'는 배제와 혐오의 논리를 함축할 수밖에 없다.

장자 「소요유」 편의 오프닝은 그 유명한 붕(鵬)의 비상이다. 곤으로부터 화(化)한 붕은 수천 리나 되는 크나큰 날개로 육개월을 날아올라 구만리 상공에 이른 후에야 비로소 숨을 한번 크게 쉬며 자신이 떠나온 세상을 내려다본다. 이어지는 장자의 독백. 하늘빛이 파란 것은 본래의 빛깔[正色]일까, 워낙 멀기 때문에 그렇게 보이는 것일까. 하늘에서 아래를 내려다볼 때도 그와 같이 보이겠지. 그런데 바로 그 '아래'에는 매미와 산까치가 산다. 그들은 반문한다. 우리는 있는 힘껏 날아올라야 느릅나무 정도에 이를 뿐이고, 그나마도 땅바닥에 내동댕이쳐지는데, 대체 무엇 때문에 붕은 구만리를 날아오른단 말인가. 니체가 이 구절을 읽었다면 '그게 바로 내가 말한 관점주의야!'라며 반색했을 것이 틀림없다. 붕은 위에서 아래를 내려다본다. 저 높은 곳에서 보면 아래 세상의 위계질서 따위는 무의미하다. 멀리 떨어져서 보면 모든 것은 하나요, 동색(同色)이다. 하지만 이는 붕의 진실일 뿐이다. 느릅나무를 가장 높은 곳으로 여기는 매미의 진실 또한 엄연히 존

재하는 것. 만물은 각자의 역량에 따라, 그 자신을 구성하는 무수한 힘들 속에서, 각자의 관점을 통해 세계를 구성한다는 점에서, 붕은 매미와 동등하다. 이런 제물(濟物)의 논리로 바라보면 세상의 선악, 미추, 시비는 환상에 불과하다. 더 나아가 모든 것을 생성[化]의 관점에서 보면 사물의 형색(形色) 자체가 무의미해진다. 대립적 가치들은 세상을 고체상태로 고정시켜 놓을 때만 성립하는 가상(假象)에 불과하다. 우리에게는 '확신의 미학'이 아니라 '회의(懷疑)의 미학'이 필요하다.

이런 관점에서 미와 추의 문제를 생각해 보자. 우리는 아름다움을 원하는가? 그 아름다움이란 어떤 관점에서 고려된 아름다움인가? 아름다움이란 주관적 판단일 뿐이므로 상대적 가치에 불과하다고 말하는 것은 여전히 '아름다움이 존재한다'는 가정에서 한 걸음도 나아가지 못한 것이다. 반복하건대, 우리가 의심해야 하는 것은 미추의 목록이나 정의가 아니라 미와 추를 가르는 분할선 자체다.

"사람은 습한 데서 자면 허리병이 생기고 반신불수가 되지만 미꾸라지도 그러한가? 사람은 나무 위에 있으면 벌벌 떨며 무서워하지만 원숭이도 그러한가? 이 셋 가운데 어느 쪽이 올바른 거처를 알고 있는 것인가? 또 사람은 가축을 먹고, 고라니나 사슴은 풀을 먹으며, 지네는 작은 뱀을 맛있다 하고, 올빼미는 쥐를 즐겨 먹는다. 이 넷 가운데 어느 쪽이 올바른 맛을 알고 있다 할 것인가? 암컷 원숭이는 긴팔원숭이가 짝으로 삼고, 고라니는 사슴과 교미하며, 미꾸라지는 물고기와 노닌다. 모

장과 여희는 사람들이 미인이라 말하지만 물고기가 보면 물속 깊이 숨어 버리고, 새가 보면 하늘 높이 날아오르며, 고라니나 사슴이 보면 기운껏 달아난다. 이 넷 중 어느 쪽이 이 세상의 올바른 아름다움을 알고 있는 것인가? 내가 보기에는 인의(仁義)의 단서나 시비(是非)의 길들은 어수선하고 혼란스럽다(樊然殽亂). 내가 그 구별을 어떻게 알 수 있겠나?"(「제물론」, 『장자』, 68-69쪽)

장자의 일관된 비인간주의! 대상의 객관적 성질로 간주되는 것들 중 어느 것도 보편적이지 않다. 단지 인간적 관점에서 부여된 가치일 뿐이다. 인의와 시비라는 윤리적, 인식론적 가치 역시 본래적으로 주어진 것일 수 없다. 인의를 파악하는 실마리[端]와 시비의 길들은 말 그대로 번연효란(樊然殽亂), 복잡하게 뒤얽혀 있어서 확정할 수 없다. 때문에 『장자』는 체계와 설명 대신 비유와 우화, 패러디, 연극적 대화 등등 하나의 해석을 불허하는 발산적 글쓰기를 구사한다. 사유를 탈중심화하고 구체적 이미지와 서사를 적극 활용한다는 점에서, 장자가 기존의 가치체계를 전복시키는 전략은 매우 미학적이다.

『장자』가운데서도 「덕충부」(德充符) 편은 형색이 추한 인물들의 퍼레이드다. 형벌로 발이 잘린 왕태, 발가락이 잘린 숙산무지, 못생기기로 소문난 애태타, 절름발이에 곱사등이에다 언청이인 인기지리무순… 명불허전 『장자』의 F4다. 농담이 아니다. 이들은 당대 최고의 인기남으로 묘사된다. "자기 발 잃어버리는 것을 마치 흙덩어리 하나 내

다 버리는 것"처럼 여겼던 왕태는 자신의 덕으로 사람들을 감화시켰고, 남녀노소를 가리지 않고 만나는 사람 모두가 애태타를 사모해 마지 않았으며, 인기지리무순을 만난 제후들은 그에게 푹 빠진 나머지 정상적 외모를 가진 사람들이 이상하게 보일 정도였다. 어떻게 이런 일이? 서양 신화의 문법을 따라, 이 모든 게 큐피드의 농간이었다, 고 해 버리면 그만일 테지만, 여긴 그런 우연의 장난이 통하는 세계가 아니다. 이들이 등장하는 편명이 '덕충부'임을 감안하면, 정답은 이미 나와 있다. 덕이 충만하기 때문이라는 것. 하지만 이 말을 '외모가 아니라 내면이 중요하다'는 식으로 대충 눙치고 넘어가면 곤란하다. 이들이 발산하는 매력은 추한 외모에 가려진 게 아니라 외모에 대한 우리의 분별 자체를 무화시킬 만큼 강력한 것이기 때문이다. 아니나 다를까, 애태타의 인기 비결을 묻는 애공에게 공자는 이렇게 답한다.

> "제가 초나라에 사신으로 간 적이 있었습니다. 그때 마침 새끼돼지들이 죽은 어미돼지의 젖을 빨고 있는 것을 보았는데, 조금 있다가 깜짝 놀라서 모두 그 어미돼지를 버리고 달아났습니다. 어미돼지의 시선이 자기들을 보지 않고 있었기 때문일 뿐이며 어미돼지가 본래의 모습과 같지 않았기 때문일 뿐입니다. 새끼돼지가 어미돼지를 사랑하는 것은 그 형체를 사랑하는 것이 아니라, 그 형체를 움직이게 하는 것을 사랑하는 것입니다."(「덕충부」, 『장자』, 117쪽)

우리의 통념으로는 이해하기 쉽지 않은 대목이다. 어미는 어떤 경우에도 어미여야 한다는 것이 상식이기 때문이다. 그러나 새끼돼지에게 중요한 것은 정체성으로서의 어미가 아니라 나를 기르는 생명력으로서의 어미다. 새끼돼지가 어미돼지의 젖을 빨고 몸을 비비는 것은 어미돼지가 가지고 있는 온기와 젖 때문이지 '나의 어미'라는 관념 때문이 아니다. 애태타를 비롯한 추남들의 매력 역시 그들이 발산하는 생명력[德] 에 있다. 사람들이 상대의 외모에 끌린다고 생각하는 건 큰 착각이다. 외모의 아름다움이란 주입된 코드 같은 것에 불과하다. 아름다움은 덧없고 또 금세 질리게 마련인 것. 모든 아름다운 것들이 수반하는 권태를 기억하라!

　　힘은 또 다른 힘과 접속하는 것이지 규정된 코드와 접속하는 게 아니다. 만약 코드화된 아름다움 외에 다른 힘들과 접속하지 못한다면, 그건 그만큼 우리 자신이 반생명적이고 무기력하다는 증거일 터. 자본이 잔혹한 것은 이 때문이다. 복잡하고 다양한 힘들의 관계 속에서 천변만화(千變萬化)하는 세계 전체를 자본은 상품으로 변조해 버린다. 상품화된 세계 속에서 가치는 획일화되고 감수성은 교환가능한 사물이 된다. 상품성이 있다는 말은 소유욕을 불러일으킨다는 뜻이고, 소유하고 싶은 것은 곧 아름다운 것이다. 과일과 채소마저도 못생기고 일그러지고 흠집이 있는 것들은 '상품성이 없다'는 이유로 폐기처분되지 않는가.

　　우리는 생명이 아니라 상품과 접속하고, 일반화된 상품관계 속에

서 우리 자신 또한 '몸값'을 가진 상품이 되어 간다. 조금이라도 나의 상품가치를 키우려면 더 보기 좋은 몸매, 더 예쁜 얼굴, 더 쿨한 스타일로 나를 꾸며야 하고, 그러려면 피트니스를 다니고 피부를 관리하고 철철이 트렌디한 의상을 구비해야 한다. 상품이 되기 위해 상품을 소비해야 하고, (자신에 대한 투자라는 명목으로) 더 많이 소비해서 상품성을 갖출수록 내면은 빈곤해지는 이 악순환. 이 문제는 정치경제적이고 윤리적인 문제일 뿐 아니라 미학적인 문제이기도 하다. 보이고 보여지는 것에 의존한다는 것은 자신의 존재를 그 자체로 긍정하지 못하는 수동성, 자신의 실존을 조형하지 못하는 무능력에 대한 고백이기 때문이다. 애태타는 그런 외모를 지니고도 모든 이를 매혹한다. 어떻게? 온전한 능력[才全]과 충만한 덕[德充]을 무기로! '재전'과 '덕충'이란 공히 만물과 함께 끊임없이 변화함으로써 유지되는 '마음의 평정'을 뜻한다. 항상되게 움직이는 것만이 고요한 법이다. 우리가 불행한 것은 행복을 꿈꾸기 때문이다. 내 앞의 대상이 추하게 느껴지는 것은 아름다움을 원하기 때문이다. 역설적이게도 바로 그렇기 때문에 우리는 불행과 추함에서 한 치도 벗어나지 못한다. 부디, 애태타처럼 생성의 관점에서 보라. 흐름 위에서 세상을 바라보면, 이것이 저것이 되고 저것은 이것이 된다. "고운 건 더럽고, 더러운 건 고웁다."(Fair is foul, and foul is fair)(셰익스피어, 『맥베스』)

형상으로 형상을
넘어가기

그 보리수는 우뚝하게 높이 솟아 금강으로 밑동이 되고, 유리로 줄기가
되고, 여러 가지 보배로 가지가 되었으며, 보배로운 잎이 무성하여 구
름같이 그늘지고 가지각색 아름다운 꽃들이 가지마다 만발하여 그림
자가 드리워졌다. 또 마니로 열매가 되어 속으로 비치고 겉으로 아름다
운 것이 꽃과 꽃 사이에 주렁주렁 달렸다. 그 나무들이 둥글게 퍼져 모
두 광명을 놓으며, 광명 속에서 마니보배가 쏟아지고, 마니 속에는 많
은 보살들이 구름처럼 한꺼번에 나타났다. 또 여래의 위신으로 보리수
에서 미묘한 음성을 내어 가지가지 법문을 말하는 것이 끝이 없었다.
(……) 그 사자좌는 높고 넓고 기묘하고 훌륭하여 마니로 좌대가 되고
연꽃으로 그물이 되고 청정한 보배로 바퀴가 되고 여러 빛깔의 꽃으로
영락이 되고, 전당과 누각과 섬돌과 창호와 모든 물상들이 알맞게 장엄
되었다. 보배 나무의 가지와 열매가 주위에 줄지어 있으며, 마니의 광
명이 서로서로 비치는데, 시방 부처님이 변화하여 나타내는 구슬과 여
러 보살들의 상투에 있는 보배에서 광명을 놓아 보내어 찬란하게 비쳤
다.(「세주묘엄품」,『대방광불화엄경』, 이운허 옮김, 동국역경원, 2013, 8쪽)

'색즉시공 공즉시색'(色卽是空 空卽是色)이라는 말을 입증하듯 불경
의 표현법은 극을 극과 연결함으로써 양극단을 모두 쳐 낸다. 예컨대

『반야심경』은 일체의 이미지와 상상을 허용하지 않는다(그래서 짧지만 어렵다). 반면 『화엄경』은 페이지마다 현란한 묘사로 가득하다(그래서 길고도 어렵다). 『반야심경』이 무색무취한 고찰(古刹)의 현판 같다면, 『화엄경』은 색색으로 채색된, 사찰의 단청을 연상시킨다. 말 그대로, 색(色)과 공(空)이 즉(卽)하여 있는 세계. 『화엄경』의 맨 앞부분에 등장하는 보리수와 사자좌의 묘사를 보라. 모든 상상력을 동원해 보지만 마니로 된 열매가 주렁주렁… 하는 부분부터는 난공불락이다. 뒤로 이어지는 비로자나불과 이를 칭송하기 위해 천신들이 모이는 장면에 이르면, 거의 좌절 모드에 돌입하게 된다. 이럴 거면 애초에 형상에 대한 묘사를 늘어놓지나 말았으면 싶은, 원망 아닌 원망이 일 지경이다.

우리는 현란한 시각적 이미지에 길들여져 있다. 영화고 게임이고 할 것 없이 현재의 디지털 테크놀로지로 묘사하지 못할 영역은 없어 보인다. 반지의 제왕, 해리 포터 같은 판타지는 말할 것도 없고 각종 히어로물이나 역사물의 배경 묘사, <아바타>나 <듄>에서 펼쳐지는 어메이징한 자연 묘사를 보라. 하지만 그래 봤자 형상화가 가능한 것들이다. 결과물이 예측할 수 없을 만큼 놀라운 것일 수는 있어도 상상 자체가 불가능하지는 않다. 그런데 『화엄경』의 세계를 묘사하는 게 가능할까. 시방삼세를 두루 비추는 빛 자체인 부처를? 세계 전체를 품은 마니 보주들을 주렁주렁 매단 나무들을 모두 담고 있는 마니보주들을 주렁주렁 매단… 나무를? 언어로 표현하려 해도 무한한 복문(複

文)을 품은 복문이 되고 마는지라 난감하다. 읽을수록 기이하다. 분명 형상을 세세히 묘사한 듯한데, 그 결과는 상상 불가, 묘사 불가다.

문수사리가 답한다. "동쪽으로 36항하사 등의 불국토들을 지나면 부처님의 세계가 있는데, 그 이름을 수미상이라고 합니다. 그 불국토의 여래는 수미등왕이라고 부르는데, 현재도 그곳에 안온히 머물고 계십니다. 그 부처님의 키는 84억 요자나이고, 사자좌의 높이는 68억 요자나입니다. 여래를 둘러싸고 있는 보살의 키는 42억 요자나이고, 사자좌의 높이는 34억 요자나입니다." (……) 그 사자좌는 아주 높고 넓으며 청정하게 장엄된 것이 참으로 사랑스러웠는데, 허공을 질러 유마힐의 방으로 들어왔다. 그곳에 있는 보살들과 대성문, 제석천, 범천, 사천왕과 천자들은 그러한 광경을 예전에는 본 적도 들은 적도 없었다. 유마힐의 방은 드넓고 청정한 탓에 32억 사자좌를 다 수용하면서도 서로 방해하지 않았다. 바이샬리 성과 섬부주를 포함한 모든 사대주들, 모든 세계 안에 있는 도시와 마을, 국토, 왕궁, 수도, 그리고 천룡, 야차, 아수라 등이 머무는 궁전도 방해를 받지 않아 모두 본래의 모습과 다를 바 없었다."(『유마경』, 장순용 옮김, 시공사, 1997, 128~129쪽)

유마거사가 병이 났다는 소식을 듣고 문병을 온 문수사리(보살 8천 명, 성문 500명, 한량없는 수십만의 제석천, 범천, 사천왕, 천자들과 모두 함께 왔다)가 유마거사와 나누는 대화다. <스타워즈>와 <인터스텔라>도

이 정도는 아니다. 요자나는 8km 정도의 길이고, 항하사는 갠지즈강의 모래를 뜻하니, 어찌어찌 표기된 숫자대로 크기를 가늠한다 쳐도, 사좌자 32억 개를 수용하려면 공간이 거의 무한이어야 한다는 얘기다. 척도가 있는데 척도로 작동하지 않고, 구체적인 수치가 표시되어 있지만 무용하다. 칸트의 숭고? 글쎄… '숭고'가 우리의 상상력을 교란시켜 인식능력들이 불일치하는 예상 밖의 사태가 일어날 때 발생하는 미감이라고는 하지만, 18세기에 숭고미란 고작해야 험준한 바위, 위협적인 뇌운(雷雲), 아득한 높이의 폭포 등을 묘사한 '픽쳐레스크 풍경화'에나 사용되는 미감이었고, 현대에는 바넷 뉴먼이나 마크 로스코 같은 거대한 색면 추상을 대표하는 미감이다. 비록 바넷 뉴먼과 마크 로스코의 화면에는 아무런 형상도 없지만 그래도 감정을 유발하는 색면이 있지 않은가. 그런데 『화엄경』과 『유마경』의 묘사는 형상으로 형상을 지워 버린다. 색(형상)이 곧 공(실체없음)이라는 사실을, 우리가 바라보는 세계는 우리가 보는 대로 존재하지 않는다는 양자역학적 진실을 이보다 더 잘 표현해 낼 수 있을까. 보되, 보는 것이 실체가 없음을 보라!

형상으로 형상을 넘어가기는 수묵화의 세계도 마찬가지다. 동양의 회화 원리 중에 '사의'(寫意)라는 개념이 있다. '뜻을 모방한다'는 뜻이다. 풀어 말하면, 대상세계의 가시적 형태가 아니라 가시적 세계를 작동시키는 원리적 차원을 그려야 한다는 말인데, 이 때문에 수묵화에서는 '기운생동'(氣韻生動)을 최고의 평가기준으로 삼는다. '약동하

는 생명 에너지' 정도로 해석할 수 있을 텐데, 이 또한 가시적인 것을 통해 비가시적인 힘을 표현하려는 회화 원리다. 예컨대 북송대의 문인화가 미불(米芾, 1051~1107)의 「춘산서송도」(春山瑞松圖)는 단순한 경물과 붓질만으로 봄의 기운과 정취를 탁월하게 구현해 냈다고 평가받는 작품이다.[도판 40] 관건은 봄(spring)의 기운을 표현하는 것이다. 나무에 물이 가득 오르고, 풀들과 벌레들이 땅속에서 도약하려 꿈틀거리는, 겨울과는 다른 공기와 토양과 냄새를 표현하는 데 성공할 때 '기운생동'하는 화면을 얻는다. 미불은 형태와 색채를 최소화하고 화면의 구도와 붓질만으로 봄날의 생동하는 힘을 표현했다(물론, 보이는 사람에게만 보인다).

'맛없음의 맛'이라든가 '지극한 맛은 맛없음과 같다'는 논리가 성립하는 맥락도 이와 동일하다. '맛없음'[無味]은 '맛있음'의 대립항이 아니다. 그것은 '맛'이라는 감각을 넘어간 차원, 신체의 감각을 매개로 이르게 되는 감각 이전의 차원이다. "예술이란, 또 지혜란, 그러므로 가능한 한 개입하지 않고 한쪽 극단에서 다른 극단으로 끄는 대로 끌려가면서, 현실에 내재하는 바 극과 극은 통한다는 논리를 충만히 누리는 것이다. (……) 맛은 우리를 얽어매지만, 맛없음은 우리를 풀어 주는 것이다. 전자는 우리를 사로잡고 몽롱하게 하며 예속시키는 반면, 후자는 우리를 외부로부터의 압력이나 감각의 흥분, 모든 허탄하고 일시적인 강렬함으로부터 해방한다. 그것은 우리를 덧없는 매혹들로부터 자유롭게 하며 우리를 소모시키는 그 모든 소란을 침묵케 한

다."(프랑수아 줄리앙, 『무미예찬』, 최애리 옮김, 산책자, 2010, 32쪽)

동양미학의 두 차원—색으로 공에 이르기, 감각으로 감각을 떠나기. 보이는 대로의 형상이 그 자체로 존재하는 독립적 실체가 아님을 이해하고서만 우리는 이 세계의 변화상을 온전히 긍정할 수 있게 된다. 티베트의 '모래 만다라' 의식(儀式)이 공들여 만들어 낸 이미지를 단번에 지워 버리는 것으로 끝나는 이유가 여기에 있다. 실재의 실체 없음을 이해하고서야 우리는 비로소 실재를 긍정할 수 있다는 것. 그렇다면 '미'는 형상에 있는가, 형상이 지워진 자리에 있는가? 깨달음이 번뇌 너머에 있지 않듯이, 미 또한 형상을 넘어선 곳에 있지 않다. 그러나 형상 자체가 미는 아니다. 보는 것이 보이는 대로 존재하지 않음을 보라. 형색(形色)은 우리를 미추의 저편으로 인도하는 효과적 방편이다.

[도판 40]

춘산서송도
미불, 북송시대

무유호추無有好醜의
원願

고려청자, 조선백자. 이처럼 대체로 청자는 고려와, 백자는 조선과 세

트를 이뤄 명명된다. 청자와 백자가 그 시대의 지배적인 미감을 표현하고 있다는 말이겠다. 그런데 청자(고려)와 백자(조선) 사이에 분청사기(粉靑沙器)가 있다. 한편으로는, 안정적으로 청자를 공급하던 가마터가 정치적 혼란기를 거치면서 해체되고, 다른 한편으로는 기존의 청자가 대중화 과정에서 변형을 겪으면서 탄생한 것이 분청사기다. 청자의 우아함이나 백자의 고상함에는 못 미친다고도 볼 수 있지만, 분청사기는 청자에도 백자에도 없는 독특한 미감이 있다. 그릇 하나를 가지고 미감 운운하는 것이 좀 우습게 느껴질지 모르지만, 분청사기를 미학의 중심에 두었던 인물이 있었으니, 바로 야나기 무네요시(柳宗悅, 1889~1961)다.

젊은 시절, 낭만주의 예술론에 경도되어 있었던 야나기 무네요시는 1916년 이후 수차례 식민지 조선을 방문하면서 새로운 미학적 감수성을 형성하게 된다. 그 결실이 바로 민중의 일상적 공예품을 미학적 차원에서 논의한 민예론(民藝論)이다. 그가 조선에서 발견한 것은 '막사발'이라 불리는 일상의 그릇에 구현된 '자연미'였다. 아무것도 의도하지 않은 것이 분명한, 무심하고 소박한 형태가 주는 미감이야말로 서양의 근대 미학으로는 설명할 수 없는 궁극의 경지를 보여 준다는 것. 이른바 '조선의 미', '민예의 미'와 관련해서는 여러 갈래의 비판적 담론이 있을 수 있지만, 여기서 주목하고 싶은 것은 야나기 무네요시가 40년대 말부터 발표한 이른바 '불교미학' 관련 저술들이다.

"많은 다인들이 숭상한 다완의 하나로 고려 다완인 '귀얄문 다완'이라는 것이 있습니다. 귀얄문의 자취는 정말로 자유롭고 분방합니다. (……) 당시 조선의 도공들은 지극히 평범한 직인들에 불과했습니다. 그런데도 역량 있는 일본의 명공들이 그들을 이기지 못한 이유는 무엇일까요. (……) 생각하건대 개인적 천재들은 자신의 재능으로 일을 합니다. 이에 반하여 평범한 공인들은 자기의 역량에 의지할 수 있는 작가가 아닙니다. 주어진 재료를 그대로 받아들여 자기 자신에게 맡기지 않고 관례적인 제작 방식에 맡김으로써 헤매지도 않고 목표도 없이 그저 만들었던 것에 불과합니다. 그러므로 이것을 '타력적'(他力的) 제작방식으로 불러도 좋겠지요. (……) 이것이 모든 물건들을 저절로 아름답게 하였습니다."(야나기 무네요시, 『미의 법문』, 최재목·기정희 옮김, 이학사, 2005, 157~159쪽)

[도판 41]

조선 귀얄문 다완

야나기 무네요시의 조선의 귀얄문 다완(茶碗)론이다.[도판 41] 귀얄문이란 도기 표면이 마르기 전에 귀얄(돼지털이나 말총을 넓적하게 묶은 솔)에 백토안료를 묻혀 빙 둘러가며 무늬를 낸 것을 말하고, 다완은 사발이다. 말이 무늬[文]지 성의 없이 그냥 한 바퀴 휘리릭 돌려 안료를 묻힌 것이라고 해도 무방할 정도다. 야나기 무네요시는 이 무성의

한 다완에서 "타력에 맡겨져 저절로 구원된"(야나기 무네요시, 앞의 책, 160쪽) 미를 읽어 낸다. '타력'이라 함은 무언가에 대한 갈망이나 의도가 결여된 완전한 수동성을 의미한다. 이와 같은 '타력'의 결과는 미추를 초월한 미, 추에 대립하지 않는 미, 이미 구원된 미다. "아름답게 하지 않으면 아름다워지지 않는다는 것은 자유롭지 못하다는 증거"다.(같은 책, 28쪽) 자유롭지 않은 것이 아름다울 수는 없는 법. 자유롭다는 것은 얽매이지 않는다는 것이고, 얽매이지 않는다는 것은 미추의 분별로부터 벗어나 있음을 뜻한다. 이런 맥락에서 야나기 무네요시의 미학을 한 마디로 요약할 수 있다. 미추를 떠난 곳에 머물기! 만물의 본성에는 미추의 분별이 없다. 그것은 관념의 산물일 뿐이다. 따라서 미추를 떠나면 거기가 본래의 자리, 즉 불성이고 구원이다. 야나기 무네요시는 민중들이 쓰는 막사발이나 일상용품에서 '범부성불'(凡夫成佛)의 원리를 도출해 낸다.

『대무량수경』(大無量壽經)의 사십팔대원(四十八大願) 중 제4원은 "좋아하고 싫어함이 없음[無有好醜]의 원(願)"이다. 야나기 무네요시가 보기에는 '무유호추의 원'이야말로 '미의 법문(法門)'이다. 서양미학이 개인, 천재, 자력(의도), 난행(難行), 감상, 이상(異常)을 핵심으로 한다면, 불교미학의 핵심은 중생, 범인, 타력(무의도), 이행(易行), 실용, 평상(平常)이다. 미와 추는 가상에 불과하다. 가상을 진리로 삼으면 좋고 싫어함의 다툼 속에 구속되고 만다. 미추 이후의 미를 지향할 것이 아니라 미추가 분별되기 이전의 차원으로 돌아가라! 미추미

생전(美醜未生前)에 만물의 본래면목이 있나니.

물론 여기에는 함정이 도사리고 있다. 야나기 무네요시가 예로 든 물건들은 아름답게 할 의도조차 없는 평상의 물건들 '전부'가 아니라(그렇다면 '콜렉션'이 불필요하다) 나름의 일관된 형식을 지닌 다완들이기 때문이다. 하여 그의 의도와는 무관하게 그의 콜렉션 자체가 또 다른 '미의 표준'이 되는 운명을 피할 수 없었다. 자연미, 고졸미, 무명의 미… 뭐라 명명하든, 사람들은 또다시 그 규정성에 사로잡혀 '미적 코드'와 미감을 재생산한다. '자연미' 자체가 아무것도 추구하지 않은 결과가 아니라 바로 그것을 추구한 결과로 나타나게 되는 것이다. 그는 미의 영토로부터 도주(탈영토화)했으나 또 다른 영토에 갇히고 말았다(재영토화). 그러나 그렇지 않은 것이 있겠는가. 문제는 탈영토화의 지속성이다. 번번이 미의 영토에 갇히더라도 어떻게 다시 달아날 것인가. 예술의 역사는 끊임없이 미추의 분할선을 문제화하고, 새로운 분할선을 만들고, 다시 이를 지워 가는 탈영토화의 여정이다.

역설과 모순에도 불구하고, 야나기 무네요시가 미의 법문으로 제시한 '무유호추의 원'은 좀더 곱씹어 볼 필요가 있다. 자신의 표현욕이 아니라 발심(發心)에서 출발하는 예술을 통해 '미학적 주체화'의 문제를 생각해 보면 어떨까.

푸코는 신자유주의적 통치성을 분석하면서 '이렇게 통치되지 않으려는 기예', 즉 불복종 및 탈예속의 기예를 제안한다. 푸코가 생각하는 복종과 예속이란 "행위자들을 억압하거나 구속하는 것, 또는 어떤

행위들을 직접 금지하거나 부정하는 것이라기보다는, 행위자들의 행위의 가능성을 제한하고 그것을 특정한 방향으로 한정하는 것을 뜻한다".(진태원, 『을의 민주주의』, 그린비, 2017, 273쪽) 예컨대, 콘텐츠를 소비하도록 유도하는 특정한 매체 환경, 뮤지엄의 공간 배치와 전시형식 등은 우리의 신체가 변용되는 방식과 생산물을 향유하고 해석하는 방식을 한정한다. 누구도 주어진 코드와 배치를 벗어나서 감각할 수 없으며, 이런 의미에서 감각은 제한적이다. 특히 무한경쟁의 논리 속에서 모든 책임을 개인에게 전가하는 신자유주의적 통치성은 우리의 생활양식을 전면적이고 미시적으로 재편하는 포괄적 통치성이라는 점에서, 감수성의 문제 또한 이러한 통치성으로부터 자유로울 수 없다. 따라서 '이렇게 통치되지 않으려는 기예'는 기존의 거시적 영토에서 벗어나 욕망과 감각의 미시적인 차원에서 이루어지는 실천과 함께 실험되어야 한다.

여기서 미학과 관련하여 두 방향의 주체화가 가능하다. 비성찰적이고 수동적인 수용자에 머무를 것인가, 아니면 자발적이고 능동적으로 작품 및 사물과 관계하는 새로운 존재양식을 발명할 것인가. 후자는 감수하고 행위하는 양식을 타인에게 내맡기지 않으려는 어떤 결연한 시도를 동반한다. '무유호추의 원'은 그런 시도의 하나일 수 있다. 분할선이 그어진 기존의 영토에서 미를 생산하고 향유하기를 거부하고, 미추의 피안으로 가는 수행의 길에 마음을 내기. "가령 내가 부처가 된다 하더라도 내 국토의 사람이나 신에게 형색이 같지 않고

좋음과 추함이 있다고 한다면, 정각을 얻지 않겠다."(設我得佛, 國中人天, 形色不同, 有好醜者, 不取正覺) 이런 마음으로 보고 보여 주고, 말하고 듣고, 쓰고 읽기. 이 원(願)이야말로 미의 절대적 탈영토화요, 영원한 미래의 미학이 아닐까.

4장.

재현을
묻다
:
리얼한
환(幻)의
세계를
마주하기

1.

'카피'에 대한
몇몇 단상들

나의
아이패드 사용기

'나의 아이패드 사용기'라고 써 놓고 보니 좀 민망하다. 2017년에 운좋게 중고 아이패드를 손에 넣은 후 지금까지 소위 '아이패드 유저'이긴 하나, 내가 사용하는 기능은 극히 일부분에 불과한 데다 기종의 스펙에 대해서도 아는 바가 거의 없다. 그저 아이패드에 장착된 카메라 기능에 대해 몇 마디 하려 한다.

사진에 대해 아는 바가 별로 없을뿐더러 특별한 기술도 없지만, 여행지에 가면 사진을 꽤 많이 찍는 편이다. 지금 생각하면 뭐 그렇게까지 죽자 살자 찍고 다녔나 싶지만, 한동안 렌즈를 통해 세계를 보는

방식에 꽤 매혹되었던 것 같다. 스마트폰 사용자가 아니라 그런지 몰라도 폰으로 사진을 찍는 경우는 거의 없다. 반면 아이패드는 화면도 널찍한 데다 버튼 조작도 수월해서, 처음에만 좀 어색했지 금세 익숙해졌다. 그런데 뭔가 이상하다는 느낌이 들기 시작했다. 필름 카메라든 디지털 카메라든 기존에 사용하던 카메라는 렌즈를 통해 구도를 잡고 버튼을 누르는 식인데, 아이패드는 눈과 렌즈의 접속이 없이 세상에 프레임을 갖다 대는 방식이다. 프레임을 만들어 외부세계를 잘라 내는 느낌이랄까. 기기가 주체가 되어 장면을 꾸욱 찍어 내고 나의 시선은 옆으로 툭 밀쳐진 듯한 묘한 소외감.

　게다가 이 녀석은 내가 원한 적도 없건만 알아서 색보정이며 흔들림보정을 기가 막히게 해낸다. 아이패드로 찍은 하늘은 육안으로 보는 하늘보다 더 파랗고, 구름의 흐릿함조차 선명하게 흐릿하며, 눈으로 식별할 수 있는 이상으로 사물들의 실루엣이 또렷하다. 처음 얼마간은 신기했고, 그 다음은 당황스러웠고, 익숙해지고 나서는 그러려니 했지만, 이 경험은 오랫동안 질문으로 남았다. 내 눈에 보이는 것이 실재에 가까울까, 기기가 재생하는 이미지가 실재에 가까울까. 푸르스름하게 보인다면 푸르스름한 것이, 얼룩덜룩하게 보인다면 얼룩덜룩한 것이, 희끄무레하게 보인다면 희끄무레한 것이 그런 대로의 진실이 아닐까. 그러나 육안의 한계를 기기의 힘으로 '보정'하여 산출한 멀끔하고 선명한 이미지는 내 눈으로 본 이미지를 부정한다. '실재—시각경험—이미지'라는 낡은 위계가 와장창 깨지는 순간이었다.

실재란 존재하지 않으며, 복제이미지가 실재 자체를 압도하는 '기술복제 시대'의 정점에 살고 있음을 알면서도, 아이패드가 연출하는 극강의 이미지 앞에서 그만 정신이 혼미해지고 말았다.

2019년 겨울 독일여행을 마지막으로 나의 아이패드도 수명이 다했고, 그 때문은 아니지만 어느 때부터인가 사진 찍는 일에 흥미를 잃었다. 그 단호한 프레임화에서 벗어나고 싶기도 하고, 더 중요하게는 그냥 눈으로 보고 지나가게 놔두고 싶은 마음이 들어서다. 게다가 그렇게 걸신들린 듯 찍어 봐야 다시 보는 일도 없다. 혹 그 장소를 떠올리고 싶으면? 무슨 걱정인가, 구글이 있는데. 내가 가 본 거의 모든 여행지는 사진 이미지가 지천으로 널려 있다. 그것도 내가 포착할 수 없는 최상의 시점에서, 가장 좋은 날씨에, 인적 하나 없는 가공의 유토피아와도 같은 모습으로. 복제물의 이미지가 얼마나 탁월한지, 진짜 그곳에 가면 시시하다고 느껴질 정도다. 어쩌면 우리는 사진으로 본 멋진 장면을 확인하기 위해 그곳을 가는 게 아닐까 싶은 생각마저 든다. 우리가 '실재'라고 믿는 것은 이미지의 존재를 입증하기 위한 보완물, 아니 이미지에 기식하는, 이미지의 그림자가 아닐까. 공연장에서 공연을 볼 때도, 웅장한 대자연의 경관을 앞에 두고서도, 우리는 스마트폰이라는 창을 통해 세계를 본다. 운전자나 여행객들도 공간을 입체적으로 인지하기를 포기한 채 오로지 GPS에 의지한다. 실재는 화면 안에 있다. 이미지가 실재보다 선재(先在)한다.

그림을 보는 경험도 마찬가지다. 그림을 화면으로 보는 것과 실

견하는 것은 사람을 직접 보는 것과 사진으로 보는 것만큼이나 큰 차이가 난다. 우선, 그림의 사이즈는 이미지로는 도무지 가늠이 안 된다. '1,000평'이 어느 정도의 크기인지를 안다고 해서 '1,000평짜리 운동장'이 상상되는 건 아니듯이, 그림의 사이즈를 알아도 직접 실견하는 것과는 많이 다르다. 게다가 이미지는 편집이 용이하다 보니 원본의 일부가 잘리거나 비율이 조작되기도 하고 색감도 천차만별이다. 심지어 좌우가 바뀐 이미지들도 허다하다. 포털에 떠도는 보정되고 조작된 이미지들은 원본의 현존을 위협한다. 떠도는 이미지들만 보다가 원작을 실견하면 오히려 원작이 가짜처럼 느껴질지도 모른다. 유튜브에 올라온 미술관 투어를 보면 놀라운 화질로 그림의 디테일까지 선명하게 보여 주지만(실제로 직접 가서 보는 것보다 훨씬 잘 볼 수 있는 경우가 많다), 대면 강좌와 비대면 강좌가 다르듯이 그림을 직접 대면하는 것과 그렇지 않은 것 사이에는 감각적 강도의 차이가 분명히 존재한다. 물론 원작이 이미지만 못한 경우도 있다. 예컨대, 루브르 박물관에서 모나리자를 실견하게 되면 크게 실망할지도 모른다. 크기도 작을뿐더러 이중 삼중의 보호장치에, 그림을 보러 몰려든 인파로 인해 육안으로 모나리자의 미소와 눈썹을 확인하기란 거의 불가능하기 때문이다. 낙담할 필요는 없다. 인터넷을 켜고 검색하면 다 나오는걸.

　　일찍이 벤야민은 기술복제 시대에 원작의 아우라가 상실될 수 있음을 예견했는데, 단정적으로 일반화하기는 어려워 보인다. 범람하

는 이미지는 원작을 시시하게 만들기도 하지만(뭐야, 사진과 달리 시시하군) 원작에 대한 갈망을 심화시키는 경우도 있기 때문이다(사진에서 본 그것을 진짜 보고 싶어!). 다만 확실한 건, 복제 이미지와 원작의 위계가 허물어지고 있다는 사실이다. 원작은 복제 이미지들 '위'에 군림하기는커녕 원작보다 더 원작같이 보정되고 교정된 이미지들 속에 뒤섞인 또 하나의 복제 이미지처럼 되어 가는 중이다. 상상해 본다. 고화질의 대형 모니터를 통해 마우스를 움직여 가며 화면의 구석구석까지, 붓터치 하나하나를, 나아가 화면의 채색층을 찍은 X레이 사진까지 관찰하는 것이 그림 보기의 관례가 될 어느 날, 그런 식으로 그림을 본 누군가가 뮤지엄에 가서 그림을 실견하고는 '이 카피는 뭐야?'라고 반문하게 되지 않을까. 어쩌면, 진품은 미술시장을 떠돌다가 콜렉터의 저택에 안착하는 상품이 되고, 정작 대중들은 진품의 무성한 이미지들을 전전하는 이미지 유목민으로 전락할지도 모를 일이다. 이것은 비보일까, 복음일까.

모작模作의
아우라

2019년 겨울, 팬데믹이 코앞에 들이닥쳤다는 사실은 꿈도 꾸지 못한 채 독일로 미술관 투어를 떠났다. 독일 쾰른의 한 미술관에서 렘

브란트의 말년 자화상 특별전을 한다는 기사가 발단이 되기는 했지만, 어쨌든 그림이나 체하도록 보다 오자는 마음이 있었다. 짧은 시간에 부지런히 돌아다녔고 부지런히 봤고 부지런히 찍었다. 그러던 어느 날, 가기로 계획한 뮤지엄이 폐쇄 중이라 대안으로 찾은 것이 뮌헨의 샤크갤러리였다. 날은 춥고 길은 멀고, 그렇게 어렵사리 찾은 샤크갤러리의 주 콜렉션은 독일의 상징주의 화가 아놀드 뵈클린(Arnold Böcklin, 1827~1901)이었다. 19세기 말에서 20세기 초 독일의 상징주의와 표현주의 회화들은 며칠째 지겹도록 보아온 데다 책이나 인터넷 사이트에서 본 이미지보다 더 무겁게 느껴지던 터라 후딱 보고 돌아갈 참이었다. 관객은 다섯 명 남짓이나 되었을까… 매우 한산한 데다 앉아 쉴 곳도 없는 터였다.

그런데 계단을 오르며 2층 전시공간 정면에 걸린 그림을 마주하는 순간, 내 눈을 의심했다. 아니, 저건 그 유명한 「우르비노의 비너스」 아닌가. 계단 몇 개를 오르는 그 짧은 순간에 온갖 생각이 떠올랐다. 아, 고생하며 찾아온 보람이 있구나, 이탈리아나 가야 볼 수 있는 그림을 독일에서 보다니, 저 그림 사이즈가 저 정도였구나… 그러다가 그림이 전시된 방에 들어섰는데, 세상에나! 「우르비노의 비너스」만이 아니었다. 책에서나 보던 '걸작들'이 그 작은 방을 가득 채우고 있지 않겠는가. 뭐지… 뭐지… 그러다가 아차 싶었다. 그렇다. 티치아노, 지오르지오네, 벨리니 등 이탈리아 르네상스 시대 대가의 걸작들이 독일의 작은 미술관에 이렇게 한꺼번에 모여 있을 리가 없거니와, 그게

가능하다 해도 그런 대형 전시에 이렇게 관객이 없을 수는 없는 일이다. 관객은 둘째치고 미술관 주변에 전시 포스터 한 장이 붙어 있지 않을 리가 없다. 그러니까 그 공간을 채운 '걸작들'은 사실 카피였던 것이다! 아, 부끄러워라. 상황을 인지하지 못한 건 그렇다 쳐도, '걸작'이라고 알고 있던 작품을 만나는 순간 무작정 감탄부터 해 버리다니. 보는 사람 하나 없었지만, 혼자 어디라도 숨어 버리고 싶은 마음이었다.

나는 이 방을 '카피의 방'으로 기억한다.[도판 42] 그리고 이 '카피의 방'에서 두 가지 교훈을 얻었다. 첫째, 아는 만큼 보인다는 건 종종 '아는 만큼밖에 보지 못함'을 의미한다는 것. 지식은 많은 경우 세상을 만나는 데 걸림돌이 된다. 걸작을 알아보는 안목이라는 게 따로 있을까?(내가 안목이 없다는 건 확실히 알았다). 원본의 아우라는 무엇으로 판단하는가? 원본 자체에 내재하는가 아니면 외부에서 부여된 것인가? 아마 모조품이 아니라 진품임이 확실한 「우르비노의 비너스」를 봤더라면, 입력된 모든 지식을 동원해 '걸작의 이유'를 확인하고 고개를 끄덕거렸겠지. 반대로, '모조품'임을 처음부터 알았다면 같은 지식으로 '걸작이 아닌 이유'를 확인했으리라. 실제로 내가 속았다는 걸 아는 순간, 구도며 인물들의 제스처며 형태와 색채 등등 허술한 부분들이 눈에 띄기 시작했다. 첫번째 교훈—난 그림에 속은 게 아니다. 내 눈에, 내 지식에 속았을 뿐. 우리는 보이는 대로 보는 게 아니라 알고 있는 대로 본다. 저건 걸작이야, 저건 몇 세기의 작품이야, 저 그림 속 주인공은 누구누구야… 그래서?

또 하나의 교훈은, 카피에도 진심이 있다는 사실이다. 이탈리아의 걸작들을 베낀 이 '짝퉁' 제작자 중 하나는 프란츠 폰 렌바흐(Franz von Lehnbach, 1836~1904)라는 19세기 독일 작가다. 거의 독학으로 그림을 공부하다가 이탈리아로 떠난 후에는 당시의 후원자들을 위해 많은 모작을 제작했다고 알려져 있다. 독일에서는 나름 유명인사였지만 그닥 좋은 평가를 받지는 못했는데, 그래서인지는 몰라도 그가 남긴 작품은 대개 후원자들의 취향을 만족시키는 모작이나 후원자들의 초상화다('샤크갤러리'의 샤크 백작도 그의 후원자 중 하나였다). 그는 어떤 마음으로 모작을 그렸을까.

[도판 42]

샤크갤러리 카피의 방

사진이 없던 시대에 단 한 점뿐인 그림을 두고두고 볼 수 있는 방법은 하나, 똑같이 베껴 그리게 하는 것뿐이다. 티치아노를 똑같이 그려 주게, 벨리니의 그림을 그대로 그려 줄 수 있겠나… 후원자들이 원한 건 렌바흐의 그림이 아니라 대가들의 그림이었다. 또 상상해 본다. 이런 무명의 모작 작가들은 자신이 모방하는 그림을 그린 화가들의 재능이 얼마나 부러웠을 것이며, 거꾸로 같은 화가인데 옛 그림이나 모방하고 있는 자신이 얼마나 한심했을 것인가. 어쩌면, 정반대일 수도 있다. 대가들을 모방하는 내내 감탄하고 무언가를 발견하면서 배웠을 수도 있다. 구도를 잡고 데생을 하고 채색을 가하면서

대가가 대가인 이유를, 걸작이 걸작인 이유를 깨닫고, 그려진 것에서 그려지지 않은 힘을 발견하고는 기쁨에 겨웠을지도 모른다. 어느 쪽이든 진심이었으리라. 진심으로 닮고 싶었고, 진심으로 배우고 싶었을 거라고, 그리고 마침내 어렵사리 한 점의 '걸작 모조품'을 완성하는 순간, 비록 후원자는 그의 모방작을 보며 원작을 떠올렸겠지만, 그는 원작을 잊었을지도 모른다고, '카피의 방'을 나오며 생각했다.

그리스어 '아우라'(αὐρα/aura)의 원뜻은 '숨'이다. 개체로부터 발현되는 독특한 에너지. 모든 개체는 다른 개체들과 맺는 관계의 산물이지만, 관계 속에서 개체화되는 방식은 상이하다는 점에서 환원불가능한 고유함을 지닌다. 그러므로 모든 개체가 내뱉는 숨은 독특하다. 똑같은 말을 하더라도 말하는 자의 표정이나 음색, 어조에 따라 의미가 달라지듯이, 그림을 똑같이 베껴 그리더라도 그리는 자가 다르면 이미 다른 그림이다. 붓터치 하나에 들고 나는 숨이 달랐을 것이기 때문이다. 그런 의미에서 아우라는 원작에만 있는 것이 아니다. 원작만큼의, 아니 어쩌면 원작보다 더 많은 에너지를 쏟았을지도 모르는 모방작에서 나는 어떤 아우라를 느꼈다. 흡사 예전 영화간판에서 느껴지던 아우라와도 같다고 할까. 묘하게 닮았지만 결정적으로 안 닮은, 실사 포스터에는 없는 고유한 숨을 내뿜는 영화간판들. 배우들의 스틸사진 한 장을 쥐고 카피(사진)를 카피하던 간판쟁이들은 자신의 작업을 뭐라고 생각했을까.[도판 43]

사람들은 흔히 '간판쟁이'라고 부르지만 이들은 엄연히 극장의

'미술부' 직원들이었다. 흡사 중세의 화가길드처럼 이들은 엄격하게 자신의 정해진 역할에 따라 간판 작업을 진행했다고 한다.(동길산, <영화 간판쟁이가 그린 그림의 뒷이야기—부산 최후의 영화 간판쟁이 권오경 선생>) 영화간판 작업은 회화 캔버스가 아니라 대형 판넬에 그리고 지우고 다시 그리고 다시 지우기를 반복하는 식으로 진행된다. 영화가 상영되는 동안에만 일시적으로 존재하다가 사라지는, 작품 아닌 작품. 그렇게 덧없는 것일지라도, 간판 하나를 그리려면 페인트의 성질도 익혀야 하고, 최대한 '닮게' 그리기 위해 디테일 하나하나를 섬세하게 포착하는 연습을 해야 한다. 미술관이라는 신전이 아니라 거리에 내걸리는 간판에 불과하지만, 작업이 요구하는 성실성과 관찰력만큼은 다를 것이 없다. 결과물에서 느껴지는 고유한 숨결(아우라) 역시 평등하다.

[도판 43]

영화간판

"영화 간판이 비록 상업 그림이지만 깊이가 있고 울림이 있는 간판이 있어요. 극장 외벽에 올려놓고 보면 빨려 들어가는 그림이 있는 거죠. 얼굴에도 입체감이 있어 금방이라도 튀어나올 것 같아요. 글씨도 자연스럽고 디자인이 좋아요. 쳐다보고 있노라면 '아!' 하는 감탄사가 저절로 나와요."(권오경 선생 인터뷰)

우리는 더이상 그림을 카피할 필요가 없는 시대를 살고 있다. 내가 막 미술사 공부를 시작한 1990년대 말만 하더라도 화집이 아니면 이미지를 접할 수 없었다. 공부가 힘든 게 아니라 화집에 실린 이미지를 사진으로 찍고 슬라이드 필름을 만들어 일일이 테이핑해 가며 정리하는 작업이 몇 배는 더 힘들었던 것 같다. 이토록 번거롭던 작업은 이제 검색-복사-저장으로 이어지는 간편한 조작으로 대체되었다. 격세지감. 그 사이 사라진 것이 한둘이겠는가마는, 더 이상 화집 사진을 찍을 필요가 없어질 무렵 영화간판도 사라졌다. 이유는 간단하다. 멀티플렉스의 출현! '멀티'는 속임수다. 원칙도 뭣도 없이 '돈 되는 영화'는 전관에서 싹쓸이 상영을 하고 그렇지 않은 영화는 가차 없이 버리는 공룡 자본의 극장 점령 이후, 간판 작업은 철 지난 수공업 취급을 받았다. 짧은 시간에, 원하는 크기로, 한 번에 여러 장을 출력할 수 있는 실사 출력이 가능해졌는데 뭐하러 굳이 '카피의 카피'를 제작하는 데 돈과 시간을 투자하겠는가.

후원자를 위해 걸작을 베끼던 화가들, 관객을 위해 사진을 베껴 그리던 간판쟁이들. 미술사의 한 자리에 이름을 남긴 작가들과 달리, 평생 그림을 그렸지만 기억되지 않는 무명의 작가들이 허다하다. 권오경 선생은 다음 세상에 태어나면 '순수미술가'가 되고 싶다고 한다. '순수미술'이 어디 있느냐고 반박하고 싶은 마음은 조금도 들지 않는다. 그 절절한 마음이 고스란히 전해지기 때문이다. '모작'이 더이상 필요 없어진, 고퀄의 복제 이미지들이 범람하는 이 시대에, 그 옛날 타

국의 모작작가와 지금은 사라진 '간판쟁이'들을 마음에 담는다.

이발소 그림을
아시나요

B급 감성이라는 게 있다. 딱히 정의할 수 있는 개념은 아니지만, 대략 유치하고 조야하고 촌스러우며, 때로는 원색적이고 거친, 후안무치의 감성이랄까… 내 경우 'B급 감성' 하면 떠오르는 건 단연 주성치의 영화들이다. 주성치의 영화치고 그렇지 않은 게 거의 없지만, 그 중에서도 압권은 <식신>이다. <식신>을 처음 본 그때, 그 일차원적이고도 자의식이 결여된 장면들에 질겁하면서도 연신 낄낄거리던 낯선 내 모습을 지금도 기억한다. B급에도 다양한 급이 있지만, B급을 B급답게 만드는 핵심적 매너는 단연 A급에 대한 일체의 무관심이다. 잘하려고 하지 않음, 아니, 잘한다는 게 뭔지조차 모름, '잘 좀 하라'는 말에 관심 없음. 그림에도 그런 게 있다. 예술적이지 않을 뿐 아니라 '예술적'이라는 말 자체를 무색케 하는 B급 그림들. 우리는 흔히 그런 그림을 '이발소 그림'이라는, 밀레니얼 세대는 짐작조차 할 수 없을 명칭으로 부른다. 정기적, 부정기적으로 치르는 의례와도 같은 '이발'과 어딘지 고상함을 풍기는 '그림'이라는 말의 어울리지 않는 조합은 '수술대 위에서 우산과 재봉틀의 만남'(로트레아몽)이라는 초현실주의의 테제와

맞먹는 울림을 자아낸다.

　이유는 알 수 없지만, 60~70년대 이발소에는 누가 봐도 베껴 그린 게 분명한 '명화'가 걸려 있었다.[도판 44] 베껴 그렸을 뿐만 아니라 성의도 없어 보이는 스테레오 타입화된 그림들. 이발소만이 아니라 이발소처럼 손님들이 오가는 장소, 예컨대 술집이나 밥집에도 빈 벽 한켠에 그림이 걸려 있고는 했다. 한 논문에서 본 기억으로는, 우리 나라에서 '이발소 그림'으로 가장 인기가 있었던 작품은 단연 밀레의 그림이었다고 한다. 밀레의 「만종」이나 「이삭 줍는 사람들」에서 보이는 소박하고 경건한 삶의 태도가 당시의 정서에 부합하는 바가 있었던 모양이다. 이 외에도 물, 나무, 산이 어우러진 전형적 풍경화나 밭 가는 농부를 그린 그림들, 초가집이 있는 전원풍경 같은 것들이 이발소 그림의 단골 주제였다.

　손재주를 지닌 무명의 화가가 싸구려 물감이나 페인트를 이용해 고만고만한 장면들을 다량으로 그린 이발소 그림들. 예전 같으면 칠색 팔색했을 법한 그림들이지만, 어쩐지 그런 그림들의 감성이 조금 다른 관점에서 눈에 들어온다. 사실, 수십 억을 호가하는 그림이나 싸구려 이발소 그림이나 '벽을 장식한다'는 점에서 보면 크게 다를 게 없다. 루이스 로울러(Louise Lawler, 1947~)는 유명한 콜렉터의 집을 방문해서 그들의 생활공간에 작품이 배치된 모습을 사진으로 찍었다. 「폴록과 수프그릇, 트리메인 부부의 배치, 코네티컷」(1984), 「모노그램, 트리메인 부부의 배치, 뉴욕」(1984) 같은 사진을 보면, 미국 현대미

술을 대표하는 두 작가 폴록과 재스퍼 존스의 그림이 뛰어난 안목을 지닌 콜렉터를 만나 어떤 식으로 활용되는지를 알 수 있다.[도판 45] 값비싸 보이는 그릇의 문양과 폴록의 선들, 하얗고 단정한 침대 시트와 재스퍼 존스의 추상화가 기가 막히게 조화를 이루도록 배치한 인테리어 센스를 보라. 쾌적한 공간에서 세심하게 고려된 조명 아래 다른 소품들과 더불어 '장식품'으로 살아가고 있는 '고급예술'의 실상을 이보다 더 우아하게 폭로할 수 있을까.

이발소에 걸린 어설픈 복제 그림과 로울러의 사진에서 보이는 현대 추상회화의 차이는 무엇인가? B급과 A급의 차이? 저급 취향과 고급 취향? 더 고급스러운 표현으로 이렇게 비교할 수도 있겠다. 미술사의 새로운 실험들 vs 안이하고 게으른 모방. 뭐, 비교할 가치도 없어 보인다. '원 톤 원 악기'로 녹음한 '명 팝송 100곡'과 공들인 아티스트의 앨범이 다른 것은 사실이고, 호텔 로비에서 연주되는 쇼팽과 조성진의 쇼팽이 다른

[도판 44]

이발소 그림

[도판 45]

폴록과 수프그릇, 트리메인 부부의 배치, 코네티컷(위)
모노그램, 트리메인 부부의 배치, 뉴욕(아래)
루이스 로울러

것도 사실이니까. 하지만 그것들이 카페나 레스토랑의 배경음악으로 깔린다면? 공간을 돋보이게 하기 위한 장식품으로 기능한다면? '원톤 원 악기'로라도 진심을 다해 노래를 부르고 그걸 진심으로 들어 주는 자들이 있다면 충분하지 않은가? 반면, 최고의 밴드가 최고의 악기로 연주하는 음악이라도 우아한 저녁식사를 위한 배경으로 깔린다면 '최고'가 다 무슨 소용인가?

재현을 묻기 전에, 원작 내지는 원본, 그리고 예술과 예술가에게 부여된 권위에 대해 생각해 보고 싶었다. 예술은 유독 권위에 호소하는 정도가 크다. 연예인들이 굳이 '아티스트'라는 말을 선호하는 걸 보면 확실히 '예술'이라는 말에는 얼마간의 프리미엄이 붙어 있는 것 같다. 그러나 취향은 다양하고 미감에는 시비가 없다. A급이면 어떻고 B급이면 어떠한가. 중요한 건, 누군가의 행위, 그의 작업이 또 다른 누군가와 접속하고 작동하는 방식이다. 영화제 수상작의 모든 컷이 베스트가 아니듯이, B급 영화의 모든 컷도 워스트는 아니다. 대중문화와 고급문화, A급과 B급의 경계는 낡은 지 오래다. 어떤 작품이든 예술이라는 이데아에 주눅 들지 않고 유쾌한 기계처럼 작동했으면. 중심으로부터 계보를 그리는 대신 옆으로 옆으로 뻗어 가면서 기존의 계보를 교란시키는 바이러스처럼 번식했으면.

문화의 수준은 위대한 작품의 수로 판단되는 게 아니라 다양한 작품이 나올 수 있는 풍부한 토양, 즉 이질적 감성들이 공존하고 상호모방하고 겨뤄 가는 풍요로운 환경에 의해 결정된다. 중요한 건 급

(級)이 아니라 진심이다. 그리고 진심을 나눌 수 있는 작은 밴드들이다. 시네마테크 운동, 독서모임, 버스킹 그룹처럼 감성을 나누려는 마음과 나눌 수 있는 사람들이 있다면, 거기가 예술의 해방터 아니겠는가.

2.

예술의

반反재현주의

마치

구두인 것처럼

반 고흐(Vincent van Gogh, 1853~1890)의 그림은 무엇을 그린 것일까?[도판 46] 질문을 던지고 보니 우습다. 구두(가 아닐 수 없는) 그림을 보여 주고 뭘 그린 거냐고 묻다니. 그런데 실은 질문 자체가 궁지다. '무엇을 그렸냐'고 묻는 것은 이미 그림 속 이미지가 지시하는 외부 대상을 전제하기 때문이다. 그러니 구두 그림을 보고 '구두'라고 답할 수밖에. 그다음부터는 정보 싸움이다. 반 고흐가 그린 구두라면 '반 고흐의 구두'라는 추측이 일단 가능할 테고, 조금 더 머리를 써서 반 고흐가 만난 농부의 구두라든가 광부의 구두라고 답할 수도 있겠다. '누구

의 것'이라는 디테일이 추가되긴 했으나, 어쨌든 구두 그림은 구두를 그린 것이라는 동어반복의 회로에서 벗어나지 못한다. 그렇다면 질문을 바꿔 보자. 이 그림에서 당신은 무엇을 보는가? 앗, 허를 찔린 듯하다. 이번에는 질문이 '나'를 향해 있지 않은가. 이건 무엇을 '느꼈느냐'는 물음이다. 음… 시간이 필요하다. 기억을 헤집어 구두와 연관된 경험이라든가 감정을 끄집어내야 한다.

[도판 46]

구두
반 고흐, 1886

"구두라는 도구의 실팍한 무게 가운데는 거친 바람이 부는 넓게 펼쳐진 평탄한 밭고랑을 천천히 걷는 강인함이 쌓여 있고, 구두 가죽 위에는 대지의 습기와 풍요함이 깃들어 있다. 구두창 아래에는 해 저물녘 들길의 고독이 저며들어 있고, 이 구두라는 도구 가운데는 대지의 소리 없는 부름이, 대지의 조용한 선물인 다 익은 곡식의 부름이, 겨울 들판의 황량한 휴한지 가운데서 일렁이는 해명할 수 없는 대지의 거부가 떨고 있다. 이 구두라는 도구에 스며들어 있는 것은, 빵의 확보를 위한 불평 없는 근심, 다시 고난을 극복한 뒤의 말 없는 기쁨, 임박한 아기의 출산에 대한 조바심, 그리고 죽음의 위협 앞에서의 전율이다. 이 구두라는 도구는 대지에 귀속해 있으며, 촌아낙네의 세계 가운데서 보존되고 있다."(하이데거, 『예술작품의 근원』, 오병남·민형원 옮김, 예전사, 1996, 37쪽)

이 그림 앞에서 '에이 뭐야, 이 낡은 구두는'이라고 투덜거리며 지나친다면, 그는 그저 구두만을 본 것이다. 그러나 누군가가 혹 이 그림 앞에서 오랫동안 떠나지 못한다면, 지금 그는 구두에서 구두가 아닌 무언가를 보고 있는 게 틀림없다. 예컨대 하이데거가 본 것과 같은 무언가를. 하이데거는 이 구두를 농부의 구두로 보았지만, 사실 이 구두가 누구의 것인지는 전혀 중요하지 않다. 반 고흐가 구두를 왜 그렸는지도 관심 밖이다. 그렇다면 하이데거는 반 고흐의 구두 그림에서 무엇을 보았는가. 그가 보고 있는 것은 그림으로부터 현현하는 하나의 세계다. 낡은 구두 그림에 고무된 하이데거는 파토스로 가득 찬 언사를 장황하게 펼쳐 놓는다. 그러면서 말한다. 이 모든 것은 자신의 말이 아니라 그림의 말이라고. 그림의 말은 그려진 것이 지시하는 대상과 무관하다. 그림은 구두가 아니라 어떤 세계에 대해 말한다. 말하는 그림과 듣는 관객 사이에서 출현하는 세계에 대해. 이런 점에서 '그림을 본다'는 경험은 유일무이한 사건이다. 사물의 재현(再-現)이 아니라 세계의 갑작스러운 출현(出-現)으로서의 그림. 관객의 해석과 더불어 유한한 2차원 세계에 접힌 주름이 다차원으로 펼쳐진다.

아무것도 지시하지 않는다는 점에서, 그러나 복수(複數)의 세계로 현현한다는 점에서, 반 고흐의 구두는 일종의 유령이다. 유령이란 무엇인가. 산 것도 죽은 것도, 있는 것도 없는 것도 아닌, 어디에도 귀속될 수 없는 무엇. 달리 말하면 있는 것처럼 보이기도 하고 없는 것처럼 보이기도 하는, '마치 ~인 것처럼'의 존재. 그림의 이미지는 귀속처

를 갖지 않는 '마치 ~인 것처럼'의 존재, 유령이다. 오래전에 허우 샤오시엔의 영화 <희몽인생>(戱夢人生, 1993)에 대한 김소영 평론가의 리뷰를 매우 인상 깊게 읽은 적이 있다. 영화에 나오는 인형극단의 이름 '이완루(마치 삶과 같이)'에 대한 그의 해석을 보자.

꼭 어떻게 살아야만 하는 어떤 원형, 모델이 있는 것이 아니며, 그 모델로 돌아가야 하는 것도 아니고, 주인과 하인의 위계가 있는 것도 아니다. 삶의 근본과 파생이라는 진화적 관점이 아닌 유사성과 근접성에 근거해 '마치 삶처럼' 삶을 살아 내는 것이다. 탈식민이론에서 주장하는 모방이론과도 차이가 있는 것이, 여기에는 모방의 대상이 되는 원전, 삶조차도 이미 삶과 유사한 그 무엇이기 때문이다. 또 이것은 '삶은 꿈이다'라는 정의와도 다르다. 허우 샤오시엔의 영화가 분절되지 않는 응시의 롱테이크와 흐릿한 조명, 저음의 대사, 물결 같은 동작 등 꿈의 구조와 유사한 형식적 특징을 지니고 있음에도 불구하고 결코 꿈의 세계와 등치되지 않는 이유이기도 하다.(김소영, 「삶을 마치 삶과 같이 살아 낸다는 것, 카페 뤼미에르」, 『씨네21』, 2005년 11월)

'마치 ~인 것처럼'의 존재는 원본을 참조하지 않는다. 그럴 수밖에 없는 것이, 현현하는 세계의 위 혹은 배후에 '원본' 같은 것은 없기 때문이다. 삶에 배후가 있다면, 그것은 삶이다. 삶조차 '삶과도 같은' 무엇이다. 그림 속 이미지를 외부대상으로 회부하는 한, 해석을 위한

여백은 사라지고 만다. 그럼에도 불구하고 우리는 끊임없이 원본과 사본, 삶과 꿈, 진실과 허구, 가치와 무가치를 나누고, 이것과 저것을 구별하는 경계를 그리는 데 익숙하다. 왜 그런가? 별 이유 없다. 그저 그편이 쉽고 편하기 때문이다. 안정된 영토에 머무르는 것은 안정을 욕망하기 때문이라기보다 게으르기 때문이다. 평범함과 상식을 가치화하는 것도 '다수'에 속하는 쪽이 편하기 때문이다. 자극 앞에서 습관적으로 반응하는 대신, 멈추고 머뭇거리고 숙고하는 것은 생각보다 어려운 일이다.

'이것은 무엇이다'라는 자동반사적 확신은 우리를 사고하도록 밀어붙이지 않는다. 확신에 찬 자는 주변을 넓게 보지도, 발 아래를 충분히 보지도 않는다. 그는 확신이라는 기둥에 의지한 채 철저히 편파적으로, 매우 부분적인 것만을 본다. 그래야만 계속해서 확신을 확신할 수 있기 때문이다. 예술은 확신으로부터 가장 멀리 있다. 구두를 보고서도 그것을 '마치 구두인 것처럼' 보는 것이 예술가다. 넌 어느 쪽이냐, 누구 편이냐? 끊임없이 당파 짓기를 강요하는 사회 속에서 예술가는 차라리 침묵한다. 얼굴을 지운다. 그리고 모든 것을 전면적으로 다시 직시한다. 이런 예술이 간절히 원하는 것은 게으르지 않은 대중이다. 다시, 반 고흐의 구두에서 당신은 무엇을 보는가?

재현(representation)의 논리①
: 원본 중심주의

미술사의 역사적 순간 중 하나는 투시도법의 발명이다. 3차원 공간을 2차원 공간에 투사하는 데 성공한 투시도법의 발명은 인간에게 놀라운 시각적 환영을 선물했다. 평평한 벽이 깊이를 갖게 되고, 캔버스의 한정된 공간이 넓은 공간으로 돌변하는 마법의 시작! 물론 플리니우스의 『박물지』에 나오는 제욱시스와 파르라시오스의 일화에서부터 회화는 눈속임의 기술임이 폭로된다. 당시에 벌어진 그림 경연에서 제욱시스가 그린 포도 그림이 얼마나 실물과 똑같았는지 새들이 날아들 정도였다고 하는데, 자신의 승리를 확신한 제욱시스가 우쭐대면서 좀 걷어 달라고 요청한 커튼이 파르라시오스의 그림이었다는 반전 스토리. 제욱시스는 새를 속였지만 파르라시오스는 화가인 제욱시스를 속였기 때문에 승리는 파르라시오스에게 돌아갔다.(가이우스 플리니우스 세쿤두스, 『플리니우스 박물지』, 존 S. 화이트 엮음, 서경주 옮김, 노마드, 2021, 494쪽) 글쎄… 새의 눈을 속인 것과 사람 눈을 속인 것 둘 중에 어느 쪽이 더 뛰어난지에 대해서는 논란의 여지가 있겠지만, 여하튼 그림은 오랫동안 실물과의 닮음에 따라 평가되었고, 이를 단번에 업그레이드한 기술혁신이 바로 투시도법(perspectivism)이었다. 투시도법이 하나의 관습으로 굳어진 후 사람들은 눈속임의 유희를 공공연히 즐겼다. 지나가다 슬쩍 읽고 싶게끔 편지가 꽂힌 메모판이라든가 사람이

튀어나오는 액자, 캔버스의 뒷면을 그린 일명 눈속임 회화(트롱푀이유 trompe-l'oeil)는 그 디테일한 묘사에서 보는 이의 감탄을 자아낸다.[도판 47, 48] "원래의 대상은 조금도 찬양받지 않는데 닮았다는 것으로 찬양받는 그림이란 얼마나 공허한 것인가!"(파스칼, 『팡세』, 이환 옮김, 민음사, 2003, 56쪽)라는 파스칼의 탄식(?)이 가슴에 꽂힌다.

플라톤이 회화를 폄하한 것은 바로 이러한 이유에서였다. 플라톤은 『국가·정체』 10권에서 회화와 진리의 관계를 다루면서 세 단계의 침대를 예로 든다. 우선 본질상 침대인 것, 즉 침대의 이데아('침대 그 자체')가 있다. 이것은 신-제작자가 만든 것, 그러니까 원래 있는 것이다. "신은 어떤 특정한 침대의 어떤 특정한 침대 제작자가 되는 대신, 참된 침대를 만드는 참된 침대 제작자이기를 바랐기 때문에 본질상 하나인 침대를 만들었다."(플라톤, 『국가·정체』, 박종현 옮김, 서광사, 2005, 616쪽. 번역은 다소 수정) 그 다음으로 '침대 자체'를 모방한 침대, 즉 물질적인 침대가 있는데, 이것을 제작하는 자는 목수다. 목수는 이데아의 모방자, 즉 이데아를 현상으로 재-현(re-present)하는 자다. 그리고 이보다 아래, 목수가 만든 침대를 다시 모방(mimēsis)한 그림이 있는데, 이 '모방물(침대)의 모방자'가 바로 화가다. 그러니까 화가는 "본질(진리)로부터 세 단계나 떨어져 있는 제작물의 제작자"이며, 진리(alētheia)가 아니라 보이는 현상(phantasma)을 모방하는 자다.

목수가 만든 침대가 원형과 닮은 모사물(eikon)이라면, 화가가 그린 침대는 원형을 '닮은 것처럼 보이는', 그러나 실제로는 닮지 않

은 환영(phantasma)이다. 모사물은 이데아와 '내적 유사성'이라도 갖지만, 환영은 단지 '외적 유사성'만을 갖는 '순수 가짜'다. 양두구육(羊頭狗肉)! 비유컨대, 모사물은 이데아를 닮으려 노력하고 이데아를 가슴에 품고 사는, 이데아의 자식들이다. 그러나 환영은 얼핏 보면 이데아를 닮은 것 같지만 실상은 한 방울의 피도 이어받지 못한 괴물들이다. 이데아의 탈을 쓴 괴물. 환영제작자, 즉 진리와 무관한 모방물을 제작하는 화가는 자신이 제작한 산물이 옳은지 그른지를 판단할 능력조차 없다. 그런 점에서 모방은 한낱 유희에 불과하다. 플라톤이 보기에 진리와 현상은 엄밀히 구분되는 것으로, 진리는 절대적이고 영원한 '진짜'인 반면 현상은 변덕스럽고 기만하는 '가짜'다. 그런데 예술은 여기서 더 나아가 변덕스러운 감각에 의존

[도판 47]

눈속임회화
호페르베르그, 1737

[도판 48]

캔버스의 뒷면
기스브레히츠, 1670

해서 사람들을 속이기까지 한다. 백남준의 어조와는 사뭇 다르지만, 플라톤이 보기에도 예술은 사기다.

　여기가 끝이 아니다. 이와 같이 열등한 모방술(mimetik)은 열등한 것과 결합하여 열등한 것을 낳는다. 시각예술뿐 아니라 인간의 감각

에 의존하는 모든 예술이 다 그렇다. 시인 역시 화가와 마찬가지로 진리와 멀리 떨어진 열등한 것을 만들어 내고 영혼의 비이성적인(=열등한) 부분과 교제함으로써 개개인의 영혼 안에 나쁜(=열등한) '통치체제'를 만들어 낸다. 쉽게 말해, 사람을 홀린다. '마치 ~인 것처럼' 보이는 것들, 유령 같은 존재들에 홀리는 어리석은 존재라니. 플라톤은 확신했다. 소피스트와 화가는 한패라는 사실을. 모방, 정확히 말하면 모방의 모방을 통해 진리를 사칭하는 사기꾼-화가들처럼 소피스트들은 궤변으로 진리를 사칭하는 '지식 사기꾼'이다. 소피스테스는 '지식처럼 보이는 것'을 갖고 있을 뿐, 진리(alētheia)는 갖고 있지 않은 자다. 진리(alētheia)는 a(非)+lēthe(망각), 망각에서 벗어난 상태를 뜻한다. 즉, 진리란 망각될 수 없는 것, 영원불변한 기억이다. 그러므로 세상에 여러 가지 진리란 있을 수 없다. 진리와 진리 아닌 것, 영원히 기억되는 것과 돌아서면 망각되는 것, 두 가지가 있을 뿐이다. 여기에 예술이 비집고 들어갈 틈은 없다. 진리-이데아를 직접 모방하지 않는다는 이유로, 예술은 이미 오염된 것, 거짓, 기만으로 간주되기 때문이다.

이데아라는 절대적 진리를 기준으로 펼쳐지는 플라톤의 사유가 이해되지 않는 바는 아니다. 그 자신 비극작가를 꿈꾸던 '예술학도' 지망생이 아니었던가. 그러나 전쟁이 계속되던 아테네의 현실은 녹록지 않았고, 부조리한 현실 속에서 스승 소크라테스는 (플라톤이 생각하기에) 억울하게 세상을 떠났다. 모두가 각자의 진리를 설파하는 와중에, 뭐가 참이고 뭐가 거짓인지도 모르는 채 사람들은 중심을 잃고 휘

청거린다. 어떻게 살아야 하는가. 플라톤은 소크라테스라는 유령(!)을 소환하여 대화편을 구성한다. 소크라테스라면 소피스트들을 어떻게 논박했을까, 소크라테스라면 철학을 뭐라고 규정했을까… 그 과정에서 자신의 사고체계를 확립해 나간다. 이 치열한 고민 끝에 도달한 결론—이게 다 '중심'이 없기 때문이다. 중심과 근본을 잃으면 있지도 않은 것(환영)에 홀리게 된다. 거짓에 유혹되지 말라! 이데아(올바른 것, 좋은 것, 아름다운 것)가 아닌 것에는 눈길도 주지 말라! 우리를 구원하는 것은 거짓된 현상과 이를 모방하는 예술이 아니라, 진리 그 자체와 한눈팔지 않고 진리를 향해 가는 인식의 여정, 필로-소피다. 철학만이 참되고 참되다. 참된 것을 경배할지어다!

그로부터 약 2천 년 후, 플라톤은 니체에 의해 고등사기꾼으로, 이상(理想)으로 도망친 겁쟁이로 고발당한다. 니체는 이상과 영원에 매달리는 것이야말로 나약함의 증거라고 생각했다. 플라톤 이전의 그리스인들은 자신들의 행복이 출렁이는 삶의 바다 위에 있음을 잊지 않기 위해 비극을 필요로 했다. 그러나 약한 자들에게 삶의 불가해성과 불안정성은 구토를 야기한다. 그들은 보고 싶지 않은 것에서 고개를 돌려 영원한 이상을 향한다. 철학이 초월을 향해 가는 순간 멀미나는 현실에 뿌리내린 예술과 멀어지기 시작한다. 이것이 니체의 결론이다. 철학에서 예술의 흔적을 지우고자 했던 플라톤과 철학 전체에 예술적 뉘앙스를 부여했던 니체. 현실세계를 이데아의 모상으로 취급했던 플라톤과 현실을 심판하는 초월적 이상을 허무주의로 고발

했던 니체. 그렇다면, 예술은 결국 원본-본질-이상의 세계를 부정하는 것으로 귀결되는가? 현상의 세계에 안착하는 것으로 충분한가? 우리는 더 깊이 파고들어 물어야 한다. 도대체 이 원본 중심주의를 추동하는 의지는 무엇인가? 재현의 논리에 내포된 힘의지를 끝까지 추궁해야 한다.

재현의 논리②
: 예술의 비非도덕주의

원본의 지고함을 출발점에 놓는 사유는 시시각각 발생하는 차이를 부정한다. 정확히 말하면 원본을 중심으로 차이를 할당한다. 플라톤의 '나눔의 방법'은 차이를 원본 중심의 질서에 종속시키기 위한 전략이다. 다시 말해, 이데아를 기준으로 계통도를 그리는 작업이다. 아리스토텔레스는 비논리적이고 자의적이라는 이유로 플라톤의 '나눔의 방법'을 비판했지만, 들뢰즈가 보기에 이는 피상적 독해에 지나지 않는다. 들뢰즈에 따르면, 플라톤적 나눔의 목적은 하나의 유를 여러 종으로 나누는 데 있는 게 아니라(예컨대, 낚시 기술이 기술인지 아닌지, 기술 중에 제작술인지 획득술인지, 획득술 중에 교환술인지 포획술인지 등등) 계보를 선별하는 데 있다. 이것은 순수한가 아닌가, 진실한가 아닌가, 근거(모델)에 호소하는가 아닌가 등등을 가려냄으로써 원본을 정점

으로 계보화하기. 지긋지긋한 계파와 라인의 정치학은 이렇게 시작된다.

그런데 이 당파주의자들에게 중요한 것은 사실 원본에 더 가까운 것이 무엇인가가 아니라 원본을 벗어나는 것이 무엇인가 하는 것이다. 사티로스, 켄타우로스, 프로테우스처럼 어디에도 속하지 않는 괴물적 존재들이 도처에 있다. 동일성을 버리고 변신을 밥먹듯이 하는 존재들이 있다. 플라톤은 그것들이야말로 원본 자체를 의문시하고 위협하는 존재임을 발견한다. 중심에 도달하려 하기는커녕 중심 자체에 관심이 없는 존재들, '내 멋대로'의 존재들. 이것이 바로 원본 없는 유령, 시뮬라크라다. "우리는 이제 플라톤적 동기 전체를 보다 잘 정의할 수 있게 된다. 즉 그것은 올바른 사본과 그릇된 사본을 구분하면서, 또는 차라리 언제나 근거 있는 사본과 언제나 다름(dissemblance) 속에 깊이 잠긴 환영을 구분하면서 주장자들을 선별하는 것이다. 다시 말해서 그것은 곧 환영에 대한 사본의 승리를 보장하는 것이다."(들뢰즈, 「플라톤주의을 뒤집다(환영)」, 『들뢰즈가 만든 철학사』, 박정태 옮김, 이학사, 2007, 32쪽)

환영은 차이 자체다. 이것이나 저것으로 규정되지 않는 경계 위의 존재들, '마치 ~인 것처럼'의 존재들, 유령들, 복수적 힘들의 관계에서 발생하는 차이들. 이 차이들로부터 동일자A는 '마치 A인 것처럼' 발생한다. 시뮬라크라야말로 동일자의 기원인 것이다. 불교에서는 이를 연기적(緣起的) 존재라 명명한다. 다른 존재들과의 관계 속에서만

나타나고, 관계가 해체되면 바로 사라지는 비실체적 존재, 있는 것도 없는 것도 아닌 존재. 『유마경』에서는 이 환영들의 세계를 다음과 같이 표현한다.

"이 몸은 마찰을 가할 수 없는 거품 덩어리 같은 것이며, 이 몸은 오래 지속될 수 없는 포말 같은 것이며, 이 몸은 뭇 번뇌와 갈애로부터 생겨난 아지랑이 같은 것이며, 이 몸은 알맹이 없는 파초와 같은 것이며, 이 몸은 전도(顚倒)로부터 생겨난 허깨비 같은 것이며, 이 몸은 허망하게 나타난 꿈과 같은 것이며, 이 몸은 인연 따라 생기는 메아리 같은 것이며, 이 몸은 순식간에 변하면서 사라지는 구름 같은 것이며, 이 몸은 순간순간 불현듯 소멸되는 번개 같은 것이며, 이 몸은 활동성이 없는 것이 마치 땅과 같은 것이며, 이 몸은 나[我]라는 것이 없음이 마치 물과 같으며, 이 몸은 생기가 없는 것이 마치 불과 같으며, 이 몸은 명(命)이 없는 것이 마치 바람과 같으며, 이 몸은 보특가라[主體性]가 없는 것이 마치 허공과 같습니다."(『유마경』, 48쪽)

차이의 발생을 사유하지 못하고 차이를 동일자와의 거리 속에서밖에 보지 못하는 한, 우리는 '원래의, 최초의, 불변의' 중심에 종속될 수밖에 없다. 이 경우, 차이는 늘 원본과의 비교를 통해서 판단되고 원본과의 유사성에 따라 심판된다. 여기에는 변화와 소멸의 전 과정에 대한 증오가 있다. 결국 재현의 '재'(re)는 "차이들을 잡아먹는 동일자

의 개념적 형식"을 의미한다.(들뢰즈, 『차이와 반복』, 144쪽) 재현의 논리 구도 속에서 삶을 지배하는 것은 법의 형식을 띤 도덕이다. 재현 외에는 아무런 기능을 하지 못하는 이미지들의 세계에서는 웃음이 실종된다. 엄숙한 시비 판단이 웃음을 대체한다.

이처럼 차이들을 모두 제거하고 나면, 모두가 인지할 수 있는 앙상한 동일자의 형상만이 남는다. 구두는 구두다, 꽃은 꽃이다, 사람은 사람이다, 괴물은 괴물이다, 현실은 현실이고 꿈은 꿈이다… 여기서 어떻게 다른 사유가 발생하겠는가. 재현의 사고는 근엄한 보편성으로부터 출발한다. 모두가 알고 있다, 사람들은 모두 저것이 무엇임을 안다, 저것이 옳음을 안다, 저것이 아름다움임을 안다… 사람들의 판단 근거는 결국 다수가 소유한 양식(good sense)과 상식(common sense)이다. 그리고 양식과 상식의 주 무기는 일방향적이고 단일한 질서를 갖는 통념(doxa)이다. 통념은 동일성과 보편성을 기준으로 이항기계를 작동시키고, 그 중 하나를 선택할 것을 명령한다. 보는 주체-보이는 대상, 과거-현재, 원본-모사, 진리-오류, 삶-죽음, 이것 아니면 저것. 양식과 상식은 생성이 아니라 관성에 의해 작동하며, 끝없이 분기하는 선들을 긍정하는 대신 구심적 진자운동을 반복한다.

그런데 '보편'이라는 외피 아래에는 특정한 가치판단이 내포되어 있다. "우리는 모두 양식을 가지고 있다. (……) 선의를 가지지 않은 사유란 없다. (……) 그러나 실제에서 우리는 선의라는 폭군을 만나게 되고 타인들과 '공통적인' 사고를 하도록 강요당하며, 교훈적 모델의 지

배에 접하게 되고, 가장 중요한 것으로는 우둔함의 배제―우리 사회에서 그 기능이 쉽게 이해되는, 사유의 너무나 분명한 도덕성을 만나게 된다."(질 들뢰즈, 『철학 극장』, 『들뢰즈의 푸코』, 권영숙·조형근 옮김, 새길, 1995, 226쪽) 도시 외관을 아름답게 만들려는 '선의'의 재개발이 사람들을 죽음으로 내몰고, 자식에게만은 부족한 것 없이 해 주고 싶어 하는 부모의 '선의'가 자식을 망친다. 그뿐인가. '주님의 뜻'에 따라 타자를 살육하고, 공리(公利)를 근거로 소수적 의견을 묵살한다. 혼돈에게서 환대를 받은 숙과 홀이 혼돈에게 없는 구멍을 뚫어 그를 죽게 만든 것도 그들의 '선의'였다. 자신에게 좋은 것/아름다운 것이 남들에게도 좋은 것/아름다운 것이라는 동일자의 논리는 이처럼 끔찍한 결과를 초래한다.

이러한 재현의 논리가 예술에 적용될 경우, 예술은 법정으로 돌변한다. 이제 예술작품은 피고가, 관객은 심판관이 된다. 당신이 보는 이미지는 '참된 것(실재)'과 얼마나 닮았는가. 닮지 않은 것들은 샅샅이 찾아내라. 터럭 하나까지 찾아내서 흔적 하나 남기지 말고 추방하라! 법정은 시체로 뒤덮인 폐허가 되고 만다. 또 사유를 진리에 대한 선의지로 규정하는 철학은 자신의 이미지를 종종 국가에서 빌려 온다. 이러한 철학은 보편성, 방법, 문답, 재인, 올바른 관념 등을 중시하기 때문에, 외견상 현실과 무관해 보일지라도 실제로는 국가의 이데올로기와 지배적인 의미작용에 부합할 수밖에 없다. 국가주의 미술들이 '리얼리즘' 예술을 선호하는 이유가 여기에 있다. 네가 보는 것은 그것이 지시하는 것이어야 한다는 단언. 멋대로 해석하지 말고, 보

아야 하는 것을 보라! '리얼리즘'이라는 이름으로 모든 환영을 부정할 때, 예술은 도덕이 된다. 좌파의 도덕이든 우파의 도덕이든, 도덕에 기반한 예술의 이미지는 하나같이 생기가 없고 뻣뻣하다. 1937년 파리 만국박람회 당시, 사회주의 소련과 나치 독일이 전시한 조각상의 놀라운 싱크로율을 보라.[도판 49] 이런 사회에서 재현적이지 않은 예술은 곧 부도덕한 예술이 되어 버린다. 예술에서는 형식이 곧 윤리임을, 미학이 곧 정치임을 증거하는 예다.

[도판 49]

1937년 파리만국박람회 소련관과 독일관

재현의 논리는 생각보다 뿌리 깊게 우리의 사고를 지배한다. 사물에 대한 지각, 사건에 대한 해석, 삶에 대한 태도 등에서 재현의 논리는 물귀신처럼 우리의 발목을 잡는다. 던져진 말에서 의도를 찾고, 주어진 이미지에서 사실을 보려 할 때마다, 현행적 실존을 부정하고 '원래의 자신'으로 회귀할 때마다, 누군가의 행위를 보편적 도덕의 관점에서 심판하려 할 때마다, 그리고 자신이 본 형상을 하나의 미적 척도로 평가하려 할 때마다, 우리는 원본의 권위를 소환한다. 하지만 어떤 원본이나 실체도 없이 끝없이 변전(變轉)하는 것이 우주의 실상이다. 물결이나 파도의 실제 운동 속에서 바다가 구현되는 것이지 바다라는 실체가 있어서 파도를 만들어 보내는 것이 아니듯이, 변화하는 것, 매번 차이를 실어 오는 부단한 운동만이 동일성의 효과를 생산해 낸다. 불

변하는 실체라는 관념은 허구에 불과하다. 이 세계도, 우리 자신도, 모두 환(幻)이다. 리얼한, 너무나 리얼한 환(幻). 실체가 없으므로 재현해야 할 것이라고는 아무것도 없다.

이번에는 반 고흐의 「해바라기」다.[도판 50] 반 고흐의 그림 속 해바라기 역시 '모두가 알고 있는' 해바라기, '해바라기'라는 하나의 이름을 갖는 '보편적' 해바라기가 아니라 '마치 해바라기인 것처럼' 존재하는 해바라기다. 반 고흐와 해바라기의 마주침으로부터 발생한 지각과 감각과 정서를 내포한, 어느 특정한 날의 기후와 바람과 햇빛과 더불어 출현한 '사건'으로서의 해바라기. 재현의 논리에 따르면 반 고흐의 해바라기는 해바라기라는 대상을 혹은 반 고흐의 심리를 재현한 것이 되지만, 구두 그림에서와 마찬가지로 여기서도 재현되는 것은 아무것도 없다. 아무것도 재현하지 않음, 즉 우리가 안다고 간주하는 사실, 우리의 확신으로부터 달아남. 예술의 저항이란 아마도 그런 것이리라. 믿음이 아니라 회의에 의해 나아가기, 단단한 육지가 아니라 흐름 위에 자리 잡기, 설령 실패하고 비난받는다 할지라도 중심에서 고개 돌리기, 달아나고 또 달아나기. 그럼으로써 예술은 도덕을 넘어간다. 부도덕해지기 위해서가 아니라 자유로워지기 위해서. 예술은 또 그렇게 자의식을 넘어간다. 초월자에 이르기 위해서가 아니라 지상의 만물을 품기 위해서.

푸코와 세 화가,
그리고 재현의 문제

[도판 50]

해바라기
반 고흐, 1888

예술은 사유에 재료를 제공한다는 들뢰즈의 말은 푸코에게 더없이 잘 적용되는 듯하다. 푸코의 텍스트는 문학적 영감으로도 가득 차 있지만, 회화에 대한 편애도 텍스트 곳곳에 드러난다. 특히 『말과 사물』을 열고 닫는 벨라스케스, 푸코와 서신을 주고받기도 한 마그리트, 그리고 오랫동안 푸코를 매혹했던 마네, 이 세 화가에 대한 논의를 종합하면 그 자체로 훌륭한 '재현론'이 구성된다.

[도판 51]

시녀들
벨라스케스, 1656

　첫번째 화가는 스페인의 디에고 벨라스케스(Diego Velázquez, 1599~1660)다.[도판 51] 『말과 사물』은 벨라스케스의 대표작 「시녀들」(Las Meninas, 1656)에 대한 난해한 분석으로 시작한다. 「시녀들」을 처음 보면 이상할 게 하나 없는 단순한 그림 같은데, 푸코의 분석을 읽고 보게 되면 이보다 더 어려운(?) 그림이 있을까 싶어진다. 그림을 묘사하는 건 어렵지 않다. 전체적으로 요약하면 「시녀들」은 그림을 그리는 화가와 그의 모델을 그린 것이다. 장소는 스페인 국왕 펠리페 4세의 마드

리드 궁전에 있는 큰 방, 모델은 펠리페 4세의 딸 마르가리타 공주다. 이렇게 말은 했지만, 하나씩 따져 보면 전혀 확신할 수 없는 사실들이다. 우리가 화가의 캔버스를 볼 수 없기 때문이다. 화면의 맨 뒤, 공주와 거의 같은 선상에 있는 거울로 인해 의심은 더해진다. 거울에 비친 것은 펠리페 4세와 왕비다. 그렇다면 화가가 지금 그리는 것은 왕 부부의 초상일지도 모른다. 문제가 복잡해진다. 이 그림은 무엇을 그린 것인가. 첫번째 가능성—①마르가리타 공주와 시녀들, ②공주를 그리는 화가, ③마르가리타 공주를 그리는 화가의 작업실을 방문한 왕 부부를 그린 그림. 두번째 가능성—①왕 부부, ②이들을 그리는 화가, ③우연히 작업실에 들른 마르가리타 공주와 시녀들을 그린 그림. 이 두 경우는 전혀 다른 상황이다. 어느 쪽도 가능하지만, 어느 쪽도 확신할 수 없다. 이 모든 사달이 난 것은 그림 속에 화가 자신과 캔버스의 뒷면이 함께 그려졌기 때문이다. 비슷한 시기에 베르메르(Jan Vermeer, 1632~1675)가 그린 「화가의 작업실」을 보라.[도판 52] '화가와 모델' 주제를 그린 모범적 회화답게 모델, 모델을 그리는 화가, 화가의 캔버스가 일치를 이룬다. 이와 달리 벨라스케스의 화면에서는 뭐 하나 분명한 게 없다. 누가 모델인지도, 화가가 무엇을 그리고 있는지도, 심지어 화면 뒤 벽면에 있는 것이 거울인지조차도 확인할 수 없다. 이 수수께끼에 대한 푸코의 해법: 벨라스케스의 그림은 재현의 재현이다.

"벨라스케스의 이 그림에는 아마도 고전주의적 재현의 재현 같은 것, 그리고 고전주의적 재현에 의해 열리는 공간의 정의가 들어 있을 것이다. 실제로 재현은 여기에서 자체의 모든 요소, 자체의 이미지들, 가령 재현이 제공되는 시선들, 재현에 의해 가시적이게 되는 얼굴들, 재현을 탄생시키는 몸짓들로 스스로를 재현하고자 한다. 그러나 재현이 모으고 동시에 펼쳐 놓는 이 분산으로 인해, 어쩔 수 없이 본질적인 공백이 뚜렷이 드러난다. 즉 재현에 근거를 제공하는 것, 달리 말하자면 재현과 닮은 사람, 그리고 재현이 닮음으로만 비치는 사람이 사방에서 자취를 감춘다. 이 주체 자체, 즉 동일 존재는 사라졌다. 그리고 재현은 얽매여 있던 이 이해방식으로부터 마침내 풀려나 순수 재현으로 주어질 수 있다."(푸코, 『말과 사물』, 43쪽)

[도판 52]

화가의 작업실
베르메르, 1666~1668

이 그림의 수수께끼를 풀려면 하나의 자리를 상상해야 한다. 「시녀들」을 그리는 화가의 자리를 상상해 보자. 그 자리는 우리 관객이 「시녀들」을 바라보는 자리이기도 하다. 그런데 이 자리는 또한 「시녀들」 안에 그려진 화가가 몸을 살짝 옆으로 기울여 바라보는 모델의 자리이기도 하다. 그러니까 화가의 자리이자 모델의 자리이며 동시에

관객의 자리이기도 한 그 자리는, 그림의 모든 가시성을 가능하게 하는 비가시적 자리다. 벨라스케스의 「시녀들」에는 재현에 필요한 모든 것이 다 들어 있다. 재현되는 대상, 재현되는 주체, 이 재현을 지켜보는 관찰자(왕은 모델일 수도 있지만, 왕의 자리가 정확히 우리 관찰자의 자리이기도 하다). 이 세 요소는 그림 속에는 부재하는 하나의 자리에 모인다. 아직은 주인이 정해지지 않았지만, 머지 않아 이 자리는 재현 주체에 의해 독점될 것이다.

푸코에 따르면, 「시녀들」에는 재현을 성립시키는 주체가 부재하는데, 이는 주체로부터 해방된 재현, 순수한 재현을 보여 주는 고전주의 시대의 특징이다. 이 시기 인간은 사물의 질서 중 하나일 뿐, 사물 바깥에서 사물의 세계에 질서와 의미를 부여하는 특권적 존재가 아니었다. 재현의 중심으로서의 인간 주체가 등장한 것은 근대 이후다. 이 시기에 이르러서야 인간은 앎의 대상인 동시에 앎의 주체로서, 즉 유한한 경험적 대상인 동시에 사물의 세계를 질서화하는 특권적이고 초월적 주체로서 탄생하게 된다.

「시녀들」을 쿠르베(Gustave Courbet, 1819~1877)의 「아틀리에」(L'Atelier du Peintre, 1855)와 비교해 보면 차이가 확연하다.[도판 53] 쿠르베의 그림은 「시녀들」에 없는 바로 그것, 재현하는 주체를 보여 준다. 이 그림의 부제는 '7년간의 내 예술적 삶을 결정한 실재적 알레고리'다. 그러니까 1848년부터 1855년까지 쿠르베의 예술적 지평을 구성하는 알레고리들, 혹은 재현의 요소들이 이 그림의 주제다. 쿠르베

자신이 밝힌 바 있듯이 이 그림은 두 부분으로 나뉜다. 가운데 캔버스와 화가를 중심으로, 왼쪽은 '그림의 내용'(재현의 대상)이고, 오른쪽은 '그림의 서포터들'(후원자와 비평가)이다. 「시녀들」의 경우와 달리 여기서는 화가의 캔버스가 보이는데, 여기 그려진 것은 생뚱맞게도 풍경화다. 쿠르베는 자기 그림의 모델들과 후원자들을 양쪽에 배치한 후, 캔버스에는 풍경화를 그리고 있다. 게다가 화가의 바로 옆에는 고전적 누드모델이 서 있고, 한 아이가 캔버스를 응시하고 있다. 그리는 주체, 모델(인물들과 풍경들), 관찰자가 모두 한 화면에 표현되어 있거니와 이 재현의 중심에는 화가가 있다. 세계를 재현하는 주체로서의 화가.

[도판 53]

아틀리에
쿠르베, 1855

　이쯤 되면 왜 벨라스케스인지를 짐작할 수 있다. 벨라스케스의 「시녀들」은 고전주의 시대(17세기)의 에피스테메를 암시한다. 르네상스의 에피스테메에서 기호는 사물이었다. 즉 기호는 사물과 유사성의 관계에 있었고, "한 사물의 이름은 그 이름이 지시하는 사물 속에 저장되어 있었다".(푸코, 『말과 사물』, 63쪽) 그런 점에서 세계는 상형문자들로 뒤덮인 거대한 책이었다. 하지만 16세기 말이 되면 기호와 세계의 유비관계가 깨지고, 기호와 그것이 의미하는 것이라는 이원적 형식이 고착화되는 동시에, 언어 역시 사물에 대한 물질적 기술이 아니라 표상적 기호들

의 제한적 영역 안에 자리잡게 된다. 고전주의 시대에 이르러 기호는 세계와 분리된 하나의 '관념'으로 존재하기 시작한 것이다. 이제 기호는 유사성이라는 매개 없이 직접적으로 대상의 관념을 '투명하게' 재현(re-present)하게 된다. '투명하다'는 것은, 기호가 그것이 재현하는 것 외에 다른 어떤 내용과 기능 및 규정도 갖지 않는다는 것이다. 그림은 그것이 보여주는 것 외에 다른 것을 보여 주지 않는다. 여기에 화가의 의도라든가 상징은 없다. 해석해야 할 깊이도 없다. 재현을 성립시키는 요소들의 재현, 재현의 재현으로서의 회화. 이것이 벨라스케스의 「시녀들」이다.

두번째 화가는 르네 마그리트(René Magritte, 1898~1967)다. 마그리트는 푸코의 저작 『말과 사물』의 애독자였으며, 푸코와 수 차례 서신을 교환하기도 했다. 푸코가 1968년에 쓴 『이것은 파이프가 아니다』는 '마그리트론'이기도 하지만 현대회화 일반에 대한 푸코의 사유를 압축적으로 담은 회화론이기도 하다. 푸코는 마그리트의 그림을 통해 두 가지 문제를 고찰한다. 첫째는 말과 이미지의 관계에 관한 것으로, 이는 마그리트의 '파이프' 시리즈를 비롯해 텍스트와 이미지가 뒤섞인 몇몇 작품들에 대한 분석을 동반한다. 둘째는 회화에서 재현의 문제를 고찰한 것으로, 푸코는 마그리트의 그림으로부터 두 가지의 유사성 개념을 도출해 낸다.

푸코에 따르면, 오랫동안 서양 회화를 지배해 온 원칙 중 하나는 유사성을 재현적 관계로 확단하는 것이다. 즉 하나의 형상이 다른 것

과 닮으면 "당신이 보는 것은 바로 이것이다"라는 언표를 통해 이것과 저것을 재현관계(모델-사본)로 환원해 버린다. 그런데 마그리트는 회화와 유사·확언 사이의 연결을 끊어 버린다. "그것들의 관계를 끊고, 사이에 비동등성을 수립하고, 그 각각을 상대방의 도움 없이도 작동하게 하고, 회화에 속하는 것은 남기고 담론에 아주 가까운 것은 버리는 것 등등의 작업이다. 그리고 유사성의 한없는 연속을 가능한 한 멀리까지 뒤쫓으면서도, 그것이 무엇과 닮았다라고 말하려 하는 모든 확언으로부터 그것을 가볍게 해주는 것이다."(푸코, 『이것은 파이프가 아니다』, 김현 옮김, 고려대학교출판부, 2010, 71쪽) 어떻게? 하나가 다른 하나를 닮게 하는 대신 서로가 서로를 닮게 함으로써. 푸코는 이를 유사(ressemblance)와 상사(similitude)로 구분한다.

유사는 원본과 사본의 관계를 전제한다. 사본은 원본에서 멀어질수록 약화되며, 사본을 가능하게 하는 것은 어디까지나 원본이다. 당신이 보는 것은 2차원 평면에 있는 선과 색채가 아니라 진짜 구름이고 들판이며 계단이다, 라는 것이 유사성의 계책이다. 유사성은 언제나 "지시하고 분류하는 제1의 참조물을 전제로 한다".(푸코, 『이것은 파이프가 아니다』, 73쪽) 반면 상사에는 원본이 존재하지 않는다. 상사는 "시작도 끝도 없고, 어느 방향으로도 나아갈 수 있으며, 어떤 서열에도 복종하지 않으면서, 조금씩 조금씩 달라지면서 퍼져 나가는 계열선을 따라 전개된다. 유사는 재현에 쓰이며, 재현은 유사를 지배한다. 상사는 반복에 쓰이며, 반복은 상사의 길을 따라 달린다. 유사는 전범에 따라 정

돈되면서 또한 그 전범을 다시 이끌고 가 인정시켜야 하는 책임을 떠맡는다. 상사는 비슷한 것으로부터 비슷한 것으로의 한없고 가역적인 관계로서의 모의(模擬)를 순환시킨다".(푸코, 앞의 책, 73쪽)

「재현」(Représentation, 1962)을 보자.[도판 54] 르네 마그리트의 그림이 갖는 마력은, 표현의 형식은 매우 사실적인데 그림이 환기하는 분위기는 묘하게 초현실적이라는 데 있다. 이 그림도 그렇다. 달리의 초현실주의가 기이하게 왜곡된 형상으로 상징을 과잉 함축하는 데 비해, 마그리트의 그림은 평이한데 기이하고, 상징적 해석을 차단하거나 최소화하면서도 다양한 해석의 길을 열어 둔다. 마그리트의 그림을 읽는 가장 좋은 방법 중 하나는 '초현실주의'라는 꼬리표를 떼고 회화에 대한 유머러스한 질문으로 읽는 것이다. 잔디운동장에서 공놀이를 하는 사람들을 테라스에서 본 광경. 이게 전부라면 시시하기가 짝이 없지만, 그 옆으로(화면 왼쪽) 테라스의 난간 사이에 오른쪽과 동일한 장면이 펼쳐지고 있다. '잔디운동장, 공놀이하는 사람들, 건물의 이미지'를 그림 외부의 대상에 조회하려는 우리의 안이함이 와장창 깨지는 순간이다.

똑같은 화폭 내에, 이와 같이 상사 관계에 의해 옆으로 연결된 두 개의 이미지가 있다는 것만으로도, 하나의 전범에 대한 외적 참조—유사성의 길을 통하는—는 곧장 불안해지고, 불확실하고 유동적인 것이 되고 만다. 무엇이 무엇을 '재현'한단 말인가? 이미지의 정확성이 한 전

범, 즉 밖에 위치하고 있는 지고한 유일성의 '주인'을 가리키는 손가락의 역할을 하는 반면, 상사체들의 계열은(그리고 단 두 개의 상사체만 있어도, 계열은 이미 충분히 있는 것이다) 이 이상적이면서도 동시에 현실적인 군주국가를 파괴한다. 이때부터 모의는 언제나 방향을 자유자재로 바꾸면서, 표면 위를 달린다.(같은 책, 74쪽)

[도판 54]

재현
마그리트, 1962

「데칼코마니」(Décalcomanie, 1966)는 상사 개념을 더 효과적으로 구현한다.[도판 55] 화면 오른쪽과 왼쪽에 있는 뒷모습의 남자는 동일한 실루엣을 가지고 있다. 커튼 앞에 있던 오른쪽 남자가 왼쪽으로 이동한 것일까, 아니면 왼쪽에서 남자의 시야를 가리고 있던 커튼을 오른쪽으로 이동시킨 것일까. 또 오른쪽 구멍난 커튼 사이로 보이는 풍경

[도판 55]

데칼코마니
마그리트, 1966

은 커튼이 가리고 있던 원래 그 자리의 풍경일까, 아니면 오른쪽 남자로 인해 가리워진 풍경이 오른쪽으로 이동해 온 것일까. 남자의 두 실루엣이 데칼코마니인가, 아니면 남성과 풍경이 데칼코마니인가. 비슷한 요소들이 이동하고 교환할 뿐 원본도 없고 모사도 없다. 여기서는

'이것은 무엇이다'라는 확언이 불가능할뿐더러 무의미하다. 오히려 상이한 확언들이 공존한다. "그 확언들은 춤춘다. 서로 기대면서, 서로의 위에 넘어지면서."(같은 책, 76쪽)

세번째 화가는 마네(Édouard Manet, 1832~1883)다. 두 화가에 비해 마네는 푸코에게 좀더 특별했던 것 같다. 근거는, 그가 마네에 대한 책을 쓰지 않았다는 것. 아니, 사실인즉 푸코는 마네에 대해 100쪽이 넘는 원고를 썼으며 '검정과 색채'라는 제목으로 출판을 할 계획이었다고 한다. 그러나 원고는 파기되었으며, 유령처럼 떠도는 단편적인 글들과 1971년에 튀지니에서 행한 강의 녹음본을 기반으로 푸코의 『마네론』이 출간된 것은 그가 세상을 떠난 지 30년도 지난 후다. 푸코는 왜 원고를 파기했을까? 누구도 그 속사정을 정확히 알 수 없지만, 마네에 대해 쓰지 않았다는 혹은 쓸 수 없었다는 사실로 인해 푸코의 『마네론』은 푸코의 다른 텍스트들과 훨씬 더 복잡하고 풍성한 관계 양상을 띠게 된다.

푸코가 보기에 마네는 단순히 '인상주의의 선구자'를 넘어 회화사에서 "심층적 단절"을 행한 인물이다. 물론 이건 푸코만의 독자적인 통찰이 아니다. 미술사에서 마네의 회화는 '회화의 독립선언문'과도 같은 것으로 평가된다. 마네의 회화에 이르러 회화는 2차원 평면이라는 사실, 즉 선과 색으로 이루어진 물질적 공간이라는 사실이 공표되었기 때문이다. 르네상스 이후 회화의 기능은 외부세계의 재현이었고, 이는 회화가 지닌 물질성을 은폐해 왔다. 그런데 마네는 "사각형

의 표면, 커다란 수평축과 수직축, 캔버스를 비추는 실제 조명, 감상자가 그림을 이 방향 저 방향에서 바라볼 가능성" 모두를 현존하도록 만든 것이다. 그려진 오브제로서의 그림, 외부의 물질적 조건 속에서 기능하는 물질로서의 그림. 이는 바타유가 자신의 마네론(『마네』)에서 강조한 점이기도 하다. "다른 의미작용 없이 오직 그림을 그리는 예술로서의 회화, 즉 '현대 회화'의 탄생의 공은 마네에게 돌려야 할 것이다. (……) '회화에 이질적인 모든 가치'에 대한 거부, 주제의 의미화에 무관심한 태도는 바로 마네로부터 시작된다."(바타유, 『라스코 혹은 예술의 탄생/마네』, 247쪽)

[도판 56]

폴리 베르제르 바
마네, 1882

푸코가 행한 마네 회화의 분석 중에서 재현의 문제와 관련해 특히 흥미로운 것은 「폴리-베르제르 바」(Un Bar aux Folies-Bergère, 1882)에 관한 분석이다.[도판 56] 이 그림도 일견 단순해 보인다. 폴리 베르제르 바에서 일하는 여직원이 화면 중앙에 그려져 있고, 그 뒤로는 바에 모인 군중들이 비친 거울이 있다. 이 거울이 문제다. 공간을 차단하는 벽이기도 한 이 거울에는 원칙적으로 거울 앞에 있는 모든 것이 재현되어 있어야 한다. 거울 앞에 있는 것들이 거울에서 고스란히 발견되어야 한다는 얘기다. 하지만 이 그림에서는 거울에 비친 이미지와 그 이미지의 실물(원본이라고 간주되는 것)이 일치하지 않는

다. 시점상 화가 혹은 감상자는 정면 가운데서 여인을 바라보고 있어야 한다. 그런데 그림에서처럼 여인의 뒷모습이 오른쪽에 비치려면 감상자/화가는 왼쪽으로 치우쳐 있어야 한다. 아니면 거울의 위치가 심하게 기울어져야 한다. 그러나 거울의 금색 테두리는 바와 평행하게 그려져 있기 때문에 후자의 가능성은 차단된다. 더 이상한 것은 거울 속에 비친 남성의 존재다. 이 남성의 거울상이 실재와 대응되려면 화면 안에 남성이 존재해야 하는데… 보다시피 없다. 있어야 할 것은 없고, 없어 마땅한 것은 있다. 재현의 관점에서 보면 엉망진창인 그림이다.

> "우리가 보는 대로의 광경을 보기 위해 어디에 위치해야 할지를 알 수 없는 삼중의 불가능성, 즉 감상자가 위치해야 하는 안정적이고 정해진 장소의 배제가 「폴리 베르제르 바」의 근본적인 속성이며, 이 그림을 볼 때 체험하는 매력과 거북살스러움을 설명합니다. (……) 마네에게 모든 것은 재현적이기 때문에 분명히 그는 비재현적인 회화를 발명한 사람이 아닙니다. 하지만 마네는 재현 내에서 캔버스의 근본적으로 물질적인 요소들을 작동시켰기 때문에 오브제로서의 그림과 오브제로서의 회화를 발명하고 있었고, 또 그것은 언젠가 우리가 재현 자체를 버리고 공간의 순수하고 단순한 속성들, 공간의 물질적 속성들과 더불어 공간이 작용할 수 있게 하기 위한 근본적인 조건입니다." (미셸 푸코, 『마네의 회화』, 마리본 세종 엮음, 심세광·전혜리 옮김, 그린비, 2016, 70~71쪽)

고전적 회화는 화가가 구축한 투시도법의 체계 속에서 감상자에게 부동의 자리를 할당한다. 그러나 마네의 「폴리 베르제르 바」는 이 자리를 유동적으로 만들어 버린다. 그림 앞의 공간은 이제 감상자가 자유롭게 이동하는 공간이 되고, 그럼으로써 캔버스는 부동의 재현물이 아니라 실제적이고 물질적인 오브제로서 작동하기 시작한다. 마네의 회화는 여전히 대상을 지시하는 듯한 재현적 요소들을 간직하고 있음에도 불구하고 집요하게 재현물이기를 거부한다. 그림 속으로 그림의 외부(유동하는 감상자의 시선)가 침입함으로써 원본-이미지의 재현관계는 해체의 길을 걷기 시작한다. 마네는 그 길의 첫걸음이었다.

벨라스케스로부터 재현의 기원을 파헤치고, 마그리트를 경유하면서 재현을 비틀더니, 마네와 함께 푸코는 재현 '너머'에 이른 듯하다. 이 세계에는 원본도 없고 모사물도 없다. 실재가 없으니 환영도 없다. '그려진 것'만이 있을 뿐이다. 여기서 나는 푸코가 말한 '인간의 죽음'을 본다. 그것은 인간 종의 죽음이 아니라, 세계가 자신이 감각하고 생각하는 대로 존재한다는 굳은 믿음과의 결별을 의미한다. 재현의 해체는 인간적 사고의 해체요, 인간적 신념의 해체이며, 이는 곧 인간 자신의 해체이기도 하다. 자, 그렇다면 이제 인간은 무엇으로 되어 갈 것인가. 푸코가 쓰지 않은 마네론은 영원한 현재적 질문으로 남았다. ― 당신은 무엇을 보는가. 당신이 보는 그것을 당신은 믿을 수 있는가.

아무것도 재현하지 않는
모방

중국 육조시대 양나라의 화가로 알려진 사혁(謝赫, 479~502)은 「고화품록」(古畵品錄)이라는 화론에서 그림을 그리는 여섯 가지의 준칙(육법)을 제시했다. 그 중 하나가 전이모사(轉移模寫)로서, 이는 대가의 작품을 베껴 그리는 훈련을 뜻한다. 가끔 수묵화의 표제를 보면 모방(模倣)을 뜻하는 '방'(倣) 자를 넣어 '방아무개산수'라고 되어 있는데, 이는 '아무개의 산수를 모방하여 그리다'라는 뜻이다. 예컨대 문인들이 자주 모사하던 화가 중 하나가 원대 화가 예찬(倪瓚, 1301~1374)이었는데, 「방예법산수도」(仿倪法山水圖) 혹은 「방예운림산수」(倣倪雲林山水)라 하면 예찬을 모방하여 그린 산수도를 뜻한다.[도판 57] 자신의 그림에 '모방'이라는 사실을 떡하니 표기해 놓는다는 사실이 지금의 관점으로 보면 이상할 수도 있지만, 이는 오히려 자부심의 표현이었다. 이들이 모방하는 것은 형태가 아니라 뜻이었기 때문이다. 물론 뜻을 모방한다는 말이 추상적이기도 하려니와 모방한다고 해서 모방될 수 있는 것도 아니다. 하지만 뜻을 모방하는[寫意] 궁극적 수준에 이르려면 우선은 그의 그림을 놓고 구도와 형태, 표현방식 등등을 하나씩 따라 그려야 한다. 말 그대로 저 화폭에 그려진 것을 이 화폭으로 옮겨 모사(전이모사轉移模寫)해야 하는 것이다. 화가에 따라서는 모사만 하다가 그칠 수도 있겠지만, 모사의 핵심은 가시화된 것으로부터

비가시적인 기운(=뜻)을 캐치해 내는 데 있다. 예찬을 모방한다는 것은 단순히 예찬처럼 그리는 것이 아니라 예찬의 화면 속에 내포된 그의 지향점, 기운, 고뇌, 현실의식 등을 읽고 이에 공감함을 뜻한다.

형태의 모방에서 정신성[意]의 모방으로! 이는 그림이 세계의 가시적 재현이라는 서양의 관념과는 결을 달리한다. 동양의 회화 전통에서는, 적어도 근대 이전까지는, 이미지가 외부 세계를 재현한다는 관념이 존재하지 않았다. 그림 속에서 가시화해야 하는 것은 우주의 비가시적 힘(우주의 이치, 도道와 기氣의 운동)이요, 그림 속의 가시적인 형태들을 통해 읽어 내야 하는 것 역시 그러한 비가시적 흐름들이다. 예찬의 산수를 '방'하여 그렸다는 두 작품, 동기창(董其昌, 1555~1636)과 팔대산인(八大山人, 1624~1703)의 「방예운림산수」를 예로 들면, 사실 그림을 읽는 훈련 없이는 이해하기가 여간 어려운 게 아니라서, 형식적 유사성(단순한 경물, 마른 붓질, 인적 없음 등) 정도는 간취되지만 그 이상은

[도판 57]

(위)용슬재도
예찬, 1372
(아래)방예운림산수도
동기창, 1633

읽어 내기가 어렵다. 다만 여기서 주목하고 싶은 것은, 모방 불가능한 것을 모방한다는 발상 자체다.

반 고흐는 평생에 걸쳐 밀레(Jean-François Millet, 1814~1875)의

「씨 뿌리는 사람」(The Sower, 1850)을 반복적으로 모방했다.[도판 58] 우리는 반 고흐의 풍경화나 해바라기 정물화에 열광하지만, 반 고흐가 가장 그리고 싶어 했던 주제 중 하나는 밀레가 보여 준 것과 같은 농부들, 정확히는 농부가 행위하고 존재하는 방식이었다. "반 고흐에게 일보다 더 성스러운 것은 없었다. 그는 지난 역사를 볼 때, 노동에 담긴 물리적 현실이야말로 인간성에 꼭 필요한 것이면서, 동시에 부당한 것이라고, 그것이 인간의 본질이라고 생각했다. 예술가의 창조적 활동도 그가 보기에는 그런 많은 활동들 중 하나일 뿐이었다. 그는 현실에 다가가는 최고의 방법은 일을 통해서 다가가는 것이라고 믿었는데, 왜냐하면 현실 자체가 생산의 한 형태였기 때문이었다."(존 버거, 『초상들』, 369쪽) 반 고흐에게 '씨　뿌리는 사람'은 예술가의 존재 자체다. 그림 속 농부의 노동과 화가의 노동은 동등한 존재의 활동이고, 농부가 수확한 작물은 화가가 제작한 물건(회화)과 동등한 생산물이다. 밭을 갈고, 씨를 뿌리고, 잡초를 고르고, 비료를 주고, 마침내 열매를 수확하기까지의 농사 과정은 고스란히 그림을 그리는 과정과 오버랩된다. 죽기 얼마 전까지도 반 고흐는 땅을 파는 농민을 그렸다.

　　'씨 뿌리는 사람'이라는 주제와 변주는 그가 밀레에게서 본 것이 무엇인지, 형태가 아니라 뜻을 모사한다는 것이 무엇인지를 이해할 수 있는 열쇠를 제공한다. 반 고흐는 밀레의 그림에서 씨 뿌리는 '사람'이 아니라 '씨를 뿌리는 행위'를 보았다. 명사가 아니라 동사로서의 이미지를. 푸른 나무는 누구나 그릴 수 있지만 '푸르러짐'은 아무나 그

릴 수 없다. 감자를 캐는 사람은 그리기 쉽지만 감자를 캐고 먹는 이들의 마음을 그리는 건 아무나 할 수 있는 게 아니다. 반 고흐는 밀레의 그림에서 '보이지 않는 것'을 보았고, 그 보이지 않는 것을 모방하고자 했다. 밀레를 그리고 그리고 또 그리면서 자신의 그림 또한 누군가에게 하나의 밀알이 되기를 바랐다.

　　모방은 모든 초심자들의 출발점이다. 세잔마저도 벽에 부딪힐 때면 루브르로 달려가 푸생을 모사했다고 하지 않는가. 뮤지엄에서 명화를 베껴 그리는 초심자들, 명문을 필사하는 글쓰기의 초심자들, 악보를 베껴 그리는 작곡의 초심자들… 한번이라도 이런 시도를 해 본 적이 있는 이들은 알 것이다. 그들은 지금 그려진 것을 보고 쓰인 것을 쓰는 것이 아니다. 많은 문인화가들이 그러했듯이, 반 고흐가 그러했듯이, 그들 또한 보이는 것들 틈으로 보이지 않는 것들(우주의 힘, 삶에 대한 비전, 소리의 흐름…)을 보고 있을지도.

[도판 58]

씨뿌리는 사람
반 고흐, 1888

"국도는 직접 걸어가는가 아니면 비행기를 타고 그 위를 날아가는가에 따라 다른 위력을 보여 준다. 텍스트 역시 그것을 읽는지 아니면 베껴

쓰는지에 따라 그 위력이 다르게 나타난다. 비행기를 타고 사는 사람은 자연 풍경 사이로 길이 어떻게 뚫려 있는지를 볼 뿐이다. 그에게 길은 그 주변의 지형과 동일한 법칙에 따라 펼쳐진다. 길을 걸어가는 사람만이 그 길의 영향력을 경험한다. 비행기를 탄 사람에게는 단지 펼쳐진 평원으로만 보이는 지형의 경우 걸어서 가는 사람에게 길은 돌아서는 길목마다 먼 곳, 아름다운 전망을 볼 수 있는 곳, 숲 속의 빈터, 전경(全景)들을 불러낸다. (……) 이와 마찬가지로 베껴 쓴 텍스트만이 텍스트에 몰두하는 사람의 영혼에 지시를 내린다. 이에 반해 텍스트를 읽기만 하는 사람은 텍스트가 원시림을 지나는 길처럼 그 내부에서 펼쳐 보이는 새로운 풍경들을 알 기회를 갖지 못한다. 그냥 텍스트를 읽는 사람은 몽상의 자유로운 공기 속에서 자아의 움직임을 따라갈 뿐이지만, 텍스트를 베껴 쓰는 사람은 텍스트의 풍경들이 자신에게 명령을 내리기를 기다리기 때문이다."(벤야민, 『일방통행로/사유이미지』, 77쪽)

모든 모방이 원본의 복제인 것은 아니다. 어떤 모방은 이처럼 원본을 경유하여 미지의 세계로 우리를 실어 나른다. 책을 필사하고, 대국을 복기(復碁)하고, 악보를 따라 그리고, 그림을 모사하는 과정은 아이가 수천 번의 모방을 통해 웃고 말하고 걷는 과정과 유사하다. 아이는 어른을 복제하려는 것이 아니다. 온전히 자기의 발로 서고, 자신의 목소리로 말하고, 자기의 감정을 표현하기 위해 잠시 어른의 세계를 경유하는 것이다. 모방을 위한 모방이 아니라면, 모방은 가장 행복

한 배움 중 하나다. 재현에 종속된 모방은 권태롭지만 자유를 위한 모방은 기쁨이다. 발터 벤야민은 모방의 기쁨을 아는 자다.

3.

모든 것은
환幻이다

리얼한 가상,
꿈의 현실

데이비드 린치(David Lynch, 1946~)의 영화 <멀홀랜드 드라이브> (Mulholland Dr., 2001)의 주인공은 베티와 리타다. 이것이 이 영화에 대해 확실하게 말할 수 있는 유일한 문장이다. 아니, 이마저도 확실치 않다. 포스터에 두 사람이 찍혀 있고 영화 전편에 걸쳐 가장 많이 나오는 인물이니까 주인공이라고 생각할 뿐이지, 이들이 주인공이라는 사실로 말할 수 있는 것이 별로 없다. 이 영화를 한 번 봤을 때의 느낌을 굳이 표현하면 '?!'다. 두 번, 세 번 봤을 때도 물음표와 느낌표가 하나씩 추가될 뿐, 별반 다르지 않다. 동일한 인물인데 이름이 달라지고,

이름은 같은데 앞에 나온 그 인물이 아니다. 일어나는 사건도 개연성이 거의 없다. 인과를 따르는 익숙한 서사 구조마저 파괴한다. 이럴 때 우리는 보통 설명이 잘 안 되는 부분은 꿈이거나 무의식일 거라고 넘겨 버리지만, 꿈과 무의식이 비합리적이고 현실은 합리적이라는 것도 착각이다. 장자 말대로, 현실이 꿈의 꿈인지, 꿈이 현실의 꿈인지 누가 보장한단 말인가. 아, 지금 나는 <멀홀랜드 드라이브>가 매우 난해한 영화라는 불만을 토로하는 게 아니다. 이 영화는, 우리가 느끼는 난해함이 어쩌면 우리가 영화를 보는 습관화된 방식에 기인하고 있지 않은지를 의심하게 한다. 처음 읽는 철학책이 어려운 것도 꼭 그 책이 어렵기 때문만은 아니다. 사실 어려운 책과 쉬운 책을 객관적으로 구분할 수 있는 기준도 없다. 일단 낯설기 때문에 어려운 것이다. 어린 시절 아무렇지 않게 읽어 나가던 『이상한 나라의 앨리스』를 다시 읽어 보라. 난해하기가 이를 데 없다. 자신의 익숙한 사고패턴을 공격하는 책을 우리는 '어렵다'고 느낄 뿐이다.

<멀홀랜드 드라이브>가 그런 경우와 같다. 이 영화는 우리의 영화 보는 관습을 해체하기를 촉구하는 영화다. 왜 배우가 같으면 같은 인물일 거라고 생각하는 거지? 왜 스토리는 과거에서 미래를 향해 순차적으로 흐른다고 생각하는가?(시간이 순차적이라는 것도 우리의 관념일 뿐이다) 이름과 인물은 항상 대응해야 하는가? 이런 전제들에서 출발하는 게 앞서 말한 재현의 논리 아니었던가. 우리는 이미 마네를 넘어 '무제'라는 제목의 추상화쯤은 여유롭게 바라볼 수 있게 되었다. 그

런데 아직도 영화에서는 스크린의 이미지를 스크린 바깥의 현실과 대응시켜 이해하려는 습관을 버리지 못한다. 그 대응관계를 영화의 리얼리티라고 옹호하면서. 우리는 스크린에서 무엇을 보는가? 영화를 본다는 것은 현실을 대리경험하는 것일까? 우리가 '현실'이라고 믿는 세계는 합리적 서사와 개연성 있는 사건, 이해가능한 인과관계로 짜여 있는가? 현실이 그렇지 않다는 사실을 알면서도 왜 영화에서는 그것이 리얼리티라고 믿어 버리는가? 어쩌면 우리는 영화적 리얼리티를 경험하려는 게 아니라 영화에서 자신의 관념과 확신을 확인하려는 게 아닐까. 이쯤에서 생각해 보면, 장자의 호접몽은 인생무상을 말하는 낭만적 서사가 아니라 무시무시한 판타지 호러다. 내 현실이 만일 꿈이라면? 이 꿈에서 죽어야 현실이 시작되는 거라면?

현실은 허점과 공백, 균열 투성이다. 그 일이 왜 일어났는지, 열심히 인과를 꿰어 봐야 부분적으로밖에 이해할 수 없다. 상대의 마음은 커녕 자신의 마음조차 그 행로를 알 수 없다. 양자역학의 논리를 들이대지 않더라도 여기 있다고 확신했던 사람이 불쑥 저기서 나타나는가 하면(니가 왜 거기서 나와?), 예기치 않은 순간 생각지도 못한 기억이 튀어나와 현재를 낯설게 만들어 버리기도 한다. 이 중 어느 하나 리얼하지 않은 것이 있는가? 우리나라 막장 드라마를 욕하다가 문득 오이디푸스의 비극은 막장이 아니면 뭐지 싶고, 개연성 없는 이야기를 비난하다가 가만히 생각해 보면 돈키호테의 모험처럼 개연성 없는 이야기가 어디 있을까 싶다. 요컨대, 리얼한 것이 가장 기이한 것이고, 믿을

수 없는 이야기가 가장 개연성 있는 이야기이기도 한 것이다. 그러므로 문제는 우리 자신에게 있는지도 모른다. 실재와 허구, 리얼리티와 판타지를 구분하려는 우리의 굳은 의지에. 자신이 아는 것을 확인받고 싶어 하고 자신이 믿는 것을 인정받고 싶어 하는, 무지에의 의지에.

오래전에 미술관에서 황재형(1952~) 작가의 「앰뷸런스」를 본 적이 있다.[도판 59] 황재형은 태백 광산촌에 살면서 광부들의 삶과 탄광촌 풍경을 그려 온 작가다. 그의 「앰뷸런스」를 보면서 내심 '리얼리티가 너무 떨어지잖아. 저렇게 과장되게 표현할 것까지야…'라는 생각을 했다. 그런데 옆에서 그림을 보던 누군가가 동행자에게 하는 말, "와, 정말 실감나게 그렸네! 앰뷸런스 소리가 나면 정말 산이 저렇게 흔들리는 것 같다니까!" 아마도 태백이 고향인

[도판 59]

앰뷸런스
황재형, 1982

듯했다. 아, 나는 관념 속에서 리얼리티를 구축하고 있었구나… 부끄러웠다. 다른 일들에 있어서도 그러할 것이다. 내 경험, 내 변용, 내 감정을 바탕으로 구축한 단편적 세계를 '세계 자체'라고 믿으며 살고 있을 것이다. 그렇게 단편적인 인식으로 구축한 판단체계를 바탕으로 실재와 허구를 나누고, 진실과 거짓을 나누고, 절대로 속지 않겠다는 일념하에 단단한 척도를 손에 쥐고는 '이해되지 않는' 모든 것을 단죄하려는 태도가 만연한 곳에서는 예술이 숨을 쉬기 어렵다.

"속고 싶어하는 사람들은 자기가 읽고 있는 책에서 최소한의 피상적이거나 표면적인 '내용의 사실주의'를 늘 요구합니다. 그러나 그런 시늉에 불과한 사실주의는 단순한 공상가나 속여 넘기지 문학적 독자는 속이지 못할 것입니다.(……) 노골적으로 낭만적인 작품은 겉보기에 사실주의적인 작품보다 속이는 힘이 훨씬 덜합니다. 공공연한 환상문학은 결코 속이지 않는 종류의 문학입니다. 어린이들은 요정 이야기에 속지 않지만 학교를 다루는 이야기에 흔히 심하게 속지요. 어른들은 공상과학 소설에 속지 않지만 여성잡지에 실린 이야기에는 속을 수 있습니다. (……) 진짜 위험은 모든 것이 그럴듯해 보이지만 사실은 인생에 대한 모종의 사회적, 윤리적, 종교적, 반종교적 견해들을 전달하기 위해 고안된 진지한 소설 속에 도사리고 있습니다."(루이스, 『오독』, 89쪽)

과연 그렇다. 진짜 위험은 허구가 아니라 일상 속에서 작동하는 견해(doxa)에 있다. "견해를 밖으로 던져 버려라. 너는 구원받을 것이다. 견해를 밖으로 던져 버리는 것을 누가 막는단 말인가?"(마르쿠스 아우렐리우스, 『명상록』, 199쪽) 니체에 따르면, 만사를 풍요롭게 만드는 자들이 한편에, 모든 사물을 피폐하게 만드는 자들이 또 다른 한편에 있다. 전자는 사물이 그의 힘을 완전히 반영해 낼 때까지 사물을 변모시킨다. 반면 후자는 사물을 쇠약하고 메마르게 만든다. 전자에 속하는 예술가는 변모하는 세계의 완전함에 기뻐한다. 그러나 후자에 속하는 반(反)예술가들은 이상(理想) 속에 살면서 세계의 불완전함

에 분노한다. 재현의 논리에 찌든 우리에게 필요한 건 메마른 관념으로서의 리얼리티가 아니라 풍요로운 리얼리티, 역동적 가상으로서의 리얼리티다. 실재와 가상의 경계가 허물어진 상태의 리얼한 가상이다. 우리에게는 세상의 모든 리얼리티가 필요하다. 인간의 리얼리티만이 아니라 동물의 리얼리티, 사물의 리얼리티, 먼지의 리얼리티, 그리고 UFO의 리얼리티까지도. 세상의 모든 리얼리티를 원하는 한 모든 예술은 일종의 SF다. "과학소설(science fiction), 사변적 페미니즘(speculative feminism), 과학판타지(science fantasy), 사변적 우화(speculative fabulation), 과학적 사실(science fact), 실뜨기(string figures)를 위한 기호"(도나 해러웨이, 『트러블과 함께하기』, 23쪽)로서의 SF.

그림자와
유령의 유희

하나.

"시퀴온의 도공인 부타데스는 코린토스에서 도자기를 빚을 때 사용하는 흙으로 사람의 얼굴을 만들어 내는 것을 처음으로 생각해 냈다. 그는 딸 때문에 이런 방법을 생각한 것이다. 딸은 장기간 여행을 떠나려는 젊은 남자와 깊이 사랑에 빠졌다. 딸은 램프 등불에 비친 남자의 그

림자를 따라 그의 측면 윤곽을 벽에 그렸다. 이것을 발견한 아버지는 그 윤곽선을 따라 벽에 흙을 눌러 붙여 얼굴을 부조로 만든 다음 다른 도자기들과 함께 불에 구웠다."(플리니우스, 『플리니우스 박물지』, 519쪽)

플리니우스의 『박물지』는 1세기 당시의 백과사전이다. 흔한 표현대로, 없는 것만 빼고는 다 있다. 미술과 관련된 정보들도 빼곡이 기록되어 있는데, 그 중 도기에 부조를 만들어 붙이는 기법이 생겨난 기원을 기술한 부분이다. 플리니우스의 기록은 담담하다. 그런데 시간이 흐르면서 이 기록의 일부분이 애틋한 서사로 윤색되고, J. B. 쉬베(Joseph-Benoit Suvee, 1743~1807)는 「디부타데스 혹은 소묘의 기원」에서 이 서사를 회화의 기원과 연관시켜 형상화했다.[도판 60] '장기간 여행길'을 '전쟁터'라고 해석하면 이야기가 더욱 낭만화되는데, 아무튼 이별을 앞둔 남녀가 주인공이다. 램프 아래서 석별의 정을 나누던 중 여자가 남자의 실루엣을 따라 그림을 그리기 시작한다. 곧 떠날 연인의 모습을 영원히 보존하고 싶었을 테지. 그런데 데리다는 이 그림이 "주체에 의한 대상의 재현이라는 관찰자의 관념을 해체"한다고 보았다.(강우성, 「데리다의 미술론」, 『미술은 철학의 눈이다』, 서동욱 엮음, 문학과지성사, 2014, 428쪽) 어째서인가?

그림 속의 두 남녀는 서로의 얼굴을 보지 않는다. 여인은 남자의 그림자를 따라 그림을 그리고 있고, 남자의 시선은 그림을 그리는 여인의 그림자를 향해 있다. 그러니까 두 사람 모두 상대의 그림자에 시

선을 빼앗긴 채 서로에 대해서는 눈먼 상태다. 우리 관찰자는 남녀의 교차하는 몸과 벽에 비친 그들의 그림자를 모두 볼 수 있는데, 두 사람의 그림자는 벽 앞에 있는 남녀의 형상과 일치하지 않는다. 결론— 그림이 보여 주는 것은 대상이 아니라 대상의 그림자, 흔적에 불과하다. 가만 생각해 보면, 그리는 자는 대상을 보고 있는 동안에는 그림을 그릴 수 없고, 그림을 그리는 동안에는 대상을 볼 수 없다(그림을 그릴 때 한 곳에 시선을 두는 게 아니라 대상과 캔버스 사이를 계속 왕래해야 한다는 점을 생각해 보라). 그러므로 화가는 결국 자신의 기억에 의존해서 대상이 남긴 흔적을 그리는 것이다. 그림을 보는 자 입장에서도 마찬가지다. 그림 속 그림자를 볼 때 우리는 대상을 보지 못하고, 대상을 볼 때는 그림자를 볼 수 없다. 그림 속 이미지를 볼 때도 이미지(그림자)를 볼 뿐이지

[도판 60]

디부타데스 혹은 소묘의 기원
쉬베, 1791

거기에 이미지가 재현하는 대상은 없다. 그러므로 어떤 회화도 대상을 '재현'한 것일 수 없다. 논증 완료.

둘.

포르투갈의 감독 마누엘 데 올리베이라(Manoel De Oliveira, 1908~2015)는 평생 영화를 찍었으나 80대 무렵부터 세계적으로 주목받기 시작한 경이로운(!) 전력을 가지고 있다. 1982년에 자신의 '유작'

다큐멘터리 <방문 혹은 기억과 고백>을 제작했는데 그 후로도 무려 30년을 넘게 살았으니… 게다가 지금 말하려는 영화 <안젤리카의 기이한 사례>(2010)는 무려 103살에 만든 영화다. 이런 사례들이 있다는 건 축복이다. 나이 때문에 무언가를 할 수 없는 건 아니라는 사실을 여실하게 입증하고 있으니 말이다.

각설하고, 이 영화의 주인공 아이작은 사진 작가다. 어느 날 밤 급하게 사진사를 찾는 손님이 찾아오고, 여차저차 카메라를 챙겨 급하게 저택에 이르렀는데, 그에게 주어진 미션은 꽃다운 나이에 세상을 떠난 안젤리카의 시신을 찍어 달라는 것이었다. 좀 당황스러웠지만, 아이작은 이리저리 방향을 바꿔 가며 여러 장의 사진을 찍는다. 그런데 놀라운 일이 벌어진다. 카메라 렌즈에 포착된 '시신 안젤리카'가 번쩍 눈을 뜨고 미소짓는 게 아닌가(이 영화, 호러 아닙니다~). 착각이라 생각하고 넘어갔지만, 집에 널어 놓은 인화된 사진에서 다시 또 눈을 번쩍 뜨고 미소짓는 안젤리카. 마침내 아이작은 안젤리카의 유령에 홀려 시름시름 앓다가 유령과 함께 사라진다. 이는 아마도 이미지에 홀린 감독 자신의 자화상일 것이다.

이 노장의 감독에게 영화는 이미지를 담는 작업이며, 이미지는 유령이다. 그리고 자신은 유령에 사로잡힌 자다. "이 기묘한 현상이… 환영이었을까? 하지만 너무 생생했어. 자주 듣던 절대공간의 입구일까?… 담배 연기처럼 자체 분해되는… 그래 이건 마법이야… 광기일지도 몰라."(영화 속 아이작의 독백) 이미지뿐이겠는가. 이 세계 자체가 거

대한 허깨비[幻]인 것을. 사진은 삶을 '정지'시킨다. 살아 있는 것을 찍는 순간 그 이미지는 더 이상 실존하지 않는 것의 이미지가 되기 때문이다. 삶에 속하는 것도 아니고 죽음에 속하는 것도 아닌, 이 세계와 저 세계의 경계에 놓인 유령으로서의 이미지. 그런 이미지를 포착하는 예술가의 운명 역시 유령과 같을 수밖에 없다. 유령이 그러하듯 예술의 이미지는 예기치 못한 시간, 예기치 못한 장소에 불쑥 나타나 우리의 현실을 뒤흔든다.

J. B. 쉬베와 마누엘 데 올리베이라 모두 재현에 실패했다. 아니, 실패할 수밖에 없음을 증명했다. 이들이 보여 주는 세계는 그림자와 유령들이 유희하는 환(幻)의 세계다. 이는 또한 우리의 세계다. 자, 이 현기증 나는 세계에서 어떻게 살아갈 것인가.

세상의 몽환(夢幻)이 본래 이와 같으니, 거울 속에서 보여 준 염량세태와 다를 것이 없다. 인간 세상에서 벌어지는 오만 가지 일들, 즉 아침에 무성했다가 저녁에 시들고, 어제의 부자가 오늘은 가난해지고 잠깐 젊었다가 갑자기 늙는 따위의 일들이 마치 '꿈속에 꿈' 이야기를 하는 것이나 다름이 없다. 죽거나 살거나, 있거나 없는 일들 중에 무엇이 참이고, 무엇이 거짓이리오. 그러므로 나, 세상에 착한 마음을 지닌 사내와 보살심을 지닌 형제들에게 말한다. 환영인 세상에서 몽환 같은 몸으로 거품 같은 금과 번개 같은 비단으로 인연이 얽어져서 기운에 따라 잠시 머무를 뿐이니, 원컨대 이 거울을 표준 삼아 덥다고 나아가지 말고 차

다고 물러서지 말며, 지금 가지고 있는 돈을 흩어서 가난한 자를 구제할지어다.(박지원, 「환희기」, 『세계 최고의 여행기, 열하일기』(하), 고미숙 외 옮김, 북드라망, 2013, 340쪽)

온갖 화려한 건물과 진기한 물건들과 아름다운 여인들이 등장하더니 이내 적막하고 황량한 풍경으로 바뀌고 마는, 요술쟁이가 보여 주는 거울 속 세상은 요지경 속이다. 요술쟁이가 펼쳐 내는 판타지를 본 사람들은 앞 장면에는 환호성을 지르더니 뒷 장면을 보고는 치를 떨며 달아나 버린다. 이를 본 연암은 말한다. 거울 속 환영이 우리가 사는 세상이라고. 그걸 깨달았거든 혼자 움켜쥐지 말고 가서 사람들을 구제하라고.

「환희기」에 빗대자면, 예술가는 사람들에게 환의 세계를 보여 주는 요술가다. 연암은 말한다. 요술경을 표준 삼으라고. 요술경의 몽환을, 다시 말해 실체가 없는 것을 표준으로 삼으라니, 놀라운 역설이다. 그러나 이것이 바로 앞서 말한 예술의 세계가 아닌가. 실체 없는 그림자의 세계, 유령의 세계. 예술은 몽환의 세계를 펼쳐 보임으로써 감각과 인식에 대한 우리의 확신들, 세계에 대한 우리의 견해들을 의심하게 만든다. 우리가 무엇에 눈멀어 있는지, 눈이 먼 채로 무엇을 보는지를, 굳건하다고 믿었던 토대가 실은 존재하지도 않는 허상임을, 실재라고 확신한 것이 하나의 가상에 불과함을, 그 모든 것이 '마치 삶과도 같은' 삶임을 보여 주는 떠돌이 요술쟁이. 이것이 예술가의 운명이 아닐까.

사람들은 그런 몽환의 세계를 보고는 기겁을 하며 도망치거나 예술가의 '거짓말'을 비난한다. 어떻게든 붙들고 싶은 영원의 이상(理想)이 산산조각나기 때문이다. 그러나, 그럴수록, 예술가는 포기할 수 없다. 포기해서는 안 된다. 비난과 몰이해를 무릅쓰고라도 진실을—세계의 실체 없음—을 말해야 한다. 이상이 산산이 부서진 폐허 위에 서라야 비로소 왜소한 자의식에서 벗어나 생(生)의 약동과 만물의 근원적 연결성에 대한 감각을 되살릴 수 있기 때문이다. 예술에서 위로를 원하시는가? 영원한 것은 있다고, 희망을 버리지 말라고 우리를 다독이는 그런 예술을 원하시는가? 그런 위로가 필요하다면, 한 알의 신경안정제가 더 효과적일지도 모른다. 그러나 예술은 그 이상의 무엇이어야 하지 않을까. 헛된 위로와 희망을 건네는 대신 세계의 무의미와 무목적성을 그려 보이기. 예술은 가장 진실한 허구의 역량을 통해, 집요하게 우리를 지상의 삶으로 데려다 놓는다. 그리고 묻는다. 이 환(幻)의 세계에서, '그 모든 것에도 불구하고' 어떻게 함께 웃고 보듬으며 살아갈 것인가.

또? vs

다시 한번!

"행동을 가두는 사유나 사유를 가두는 행동은 아주 유용한 자동운동을

따른다. 이 자동운동은 안전을 보장한다. 실제로 이런 임시 상태에 불편함을 느끼게 되는 모든 사유는 피로감을 드러낸다. 이에 반해서 내부나 외부의 사건에서 출발하여 문제제기에 전력을 다하는 모든 사유는 재시작(recommencement)의 능력을 보여 준다."(피에르 클로소프스키, 『니체와 악순환』, 조성천 옮김, 그린비, 2009, 23쪽)

다시-시작하기(re-commencement)는 어떻게 역량이 되는가. 모든 것은 반복된다. 다시-시작한다. 주야도 반복되고 사계도 반복된다. 역사도 반복되고 습관도 반복된다. 반복을 사유하는 첫번째 방식은, 반복이 동일자를 반복한다고 생각하는 것이다. 반복해야 할 무언가가 있어서 그것을 반복한다고 생각할 때, 반복은 의무에 종속된다(해야만 해!). 혹은 반복은 저주로 돌아온다(어쩔 수 없어!). 이와 달리, 반복을 새로운 사태로 만들 수도 있다. 가을은 '가을'을 반복하는 게 아니고, 우리의 악행은 '악'을 반복하는 게 아니다. 가을이 반복되는 것은 '가을'이라는 표상 때문이 아니라 만물이 일정하게 결합하고 해체하는 부단한 운동 때문이며, 우리가 나쁜 습관을 반복하는 것은 우리의 악 때문이 아니라 지금 순간의 익숙함을 고수하려는 욕망 때문이다. 결국 반복을 동일한 것의 반복으로 만드는 것은 현존의 운동이다. 따라서 중심(동일자)에서 벗어나는 현존의 역량을 발휘할 때만 반복은 새로운 무엇이 된다. 시력을 잃어 가는 와중에 안 보이는 채로 보면서 반복적으로 수련(Water Lilies)을 그렸던 모네(Claude Monet, 1840~1926),

병이 들어 사지를 놀리기도 힘든 와중에 가위와 장대의 힘을 빌려 종이를 오려 붙이기를 반복했던 마티스(Henri Matisse, 1869~1954), 근육이 굳어 가는 와중에 움직여지지 않는 손으로 선을 그리고 또 그렸던 클레… 존 버거가 그랬던가. 모든 저항은 와중(渦中)에 시작된다고. 생애 말년에 이들이 행한 반복에서 권태가 아니라 생동감이 느껴지는 것은, 그들이 예술에 대한 일체의 당위, 과거의 찬사와 재능에 대한 기억, 예술가라는 자의식에서 벗어나 '소용돌이치는 삶의 한가운데'[渦中]에서 매번 다시 시작했기 때문이다. 요컨대, 다시 시작하기가 역량이 되기 위해서는 두 가지의 죽음이 수반되어야 한다.

먼저, 신(초월적 이상)의 죽음. '이상'이라는 명목하에 설정된 목적, 기대, 꿈을 버리기. 원본과 모델, 대안에 대한 숭배에서 벗어나기. 이상을 벗어나지 못하는 한 '무엇을 할 수 있는가'가 아니라 '무엇을 해야만 하는가'에 얽매이게 된다. 전자의 경우, 우리가 맞닥뜨리는 사건과 사고는 자신을 변환할 수 있는 모멘텀이자 가능성이지만, 후자의 경우 그것들은 우리를 방해하는 적대자로 여겨진다. 세상이 내게 적대적이라서 이상을 추구하는 게 아니라, 이상을 추구하기 때문에 세상이 그렇게 해석되는 것이다.

신의 죽음 다음은 자아의 죽음이다. 사실 '자아'란 내면에 구축된 작은 신에 다름 아니다. 나는 이러이러한 사람이다, 라는 자기동일성이야말로 존재의 감옥이다. 이러한 자의식은 타인과의 관계를 위계화하여 우월감과 열등감을 재생산하기 때문이다. 이런 상태에서는

'더 열심히' 노력할 수는 있지만, 자아와 결과물이 일치되는 듯한 짧은 순간이 지나고 나면 또 다시 무력감에 빠질 수밖에 없다. 원래 '결과'(outcome)는 "집이나 살던 곳에서 나오는 것, 거리로 나오는 것"을 의미한다고 한다. 전통적으로는 이야기의 결말(주인공의 죽음, 화해, 사건의 해결 등등)을 의미하지만, "청자나 독자, 혹은 관객이 이 이야기를 떠나, 계속 자신들의 삶을 살아가는 방식"으로 해석할 수도 있다.(존 버거, 『벤투의 스케치북』, 김현우·진태원 옮김, 열화당, 2012, 77쪽) 결과는 지속되는 삶 속에서 스쳐 지나가는 하나의 순간일 뿐이지 삶의 결말이 아니다. 그러나 우리는 이 사실을 까맣게 잊고서 '자아'를 이상적 관념, 기대한 결과, 타인의 인정에 정박시키려 한다. 다시-시작하기가 그토록 어려운 것은 그 때문이다. 자신의 이상과 기대와 판단체계를 전면적으로 회의할 수 있을 때만 우리는 매번 다시-시작할 수 있다. 그러나 이상(초월자 숭배)과 허무(현존의 비하)의 순환을 벗어나지 못하는 한 모든 '다시'(re)는 저주가 된다. "또?"라는 단말마의 탄식과 함께.

백남준은 어느 날 뉴욕의 골동품 상에서 불상 하나를 구입해서 이를 TV모니터 앞에 앉혀 두었다. 그의 대표작 가운데 하나인 「TV부처」(1974)는 TV모니터와 캠코더 그리고 불상으로 이루어진 간단한 설치작품이다.[도판 61] 흔히 이 작품을 '서양의 물질문명과 동양의 정신문명의 만남'으로 해석하지만, 내가 보기에 이 작품의 탁월함은 그런 이원성을 넘어선다는 데 있다. 캠코더는 실시간으로 불상의 모습을 찍고 있고, 이 결과물은 TV화면으로 송출된다. '실시간'이라고는 하

지만 찍는 순간과 송출된 이미지가 화면에 뜨는 순간 사이에는 오차가 있을 수밖에 없다. 그렇다면, 붓다가 '지금' 화면에서 보고 있는 것은 '과거'의 이미지인 셈이다. 붓다는 시시각각으로 소멸해 가는 현재를 본다. 아니, 현재가 동시에 과거와 미래로 분열되는 것을 본다고 해야 할까. 이 말도 적절하지 않다. 아마도, 어디에도 머무르지 않는 순간, 무상(無常)을 본다고 해야 하리라. 게다가 모니터에 비친 이미지는 사진 같은 복제물이 아니라 신호들(전파)의 흩뿌려짐이다. 신호들은 다른 신호들의 간섭과 방해를 받으면서 도달하기 때문에 이미지에는 언제나 노이즈(점 같은 것들)와 고스트 현상(영상의 겹쳐 보임)이 나타날 수밖에 없다. 그렇다면 붓다가 보고 있는 것은 무엇인가? 그것은 '불상 자체'도 아니고, 불상의 이미지도

[도판 61]

TV부처
백남준, 1974

아니다. 전파가 만들어 낸 무자성(無自性)의 환영이다.

「TV부처」에서 되돌아오는 것은 무엇인가. 차이다. 다른 것들과의 간섭 속에서, 다른 것들과 더불어 도래하는 차이. 차이는 중심을 해체하는 괴물이요, 동일성을 파괴하는 생성이다. "회귀하는 것은 전체도, 항상 같은 것도 아니다. 혹은 선행의 동일성도 아니다. 게다가 그것은 전체의 부분들에 해당하는 큰 것과 작은 것도 아니고 같은 것의 요소들인 작거나 큰 것도 아니다. 되돌아오는 것은 오로지 극단적 형

상들뿐이다. 크건 작건 상관없이 자신의 한계 안에서 자신을 펼쳐 가는 형상, 자신의 역량이 끝까지 나아가는 가운데 자신을 스스로 변형하고 서로의 안으로 이행하는 극단적 형상들만이 되돌아온다. 되돌아오는 것은 오로지 극단적이고 과잉성을 띤 것, 다른 것으로 이행하면서 동일한 것으로 생성하는 것뿐이다."(들뢰즈, 『차이와 반복』, 113쪽)

'극에 이르면 변하고 변하면 통한다'(窮則變 變則通)고 했다. 어떤 것도 자신의 동일성을 유지할 수는 없다는 얘기다. 아니, 동일한 채로는 단 한 순간도 존재할 수 없는 것이 우주만물의 이치다. 그럴진대 보는 나도 보이는 대상도 모두 허상이다. 그러면 무엇이 남는가. 모든 것들과 더불어 도래하는 순간이, 모든 것들이 연기함으로써 발생하는 찰나의 존재가. 그러므로 흐름 위에 자리 잡고서 흐름을 보라. 명사가 아닌 동사로서의 세계를 관(觀)하라. 기존의 지각과 사고를 고수하는 대신 '되어-가는' 것으로서 감(感)하고 응(應)하라. 그럴 때만 '다시'(re)는 긍정의 외침이 된다. "그래, 다시!" TV 앞의 붓다는 무아와 무상을 고요히 바라본다. 그 고요 속에 모든 것들과 함께 도래하는 순간이, 환(幻)으로서의 세계가 있다. 하여 붓다는 매순간 다시-시작한다. 모든 것들과 더불어, 최상의 기쁨 속에서.

예술의 기원을 탐사하면서, 우리는 예술이 마음으로부터 탄생했음을 보았다. 마음은 우주다. 마음이야말로 우리가 우리 자신이 아님을, 자아란 애초부터 존재하지 않았음을 매 순간 증거한다. 종교와 예술은 모두 이 마음자리에서 출발한다. 번뇌가 발생하는 자리이자 깨

달음이 시작되는 자리, 다만, 종교가 깨달음으로 초월해 간다면, 예술은 감각이 발생하는 몸을 이끌고 지상의 존재들에게로 끝없이 하강한다. 그렇게 아무것도 꿈꾸지 않고 휘청휘청 머뭇머뭇 번뇌 속을 걸어가면서, 만물이 관통하는 길로서 자신을 내어주는 예술가만이 우리에게 '다시!'(re)의 기쁨을 건네준다.

예술이 선사하는 기쁨은 낭만주의적 흥분과 배설적이고 즉흥적인 쾌락과는 아무 상관이 없다. 예술의 기쁨은 '겪음'에서 온다. 나는 타자들을 겪음으로써 나로 되어 가고 그들 또한 나를 통과해 감으로써 그들이 된다('겪다'의 영어 표현은 말 그대로 '통과해 감'go through이다). 이 겪음의 결과가 때론 비탄과 절망일 수도 있고, 병과 죽음일 수도 있다. 그래도 겪지 않을 도리가 없다. 아니 그럼에도 불구하고 겪어 내야만 한다. '겪음'을 통해서만 우리는 웃고, 일어나 걷고, 더 강한 존재로 되어 가기 때문이다. 예술은 세계를 겪어 내는 천 개의 길을 보여 준다. 그 길들을 통해 우리는 좀더 섬세해지고 부드러워지며 보다 심오해진다.

인생은 짧고 예술은 길다고? 천만에! 예술은 유한하지만 생은 무한하다. 유한함을 통해 우리를 무한으로 실어나르는 것이 예술이다. 매번의 '다시!'에는 모든 존재의 '다시!'가 함께 공명(共鳴)하고 있음을 깨닫는 데서 오는 기쁨이 있다. 아마도 그 기쁨은 미술관이라는 제도와 예술에 대한 기존의 정의 안에서는 불가능한, 부단한 감각의 단련과 미추분별을 넘어 가려는 시도 속에서 새어 나오는 고귀한 반짝임과도 같은 무엇이리라.

에필로그.

윤리적 예술
혹은
예술적 윤리

태도로서의
예술

1999년 4월. 미국 콜로라도주의 한 고등학교에서 총기 난사 사건이 발생한다. 범인은 해당 학교 재학생 두 명. 두 사람의 무차별적 총기 난사로 학생 12명과 교사 1명이 사망하고, 수십 명이 부상을 당했다. 대체 왜 이런 일이? 감당하기 힘든 사건이 발생했을 때 인간이 할 수 있는 최선은 원인을 찾는 것. 누구는 총기 소지법을 비판했고, 또 누군가는 학교 내 폭력과 따돌림을 원인으로 지목했으며, 마릴린 맨슨과 게임의 폭력성에 분노를 쏟아 내는 이들도 있었다. 이런 비판적 여론 속에서 몇 년 후 다큐멘터리 한 편이 상영된다. 마이클 무어의 <볼링 포 콜롬바인>(Bowling For Columbine, 2002)이 그것. 본질을 보지 못하고 잔가지만 보는 언론에 대한 조롱을 담아('총기를 난사한 학생이 그 전날 볼링을 쳤는데 그럼 볼링이 문제냐?') 제목을 붙인 이 영화는 요즘식으로 말하면 '사이다 다큐'다. 세계 최대의 무기제조상 록히드마틴과 전미총기협회장을 찾아가 사과를 요구하고, 더 근본적인 원인을 찾기 위해 전쟁과 침략으로 얼룩진 미국의 역사를 거슬러 올라가며, 복지의 사각지대에 놓인 하층민의 현실을 파헤쳐 가며 미국의 복지정책과 교육정책을 비판한다. 마이클 무어는 거침없이, 무차별적으로 카메라를 들이대고, '원인제공자'들을 향해 불쑥 이 사안을 어떻게 생각하느냐고 묻는다. 사회 고발 프로그램의 전형적 포지션('나는 옳

다')에다가 감독 특유의 저돌성이 더해져, 이 영화를 보고 나면 누구라도 거대한 분노에 휩싸이지 않을 수 없다. 하지만 근본적 원인을 파고들면 들수록 사태의 심각성과 원인의 총체성 앞에서 알 수 없는 무력감이랄지 막막함을 느끼게 된다. 사이다를 먹었는데 얹히다니! 이 묘한 무력감의 정체를 깨닫게 된 건 그 다음 해에 나온 구스 반 산트(Gus Van Sant, 1952~)의 <엘리펀트>(Elephant, 2003)를 본 후였다.

구스 반 산트가 주목하는 것은 사건의 원인이 아니다. 왜 베토벤의 「월광」이 아니라 마릴린 맨슨인가. 설령 마릴린 맨슨이 원인이라고 하더라도 그의 노래를 금지할 수는 없는 노릇 아닌가. 그 어떤 것을 원인으로 지목해 봐야 그건 '장님 코끼리 만지기'나 다름없다. 무엇보다, 사건의 원인을 파헤치는 건 예술의 몫이 아니다. 분노를 장착한 채 '악'을 추적하는 대신, 구스 반 산트는 그날 그 사건이 일어나기 직전 아이들의 행적을 따라가기로 한다. 죽기 직전 하루 동안 아이들이 살아 낸 시간과 그들이 걸어간 공간의 궤적과 다양한 마음의 결들을 천천히, 조심스럽게 뒤쫓는다. 우리는 아이들을 뒤따르는 그의 카메라를 따라가면서, 아이들이 머물렀던 장소, 그들이 만난 친구들, 그들의 마음에 생채기가 나던 순간들, 함께 수다를 떨면서 꿈과 권태를, 심지어 미움과 폭력을 공유하던 '거기, 그 순간'을 우리의 경험인 양 복기하게 된다. 같은 장소를 스쳐 지나가던 아이들의 모습을 각각의 시점으로 반복할 때마다, 우리는 살아 있음의 순간이 얼마나 여러 겹의 마주침과 운동들과 정서들로 가득 차 있는지를 깨닫게 된다. 최초의 희

생자가 된 소녀가 어디선가 들리는 「월광」의 선율을 따라 하늘을 바라보던 순간은 가해자 아이가 피아노를 치고 있던 순간이기도 하고, 사진 찍기를 좋아하는 아이가 교정을 걷던 순간인 동시에 여자아이가 남자아이에게 매혹되던 순간이고, 서로 열띤 토론을 벌이며 타자를 향해 마음을 열던 순간이기도 하다. 구스 반 산트는 섬광과도 같은, 그러나 무한을 내포한 그 순간을 정성스럽게 카메라에 담는다. 그런 식으로, 영화를 보는 우리의 현재를 그들이 살아 있던 현재와 연결시키는 마법을 선사한다. 이게 구스 반 산트식의 애도다. 영화의 윤리란 이런 것이 아닐까. 카메라가 마주하는 피사체에 최선의 예의를 표하는 것. 어떤 순간을 잊지 않기 위해 애쓰는 것.

다시 처음으로 돌아가 질문해 본다. <볼링 포 콜롬바인>을 본 후 느낀 무력감의 정체는 무엇이었을까. 일어난 사건을 지금 우리가 함께 겪고 있는 문제로 경험하고 사유하는 대신 원인을 찾아 설명하고 심판함으로써 사건과 우리 자신을 분리해 낸다는 것. 저런 끔찍한 일이 있나, 나쁜 놈들 같으니라구, 대체 부모가 애들 교육을 어떻게 시킨 거야, 바로 저게 문제라니까… 뻔한 도덕적 판단, 관습적 분노, 사건의 당사자가 아니라는 데서 오는 뻔뻔한 안도감. 보여지는 것과 보는 것 사이에는 아득한 간극이, 감독과 관객 사이에는 계몽적 거리가 놓여 있다. 반면 구스 반 산트는 '내가 알려 주마, 그대들은 나를 따르라'라는 식의 계몽성과 위선을 버리고 이미 일어난 사건의 파편들 사이에 놓인 틈을 보여 준다. 그리고 묻는다. 우리는 어떤 세상을 살고 있는

걸까요, 우리 중 누가 이 사건에서 자유로울 수 있을까요, 당신은 저 아이들의 마음을 단 한 번이라도 제대로 이해하려고 하셨습니까. 당신의 마음은 어떠신가요, 평안하십니까.

이 비극의 가해자인 아이의 엄마가 쓴 수기 『나는 가해자의 엄마입니다』를 보면, 우리가 관성적으로 가져다 붙이는 '사람들을 죽여야 할 이유'라든가 특별한 폭력성을 그 아이에게서 찾을 수 없다는 사실이 더 아프게 다가온다. 아이의 엄마는, 겉으로는 멀쩡하지만 깊은 우울감 속에서 자신을 부정하는 이들의 마음을 보듬으며 살아가는 것으로 자신과 자식의 업을 감당하기로 한다. 아이의 죄를 대속하려는 게 아니라 '모든 게 잘 돌아가고 있다'고 믿(고 싶)었던 자신의 무심함, 아이의 마음 하나를 읽어 내지 못한 자신의 무감함에 대한 속죄였을 것이다.

마이클 무어는 심판하고, 구스 반 산트는 보여 준다. 마이클 무어는 악으로 낙인찍은 대상'에 대해' 분노하지만, 구스 반 산트는 아이들의 마음속으로 들어가기 위해 부재하는 그들의 언저리를 서성이고, 끊임없이 자문한다. 내가 저 아이들을 안다고 말할 수 있을까. 가해자와 피해자를 선명하게 나누는 게 가능할까. 그는 영화를 법정으로 만들기를, 심판자의 위치에 서기를 끝끝내 거부한다.

또 하나의 예. 아흘람 시블리(Ahlam Shibli, 1970~)는 팔레스타인 출신의 사진작가다. 존 버거의 설명에 따르면, 이스라엘의 '하급시민'으로 분류된 팔레스타인인이 백만 명인데, 이 '이스라엘-아랍인' 중에

는 베두인족도 포함되어 있다. 이 부족의 소수가 이스라엘군에 자원한 후 '추적자'(tracker)(이게 그들의 이름이다)가 되어 팔레스타인인들을 추적하고 색출하는 임무를 맡게 된다. 한때 유목민의 자유와 긍지를 지니고 살던 베두인족이 팔레스타인인들 가운데서 가장 천대를 받고 살다가 이제는 팔레스타인을 억압하는 군대에 들어가 이스라엘에 저항하는 자들을 체포해 죽여야 하는 처지에 놓인 것이다. 그 자신 팔레스타인의 베두인족 출신인 아흘람 시블리는 팔레스타인의 대의에 대한 믿음 속에서 이스라엘의 불법 점령에 항거했고, 때문에 이들 추적자―배신자에 대해 비판적 입장을 취했다. 그러나 팔레스타인 추적자들을 따라다니면서 사진을 찍는 동안 그들에게 꼬리표를 붙이는 것이 편협할 뿐 아니라 불가능함을 알게 된다. 그 앳된 청년들에게 '조국'은 무엇인가. 그들의 정체성은 어디에 속해 있는가. 팔레스타인? 베두인족? 이스라엘? 그들을 향해 '너는 누구냐'라고 묻는 것은 얼마나 폭력적인가. 아흘람 시블리는 그들의 휴식시간을, 그들의 쪽잠을, 그들이 머문 막사를 카메라에 담는다. 거기에는 어떤 연민도, 분노도, 판단도 없다. 그저 바라볼 뿐이다.(존 버거, 『모든 것을 소중히 하라』, 김우룡 옮김, 열화당, 2008 참고) 피사체에 대한 예의란 이런 것이다. 누구도 함부로 판단하지 않기.

예술가는 사제가 아니다. 판사도 아니다. 예술가는 기다리는 자다. 지켜보는 자다. 기다리고 지켜보는 것보다 더 내공을 요하는 일이 있을까. 그것은 참는 것과 다르다. 누구의 삶도 하나의 관점에서 단정

할 수 있을 만큼 단순하지 않음을 이해하는 것이며, 무엇보다도 우리 자신이 미지의 타자들로 이루어진 세계 속에서 끊임없이 변용되는 취약한 존재라는 사실을 인정하는 것이다. 단순화하지 말고, 꼬리표를 붙이지도 말고, 규정할 수 없는 존재들 사이를 잠영하기. 볼 수 없었던 것이 보일 때까지, 보이던 것이 더이상 안 보이게 될 때까지 인내심을 가지고 기다리기. 겸허하게 지켜보기.

아주 오래전에, 어떤 영화평론가가(아마도 정성일 평론가였을 것이다) 한 라디오 방송에서 고등학교 영화제에 심사위원으로 갔을 때의 경험담을 소개한 적이 있다. 어디까지가 내 각색인지는 알 수 없지만, 지금까지도 또렷이 기억한다. 고등학생이 만든 영화라니, 치기에 겉멋에 모방에… 오죽했겠는가. 영화 찍는답시고 폼잡고 다니면서 멋있는 건 다 가져다 붙이지 않았을까 족히 상상이 되는데, 아무튼 어떤 작품에 이유를 알 수 없는 롱테이크 장면이 있었던 모양이다(이 영화 저 영화 할 것 없이 롱테이크가 난무하던 그런 시절이었다). 그래서 물었단다. 영화 중간에 여자아이가 말하다 말고 우는 장면이 있는데, 이건 왜 이렇게 긴 롱테이크로 찍은 겁니까? 어쭙잖게 영화 미학이 어쩌구저쩌구 했을 거라 지레짐작하면서 귀를 기울였는데, 아뿔싸 대답이 허를 찌른다. "친구가 우는데, 너무 진심으로 우는 게 느껴져서 방해할 수가 없었어요!" 듣는 나도 한 방 먹은 기분이었다. 이 일화를 들려준 후 평론가의 멘트(어쩌면 내 마음속의 멘트)는 대략 이랬던 걸로 기억한다. "영화의 미학이란 이런 것입니다. 자신이 찍는 것에 대해 진심을 다할 때, 거

기에 미학이 있습니다."

그렇다. 예술의 미학은 예술가가 삶을 대하는 태도에서 자연스럽게 형성되는 것이지, 형식에 대한 추구로부터 나오는 게 아니다. 그런 점에서 예술에서는 미학 자체가 윤리다. 구스 반 산트의 카메라 워킹, 아흘람 시블리의 구도와 앵글은 '예술적으로 의도된 아름다움'이 아니라 그들이 세계를 바라보는 마음의 산물이다. 우리가 읽어 내야 하는 것 역시 작품에 담긴 마음이다. 거기에 진심이 담겨 있는가. 세상과 만물에 대한 예의가 깃들어 있는가. 그렇다면 충분히 '좋은' 것이다. '대중문화 대 고급문화' 혹은 '예술 대 오락'이라는 상투적인 이분법을 넘어가는 하나의 길이 여기에 있다. 물론, 이 역시 마음을 다해 보고 들으려 하는 자들만이 읽어 낼 수 있겠지만.

명령하는
예술

거기 두 개의 눈망울이 무르익고 있던

아폴로의 엄청난 머리를 우리는 알지 못한다. 그러나

그 토르소는 지금도 촛대처럼 불타고 있다.

거기에는 그의 사물을 보는 눈이 틀어박힌 채,

그대로 남아 빛나고 있다. 그러지 않고서야 그 가슴의 풍만함이

너를 눈부시게 하지는 못하리라, 그리고 허리를

조용히 돌리며 보내는 하나의 미소가

생명을 가져다주던 그 중심을 향해 흐르지도 않으리라.

그렇지 않다면 이 돌은, 두 어깨는 투명한 상인방 같지만

밑은 흉측하고 볼품없는 돌덩이에 지나지 않으리라,

그렇게 맹수의 모피처럼 반짝이는 일도 없고,

그 모든 사장자리에서마다 마치 별처럼

빛이 비치는 일도 없으리라. 이 토르소에는 너를 바라보지 않는

부분이란 어디에도 없기 때문이다. 너는 너의 삶을 바꾸지 않으면 안

된다.

(라이너 마리아 릴케, 「고대 아폴로의 토르소」 『두이노의 비가』, 손재준 옮김, 열린책들,

2014, 201~202쪽)

'토르소'는 인체의 몸통 혹은 나무줄기를 뜻한다. 아폴로의 토르
소를 보노라면, 불구의 형상이 이토록 강인한 호소력을 지닐 수 있다
는 사실이 더없이 경이롭게 다가온다. 토르소를 하나의 독립적 장르
로 부각시킨 오귀스트 로댕(Auguste Rodin, 1840~1917)에게 토르소는
팔다리를 결여한 불구의 신체가 아니었다. 오히려 그 불구성으로 인

해 강렬한 에너지를 내뿜게 된, 완전한 형상이었다. 로댕의 작업실에 머물면서 로댕을 통해 새로운 형상성에 눈뜬 릴케는 루브르에 전시된 '아폴로의 토르소'에 압도된다. 앞에 인용한 시는 그가 받은 인상의 강도를 입증한다. 그런데 보시다시피, 3연까지 이어지던 토르소에 대한 묘사는 당혹스러운 두 구절로 급작스럽게 마무리된다. "너를 바라보지 않는 부분이란 어디에도 없기 때문이다. 너는 너의 삶을 바꾸지 않으면 안 된다"라니?

이 구절을 자신의 책 제목으로 삼은 페터 슬로터다이크의 해석이 그럴 듯하다. 우선, 릴케에게서 완전함의 의미가 변했다는 것. 기존의 예술에서 모든 완전함의 원형은 자연이었다. 그러나 이 무렵부터 '가시성의 원형(原型)'이랄 수 있는 자연은 신용을 잃어버리고, 파편들이나 잡종, 불구적인 것들이 더 완전하고 매혹적인 것으로 등장했다는 것이다. 슬로터다이크에 따르면, 어떤 것이 우리에 대해 전적으로 권위를 지니게 되는 것은 완전한 모습으로 자신을 드러낼 때가 아니라 일부만을 드러낸 채 전적으로 자신을 내맡길 때다. 이때 시험에 드는 것은 관객 자신이다. 어떤 규정성도 지니지 않은 채 관객에게 해석을 일임하는 사물 앞에서 우리는 쩔쩔맬 수밖에 없는 노릇. 그런 식으로 사물은 우리를 본다. 그리고 이 역전된 힘관계 속에서 이 토르소가 우리를 향해 명령한다. 너 자신의 삶을 바꿔라!(슬로터다이크의 이후 논의가 궁금하시다면 직접 책을 일독하시길.)(페터 슬로터다이크, 『너는 너의 삶을 바꿔야 한다』, 문순표 옮김, 오월의 봄, 2020)

'너의 삶을 바꾸라'고 명령하는 예술작품이라니! 릴케의 기막힌 역공이다. 우리 근대인에게 예술작품이란 대체로 소유물, 잘해 봐야 위로품, 그도 아니면 우리의 지적 허영심을 채워 주는 역사의 잔해 같은 것이 아니었던가. 어디까지나 예술작품은 향유의 대상이요, 향유의 주체는 인간이었다. 창작활동의 주체 또한 인간이고, 예술작품은 활동의 생산물에 불과했다. 그러나 그렇게 탄생한 작품(사물)이 거꾸로 우리의 삶을 바라보고 우리에게 말을 건네기 시작한다. 인간이 작품에 권위를 부여하는 것이 아니었구나! 작품은 스스로의 삶을 산다. 자신을 관객/독자에게 내맡김으로써 시험에 들게 하고, 자신의 말에 귀 기울이는 자들에게 다가올 전조를 전달하며, 자신의 명령을 수행하는 자들에 의해 피와 살을 얻으면서 그렇게 스스로 살아간다. 좋은 책이나 좋은 예술이 없는 게 아니라 작품의 명령을 들을 수 있는 귀가 없는 것인지도. 우리에게 필요한 건 새로운 예술이 아니라 이미 있는 것들을 다르게 읽어 낼 수 있는 해석의 역량이다.

우리의 보기 방식은 점점 관음증적으로 되어 가고 있다. 그리고 작품이나 영상콘텐츠들은 이런 경향을 노골적으로 부추긴다. 예컨대, 우리가 흔히 '정치적 현실'을 리얼하게 담아냈다고 평가하는 영화들이 그렇다. 권력자의 부정과 음모와 협잡의 세계를 재현하는 영화들에서 느껴지는 불편함은 기존의 감수성과 경계가 해체되는 데서 오는 불편함이 아니라 선과 악, 억압자와 피억압자가 선명히 나뉘는 데서 오는 불편함이다. 일종의 정치 포르노랄까. 정의와 진실에 대한

열망을 가장한 관음증적 욕망의 충족. 그들이 얼마나 음란하게 놀고, 얼마나 야비하게 음모를 꾸미는지를 디테일하게 묘사한 영화들을 보고 있노라면('리얼하다'는 찬사를 받는 몇몇 영화들이 떠오른다), 리얼하다고 느껴지기는커녕 '리얼함' 자체를 되묻게 된다. 혹 재현성을 리얼리티와 혼동하고 있지는 않은가? 실제 장면을 그대로 재현한다고 그것이 리얼한 건 아니다. 오히려 리얼리티란 아무것도 재현하지 않을 때, 즉 규정할 수 없는 형상 속에서 불쑥 튀어나오는 괴물적 현실성에 가깝다. 누구도 포르노가 '리얼하다'고 생각하지 않는 것은, 적나라하게 '재현된' 폭력성이 낯선 힘들을 느끼게 하기는커녕 가장 진부하고 편협한 감각적 코드를 재생산하고 고착화하는 데 머물기 때문이다. 나는 모든 것을 (훔쳐)보는 자요, 보이는 자들은 자신들이 '보이고' 있다는 사실을 충분히 숙지한 상태에서 스스로를 사물화함으로써 보는 자의 시선에 절대적으로 복종한다. 유튜브의 브이로그나 먹방 역시 마찬가지다. 그들은 성심성의를 다해 보여 준다. 주인(보는 자)이 만족할 때까지, 그가 '좋아요'를 누르고 슈퍼챗 몇 푼을 하사하기를 기다리면서 기꺼이 노예의 임무를 수행한다. 그래서, 보는 자가 얻는 것은 무엇인가? 아무것도 달라지지 않는 환상 속의 만족 한 줌, 그리고 어김없이 찾아오는 공허와 무력감. 노예인 척하는 노예와 주인인 척하는 노예. 여기서는 아무도 명령하지 않고, 아무것도 바뀌지 않는다.

　　분할선은 예술과 관객 사이에 있는 게 아니라, 기존의 분할된 감수성을 확대재생산하는 방식과 그것을 해체하며 새로운 전망을 만들

어 가는 시도 사이에 있다. 예술은 관객을 향해 명령해야 한다. 너의 삶을 바꿔야 한다고. 하지만 도덕을 재현하거나 계몽적 언어를 구사하는 방식이어서는 안 된다. 그건 정말이지, 대중을 바보로 만드는 짓이다. 대중은 토르소의 보이지 않는 나머지 부분을 그려 넣어야 한다. 보이지 않는 토르소의 팔을, 다리를, 머리를, 표정을, 그가 손에 들고 있었을지도 모르는 사물까지. 팔은 곧게 내리고 있었을까, 들어 올리고 있었을까. 다리는 한쪽을 살짝 들고 있었을까 아니면 벌리고 있었을까. 표정은? 시선은? 보여지는 것들로부터 보여지지 않는 부분들을 채워 넣는 것, 작품에 능동적으로 개입하여 하나의 완성품을 산출해 내는 것, 그것이 작품의 명령을 들은 관객이 수행해야 할 의무다. 그러려면 더 주의 깊게 전체 구조를 읽어 낼 수 있어야 하고, 다른 조각들과 비교할 수도 있어야 하고, 재료의 특징에 대해서도 연구해야 한다. 그렇게, 작품의 명령을 수행하는 것 자체가 자신의 삶을 바꾸는 작업이 된다.

우리가 스피노자를 따라, 삶을 증오와 무기력으로 중독시키는 나쁜 만남을 피하고 우리 자신을 보다 큰 완전성으로 이행하게 하는 좋은 만남을 추구하는 것을 '윤리'로 이해한다면, 명령하는 예술과의 마주침이야말로 더할 나위 없는 윤리적 체험의 기회다. 좋은 책이 그렇듯이, 좋은 작품은 명.령.한.다. 해석을 강요하고, 기존의 앎을 교란시킨다. 하여 우리가 그 명령을 듣기 이전으로 되돌아갈 수 없게 만든다. 그건 더없는 행운이다. 혹 그런 행운을 만나시거든, 절대 놓치지 마시라.

예술,
공생의 기예

첫번째 도시 이야기.

마르코 폴로가 쿠빌라이 칸에게 자신이 사신으로 방문했던 도시들의 이야기를 들려준다. 도시들의 흥망성쇠, 도시들이 담고 있는 수수께끼 같은 이야기를 들으며 쿠빌라이 칸은 자부심과 호기심, 절망감과 공허함을 오간다. 마르코 폴로가 묘사하는 모든 도시는 조화롭거나 무질서하다. 그러나 조화로움은 무질서를 품고 있고, 무질서 속에는 나름의 조화가 숨어 있다. 모든 도시는 이질적 욕망과 선악이 뒤얽혀 있으며, 행과 불행이 교차하고, 침략과 다툼이 끊이지 않는, 문을 열면 바로 지옥이 있는, 불안한 유토피아와도 같다. 제국의 황제 쿠빌라이 칸의 탄식. 그렇다면 모든 게 부질없다는 말인가. 모든 도시의 최후가 지옥이라면, 좋은 제국을 건설하고자 하는 '선한 의도'가 다 무슨 소용이란 말인가.

"살아 있는 사람들의 지옥은 미래의 어떤 것이 아니라 이미 이곳에 있는 것입니다. 우리는 날마다 지옥에서 살고 있고 함께 지옥을 만들어가고 있습니다. 지옥을 벗어날 수 있는 방법은 두 가지입니다. 첫번째 방법은 많은 사람들이 쉽게 할 수 있습니다. 그것은 바로, 지옥을 받아들이고 그 지옥이 더이상 보이지 않을 정도로 그것의 일부분이 되는 것

입니다. 두번째 방법은 위험하고 주의를 기울이며 계속 배워 나가야 하는 것입니다. 그것은 즉 지옥의 한가운데서 지옥 속에 살지 않는 사람과 지옥이 아닌 것을 찾아내려 하고 그것을 구별해 내어 지속시키고 그것들에게 공간을 부여하는 것입니다."(이탈로 칼비노, 『보이지 않는 도시들』, 이현경 옮김, 민음사, 2007, 201~202쪽)

두번째 도시 이야기.

어슐러 르 귄의 단편 「오멜라스를 떠나는 사람들」(『바람의 열두 방향: 어슐러 K. 르 귄 걸작선 3』, 최용준 옮김, 시공사, 2014)은 작가가 밝힌 대로 '윌리엄 제임스의 주제에 대한 변주'다. 「도덕적 철학자와 도덕적 삶」에서 윌리엄 제임스가 던진 질문을 요약하면 이렇다. 만일 어떤 영혼 하나의 고통을 대가로 수백만 명이 영원한 행복을 누릴 수 있다고 가정하면 당신은 어떻게 하겠는가. 기꺼이 행복을 붙잡겠는가, 그것이 얼마나 추잡한 행복인지를 느끼고 거부하겠는가. 물론, 제임스의 답은 후자다. 자신이 누리는 행복이 어떤 인과 속에서 열린 열매인지를 숙고할 수 없다면, 우리 자신이 어떤 미래의 원인으로서 살아가고자 하는지를 스스로 선택할 수 없다면, 설령 그가 행복을 누린다 해도 거기는 지옥과 다름없다는 것.

어슐러 르 귄의 소설 속 오멜라스는 어떤 곳인가. 왕도 없고 노예도 없고, 주식도, 광고도, 비밀경찰도 군인도 죄인도 없는 곳, 종교는 있지만 사제는 없는 곳. 존 레논이 상상한 바로 그런 곳이다. 이곳 사

람들은 지적이고 성숙하고 배려심이 넘쳐난다. 그런데 이처럼 완벽한 오멜라스의 아름다운 공공건물 중 하나에 좁고 어두우며 차가운 지하실 창고가 있었으니, 거기에는 정신이 박약한 어린아이 하나가 산다. 아이에게는 옥수수 가루와 기름과 물이 주어지고, 아이는 절대 밖으로 나갈 수 없다. 이따금 이 사람 저 사람이 혼자 혹은 무리지어 아이를 보러 오지만, 누구도 아이에게 말을 붙이지 않으며 아이의 어떤 호소에도 반응하지 않는다. 천국과도 같은 오멜라스에 사는 행복한 이들은 모두 이 아이의 존재를 안다. 알 뿐 아니라 자신들이 누리는 모든 것이 이 아이의 고통과 맞바꾼 것이라는 사실도 안다. 오멜라스의 아이들은 말을 알아들을 나이가 되면 지하실 아이의 존재에 대해 듣게 되고, 커 가면서 점차 그 이유를 이해하게 된다. 혹 누군가는 분노하기도 하고 무력감에 빠져들기도 하지만, 아이를 꺼내는 순간 오멜라스의 모든 행복이 사라진다는 사실을 알기 때문에 그들은 아무것도 하지 않는다. 어쩔 수 없이 이들에게는 정당화 논리가 필요하다. 지하실 아이의 고통은 사소한 것이지만 모두의 행복은 막대한 것이라고. 아, 지긋지긋한 공리주의. 천국 오멜라스를 유지하는 것은 지하실의 지옥이다. 오멜라스 사람들이 누리는 자유의 저변에는 아무것도 할 수 없다는 무력감이 깔려 있다. 이런 자유도 자유인가? 이런 천국도 천국인가?

오멜라스 사람들의 비겁함은 아이를 방치했다는 사실보다도 스스로를 기만했다는 데 있다. 그들은 스스로의 자유 앞에서 달아났으

며, 각자의 무력감을 직시하지 않았다. 그걸 제대로 직면했더라면 기만적인 행복을 영위하느니 차라리 싸움과 몰이해와 위계와 탐욕으로 들끓는 지옥에서 살기를 원했을 것이다. 당신이라면 어떻게 하시겠는가. 지하실의 아이를 구출함으로써 오멜라스의 가짜 천국을 부수겠는가, 아니면 모른 척 행복한 척 전과 같이 살아가겠는가. 그러나 제3의 길이 있다. 어떤 이들은 지하실의 아이를 본 후 집으로 돌아가지 않고 한참을 걸어 도시를 빠져나간다. 그리고 다시 돌아오지 않는다. 르 귄의 말대로, 그들이 가는 곳이 어딘지 우리는 상상할 수 없다. 그러나 오멜라스를 떠나는 자들은 자신이 가고자 하는 곳이 어딘지를 알고 있다. 한 가지 확실한 것은, 그들이 가고자 하는 곳이 오멜라스 같은 천국(=지옥)은 아닐 거라는 사실이다.

오멜라스를 떠나는 사람들, 나는 예술가를 그런 존재들로 이해한다. 예술가는 정의로운 정치인이나 사명감에 불타는 언론인이 아니다(그런 정치인과 언론인이 있는지는 모르겠지만). 세상을 바꾸자고 사람들을 선동하는 혁명가도 아니고 모든 고통받는 이들을 구원하겠노라 떠벌리는 성직자는 더더욱 아니다. 예술가는 다만 '있는 그대로'를 진실되게 느끼고 보려 하는 존재다. 자신이 살고 있는 곳이 지옥일지라도 그 지옥의 한가운데서 "지옥 속에 살지 않는 사람과 지옥이 아닌 곳"을 찾아내서 그들과 함께 이야기를 짓고 웃음을 만들어 내는 존재다. 그런 이들에게 '예술가'라는 타이틀이 무슨 소용 있겠는가마는, 나는 그런 존재를 지금까지와는 전혀 다른 의미에서 예술가, 즉 '공생하

는 기예의 장인'으로 명명하고자 한다. 우리 삶의 근거가 되는 타자의 존재를 소거한 채 우리가 행복해질 수 있는 길은 없다. 설령 우리에게 상처를 입히는 존재들일지라도, 그들 또한 우리를 살게 하는 힘이다. 예술은 혐오를 모른다.

　　루쉰의 철방 이야기를 아시는지. 문이 굳게 닫힌 철방 안에 홀로 깨어 있는 자가 있다. 사람들은 모두 잠들어 있다. 저들은 지금 자신들이 있는 곳이 사방이 막힌 철방이라는 사실을 모른다. 저들을 깨워 현실을 알릴 것인가, 계속 꿈꾸도록 내버려 둘 것인가. 전에는 이 일화를 읽으면서 또 다른 선택지를 생각하지 못했는데, 위의 두 도시 이야기를 읽는 와중에 전혀 다른 생각이 떠올랐다. 사람들을 깨워 그곳을 드넓은 대지로 만드는 방법은 없는 걸까? 크든 작든 세상은 철방이다. 어느 도시를 가든 사람 사는 곳은 지옥이다. 그럴진대 철방을 벗어나고 지옥에서 탈출하기를 꿈꾸는 것은 결국 다시 유토피아라는 철방/지옥에 갇히는 것이다. 어느 곳에 처하든 자신이 있는 곳을 천국으로, 대지로 만들어라! 공자님도 말씀하시지 않았는가. 누추한 곳일지라도 '군자가 그곳에 거한다면 무슨 누추함이 있겠느냐'고(君子居之 何陋之有).

　　멋대로 상상해 본다. 어쩌면, 루쉰의 소설 쓰기란 그런 것이 아니었을까 하고. 하나든 둘이든 잠에서 깨어나는 사람들과 할 수 있는 것을 도모하면, 철방 또한 살 만한 곳이 된다. 철방 안에서 철방을 떠나기. 도주는 여기가 아닌 다른 곳에 이르기 위한 전력질주가 아니다. 오

히려 그것은 '여기'를 변환함으로써 여기를 떠나는, 세상에서 가장 느린, 아무도 눈치챌 수 없을 만큼 고요하고 가벼운 몸짓이다. 공생(共生)과 공락(共樂)을 위한 새로운 기예와 몸짓의 발명. 이것이야말로 예술이 유일하게 필요로 하는, 가장 예술적인 윤리가 아닐까.

작가와 작품 찾아보기